KB122896

한국문화의 뿌리를 찾아

코벨의 한국문화·미술사-1

한국문화의 뿌리를 찾아

무속에서 통일신라 불교가 꽃피기까지

존 카터 코벨 지음

김유경 편역

눈빛

존 카터 코벨(Jon Carter Covell; 1910~1996)은 미국 태생의 동양미술사학자이다. 미국 오벌린 대학을 나와 서구 학자로서는 처음으로 1941년 미국 컬럼비아대학에서 「15세기 일본의 선화가 셋슈(雪舟)의 낙관이 있는 수묵화 연구」로 일본미술사 박사학위를 받았다. 일본 교토 다이도쿠지(大德寺)에서 오랜 동안 불교 선미술을 연구했으며, 1959년부터 1978년까지 리버사이드에 있는 캘리포니아주립대학, 하와이주립대학에서 한국미술사를 포함한 동양미술사 교수로 재직했다. 일본문화의 근원으로서 한국의 존재에 대한 심도 있는 연구를 위해 1978~1987년 한국에 머물며 연구에 몰두, 한국미술, 한국 불교, 한일고대사, 도자기 등에 대한 1천여 편이 넘는 칼럼과 『Korea's Cultural Roots』 『On Center Stage for Seventy Years』 『Korean Impact on Japanese Culture; Japan's Hidden History』 등 한국문화 관련 영문 저작 5권을 냈다. 이 중 일부를 주제별로 추린 『한국문화의 뿌리를 찾아 - 무속에서 통일신라 불교가 꽃피기까지』 『부여 기마족과 왜』 『일본에 남은 한국미술』 등 3권이 그동안 한국어로 번역 출판되었다.

김유경은 서울대 불어교육과와 이화여대 대학원 불문과를 졸업했다. 경향신문 문화부 기자, 부장대우로 재직했으며, 저서로 『옷과 그들』 『서울, 북촌에서』 『황홀한 앨범-한국근대여성복식사』(공저)가 있다. 최태영 교수의 저서 『인간 단군을 찾아서』와 『한국 고대사를 생각한다』 『한국 법철학 연구』를 포함한 '최태영 전집'을 정리했다. 존 코벨의 영문 한국미술사인 『부여 기마족과 왜』 『일본에 남은 한국미술』을 편역했다.

코벨의 한국문화·미술사-1

한국문화의 뿌리를 찾아
무속에서 통일신라 불교가 꽃피기까지
존 카터 코벨 지음
김유경 편역

초판 1쇄 발행일 — 2021년 4월 21일
발행인 — 이규상
편집인 — 안미숙
발행처 — 눈빛출판사
　　　　　서울시 마포구 월드컵북로 361 이안상암2단지 2206호
　　　　　전화 336-2167 팩스 324-8273
등록번호 — 제1-839호
등록일 — 1988년 11월 16일
편집 — 성윤미·이솔
인쇄 — 예림인쇄
제책 — 일진제책
값 25,000원

ISBN 978-89-7409-541-3 93600

타자기를 삽과 곡괭이 삼아
한국문화 칼럼을 캐내다

1979년 8월 한국문화 칼럼을 신문에 주 3회씩 쓰게 됐을 때 사람들은 분명히 내가 잘해야 두어 달 쓰다 말려니 생각했을 것임에 틀림없다. 내가 "매일 쓰겠다"고 하자 신문사 편집국장은 놀라는 기색이 역력했다. 일주일에 한 번도 사실은 매우 바쁘게 써대야 하는 일이라면서 그는 나를 진정시켰다.

'한국문화의 뿌리'라는 칼럼 제목을 결정했을 때 나는 타자기를 삽과 곡괭이 삼아 이제부터 발굴하게 될 풍요한 광맥이 눈앞에 나를 기다리고 있음을 알게 되었다. 한국의 미술사, 종교, 철학 모두가 매혹적인 발굴 대상이다.

신라의 산에는 금이 노다지로 묻혀 있고(신라 금관과 금장신구에 대해 논하겠다), 은도 많으며(고려 불교의 호화로운 은상감 그릇도 말할 것이다), 어떤 그림의 하늘 부분에는 사파이어가, 13~14세기의 가장 아름다운 예술품인 고려불화에는 푸른 공작석과 진사, 유리가 범벅이 되어 입혀져 있다. 고려불화는 내 정열 중 하나이다. 기왓장 하나에도 장인의 체취가 느껴지고 한옥의 날아오를 듯한 처마 선에선 건축적인 보물을 찾아낼 수 있다. 곡선의 미학에 관한 한 12세기 고려청자에 나타나는 그 절묘한 선의 흐름을 당할 것이 없다. 도자기 또한 나의 정열 중 하나이니 당연히 그에 대해서도 논하겠다. 서예는 미묘함의 극치를 이루는 또 하나의 세계다(이

또한 나의 열정이기에). 그림 가운데 가장 압축된 형태인 수묵선화에 대한 나의 전공 지식이 이 분야를 논하는 데 빛을 발하리라. 그렇다, 나는 이제 '삽과 곡괭이'를 작동하기 시작했다!

한 언어를 20년쯤 배운다면 문화 연구에 아주 좋은 활용도구일 것이지만 그에 앞서 예술품의 선과 구성, 색채를 감식하고 분석하는 데 오랜 훈련을 거친 두 눈이 있고 이와 더불어 역사를 꿰뚫고 있는 지식, 도해 및 초상에 대한 연구, 동양의 종교 및 불교·무속·도교·주자학 같은 윤리학에 대한 기본 지식이 머릿속에 가득 들어 있다. 인간 심리와 집단행동에 대한 지식도 중요하다. 굶주림이나 성에 대한 욕망, 창조하려는 욕망, 아름다움과 의미에 대한 인간의 본능적 추구는 국가간의 장벽을 넘어서서 인간사회 어디서나 보편적인 동질성을 갖는 것이기 때문이다. 언어도 좋은 도구이다. 그러나 인간 대 인간의 이해나 과거에 대한 수용, 미래 세대에게 미치는 영향력 같은 것은 문자로 나타나는 언어를 훨씬 뛰어넘는 영역의 것이다.

나의 생애를 돌아볼 때 한국미술의 양식이나 그 미학적 깊이와 아름다움을 깨닫기까지는 아주 오랜 시간이 걸렸다. 중국과 일본의 미술사와 문화를 깊이 접하고 난 뒤 비교적 최근에 와서야 나는 한국미술과 문화를 접하게 되었다. 미국인인 내게 한국미술은 한·중·일 삼국 가운데 가장 따뜻하고 친근감을 느끼게 한다. 중국 역시 수십 년간 알고 지내온 터인데도 한국보다 당기는 맛은 덜하다.

이러한 상황을 어떻게 말로 설명할 수 있단 말인가? 아직도 한국사에 대한 나의 지식은 불완전하지만, 단군 이야기는 내게 자연의 원초적인 힘을 숭배하는, 자연 그 자체의 뜻으로 받아들여진다. 베이징에서 살 때 구해, 내가 소중히 여기는 물건으로 한나라 때의 산둥반도 무씨사당(武梁祠)에서 발굴된 화상석(畵像石)의 탁본 그림이 있다. 여기에는 산둥반도에 널리 퍼져 기록돼 있는 단군의 투쟁과 정착 과정이 그대로 펼쳐져 있다. 내가 이 내용을 군이 설명하지 않아도 되리라. 단군 이야기는 한국인이면 누

구나 나보다 잘 알고 있는 것이니까. 그러나 다시 본론으로 돌아가 내가 왜 한국을 그렇게 편안하게 느끼는지 설명해야겠다.

자연과 매우 깊이 벗하며 날 때부터 속박에 얽매이지 않는 미국인인 나로서 일본의 '폐쇄된 사회'는 참으로 견디기 어려웠다. 나는 한국인이 중국인이나 일본인에 비해 보다 자연스럽고, 자유로운 심성을 지녔으며, 자연에 가까운 사람들임을 안다. 한국인들은 고래로 물려받은 기질인 바위를 사랑하는 사람들이고, 이 땅에 흐르는 강과 산천경개와 일심동체가 되어 살아온 사람들이다.

무엇보다 중국미술은 너무 위압적이고 자연을 압도하는 인위성과 극단적으로 위계적이란 사실이 자유과 자연을 애호하는 미국 태생의 나에게 거부감을 갖게 한다.

한국인들은 자연을 거슬러 이를 제압하려 드는 방식은 결코 받아들이지 않았으며 언제나 자연으로부터 도움을 받는다고 여겨왔다. 곰과 호랑이가 등장하는 단군 전설을 보더라도 한국인의 선조는 절반이 자연인 것이다. 그러한 한국적인 특성 하나가 전통건축에서 들보나 서까래 재목을 생긴 그대로의 통나무로 쓴다는 사실이다. 민속촌의 아흔아홉 칸 집이나 서울의 미국대사 관저를 보면 이런 것을 금방 알 수 있다. 16세기 후반 일본의 다도가들도 한국인의 이러한 점을 차용해 다실 건축에 껍질도 안 벗긴 거친 통나무를 가져다 썼다. 자연 상태의 나무에 일체의 인위적 손질을 하지 않음으로써 나무에 대한 일종의 숭상심을 보이는 것이다. 그러나 일본의 가장 유명한 다실을 보면 재목에 도끼날 자국이 우연인 것처럼 나 있긴 하지만 실제로는 의도적으로 그렇게 한 것이다. 일본인들은 이런 류의 자연성을 삶의 굉장한 위력으로 숭배한다. 교토의 료안지(龍安寺) 선(禪)정원은 이런 성향을 극대화시킨 것이다.

단군은 자연을 존중하여 자연의 힘에 도움을 요청했다. 한국미술에서 자연과 인간은 서로 협력하는 것으로 다뤄질 뿐 중국미술처럼 서로 싸우거나 경쟁하려 들지 않으며, 일본미술이나 일본 정원처럼 극도의 추상성

으로 자연과의 친화성을 나타내지도 않는다. 그러면서 한국미술은 바람직한 중도의 입장에서 균형을 취하고 한국적 미학을 만들어내는 것이다.

나는 뉴잉글랜드라는 출신 배경을 지닌 개인주의자이며 자연주의자인만큼 한국인에게 보다 편안감을 느끼는 것은 필연적인 것인지 모른다. 한국인들은 행동이 보다 자연스럽고 덜 속박된 감정에 자기 느낌을 보다 솔직하게 드러낸다. '바람직한 행동규범'을 위해 실제로는 마음속에 진심을 숨기고 있는 일본인들과는 다르다.

나는 일본 사회에서 '기무(きむ; 의무)' '기리(きリ; 의리)' '호벤(ほうべん; 방편)'의 비밀스러움을 진저리나게 겪었다. 일본인들이 자신들의 지극히 엄격한 사회규범이나 미의식에 포로가 된 사람들임을 이해한다면 그런 비밀스러움을 너그럽게 봐줄 만도 하다. 그러나 하느님이 보우하사 나는 한국에서 살게 됐다. 여기서는 좀더 숨쉬기가 자유롭고 별 두려움 없이 내 감정 표현을 할 수도 있고 걱정하지 않고서도 감정이입이 된다. 나는 한국인들에게 정을 느낀다. 그렇다. 나는 지금 한국이 좋기 때문에 여기서 아주 오래 지낼 예정이다.

내 마음은 내가 태어날 때부터 한국을 알고 있었다. 나의 부친은 극소수의 선교사나 외교관들말고는 아무도 한국이란 나라를 몰랐던 당시 한국을 여행한 사람이었다. 그는 중국·한국·일본·필리핀 등을 여행하고 돌아와 이들 나라에 대한 강연을 하고 유리원판에 채색한 사진을 시사하였다. 이후 내가 오벌린대학과 컬럼비아대학에서 극동미술에 대한 연구로 첫 번째 박사학위 소지자가 된 것은 우연한 일이 아니다. 이 과정에서 나는 중국, 한국, 일본의 역사와 문화사를 공부하게 되었고 중국 한자와 일본어를 익혔다. 이 당시엔 순수학문으로서 한국을 대상으로 한 강좌가 없었고 한국어나 한국미술사를 가르치는 대학은 하나도 없었다.

나의 극동미술사 박사학위는 초대 국립중앙박물관장 김재원 박사나 전 동국대 총장 황수영 박사보다 앞선다. 두 인사들은 모두 한국 불교 조각 미술사의 대가이다. 나의 전공은 처음엔 수묵화와 불교의 선화(禪畵)였다.

그러나 1978년 이래의 한국 체류에서 나의 관심은 한국미술사에서 거의 버려지다시피한 분야—적어도 내가 생각하기에—초창기 샤머니즘 문화권에서 만들어진 예술품들에 점점 깊이 끌려가게 되었다. 이제 내가 컬럼비아대학에서 두 번째 박사과정을 밟기에는 너무 늦었다. 그 대신 나의 아들 앨런이 무속과 불교 간의 상호 영향에 대해 전공하기로 했다.

내가 보기에 한국미술은 여러 종류의 근원 — 무속·도교·불교·유교 — 으로부터 꽃피운 것이다. 한국미술사는 기원전 2333년의 단군 고조선에서 시작하는 것이 아니라 내 눈에는 기원전 10만 년 한반도의 초기 거주자들이 사슴뼈에 그려놓은 최초의 그림에서부터 비롯되는 것으로 보인다. 한국문화는 일본을 석기시대에서 빠져나오게 만든 결정적 요인이기도 했다.

그동안 내 주변의 많은 사람들이 언제 한국어로 된 저서가 출판되느냐는 질문을 해왔다. 내가 그동안에 쓴 칼럼들은 한국인 일반보다는 외국인들이나 영어에 능통한 한국인들이 주독자들이었다. 이제 나는 또 하나의 역작, 한국·중국·일본 삼국에서 모두 살아보며 예술사를 체험한 제3국의 학자로서 한국어로 번역, 출판된 칼럼을 갖게 된 것이다. 기쁜 일이 아닐 수 없다.

존 카터 코벨
Jon Carter Covell

* 이 글은 존 코벨 박사가 1980년 2월 20일, 5월 11일, 6월 2일자 영자신문 코리아타임스(*The Korea Times*)에서 자신의 한국문화 연구방법론을 말한 부분 및 1983년 경향신문 연재 칼럼의 출판을 계획할 때 쓴 서문에서 발췌한 것이다.

'한국문화의 뿌리를 찾아'를 쓴
나의 어머니

　영어권 학자로선 최초의 일본미술사 박사로 50여 년간 일본 불교미술을 연구해온 저의 어머니 존 카터 코벨 박사가 일본문화의 근원으로서 한국의 존재를 체감하게 된 첫 계기는 한국의 민화를 통해서였습니다. 1970년대 말 '한국미술 5천년전'(1979)과 거의 때를 같이해 미국 내 여러 도시에서 조자용 선생의 '한국민화전'이 외교관 구실을 톡톡히 하며 선보였는데 코벨 박사는 이를 통해 건실하고도 창의력 넘치는 한국 민속문화를 접했습니다.

　1978년 하와이주립대학을 퇴임하면서 풀브라이트 연구교수로 한국에 온 코벨 박사는 3개월 체류 예정을 9년으로 늘리면서 한국문화 연구에 정열을 쏟게 되었습니다. 전세계 영어권 대학을 통틀어 유일하게 하와이대학에서 정규 한국미술사를 강의해온 코벨 박사는 아직도 다 밝혀지지 않은 한국문화의 실체를 자신이 직접 확인하려 했던 것입니다.

　처음 발표한 글은 일본 야마토(大和)문화관 소장의 불화 중 백여 점이 한국 것으로 밝혀진 과정과 고려불화를 소개하는 것이었고, 이후 한국미술, '한국미술 5천년전' 전시 품목인 금관과 도자기, 무속과 불교미술, 가야, 기마민족 한국인 등에 대한 글을 1990년까지 10여 년간 쉼없이 영어로 발표했습니다. 이때 외국인, 한국인을 망라해 열렬한 독자들이 참 많았습니다.

　1978년부터 1987년까지, 어머니는 혼자서 또는 왕립아시아학회를 이끌

면서 최북단 설악산에서 남단의 완도 땅끝까지 여행하면서 실로 열정적으로 한국문화의 현장에 접했습니다. 한국 내의 수많은 절과 박물관, 미술관, 발굴지, 사적지, 굿판, 온갖 행사장, 학회 등 안 가본 데가 없이 다녔습니다. 이 시기를 두고 코벨 박사는 그의 생애 가운데 가장 학술 발표가 왕성했고 학문적으로 유익했던 기간이었다고 말했으며, "가장 깊이 있게 나 자신을 재교육했다"고도 회고했습니다. 나도 그때 어머니의 권유로 서울에 와서 여기저기 돌아다니면서 20대에 한국문화를 체험하게 되었습니다. 이후 본인은 서울에서 카메론 허스트(Cameron Hurst) 교수의 지도 아래 부여족의 일본 정벌을 공부하고 이후 미국에서 박사과정을 밟으면서 한국무속과 한국미술에 관한 논문을 준비하기에 이르렀습니다.

코벨 박사의 한국문화 연구에는 많은 한국인 친구들의 도움이 있었지요. 민화에서는 조자용 선생님, 불교계에서는 이정구 선생님이 많은 도움을 주셨습니다.

어머니의 저서 『한국의 문화적 근원(Korea's Cultural Roots; 한글판 『한국문화의 뿌리를 찾아』와는 다른 책임)』은 코리아타임스에 연재하던 글을 편집한 것인데 외국인들에게 한국문화의 개요를 소개하는 영문 저작으로 지금 12쇄째 발행했다고 알고 있습니다. 코리아헤럴드에 연재하던 칼럼은 『한국문화의 찬란한 유산(Korea's Colorful Heritage)』이란 책으로 영문 발행되었고, 영문판 『조선호텔 70년사(On Center Stage for Seventy Years)』를 통해서는 20세기 한국사에서 중요하고도 때로는 비극적인 수많은 사건의 현장이었던 조선호텔을 통한 한국 근대사를 밝혀냈습니다.

1984년에는 아들인 저와 함께 한국 고대사의 중요한 논점인 가야-부여족의 일본 정벌과 일본에 남은 한국미술 등을 중점적으로 논한 중요한 저작 『한국이 일본문화에 끼친 영향: 일본의 숨겨진 역사(Korean Impact on Japanese Culture; Japan's Hidden History)』를 저술했습니다. 이 책은 구석기시대부터 2000여 년에 걸쳐 한반도에서 일본으로 건너간 문화의 발자취를 고고학, 역사학, 언어학, 문학, 철학, 종교 등의 제 측면에서 세심히 연구해

낸 것입니다. 일본 국수주의자들의 역사 왜곡에도 불구하고 그 흔적들은 부정할 수 없이 밝혀졌던 것입니다.

어머니 존 코벨 박사는 어떤 경우에든 학문적인 속임수를 대단히 혐오하였던 분으로 50여 년에 걸친 일본과의 관계를 넘어서서 일본문화의 근원인 한국문화를 밝혀내는 이러한 치밀한 연구작업을 할 수 있었던 것입니다.

이러한 진실을 밝히는 것은 세계미술사를 위해 학자라면 정말 '누구라도 해야 할 일'이었습니다. 존 코벨 박사는 일본과 중국, 한국을 망라한 현장에서의 체험적 연구 덕으로 일본에 있는 수많은 한국 문화재들이 오랫동안 일본 또는 중국 것으로 잘못 분류돼 있었음을 갈파해낼 수 있었던 것입니다. 실제로 일본의 국보급 유물들을 비롯해 호류지(法隆寺) 같은 건축물, 수많은 역사적 인물들, 예술 등이 실제로는 한국을 근원으로 한 것들이며 직접·간접으로 한국의 예술과 사상, 종교적 영향을 받아온 것이었습니다. 존 코벨 박사는 한국인도 일본인도 아닌 제3국 학자로서 이러한 고찰을 할 수 있었기에 객관성이 더욱 돋보인다고 할 수 있겠습니다. 이러한 학문적 열정은 존 코벨 박사가 평생을 바쳐온 미술사 영역에서 남들이 하지 못했던 큰 기여를 하게 된 결과를 낳았다고 평가될 것입니다.

코벨 박사의 글은 학자가 자기만 아는 지식을 나열하는 재미 없고 어려운 그런 글이 아니라 보통의 현대인들이 접하는 데 무리가 없는 명쾌함을 지닌 것이어서 더욱 힘이 있습니다. 어머니는 모든 노력을 기울여 연구해온 한국미술의 정수를 세계 학계에 올바르게 소개할 수 있는 한국미술사를 영문으로 편찬하려 했는데 이를 뒷받침해줄 출판사를 찾지 못하고 한국 내에서 이에 대한 관심이 미처 고조되기 전인 1996년 세상을 떠나셨습니다.

코벨 박사는 서울에서의 활동 도중에 경향신문 문화부 기자였던 김유경 씨와 만났으며 두 사람은 이때부터 세심히 원고를 모아가기 시작했습니다. 코벨 박사는 작고하기 직전 당신의 원고 출판에 대해 말한 1996년의

편지에서 김유경 씨를 두고 "이 방대하고 까다로운 자료들을 흥미진진하게, 그러면서도 중요한 학문적 논점을 흐리지 않고 한국어로 번역작업을 해낼 수 있는 몇 안 되는 사람 중 하나"라고 기록하고 있습니다. 코벨 칼럼에서 우선적으로 선별된 이 책 『한국문화의 뿌리를 찾아 — 무속에서 통일신라 불교가 꽃피기까지』는 엄청난 양의 원고에서 이 주제에 가장 부응하는 것만을 골라낸 선집으로, 어려운 작업을 맡아준 편역자와 한국어로 첫 출판하는 일을 맡아준 학고재, 두 번째로 재출간을 해준 눈빛출판사에 새삼 감사드립니다.

이번 책은 한국문화계의 고질적인 중국 선호사상에 눌려 그동안 빛을 보지 못했던 한국문화의 진면목들을 조금이나마 드러냈다는 데 발간의 뜻을 두고 싶습니다. 한국에 대한 연구도 없이 한국문화를 무심히 간과해버린 여느 학자와 달리 존 카터 코벨 박사는 한국문화의 독자적인 본질을 찾는 데 있는 힘을 다해오면서 한국 자신이(중국이 아닌) 바로 그 문화의 총체적 주인공임을 기마민족 한국인에서 고고학 유물, 불교 승려, 예술가, 유학자, 무속신앙인 등에 이르는 모든 계층의 사람들을 통해 진실로서 밝혀낸 것입니다. 박사는 한국이 21세기를 성공적으로 헤쳐나가는 데 필요한 힘과 자신감을 한국사의 알려져 있지 않던 구석으로부터 이끌어냄으로써 그토록 사랑했던 한국미술 연구에 보탬이 되고자 했습니다.

1998년 7월, 2020년 11월
미국 캘리포니아 카멜시티에서
앨런 카터 코벨
Alan Carter Covell

차례

제1장 다시 보는 가야

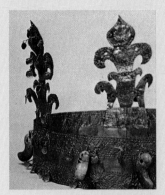

가야 금관(부분)

김해 토기와 제4국 가야

가야(伽倻. 일본이 말하는 미마나, 즉 임나)의 존재는 한국사에서 어느 모로 거북한 데가 있어서 한반도 동남쪽에 위치한 이 지역은 삼국만을 내세우는 지도상에서 무시당하는 일이 많다.

한국의 제2 도시이자 언제나 최고의 항만으로 꼽혀온 부산(김해) 근방에 일찍이 가야 6국이 연맹세력을 형성하고 있었다. 불교는 4세기 중국을 통해 들어오기 전인 1세기에 이미 인도에서 곧바로 배편으로 이 지역에 들어왔다. 인도 승려들이 와서 세운 일곱 곳의 절 가운데 유일하게 한 곳이 남아 전한다. 김해에서는 한반도에서 가장 오래된 조개무지가 발견되었으며, 1세기의 중국 동전도 발굴되어 철이 풍부했던 이 지역에서 교역이 성행했음을 뒷받침해주었다.

이 지역의 일반 무덤에서 발굴되는 토기를 연구해보면 좀더 확신을 갖게 된다. 1976~1979년 부산대 임효택 교수팀이 발굴한 김해 예안리(禮安里) 고분군에서는 단순한 모양의 금귀고리와 물레로 성형한 회색 경질토기가 나왔다. 이때 이미 가야인들은 물레와 오름가마(登窯)를 발명해 쓰고 있었던 것이다. 토기는 서기전 1세기에 이곳 김해 지역에서 처음 시작된 것으로, 둥글게 퍼져나간 받침대에 불룩한 형태에다가 옆면에는 평행으로 나 있는 줄 몇 개와 함께 승석문(繩蓆紋, 새끼줄 무늬)이 새겨져 있다. 때로는 선문(線紋)이 새겨진 막대기로 토기 바깥쪽을 두드리면서 성형할 때 생긴 무늬가 초기 김해 토기의 특징이기도 하다. 고고학자들은 이 회색 경

질토기가 그 당시 이미 완성형의 오름가마 안에서 적어도 섭씨 800도 가량의 고온으로 구워졌으리라 보고 있다. 비스듬히 위쪽으로 올라가게 쌓아진 오름가마는 맨 아래쪽 아궁이에서 불이 일단 지펴지면 가마 안으로 불길이 고루 미칠 수 있게 만들어졌다. 이러한 경질토기는 그보다 앞서 손으로 빚거나 코일을 쌓는 방법으로 성형해 낮은 화력으로 구워낸 토기와 달리 단단하고 물기가 스며들지 않았다. 이 그릇에 밥을 할 수도 있었다(물론 사냥과 어업을 통한 식생활이 계속되고 있었지만 물을 댄 논농사법이 정착되면서 쌀은 좀더 대중적인 것이 되었다).

오늘날 신라 토기라고 불리는 이들 경질토기를 생산해낸 부족은 한(漢)나라가 한반도 북방을 침입하면서 이곳 남단부 해안지대로 이주해온 사람들로 보인다. 기원전 109년 한무제(漢武帝) 군사의 침입 이후 한사군(漢四郡)이 설치되었다고 알려져 있다. 이때 일단의 부여족(夫餘族)이 이곳을 벗어나 남하하여 김해에 새로 정착한 것으로 보인다. 물론 이 지역엔 석기시대 이래로 원주민들이 살고 있었다. 결과적으로 이 일대에는 여섯 부족이 가야라는 이름으로 느슨한 연맹관계를 이루어 정착했다. 현재 발굴중인 경산 임당동의 일반 무덤군에서는 3대에 걸치는 유물이 검출됐는데 그중 가장 초기의 것은 기원전 1세기의 것이다. 한국의 선사시대 유물이 많이 발굴된 낙동강 하류 유역에서는 인골도 함께 출토됐다(김해 예안리 고분군에서만도 250여 구의 인골이 수습됐다).

맑은 날이면 부산에서 일본 규슈(九州)가 바라다보인다. 여기서 치는 파도는 49.5킬로미터 밖 쓰시마(對馬島)에까지 흘러가 닿는다. 일본으로 가는 뱃길은 수월했다. 김해 토기를 만든 사람들은 일본 야요이(彌生) 시대 사람들과 연계된 것으로 보이는데, 이들은 일본으로 이주하는 과정에서 필연적으로 부산을 거쳐 갔다.

실제로 일본 야요이 시대에 새로운 역사의 장을 열어준 것은 바다 건너에서 도래(渡來)한 한국인들이었다. 이로써 야요이 사람들은 초기 김해 토기를 본뜬 토기에 논농사법을 익히게 되었고, 지체 높은 이의 무덤 안에

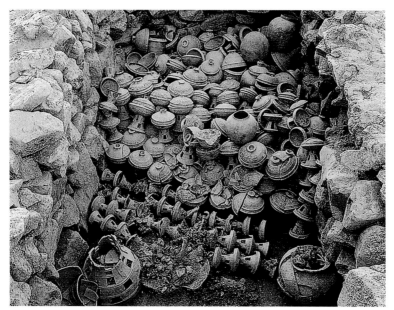
1. 대구 계명대박물관이 발굴한 경북 성주 가야 고분의 토기 출토 상태. 사진 김대벽.

청동제품을 부장하기에 이르렀다. 한반도 남동지역에서 출토된 옹관(甕棺)이 일본 야요이 시대 무덤에서도 나타난다. 기원전 300년 내지 기원전 250년부터 300년 사이의 일본 야요이 문화와 부산을 중심으로 한 한반도 남동부의 삼국시대 초기 문화와는 차이점이 거의 없다.

아직 일본이니 한국이니 하는 실체가 생기기 전, 사람들은 들에선 벼농사를 짓고 산에선 철을 캐다가 바다를 통해 서로 거래했다. 이때 번영했던 해상무역도시 부산이 현대에 와서도 한반도 남단 끄트머리에서 한국 제2의 도시로 부상한 것은 하나도 놀랄 일이 아니다.

1세기에서 3세기로 시간이 흐르며 단순했던 김해 토기는 점차 복잡한 것으로 바뀌면서 투공·투창 기법이 특징적인 것으로 되었다. 5세기 후반 ~6세기의 신라 토기는 구멍이 뚫려 있는 높은 받침대로 전세계에 유명한데, 이 방식은 김해에서 먼저 시작되어 이후 4세기 이상을 지배하게 된 것이다. 금관가야는 532년 이웃해 있던 신라에 병합되었다.

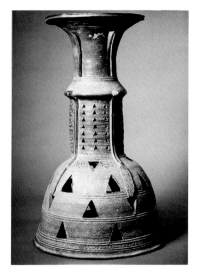
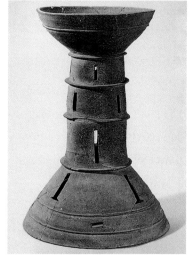

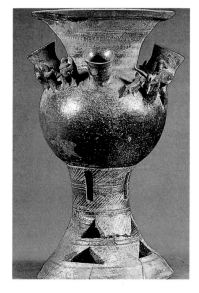

2 3

4

2. 그레고리 핸더슨 컬렉션의 5세기 가야 토기 그릇받침, 높이 58.7cm, 합천과 고령 가야 고분 출토품에도 거의 같은 가야 토기들이 있다. 미국 하버드대학 새클러박물관 소장.

3. 경남 김해 대성동 39호분 출토 금관 가야의 토기 그릇받침, 높이 41.0cm, 국립김해박물관 소장.

4. 장식 달린 스에키(須惠器), 6세기 전반, 높이 37.4cm 입지름 21.0cm, 효고(兵庫)현 출토, 교토국립박물관 소장.

 나는 한국도자사를 가르치면서 학생들에게 반드시 부산대박물관에 가서 연한 회색을 띤 수려한 모양새와 76센티미터가 넘는 높은 받침대의 가야 토기를 직접 눈으로 보라고 강권한다. 왜냐하면 '고신라' 토기는 한국의 박물관 고위층 인사들로부터 인정을 받고 일반적으로 '5~6세기' 것으로 시대매김되어 있지만 초기의 가야 토기를 선호하는 것은 일종의 이단

으로 분류되기 때문이다. 그렇지만 나는 가야 토기를 더욱 사랑한다.

회색 경질토기의 발전 단계를 모두 다 보여주는 부산대박물관의 토기는 (사람들을 놀라게 하지 않으려고 당국자들이 붙여놓은 설명에 의하면) 300~600년에 걸친다는 광범위한 편년을 포괄하고 있지만 그중 어떤 것들은 보다 이른 시대의 것이다. 그리고 적어도 내 눈에 가야 토기는 후기 신라 토기보다 훨씬 미학적이고 매력적이다. 가야 토기는 마치 고아처럼 취급되는 판이라 이제껏 단 2개의 가야 토기가 서울 국립중앙박물관에 소장되기에 이르렀지만 그나마 이제까지 출토된 것 중 가장 뛰어난 것들도 아니다.

미술사학자라면 정치역사를 감식의 보조적 수단으로만 활용해야지 거기에 감식안이 좌지우지되어서는 안 된다. 일본의 고대사가 부산 부근에 미마나라 불리던 식민지를 가졌다고 주상하는 것 때문에, 그리고 4세기 이후 발전한 스에키(須惠器)[1] 토기가 한국 가야 토기와 매우 흡사하다는 사실 때문에 이 주제는 언제나 건드리지 못하는 사안으로 비켜나 있었다.

제4국, 가야가 한국의 교과서에서 취급되지 않는 이유는 일본이 한때 가야를 소위 '지배'했다고 하는 황당한 일본역사 기록 때문이다. 이 주장은 물론 진짜 사실을 180도 뒤집어놓은 것이다. 미국 컬럼비아대학 개리 레저드(Gari Ledyard) 교수의 학설에 따르면, 가야는 바다 건너 일본을 정벌하고 369년부터 505년까지 100년 이상 일본의 왕위를 계승했는데 이 가야를 지배한 것은 부여족이었다. 부여족들은 일본을 정벌하러 떠나기 전인 360년경 부산 부근을 일종의 기지로서 활용한 것이다.

이때는 정확하게 가야 토기에서 보이는 미의식이 일본으로 옮겨져 당시 보잘것없는 수준의 일본 하지키(土師器) 토기를 밀어내고 그곳의 궁중토기로 쓰여진 시기였다. 두말할 것 없이 가야의 부여족들은 일본 정벌길에 말과 함께 가야 도공도 데리고 갔으며, 거대한 무덤을 조성할 때 쓸 노비

1. 일본에서 5세기 전반부터 구워진 경질토기로서 물레로 성형(成形)하고 고온의 오름가마에서 구워져 대량 생산되었다.

는 전쟁포로들로 충당했다. 가야 부여족은 그 당시 무서운 전사들이었다.

일본의 지배층이 된 부여족들은 부산에 일종의 분실 왕가로서 남겨두고 온 가야의 귀족층과 국제결혼을 했다. 일본이 『고사기(古事記)』와 『일본서기(日本書紀)』를 편찬하면서 그들이 한반도 남동지역 한 부분을 다스렸다고 하는 주장은 완전히 그 반대인 것이다. 그런데 근대 들어 일본의 한국 식민 지배로 인해 이 사실은 매우 미묘하면서도 긴장된 사안이 되었다.

가야 고분에서 나오는 토기는 일본에서 4~7세기에 걸쳐 성행한 하니와(埴輪)[2] 토기의 근원이 되었다. 발굴된 하니와 토기에는 배 모양, 집 모양도 있고 무녀상도 있다. 이는 부여족이 신봉하던 무속이 일본에 와서 신토(神道)[3]로 변형되면서 생겨난 것이다. 오늘날 한국과 일본에서는 공통적으로 바위(岩)를 중히 여기는 현상이 있다. 이 사실은 가야 토기에서 비롯돼 지금 거의 알려져 있지 않은 일본역사 초기의 수많은 사건들을 시사한다.

『일본서기』가 그렇듯, 거짓말이 기록된 역사도 있다. 그러나 예술사는 종종 그릇된 역사를 수정하기도 한다. 고고학 유물은 사실을 밝히는 보다 확실한 증거자료이다. 여기에는 정치적 왜곡이 끼여들 여지가 없다. 이로써 가야 토기와 스에키 토기, 혹은 초기 야요이 토기를 보노라면 한반도에서 일본으로 영향이 가해졌음을 쉽사리 알아볼 수 있다. 무릇 제반 영향이 대륙에서 불기 시작해 선진문화를 갈구하는 외로운 섬나라를 향해 흘러내리는 것은 자연의 섭리이기도 하다.

가야를 지도에 되살려내자. 그것은 한국의 자랑이요 기쁨이다. 가야의 근원은 멀리 2000년 전까지 거슬러 올라간다!

2. 일본에서 옛날 무덤 주위에 묻어주던 찰흙으로 만든 인형이나 동물 따위의 상, 즉 토용(土俑).
3. 일본의 전통적인 무속신앙.

김해에서 대구까지

가야 재평가해야

세계 여느 나라가 그렇듯 한국 역시 쇠(鐵)를 장악한 자가 권력도 장악해왔고 권력은 예술로 귀결됐다. 한반도 청동기시대에 그 생산을 통솔한 것은 부족 우두머리들이었으며 철기시대에 쇠를 다루던 자들에게도 청동은 특권의 상징이었다. 오늘날 조선산업과 자동차산업 역시 같은 철의 운용에 기반을 둔 것으로 한국에서는 현대·대우·삼성 그룹에 의해 대표된다. 삼성의 이병철 회장은 유수한 고미술품 소장가로 유명하다.

쇠의 사용에서 인간이 가장 의미를 둔 것은 무기 제조였다. 옛날에 '힘은 곧 정의'여서, 가장 강한 자들은 어떻게 해서든 곧바로 권력과 직결되는 철제 무기를 장악하고자 했다. 기원전 4세기 한반도 북부, 중국에 인접한 지역의 거주자들은 무속을 종교로 받들고 살면서 신비스런 소리를 내는 방울을 대량 만들었다. 오늘날에도 쇠방울 다발은 무당이 쓰는 필수도구 중의 하나이다. 기원전 300년~서기 300년에 이르는 동안 방울 모양의 장신구는 무당 의상의 한 부분으로 쓰여 이를 착용한 자에게 이 세상 것이 아닌 힘을 실어준다고 사람들이 믿게끔 되었다.

쇠의 사용이 일반화하면서 청동은 의례적인 용품 제조에 한정되었고 실제적인 도구는 쇠로 만들어져 나왔다. 한국에는 이 같은 유물들이 아주 많이 전해져온다. 기술력이 진보하면서 느슨한 동맹체 상태이던 지역부족들이 활성화하기 시작하고 이른바 '삼국'이 형성되었다.

중국과 한국, 일본을 잇는 교차점이라는 지정학적 위치에 좋은 항구라

5. 철의 풍부한 생산과 사용을 말해주는 경남 창원 다호리 제1호분의 꺼묻거리 바구니. 기원전 1세기경, 각종 칠기와 철기, 청동기 유물들이 바구니에 잘 보존되어 있었다. 서울 국립중앙박물관 소장.

는 입지로 김해(쇠의 바다란 뜻)는 번성했다. 그러나 애초에 가야라는 독립된 존재가 있었음을 잊고 싶어하는 후일의 신라 역사가들한테서 비롯된 이상한 이유로 제4국 가야는 대부분의 역사책에서 삭제되고 예술사와 지도에서도 사라져버렸다. 한국사에서 말하는 신라·고구려·백제의 삼국 개념은 중국의 '삼국시대'에서 따온 관용어인데 그 이후 모든 사가들이 기계적으로 '삼국시대'란 용어를 써댐으로써 이 표현을 굳혀버리는 우를 범했다. 한국사 초기 이 땅엔 단 삼국만이 있었던 게 아니라 '많은' 나라들이 있었다. 부산에서 대구에 이르는 지역에는 여섯 왕국이 가야연맹체를 구성하고 있었다. 541년 신라는 대구를 정복하고 562년에는 대가야까지 모든 가야국이 신라로 통합됐다. 그런데 지금까지도 '오로지 삼국'만을 중시하고 그 이외는 소외되고 있다.

가야국의 존재와 그 중요성을 새삼 확인하기 위해서는 『일본서기』를 보아야 한다. 366년 항목에 백제 사신이 신라 왕에 대해 알아보기 위해 그 당시 말군(末郡)으로 불리던 대구지역 가야 왕을 찾아온다. 639년에는 신라의 수도 경주가 한반도에서 너무 치우친 곳에 위치해 있다고 생각해 수도를 대구로 옮겨야 한다고 생각한 신라인들이 있었음은 흥미로운 일이다. 그렇게 됐다면 한국역사는 어떻게 달라졌을까?

오늘날 가야지역은 고고학자들의 야심이 발동하는 장소다. 경주나 공주, 부여 등과 비교해볼 때 이곳은 거의 처녀지로 남아 있다. 대구 교외에만도 1천여 기의 가야 무덤이 산재해 있는데 이 중 1백 기 정도만이 발굴

됐을 뿐이다. 지금까지 가야지역에서 출토된 관과 금제 장신구들은 신라나 백제 금관이나 금세공 장식들과 아주 달라서 흥미를 끈다. 내 생각에 이들 물건은 동시대의 신라에서 만들어진 것보다 월등한 것이다. 가야지역 발굴품에 대해 본격적으로 써볼 생각이다.

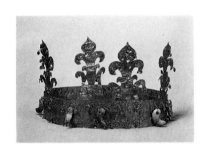

더 나아가 고인돌 유적도 있는데 빠른 산업화에 밀려 자꾸 사라지고 있지만 대구에만도 20여 기 남짓한 유적이 있다. 불교 사찰은 한국 어느 지역보다 많은 절이 집중돼 있다. 20여 곳의 절이 시외버스 편이 닿는 위치에 있는데 대강만 꼽아보아도 동화사, 파계사, 부인사, 송림사 등이 있고, 용연사는 별도의 칼럼으로 다룰 만한 보석 같은 절이다. 좀더 멀리 보면 해인사, 통도사가 있고 군위삼존석굴도 그리 멀지 않다. 울퉁불퉁한 길이 불편한 사람에게는 비구니 절 운문사가 있는데 내게는 아주 흥미로운 절이었다.

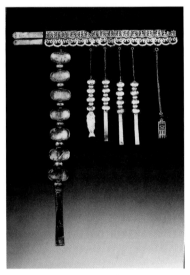

6. 고령 출토 가야 금관. 국보 138호. 호암미술관 소장. 이 가야 금관의 나무 형태는 신라 금관의 보다 분명한 나무 모양과는 달라 보인다. 이 금관은 "가야 것이어서도 안 되고 또 그렇게 아름다워서도 곤란하다"는 일단의 고고학자들을 난처하게 만들었다. 금관 꼭대기에 솟아 있는 나무의 양파형 모양을 주의해볼 것.(위)
7. 가야의 은제 허리띠 및 드리개. 경산 임당동 고분 출토. 길이 70.7cm, 국립대구박물관 소장.(아래)

그렇다. 대구지역은 한국문화사에서 퍽이나 소외되어온 곳이지만 이제 광역시가 되어 행정자치권

을 갖게 되었고 인구로도 한국에서 세 번째 가는 큰 도시가 되었다. 이제
는 한국사에서 오랜 고정관념에 얽매였던 삼국시대에서 벗어나 가야가 역
사의 몫을 찾는 시기가 될 것이다. 지금까지의 내 말이 믿기지 않으면 당
장 한국 역사책을 펴들고 가야 항목이 얼마나 대수롭잖게 작은 지면을 차
지하고 있는지를 보라(1981년 현재). 5세기경 가야는 백제만큼이나 중대한
국가였으며 초기 신라보다 강한 국력을 지녔다. 그 시대에는 해안을 끼고
있다는 것이 지정학상 굉장히 중요한 때였던 것이다.

　1987년의 신문은 한국 초기 역사에 가야의 중요성을 입증할 마구 등 새
로운 발굴품이 나왔다고 알리고 있다. 나와 내 아들 앨런은 오랫동안 2~3
세기의 가야왕국은 흔히 삼국으로 알려져 있는 신라·고구려·백제보다 여
러모로 선진적인 국가였음을 알리는 데 있는 힘을 다해왔다.
　나는 이 가야사 주제가 논란의 대상을 넘어 분명하게 확증되는 것을 볼
때까지 살고 싶다.⁴ 말하자면 가야문명은 백제와 달리, 또는 고구려와도
달리 그렇게까지 중국에 신세를 져본 적 없는 독자적인 것이며, 일본이 역
사 초 받아들인 많은 문물은 가야(오늘날의 부산에서 대구까지)로부터 온
것이다.
　6~7세기 일본 아스카(飛鳥) 문화의 지도자들 중 대부분은 한반도에서
직접 건너온 사람들이거나 아니면 가야인을 조상으로 둔 사람들이었다.
가야 기마부족들의 무덤 발굴은 오랫동안 지연될 만큼 지연돼왔다. 신라
는 562년 대가야를 병합한 뒤 비로소 선두에 나설 수 있었다.

4. Something Besides Apples form Taegu, *Korea Herald*, 1987. 1. 31

가려진 가야

운명이란 걸 믿으시는지? 대부분의 독자들은 겉으론 '안 믿는다'고 하겠지만 그래도 속으로는 '우연이 겹친다면 그럴 수도 있지…' 할지도 모른다. 오늘 내게 일어난 이야기를 해드리려 한다.

아침 6시, 봉원동 우리집에 배달된 코리아타임스(1982. 3. 10)에 제시 윌리스(Jesse Willis)[5] 씨로부터 들어 알게 된 한국금관 관련, 나의 칼럼이 실려 있었다. 윌리스의 제보는 캘리포니아에서 써서 부쳐온 것이었다. 12시쯤 집배원이 편지 한 통을 갖다주었는데 대구 계명대학의 제임스 그레이슨(James Grayson: 영국 쉐필드대학 한국학연구소장) 박사가 내가 신라 금관에 대해 쓴 글을 읽고 써보낸 것이었다. 오후에는 한림출판사에서 펴낸 나의 영문 저작 『Korea's Cultural Roots(한국의 문화적 근원)』 개정판을 잉크도 채 마르지 않은 상태로 갖다주었다. 이 책에는 가야 금관이 한 페이지 가득 컬러 사진으로 소개돼 있는데 책에서 다룬 내용 중에는 아직까지 어떤 언어로도 출판된 바 없는 것들이 많다. 내 책상 위에는 문공부(문화부의 전신)가 앞으로 가야 유물 발굴에 예산을 지원한다는 발표를 한 데 고무돼 쓰기 시작한 칼럼이 반쯤 완성된 채 놓여 있었다. 나는 운명 같은 걸 믿지는 않지만 그래도 하루 동안에 일어난 우연치고는 상당한 것이었다.

제시 윌리스 씨의 글에는 신라 금관의 심엽형(心葉形) 무늬는 인도의 영

5. 경주에서 영어 강사로 일하며 경주 발굴현장을 눈여겨보고 황남대총에서 인골이 발굴되었음을 알리는 글을 썼다.

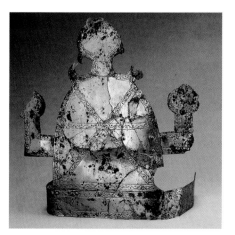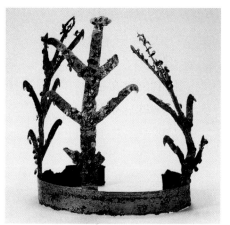

8. 고령 지산동 32호분 출토 가야 금관, 높이 19.5cm 서울 국립중앙박물관 소장. (왼쪽)
9. 부산 복천동 11호분 출토 5세기 가야 금동관, 나무 모양의 장식에 금환이 가득 달려 있다. 높이 21.9cm, 지름 17.6cm, 국립김해박물관 소장. (오른쪽)

향을 받은 것으로까지 거슬러 올라간다는 주장을 하고 있었다. 그가 계명대 발굴 가야 금동관을 보면 어떤 논평을 할지 기다려봐야겠다. 고령 지산동 금관의 심엽형 무늬는 러시안 비잔틴교회 양식의 심엽형 혹은 양파형 돔보다 훨씬 앞선 연대의 것이며 원초적인 것이다. 이슬람은 비잔틴 양식에서 취해온 이 양파형 돔 모양을 1천 년 뒤 인도로 전파시켰다. 나로서는 인도에서 배를 타고 왔다는(물론 카누보다 큰 배를 말한다) 수로왕비 허황옥(許黃玉; ?∼188)의 이야기와 연관성이 있는지 어떤지 잘 모르겠다.

그레이슨 박사의 편지는 백제에 불교를 전한 것은 인도 승려였고 백제는 신라보다 100년이나 앞서 인도로 승려를 보냈다는 사실을 상기시켰다. 그는 신라가 국가로서 체제를 갖춘 연대를 달구벌(대구)을 점령한 뒤인 6세기 후반으로 보고 있다. 이제까지의 정황으로 보아 그 주장은 설득력이 있어 보인다. 그 전에는 일단의 부족국가들이 한반도에 할거했다. 가야연맹에는 6국의 가야국이 있었으나 한국사에서 삼국 이외의 국가로 소외됐고 이 틈에 일본이 재빨리 가야에 천착함으로써 작살나버리고 말았다. 그

러나 실제로는 일본의 주장과 정반대로 가야인들이 일본을 정벌하러 갔던 것이다. 그 이야기는 이 글에서 말하기엔 너무 길다.

그 전에 이미 발굴된 금관이 경북대박물관에 소장돼 있는데 사진 공개를 기피하고 있는 듯하다. 가야가 신라보다 앞선 문화를 가졌다는 사실이 판명되면 난처해질 거라는 생각 때문인 듯하다. 무속 요소를 부정하는 고고학자들이 어쩔 수 없이 그 사실을 인정하지 않을 수 없게 되는 것도 난처해서일 것이다.

극동에는 암묵적인 교감체계가 작용한다. 효(孝)사상과 경로(敬老)사상도 존재한다. 학계도 이런 영향권에서 벗어나지 못한다. 그래서 아무도 난처한 입장이 되거나 틀렸다는 소리를 듣지 않도록 학자들끼리 똘똘 뭉쳐 단정해 버린다. 이들이 이제까지 발견된 회색 경질토기를 모조리 5~6세기 것이라고 '결정'하면 모든 책, 모든 박물관 해설은 그 말을 정설로 따라야 하고, 후학이 아무리 명민한 소장학자라 해도, 그가 아무리 새 주장을

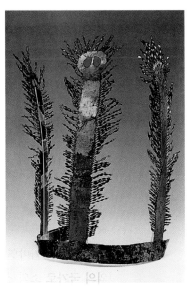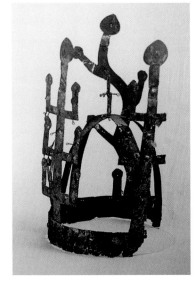

10. 경북 의성 탑리 출토 가야 금동관, 서울 국립중앙박물관 소장. (왼쪽)
11. 가야 금동관, 국립김해박물관 소장. (오른쪽)

펴고 싶어해도 아무 소리 못하게 마련이다. 그것이 '관례'이기 때문이다.

미국의 소장학자들은 끊임없이 경계를 넘어 일반화한 정설에 대치되는 논문을 쓴다. 그 때문에 논쟁이 일고 법석이 나지만 그렇기 때문에 진전되어 나가는 것이다. 새 학설을 발표하려면 원로학자가 죽거나 은퇴할 때까지 효심으로 기다려야 하는 일은 모험적인 소장학자들에겐 가당치도 않은 것이다. 이런 풍조는 확실한 문자기록으로 증빙할 수 없는 고고학 분야에서 특히 심하다.

나는 일본에서 한 사설 박물관의 소장파 후계자가 자기 뜻대로 박물관 운영을 쇄신하고 조명과 진열방식 등을 개선할 수 있도록 선임자인 원로학자가 죽을 때를 기다려 새 박물관 건축을 늦추고 있음을 아주 주의 깊게 관찰했다. 그 원로학자가 타계한 뒤 이 박물관은 현재 극동에서 가장 진보적인 박물관이자 더할 수 없이 아름다운 장소가 되었다. 그 원로학자는 바로 일제의 한국 침탈 초기 한반도 유물 발굴에 깊숙이 관여했던 우메하라 스에지(梅原末治, 당시 교토대학 교수)라는 이로 한국학계에서도 나이든

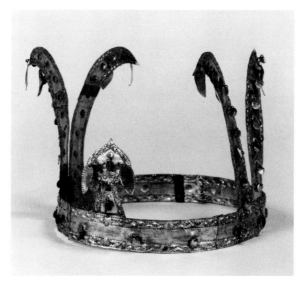

12. 오쿠라(小倉) 컬렉션의 가야 금관, 전(傳) 경상남도 출토, 지름 17.1cm, 일본 도쿄국립박물관 소장.

학자층은 익히 알아보는 이다. 테니슨은 "오래된 것은 변하고 새것에 무릎 꿇는다/ 오직 하나만의 풍습 때문에 세계가 썩지 않도록" 하는 시를 썼다. 일본의 박물관들을 둘러보면서 나는 그 시를 떠올리곤 했다. 나는 한국이 일본의 나쁜 점을 보고 깨우쳐 젊은 세대들이 하루빨리 소신을 펼쳐 나갈 수 있기를 바란다.

후기: 최근에 나는 정월 대보름굿에서 종이로 만든 자작나무가 제단에 있는 것을 보았다. 남한에는 진짜 자작나무가 없는데도 한국의 무속은 20세기에 들어서도 그 존재를 드러내고 있는 것이다. 그런데도 어떤 고고학자들은 아직도 신라 금관의 나무 모양이 무속에서 온 것이 아니라고 한다.

가야 유물과 고분 인골

고대사를 푸는 열쇠

1983년 영남대 고고발굴단이 경산(慶山) 임당동(林堂洞) 고분군에서 발굴한 것 같은 일을 만일 미국 대학이 미국 역사에서 거두어냈다면 그것은 신문마다 대서특필되고 전국민이 기쁨에 들뜨게 될 가히 지각변동이라 할 만한 뉴스로 취급된다. 한국에선 어떤가? 모두 알다시피 한국의 관료행정은 과욕을 부리고 앞서가다가 행여 모가지 잘리는 불상사 같은 게 일어나지 않도록 매우 느리게 진척된다.

하와이로 떠나기 직전 1983년 2월 가야시대 고분에서 새 금관이 발굴됐다는 뉴스가 나왔다. 당연히 나는 곧장 기차에 올라 대구 현지로 내려갈 생각이었으나 주위에선 아마 박물관장은 발굴 조사보고서를 내기 전까지 아무에게도 유물을 공개하지 않을 것이고 사진도 못 찍게 할 거라고 말했다. 그렇지만 모르시는 말씀!

정영화 영남대박물관장의 흔쾌한 허락을 받아 동행한 앨런 코벨은 중요한 것들을 모두 사진으로 찍을 수 있었다. 정 관장이 걱정스러워한 것은 오직 '연대측정'에 관한 것뿐이었다. 우리는 그의 말이 떨어지기도 전에 외쳤다. "관장께서는 중요한 유물을 다량, 그리고 이제까지 발굴된 금관 중 가장 오래된 것을 찾아내셨습니다!" 그렇지만 정 관장은 문화공보부에서 보고서를 되돌려줄 때까지 발굴품에 대한 연대측정은 공개할 수 없다고 했다.

한국에 방사성 탄소($C14$) 연대측정 기구나 열형광 연대측정 기구가 전

혀 없기 때문에(1983년 현재) 연대 발표는 족히 2년은 늦어지는 것 같았다. 이 발굴품들은 한국인들에게 역사 초창기 낙동강 유역은 가장 뛰어난 부족들이 모여 살고 있었던 곳임을 알려주는 자료가 될 것이다. 그 같은 사실은 경주 보문단지 개발에 수백 억을 쏟아붓고 백조 보트 같은 것을 설치해놓은 당국자들로서는 받아들이기 힘든 사실이다. 나는 보문단지의 놀잇배들이 '도날드 덕' 아니면 그런 류의 간지러운 이름을 달고 있는 것을 보았다. 한국의 관광 주무부서 사람들은 정말로 미국인들이 이곳 인공호수 위에서 '도날드 덕'을 타러 수천 달러를 써가며 한국을 방문하리라고 생각하는 것인가?

한반도 내륙의 모든 국가를 통틀어 대가야가 가장 위세를 떨치던 시기, 대가야의 기술력과 국부가 이웃한 백제나 신라를 능가하거나 최소한 맞먹었을 시기의 유물 발굴에 관한 진짜 이야기는 다 알려져 있지 않다. 대구 교외의 영남대 교정에 들어서면 경주고분 공원같이 다듬어진 흙더미들이 보인다. 1982년 가을에서 1983년 겨울에 걸쳐 대학 고고발굴단이 작업한 임당동 고분 발굴 자리다. 이곳에서의 발굴 성과는 놀라운 것이었다.

발굴은 처음에 영남대 캠퍼스에 이웃한 집주인이 담벽 아래에서 캐낸 듯한 금붙이 장신구 같은 것들을 시중에 내다 팔면서 시작됐다. 경찰이 이를 수상하게 여기고 수사에 나선 뒤 영남대 고고발굴단이 곧바로 발굴에 착수하게 됐다. 고고발굴단은 수개월 사이에 7개의 무덤 현실을 찾아냈다. 그중 가장 중요한 발굴품으로는 이제까지 출토된 관 중에서도 가장 오래되고 단순한 모양의 금동관이 2개나 출토되었다. 그 외에 귀고리와 의식용 금동신발이 나왔다. 이 금동신발은 일본에서 출토되어 도쿄국립박물관에 소장돼 있는 금동신발과 비슷한 모양새이며 연대는 일본 출토품보다 약 2세기 가량 앞선다.

발굴품이 나온 현실은 깊지도 않고 고작 2미터 깊이에 자리 잡고 있었는데 3대에 걸치는 유물들이 들어 있었다. 그러나 이 모든 것들 중 가장 흥분되는 사실은 '인골이 발견됐다'는 것이다. 경주 발굴단이 고분에서 발견된

인골을 도로 묻어버렸던 것과는 달리 영남대 고고발굴단은 뼈를 수습해냈으므로 이제 이 부장품들이 얼마나 오래됐는지 정확한 연대를 알 수 있게 될 것이다. 여기서 나온 인골의 견본과 금동관 1개가 문화공보부에 들어가 있지만 아직 감감무소식이다. 무엇 때문에 발표를 늦추는가? 미국 같으면 일주일 안에 결과가 공표된다.

이런 관료행정의 한 구성원인 모 교수(이름을 차마 밝힐 수가 없다)는 내게 대부분의 신라시대 출토품들은 "과학적 측정을 통한 연대매김이 아니라 심증으로 대충 매겨진다"고 말했다. 이런 '심증'에 동의하지 않는 사람은 그가 주요 부서의 장이 되어 자신의 의견을 소신껏 발표할 수 있을 때까지 20년은 기다려야 한다. 이 때문에 경주에서 나온 것은 모두 5~6세기라는 연대를 달고 있으며, 깜짝 놀랄 만한 가야 유물들도 모두 '3세기에서 6세기 사이'라는 매우 '안전한' 연대 표기를 달고 전시된다.

심지어 호암미술관 소장의 아름다운 가야 금관조차 한 번도 과학적 측정을 거치지 않은 채 심증적으로 매겨진 연대 표기를 하고 있다. 이 금관은 국보 138호인데도 말이다. 한국의 모든 국보들은 '심증'이 아닌 과학적 측정에 의해 그 연대를 찾아내야 된다. '심증'은 2세기나 뒤늦은 연대측정을 내놓고 있다.

한 중요한 경주고분에서는 피장자의 인골을 발견하고서도 고고학자들이 이를 비밀스럽게 재매장해버리고 만 일이 있었다. 그리고는 금관, 허리띠, 목걸이, 실 짜는 물레 등은 발굴되었으나 "땅이 극산성이라 모두 삭아서"라는 설명을 붙여 인골은 나오지 않았다고 거짓 발표했다. 조상의 묘자리 훼손을 기피하는 유교적 사상과 무속적 공포감으로 인해 5~6세기의 신라 통치자들 중 누가 언제 묻힌 것인지를 알아낼 수 있었던 결정적인 증거를 묻어버린 비극이었다. 즉 1972년에서 1973년에 걸쳐 발굴된 황남대총에서 금관만 나오고 칼이 나오지 않았으므로 여성 통치자가 묻혀 있던 고분이라 했고, 작은 무덤에서는 칼과 관이 나왔지만 이는 순금관이 아닌 금동관이라 이 무덤의 피장자는 여왕의 배우자, 즉 엘리자베스 현 영국 여

왕의 남편 필립공 같은 사람이었다는 것이다.

그러나 이때 발견된 인골을 과학적으로 검증했다면 사가들은 보다 많은 정보를 알아낼 수 있었을 것이다. 1500년 전 한반도 거주자들의 평균연령은 얼마나 됐을까? 평균수명이 30세 이하였던 데서 오늘날 60세 이상으로 두 배 가량 늘어났다. 그렇다면 키는 어땠을까? 인골의 코뼈는 어떤 형일까? 일반 한국인들은 일본인이나 중국인에 비해 훨씬 콧날이 높다. 높은 콧날은 몽고적 특징이라기보다는 백인 코카시언적 외모의 특징이다. 지금도 한국인들에게서 나타나 보이는 이런 시베리아 코카시언 북방족의 피가 1500년 전 이 땅의 거주인들에게는 얼마나 섞여 있었던가?

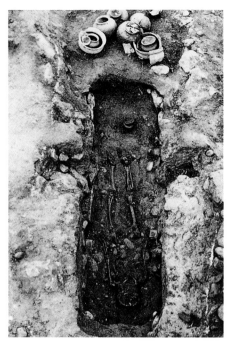

14. 김해 예안리 가야 고분의 인골 출토 상태. 천수백 년 전 한반도 낙동강 유역에 살았던 사람들이 누구였는지를 규명하는 데 좋은 역사학적 자료이다. 이들은 철정, 칼, 마구, 제사용 토기 등과 함께 출토되었다.

대답 없는 질문이 꼬리를 문다. 인골 발굴은 이에 대한 답변을 제시할 수 있었을 것이다. 파헤쳐진 고분에는 말(馬)도 있었다. 그 사실은 왜 덮어두는가? 1983년 대구지역 가야 고분을 발굴한 정영화 영남대박물관장은 무덤 전실에 말들이 묻혀 있었다고 인정했다. 이 사실은 우랄산맥에서 캄차카에 걸치는 고대 매장 풍습과 연결된 것이다. 상어 등골뼈도 나왔다. 상어가 이곳까지 올라왔던가? 제기용 토기에서 발견된 조개껍질은 또 어떤가? 그 시절 대구와 해안지대 간에는 어떤 방식의 수상교통이 존재했을까? 음식은 무엇을 먹었으며 종교 예배는 어떻게 치러졌을까?

역사는 단순히 이름이나 날짜만 거론하는 것이 아니다. 그것은 인간사를 말하는 것이기도 하다. 사람들이 어떻게 먹을 것을 구했으며, 어떤 힘을 믿었으며, 여가가 있었다면 무엇을 즐겼으며, 무엇이 그들을 촉발시켰던가? 그 옛날 한때 낙동강 유역에 살았던 남녀들은 한국 고대사의 흐름을 풀어나가는 데 매우 중요한 역할을 했다. 현대 한국인들은(세계의 여러 나라 사람들도) 그들의 생활양식을 이해하지 않으면 안 된다.

1976~1979년에 낙동강 유역의 김해군 대동면 예안리 고분군에서 250여 구의 인골이 발굴된 데 이어 경산 임당동 고분군에서도 얼마간의 인골이 수습됐다. 여타의 발굴품은 많은 것을 시사해준다. 금관, 토기, 보석 장신구, 옥, 말, 명기에 남아 있는 곡식의 종류 — 그러나 인골은 형질인류학 연구를 뒷받침할, 전체 구성을 보다 충실히 마감하는 자료이다.

서울시 발굴조사단이 서울 남동쪽에 있는 백제 왕릉 5기를 발굴할 때 거기서 나오는 부장품과 함께 인골도 수습해주었으면 한다. 그렇게 되면 이곳이 언제 백제의 수도였는지가 과학적으로 검증될 것이다. 지금 누가 외국인들에게 서울이 파리나 런던만큼 역사 깊은 도시라고 말해도 믿지 않는다. 88올림픽에 대비해 도시현대화 작업을 재고해야 한다는 한국학연구소의 주장이 맞다.

내가 중국에 살 때 들은 이야기를 하나 전하겠다. '애국적이고 경건한 중국인'들은 조상 묘역이 있는 곳에 철로가 가로놓이게 되자 묘역을 지킨다면서 공사터에 드러누워 버렸다. 그러나 중국인들 자신도 그곳에 누가 묻혀 있는지 알지 못했다. 중국 중원(中原) 땅의 20퍼센트가 한나라 때부터 내려오는 무덤으로 뒤덮여 있어서 산 자들의 복지를 가로막고 있지만 귀신이 지필까봐 아무도 여기에 손대지 못했다.

공산당 정부가 들어서자 중국 전통을 지키는 일은 범죄로 취급되고 반대하던 자들은 끽소리도 못했다. 그랬다간 목이 당장 날아갔을 테니까. 철로는 순탄하게 놓였고, 이때 최고의 두뇌들이 고고학으로 눈을 돌렸다. 이들 과학적인 고고학자들은 지난 30여 년간 무덤 등의 발굴을 통해 중국의

과거를 기록하고 보존하는 데 전념했다. 문화혁명의 과도기에도 이들의 작업은 계속됐다. 수년 전부터 중국 정부는 고고학자들이 발굴해낸 유물들이 아주 훌륭한 국가 선전도구가 된다는 사실을 알아차리고 해외 순회 전시를 개최했다. 미국이 중국을 이해하게 된 것은 부분적으로 이들 고대 중국문명권의 전시회를 통해서였다. 역사가 짧은 미국의 국민들은 중국의 오랜 문명에 깊은 경의를 표했다.

한국도 최근 들어 같은 방식을 채택해 많은 성공을 거두고 우호적인 반응을 얻어냈다. 그러나 아직도 많은 유물들의 연대측정은 과학적인 측정 기구가 없는 까닭에 '심증'으로 매겨진다. 내 생각에 한국 유물의 상당수는 지금 나와 있는 것보다 연대가 더 올라간다. 그러나 인골이 계속 매장돼 있는 한, 그리고 과학적 기구로 검증해보지 않는 한 확신할 수는 없는 노릇이다.

산업화시대에 와서 한 국가의 가치척도는 1인당 국민소득이 얼마냐에 기준한 것이 아니라 오래된 문화를 얼마나 잘 보전하고 있느냐에 있다. 중국의 1인당 국민소득은 한국과는 비교가 안 될 정도로 바닥 수준이다. 나는 조만간 한국이 변하리라고 생각한다. 한국문명은 생각보다 더 오래된 것이다. 그러나 백제가 기원전에 있었다고 하는 식의 것이어서는 아무 소용이 없다. 한국은 이들 수도의 고대 왕릉을 발굴해 그 출토품들을 세밀히 검증해야 한다. 서력 기원 이전의 물건들은 세계적인 검증 절차를 밟게 될 것이다.

미마나론을 반박하는 결정적 증거

가야 유물

이곳은 멀리 푸른 산이 겹겹이 둘러싸고 실크강(금호강)이 굽이쳐 흐르는 아름다운 곳이다. 역사적 관점에서도 이곳은 전략상 극히 중요한 지점이며 의미심장한 장소이기도 했다. 압량(押梁)벌이라고 불리는 이곳 경산(慶山)은 신라·고구려·백제 삼국의 통일이 이루어진 자리로서 삼국통일을 지휘한 김유신(金庾信) 장군의 전진기지가 자리 잡았던 장소였다. 그는 이곳의 둥근 분지에서 군사들을 조련시켰다.

존경받는 불교지도자 원효(元曉)대사는 화랑들에게 군사훈련을 고취시킴으로써 통일을 위한 노력을 기울였고, 여러 파로 나뉜 불교 종파를 하나로 결집시키는 많은 저작을 남겼으며, 일상생활에 맞는 불교의 대중화를 위해 노력했다. 원효대사는 이곳 압량벌에서 태어났다. 원효대사의 아들 설총(薛聰)은 신라의 대학자가 되었으며 최초의 한국말 표기인 이두(吏讀)를 만들어냈고 유학의 해석에 뛰어났다. 그의 사당도 이 부근에 있다. 그러나 이 지역의 중요성은 삼국이 이곳에 모두 함께 있었다는 것이다.

이곳은 또 한국 고대사에 대한 깊은 성찰을 담아낸 오래된 역사서 『삼국유사(三國遺事)』의 저자 김일연(金一然)이 태어난 곳이다. 역설적이게도 이곳은 대구권역이면서 6·25동란 중에는 부산권역으로 편입되었다.

또 상당수의 고인돌 유적이 이곳에서 발견되었다. 영남대 고고발굴단은 이 지역에서 다량의 마제석기와 거친 무문토기들을 발굴했는데, 심지어는 대학 구내에서도 발굴했다. 이제까지 출토된 것 중 가장 오래된 금관도 2

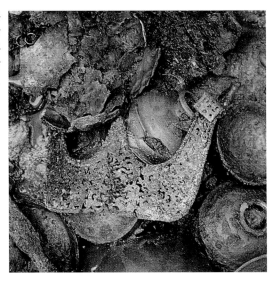

15. 경산 임당동 7-B호분 발굴 당시 금동족대(발받침)의 출토 모습. 백제 무령왕릉 출토 6세기 발받침과 같은 곡선을 이룬다.

개 발굴되었다. 이들은 경주고분에서 나온 유명한 금관에 비해 거칠고 단순하지만 연대는 훨씬 더 앞서는 것이다. 관에 장식된 낯익은 나뭇가지는 순금이 아닌 금동이다. 경산 임당동 7-C호분 출토 금관은 신라 금관에 보다 가깝고, 경산 임당동 7-A호분 출토 금관은 가야 금관에 가깝다. 이 금관은 현재 호암미술관에 소장된 순금 가야 금관보다 훨씬 앞선다. 아마도 세월이 지나면서 금을 캐내는 기술도 향상되고 샤먼왕을 영광되게 하기 위한 금관 제작기법도 월등해져서 부와 기능 양면에 진전이 있었던 것으로 보인다.

이 시기에는 왕을 따라 저승에 동행할 비(婢) 등을 순장했는데 이 사실은 영남대 고고발굴단이 발굴한 인골로도 확인된다. 대략 10여 명의 사람이 순장되었던 것으로 보이는데 알타이 지방 고대 스키타이(Scythia)족의 무덤에 50명의 사람과 모든 지평층에 말 한 마리씩을 쳐서 360마리를 함께 순장했던 것보다는 나아진 셈이다.

영남대의 고고학자들은 이들 유물로 2세기경 이 지역을 통치했던 압독

국(押督國) 왕실의 존재가 입증되었다고 보고 있다. 무속신앙 권역이던 압독국의 존재는 『삼국사기(三國史記)』에도 간략하게 서술되어 있다. 영남대 소장 금제 출토품들을 방사성 탄소 연대측정기로 조사해본 결과 대략 서기 140년의 연대가 산출되었다.

자작나무 잎새가 달랑거리는 금귀고리도 나왔다. 자작나무와 그 잎사귀의 상징은 앨런 코벨의 저서 『한국의 샤머니즘; 민속예술과 그 효험 (*Shamanism in Korea; Folk Art and Magic*)』(한림출판사, 1986)에 충분히 설명되어 있다. 또한 경산 임당동 7-B호분에서는 금동제 발받침(족대)이 나왔는데 공주 백제 무령왕릉 출토 금제 발받침과 같은 곡선의 형태다. 더 놀라운 것은 경산 임당동 6-A호분에서 나온 금동제 신발이었다. 이는 6세기 일본 고분에서 나온 금동제 신발의 원형이라고 생각된다. 적어도 나는 그렇게 믿는다.

지난 6년간 나는, 369년 한반도 기마족들에 의한 일본 정벌에 관련된 긍

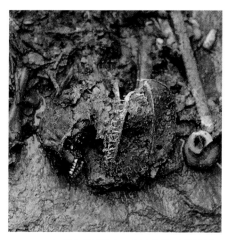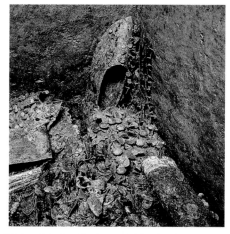

16. 경산 임당동 6-A호분에서는 금동신발도 나왔다. 2세기 유물인 이 금동신발은 일본 후지노키 고분에서 출토된 6세기 금동신발의 원형이라고 할 수 있다. 두 고분의 금동신발 곡선은 같다. (왼쪽)
17. 일본 나라 후지노키 고분의 금동신발 출토 상태. 일본 나라현립 가시하라(橿原) 고고학연구소 소장. (오른쪽)

정적인 증거가 가야지역 고분에서 발견될 것이라고 줄곧 주장해왔다. 남도 끝 국립진주박물관에 있는 가야지역 출토 유물이나 가야의 북방한계선인 영남대학 소장 가야 유물은 이러한 이른 연대에 속한 증거품들이다. 기마족의 예술과 예술품들이 말하고 있는 것은 사실을 거꾸로 뒤집어 아직도 일본이 한반도를 정벌해 '미마나'라고 하는 것을 세웠다고 믿고 있는 이들의 주장을 반박하는 최종 결론이다. 미마나는 바로 가야 — 왕실 일부가 일본에 건너

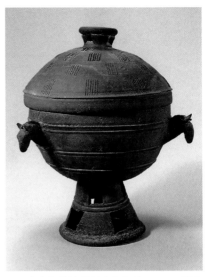

18. 말머리 장식 뚜껑바리, 높이 27.4cm, 영남대박물관 소장. 경산 임당동 5호분에서 출토된 세 마리 말머리 붙은 토기에서도 기마민족의 본질을 생각하게 된다.

가 369년부터 646년까지 일본을 통치했던 그 가야 — 를 말한다.

현재 일본 후지와라(藤原) 천황가의 먼 조상은 628년부터 '총리대신'을 지내며 일본을 통치했던 한국계 권력자 소가노 에미시(蘇我蝦夷)와 그 아들 소가노 이루카(蘇我入鹿)를 살해한 뒤 정권을 잡았던 사람들이다. 한국인의 후예 소가 가문의 정권이 645년 6월 12일 한반도 삼국에서 온 사신들을 영접하는 궁의 연회석상에서 살해자의 손에 의해 탈취당했다는 사실은 지극히 흥미롭다. 1985년 6월 바로 이날, 소가의 무덤으로 추측되는 일본 나라(奈良) 호류지(法隆寺) 남쪽의 후지노키(藤の木) 고분이 발굴되었던 것이다. 여기서 수많은 한국식 유물(금동신발을 위시해)들이 부장돼 있다가 드러나자 당황한 일본 당국은 궁내청(宮內廳)에 일본 왕가 계보의 시조는 지금의 후지와라 가문이 아니라 한국인이었음을 지적하는 이 많은 증거물들에 대해 대응할 시간을 주기 위해 서둘러 이 무덤을 1년간 폐쇄하였다.

고대사 연구의 장

국립진주박물관의 가야 유물

한국의 철기시대는 흔히 '삼국시대'로 말해지지만 거기에는 언제나 제4국, 가야가 있다는 사실을 간과해서는 안 된다. 가야국, 또는 변한(弁韓)으로 불리던 왕국은 오늘날의 대구 근방에서 시작해 남으로 김해, 서로는 전라남도 경계선에 이르고 있었다. 모두 6국의 가야왕국 중 가장 중요한 역할을 한 것은 오늘날의 대구 근처 고령에 있던 대가야였다.

가야에서 풍부히 생산되던 철로 만든 전쟁 도구는 가야와 낙랑 간의 무역에서 주요 품목으로 거래되었다. 가야의 배는 철의 원료인 철정(鐵鋌)을 싣고 쓰시마해협을 건너 일본으로까지 다녔다. 가야연맹체는 고대 도시국가 아테네나 베니스, 혹은 르네상스 시대의 제노바처럼 해운연맹을 맺고 있었다. 이러한 체제를 통해 한반도의 무역업자, 이주민 들이 일본 규슈(九州)나 혼슈(本州)로 흘러들어 가면서 가야문화를 일본 야요이 문화에 접목시켰다.

가야지역 고분의 발굴은 한국 고고학사에 한 줄기 경이의 빛을 던졌다. 이전의 진부한 논리들은 다시금 검토되고 뒤바뀌지 않으면 안 되게 되었다. 1세기 연대까지 올라가는 것으로 고온에서 구워낸 뛰어난 경질토기가 일반 무덤에서도 출토되었다. 이들 토기는 신라 토기와 일본 스에키 토기에 앞선 원형이었을 것이다. 죽은 자에게 바치는 음식을 담는 제기로 무덤 안에 들어 있던 이들 토기에는 생선뼈 같은 게 담긴 채 출토되기도 했다.

놀라운 사실 하나는 평민 무덤 안에서도 금제 장신구가 나왔다는 것인

데 이는 훨씬 후대에 가서나 그러
한 관습이 생겨났다고 여겨져오던
바였다. 1980년 부산대학교가 발굴
한 부산 동래구 복천동 일반 무덤
출토 장신구들은 피장자가 매우 부
유한 사람이었음을 말해주는 갖가
지 문화용품들이었다.

진주성 안에 새로이 개관한
(1984) 국립진주박물관⁶의 가야 유
물전은 후기 가야 거주민들과 한
반도 북방 기마부족 간의 관련성
을 드러내준다. 3세기 중국의 사서
『위지(魏志)』에 보면 한반도의 북
방민족들은 대단히 용맹하고 좋은
말을 기르며 기마에 능한 부족들인
반면 남쪽 사람들은 유순히 농경에
종사한다고 했다. 그런데 고고학
유물이 양으로나 형식 면에서 그
이전 시대와 달리 나타난다는 것은
남쪽에서 죽은 자에 대한 매장제도
가 굉장히 빨리 변화되었음을 말해
주는 것이다. 즉 4세기 이후의 가야
전사들 무덤에서 이전에 못 보던
철제 갑옷과 금관 또는 금동관이

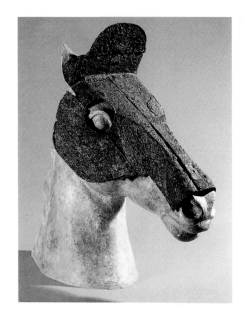

19. 부산 복천동 가야지역 고분에서 기마민족이었음
을 생각게 하는 철제 말굴굴가리개가 출토되었다.
길이 51.6cm, 국립김해박물관 소장. (위)
20. 합천 옥전고분 출토 금동안장. 말 얼굴가리개도
같이 니왔다. 국립김해박물관 소장. (아래)

6. 가야 유물을 주로 소장해왔던 국립진주박물관은 1998년 2월 다시 충무공 이순신 유물
 을 집중적으로 전시하는 박물관으로 재개관했고, 가야 유물은 새로 개관된 국립김해
 박물관으로 이전됐다. 국립김해박물관은 가야 유물을 집대성한 박물관으로, 1988년 8
 월 뜻 깊은 개관 전시를 가졌다.

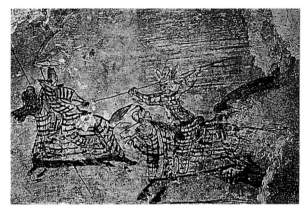

21. 고구려 삼실총(三室塚) 고분벽화에 그려진 기마 전투하는 고구려 장수들. (위)
22. 함안 말이산(末伊山) 마갑총에서 나온 말갑옷은 거의 온존한 상태로 출토되었다. 이 말갑옷은 고구려 고분벽화의 무사들이 타고 있는 무장한 말의 갑옷과 똑같다. (아래)

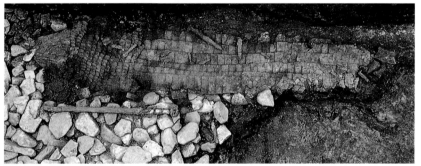

출토되기에 이른 것이다. 피장된 무사들의 묘에는 이 시대의 새로운 장례법이던 순장제도에 따라 산 사람도 함께 묻혔다. 왕족 무사들의 묘는 달리 특별하게 꾸몄다. 별도의 방을 마련하여 무사가 말을 타고 있게끔 했는데 여기의 말은 예민한 코 부분 등이 칼에 견뎌낼 수 있도록 철제 말얼굴가리개로 무장되어 있었다.

이 같은 장제법은 고대 스키타이의 왕이 죽으면 황천세계에 따라가 네 방위를 각각 엄호할 무사 4명과 말 4마리를 함께 묻었던 장례풍습으로까지 그 연원이 가 닿는다. 이와 비슷한 양식의 무덤이 벽화로 유명한 고구려 고분에 나타난다. 요동반도에 근접한 만주 일대의 몇몇 고구려 고분에는 전투 장면과 무사들 모습, 대행렬도를 이룬 벽화가 그려져 있는데 여기

나오는 말은 바로 가야 고분에서 발굴된 것과 똑같은 말얼굴가리개를 쓰고 있다. 벽화에서 무사가 입고 있는 갑옷 투구가 바로 가야 고분에 묻힌 무사들의 갑옷 투구와 대충 일치하는데 이로써 일단의 기마족 무리들이 북에서 남쪽으로 흘러들었음을 시사해주는 것이다.

국립진주박물관의 개관은 수년 동안 수장고에 들어 있던 유물들, 한 번도 외부에 공개되지 않았던 보물들을 일반에 보여주게 됨으로써 가야인들이 과연 누구였으며 무엇하던 사람들인지를 정확하게 내세워줄 계기가 될 것이다. 나는 전국의 모든 국립박물관을 적어도 두 번 이상씩 다녀보았고, 서울과 경주 박물관은 수십 번도 넘게 가보았다. 국립진주박물관 소장 금관 2개는 그동안 서울의 수장고에 들어가 있었다. 그토록 오랜 미망 끝에 이들 금관이 마침내 빛을 보게 된 것이다. 이들은 그 유명한 신라 금관보다 앞선 것이다.

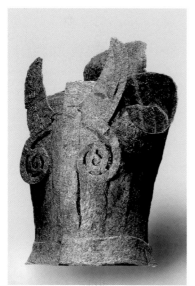 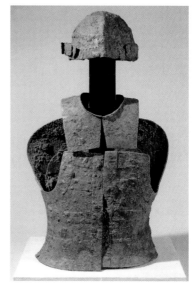

23. 김해 퇴래리 출토 갑옷. 서울 국립중앙박물관 소장. (왼쪽)
24. 고령 지산동 32호분 출토 갑옷과 투구. 서울 국립중앙박물관 소장. (오른쪽) 가야의 기마족들이 사용했던 철제 전투장비들이다. 369년 일본 정벌에 나섰던 가야족들은 부산 근해에서 출발했다.

박물관 내부는 적절히 구획되어 있어 제1실에는 석기시대 유물이 전시돼 있다. 2층으로 올라가면 오름가마에서 구워낸 경질토기보다 앞서 출현한 가야 붉은 토기, 옹관토기, 기적의 점술 도구로 쓰였던 소 어깨뼈, 나무 손잡이가 붙은 돌연장 등이 있어 보는 이들로 하여금 그 옛날 이 도구들이 어떻게 만들어졌고 무엇에 썼는지를 생각도록 해준다.

철기시대 유물로는 무속 무당들이 사용했음직한 은판 붙은 추상적 늑대 가면, 끄트머리가 생선 꼬리 같은 칼집에다 손잡이에는 금이 입혀진 칼 등을 만난다. 손잡이 부분은 단순한 원형으로 처리되었지만 거기에는 칼 임자가 지니는 대권 상징의 봉황 머리나 용 무늬, 날개 펼친 독수리의 추상 무늬가 세심히 박혀 있다.

25. 2020년 국립중앙박물관에서 열린 〈가야본성〉전 가야 토기 전시. 단 2개의 가야 토기가 전시되던 1980년대에 비하면 놀랄 만한 반전이다. 사진 김유경

독립 왕국이던 가야는 신라와의 오랜 실랑이 끝에 신라에 종속되고 그 이후 한국사에서 가야의 존재는 창문 없는 동굴 속에 갇혀 있었다.

한일 고대사는 이제 전면적으로 학자들의 연구 대상으로 떠올랐다. 국립진주박물관은 제4국 가야와 일본의 건국자가 누구인가를 탐색하는 데 좋은 연구처이다. 왜냐하면 경주가 후일 한반도의 패권을 거머쥐는 오랜 장정의 첫발 정도를 내디딜 무렵, 가야는 이미 번성하는 해상무역 제국으로 삼국을 잇는 축에서 쐐기 같은 역할을 맡았던 국가였기 때문이다.

제2장 부여족에서 천마총 신라의 말까지

자작나무 껍질에 그린 〈천마도〉

부여 기마족의 일본 정벌론

그리피스와 코벨

윌리엄 그리피스(William Griffis)가 한국에 대해 영어로 쓴 『은자의 나라 한국(Corea, The Hermit Nation)』은 100여 년 전 발행되어 대단히 큰 영향을 준 책이다. 이 책은 1882년 처음 출판되어 그 후 20여 년 동안 9판이 발행 되면서 제1차 세계대전 전까지 한국에 관한 가장 일반적이고 유효한 저서 로 통했다.

이 책이 첫 출판된 1882년은 한·미 간에 처음으로 우호조약 체결이 진 행중이던 때였다. 저자는 한국 땅에 한 발자국도 들여놓지 않았던 인물임 에도 수백 쪽에 달하는 한국관련 책을 썼다는 사실이 흥미를 갖고 이 책을 읽어보게 만든다. 그리피스는 주로 일본에서 나온 자료를 가지고 3년 걸 려 『은자의 나라 한국』을 저술했다. 그는 한반도를 마주보고 있는 일본 땅 에서 영어를 가르치고 있었다.

여기에 기술된 사실 중 무엇보다 주목할 것은 한국인 무녀 왕녀였으며 후일 황후가 되었고 4세기 일본을 정벌한 여걸로 우리가 믿고 있는 진구 왕후(神功皇后)를 기린 쓰루가(敦賀)의 신토(神道) 신사에 관한 기록이다. 그리피스는 진구가 한반도에서 일본으로 건너왔다는 사실에 아무 의심도 갖지 않았다. 그리피스는 또 진구가 한반도에서 일본을 정벌하러 올 때 군 사를 지휘한 사령관이자 진구의 정부였던 다케시우치노 스쿠네(武內宿禰) 신사에 대해서도 언급하고 있다.

그리피스는 또 한국에서 만든 거대한 동종(銅鍾)을 바다 건너 일본 땅으

로 싣고 오려다가 빠뜨려 아직도 물결 따라 그 종소리가 들린다는 이야기도 기술해놓았다. 실제로 나로 하여금 가야의 부여 기마족이 일본을 정벌했다는 대담한 주장을 펼치도록 용기를 준 것은 100년도 더 전에 그리피스가 언급했던 그 구절이었다. 그리피스가 다룬 이 사실은 많은 학자들이 간과하고 있던 것이었으며, 이들 세력은 불과 수년 후 이토 히로부미(伊藤博文) 같은 사람이 초기 일본 역사에 미친 한국의 영향을 강력 부인하면서 5세기에서 6, 7세기에 걸쳐 일본보다 월등히 우월했던 한국문화를 격하시키는 것으로 나타났다.

기마민족설에 관한 주장이 100여 년 전 처음 책으로 저술돼 나왔으며, 뒤이어 일본이 한국을 식민지로 지배하면서 이 사실이 계속 왜곡되어왔음은 여간 흥미로운 것이 아니다. 그리피스는 일본의 한국 통치가 한창 무르익던 1926년 83세로 세상을 떠날 때까지 한국에는 다녀가지 않았다.

내가 아는 한 그리피스의 이 원문 저서는 현재 한국 내에서 오직 미8군 도서관에 딱 한 권 있어(1985년 현재) 미국인들에게 한국을 이해하는 도서로 활용되고 있다.[1]

그리피스가 이 책을 저술하던 시기에 한국은 흥선대원군이 쇄국정책을 강력히 실행하고 있었다. 뉴욕주의 개신교 목사 출신인 그리피스의 눈에 대원군의 정책은 당시 서구화에 열심이던 일본 정세와 비교해볼 때 매우 뒤떨어진 것으로 여겨졌다.

요즘 한국민화가 미국 내 유수한 박물관에서 인기리에 순회전시되고 있다. 그리피스의 책 『은자의 나라 한국』에도 호랑이를 묘사한 긴 글이 나와 있고, 악귀를 물리치는 민화 호랑이에 대한 설명도 나와 있다. 이 글은 한국민화, 88서울올림픽의 마스코트로 지정된 호돌이의 먼먼 조상 호랑이에 대한 최초 언급으로 보인다.

1. 그리피스의 『은자의 나라 한국』은 1976년 신복룡(申福龍) 역주로 탐구당에서 전3권으로 출판됐다. 2019년 눈빛출판사에서 그리피스가 자료로 수집했던 조선관련 사진을 모은 사진집 『그리피스 컬렉션의 한국사진』이 나왔다.

26. 뱃전에 새가 앉아 있는 배 — 일본 규슈 후쿠오카현 고분벽화에는 배 키에 새가 앉아 있는 그림이 있다. 일본으로 간 부여족의 항해를 입증하는 기록이다. 그리피스가 쓴 『은자의 나라 한국』에 실려 있는 그림.

27. 일본 나라 야쿠시지(藥師寺) 소장의 초기 헤이안(平安) 시대의 신토 여신–진구왕후를 말한다.

　전쟁에 관한 기록은 대부분의 역사서에 큰 비중을 갖고 기록돼 있기 때문에 이순신 장군과 히데요시 일본군 간의 전투라든가, 일본군에 대항해 일어난 조선 승병 이야기 등은 이 책에 잘 알려져 있다. 미국의 시어도어 루스벨트 대통령이 1904～1905년간의 국제 정세에서 한국이 아닌 일본편을 들고나섰을 즈음, 그리피스의 책은 상당한 영향력을 미치는 것이었다. 그리피스는 한국을 매우 우호적으로 보고 있었고 그 처지에 깊은 연민을 갖고 있었지만 대원군이 이끌던 1870년대의 조선은 부패가 만연했고 분열이 심했던 작은 나라였다. 그리피스가 자료를 수집하던 1877～1880년은 한국의 여러 파벌 사이의 싸움이 심히 우려되는 때였다.

　그리피스의 책은 중판을 거듭하고 저자는 계속 내용을 보강해나갔지만 보다 잘 단결되고 규범화되어 있는 일본과 비교해볼 때 한국은 생산적인 정치 단합이 되어 있지 못하다는 게 그의 변함없는 기본 입장이었다. 한국에 대한 인식이 부족한 미국에게 일본에 비해 한국이란 나라를 기이하며 뒤떨어진 국민들이고 마지못해 근대화하는 나라라는 선입견을 갖게 하는데 이 책이 어느 정도 영향을 미친 것은 사실이다. 1890년대에 씌어진 이사벨라 버드 비숍의 여행기에도 저자는 비록 한국과 한국인들을 매우 좋아하고는 있지만 가난하고 미신에 얽매인 나라로 묘사하고 있다. 한국관련 저서로 외국인이 쓴 책은 한국인이 쓴 것보다 백 배 혹은 천 배 가량 더

강력하게 세계 여론에 이바지한다고 나는 생각한다.

내 가슴에 그토록 강렬하게 와 닿았던 그리피스의 글 중 일부를 여기 인용한다.

> 1871년 나는 일본 아이치 현(愛知縣) 후쿠이(福井)라는 곳에 살고 있었는데 해협을 사이에 두고 한국과 일본이 서로 마주보고 있는 해변 마을 쓰루가(敦賀)와 미쿠니(三國)라는 곳에서 며칠을 보내게 되었다. 고대 브리테인의 색슨 해변처럼 이곳 아이치현의 해안도 오랜 옛날 맞은편 한국 땅으로부터 건너오던 뱃사람, 이주자, 모험가 등이 배를 대고 상륙하던 장소였다. 이곳 쓰루가로 들어온 한국의 사절단들은 여기서 바로 미카도(御門) 궁전으로 길을 대어갔다. 여기서 얼마 떨어지지 않은 곳에 가야의 한국왕, 진구(신공;神功)왕후, 오진왕(應神王), 그리고 다케시우치노 스쿠네를 모신 사당들이 있는데 이들은 모두 일본역사에 나오는 '서방의 보물로 가득한 서쪽 나라'와 관련된 인물들이다.
>
> 만에서 건너다 보이는 곳의 한 신사에 소리가 청아한 종이 하나 걸려 있었는데 이 종은 647년 한국에서 제조된 한국 종으로 화학적으로 분석한 것은 아니지만 금이 아주 많이 들어가 있는 종이라고들 한다. 멀지 않은 곳 산속에 몇 백 년 전부터 종이를 만드는 사람들이 모여 사는 조그만 동네가 있었다. 주름잡힌 종이를 만드는 것으로 유명하다. 아이치현의 오래된 가문 사람들은 그들의 조상이 조선사람인 데 대해 매우 자부심을 갖고 있었다. 온 동네가 모두 '바다 건너 고향의 것'에 정통해 있었다. 새와 가축, 과실, 매(鷹), 채소, 나무, 농기구류와 도공이 쓰는 물레, 땅 이름, 예술, 종교 이론과 제도 등에 이르기까지 거의 모든 것이 어떤 식으로든 바다 건너 한국과 관련된 것이었다.

한때 폐쇄된 사회였던 일본도 문호를 열고 세계시장에 뛰어들었다. 그런데 한국이 왜 폐쇄되고 알 수 없는 나라로 남아 있겠는가?

부여족의 말

인류역사상 인간의 말 지배는 불의 발명에 버금가는 중요성을 갖는다. 특히 아시아 역사는 많은 부분이 말과 연관되어 있다. 4세기 후반 한반도에서 가야의 진구왕후가 이끄는 일단의 부여족들이 바다 건너 일본을 정복한 것도 일본에는 말이 없던 차에 한반도에 존재하던 말로 말미암은 것이었다.[2]

넓은 바다를 가로질러 말을 수송해가는 일은 매우 어려운 일로서 아메리카 대륙사에서는 15세기 스페인이 소수의 기병대로 광대한 신세계를 정복하는 힘을 과시했다. 코르테스의 기병대는 단 250기로 멕시코 전역을 정복했으며, 피자로는 그보다도 훨씬 적은 규모인 60기만으로 페루를 정복했다. 서양사에서 기술하는 표현을 빌리자면 남미 대륙의 원주민들은 난생 처음 보는 기병대와 그들의 금속제 무기에 완전히 얼이 빠졌기 때문이었다.

기원전 1만 5000년에서 기원전 1만 년에 이르는 구석기시대에 지금의 베링해협은 대륙으로 연결돼 있었으며, 말은 이 통로를 따라 아시아에서 미대륙으로 이동했다. 그러나 당시의 말은 전투용이 아닌 식용으로 활용되다가 1500년경 스페인 군대가 당도했을 무렵에는 이미 멸종된 뒤였다. 일본의 선사시대 유물에도 말은 자그마하며 식용으로 쓰였던 것을 알 수

2. 369년 가야의 부여 기마족들이 일본을 정벌하러 떠난 사실은 코벨 박사가 한일고대사의 중요항목으로 논하고 있는 부분이다.

있다.

따라서 369년 한반도에서 배를 타고 전투용 말을 대동해 들이닥친 진구왕후와 부여족 군사들은 맨몸으로 저항하는 왜국 원주민들을 손쉽게 정복할 수 있었다. 대륙의 보편화된 금속기술에 힘입어 신예 철제 무기를 갖추었을 뿐 아니라 '네 발 달린 탱크' 격인 말잔등 위의 한국 기병을 공격하는 일본 보병은 그의 전신을 상대방의 공격에 훤히 드러낸 채 머리 위로 창을 날리는 전술을 쓰는 게 고작이었다. 말 탄 기병이

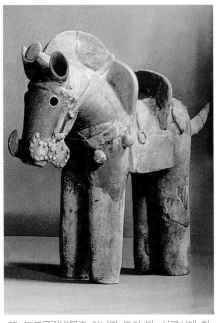

28. 도쿄국립박물관 하니와 토기 말. 삼국시대 한반도에서 출토된 것과 비슷한 말안장과 고리를 달고 있다. 사진 일본 문화청

보병보다 우월하다는 것은 오랜 세월 동안 여러 지역에서 지켜진 철칙이었다.

369년 배를 타고 일본 규슈에 처음 상륙한 부여-가야 기마족들은 전투용 말을 어디서 획득했던 것일까? 규슈를 비롯해 일본 본토의 서부지역 절반(혼슈)에 해당하는 땅을 정복하는 데 필요한 양의 말을 어떻게 배에 싣고 건너올 수 있었을까? 지금 '한국 코리아'로 일컬어지는, 그 당시 한반도를 차지하고 있었던 이 기마족들은 도대체 누구였더란 말인가? '일본'이라는 이름이 생겨나기도 전, '고요한 아침의 나라'라든가 '해뜨는 나라'라는 개념이 생기기도 전에 이 땅에서 살던 이들은 누구였던가.

오늘날 이 당시 기마족들이 어떻게 생겼으며, 어떤 옷들을 입었고, 정복을 목표로 하여 만들어 타고 간 배의 모양새와 사용한 무기 등에 대해 상

당한 부분을 알 수 있다. 4~6세기의 유물 다수를 통해 볼 때 일본의 고고학은 여지없이 한국 땅을 근원지로 가리키고 있고 '삼국'이라고 일컬어지는 당시 한반도 거주자들을 나타내고 있는 것이다.

369년 한반도 부산 근처 김해에서 떠나온 사람들은 한국인 여성 샤먼(진구왕후)이 이끄는 무속의 특권적 소명의식을 지닌 사람들이었다. 이 여성에 대한 8세기 일본 역사서의 기록은 신과 의사소통할 수 있는 능력이 있으며, 한국에서 "바다 건너 땅(일본)을 정복하라"는 신들의 계시를 받았다고 되어 있다.

이때 부여족 전사들이 어떻게 규슈로 향해 바다를 건너갔는가는 상상해 보는 수밖에 없다. 안전한 항해를 기원해 바다의 용왕에게 바치는 상징적 예물이 뱃머리에 분명히 실려 있었을 것이다. 나뭇잎을 여러 장 꿰어서 평평하게 한 뒤 고사떡을 담아 띄워 보냈을 것이다. 3세기 야요이 시대 일본에 온 한국인들을 '문화적 침입자'로 부를 수 있겠지만 369년 일본에 온 부여족들은 그와는 또 달랐다. 이들은 군사집단이었으며 권력을 잡고 새로이 정착할 신천지를 구해 일본에 온 것이다. 그 때문에 말을 대동해 갈 필요가 있었다.

배 1척에 최대한 말 15마리와 기병·마부 15명, 수병 3명이 함께했을 것이라는 계산이 나온다. 여기에 식량과 마실 물을 선적할 공간이 따로 마련되었을 것이다. 배는 18미터 이상 크지 않았으리라 보이며, 말은 머리부터 꼬리까지 꽁꽁 묶인 채로 실렸을 것이다. 항해 중간 기착지로 쓰시마에 들러 식량과 물을 보충하고 쉬었다가 다시 추스려 떠났을 것이다.

역사서에는 이때 바다에 폭풍이 일었는데 까마귀가 나타나 선두의 배를 본토로 인도해갔다는 전설이 적혀 있다. 진무(神武王=應神王)왕의 두 형제는 이때 폭풍으로 죽었다. 규슈의 고분벽화에는 배 키에 새가 앉아 있는 그림이 있다. 일본으로 간 부여족의 항해를 입증하는 기록이다.

진구왕후가 이끈 기마 군사들이 도일(渡日)에 사용한 배는 말이 쉽사리 상륙할 수 있도록 고안된 것이었다. 일본 고분 출토 토기에서 보이는 배

가운데 큰 것은 제2차 세계대전 때 상륙작전용으로 개발된 주정(舟艇)의 램프처럼 앞부분이 낮추어진 것들이다. 기병들은 여기에 실린 말에 올라탄 채로 유사시 파도 속으로도 뛰어내릴 수 있었다. 공격에 나선 기병들은 높은 말잔등에서 상대편 보병의 목을 치거나 적이 들고 있는 무기를 날려버렸다. 언제 어디서나 최첨단의 무기와 전술을 구사하는 자는 양적인 숫자에 상관없이 적을 물리치고 승리한다는 것은 고금의 역사를 통틀어 숱하게 되풀이해온 바이다.

페루를 정복한 피자로의 60기병을 기억해보면 한반도에서 건너간 기마족들이 처음 규슈를 정복하고 잇달아 오사카(大阪) — 나라(奈良)를 점령하는 데 그다지 많지 않은 기병으로 충분했으리라는 것을 쉽게 이해할 것이다. 진구왕후는 최소한 160~200마리의 말을 동원해 바다 건너 일본 땅을 정복했으리라고 짐작된다.

여기에 사용된 말은 오늘날에 보는 몽고말처럼 땅딸막하고 몸통이 넓으며 참을성이 강한 말이었을 것

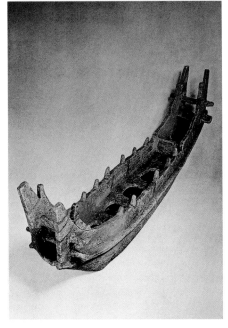

29. 도쿄 부근에서 출토된 이 금동관은 일본의 부여족 통치자가 썼던 것으로 윗부분에 땅딸막한 몽고말의 금속 장식이 붙어 있다. 부여족들의 태양 숭배를 말해주는 작은 원판의 태양 상징물이 관에 매달려 있다. 이바라키박물관 소장. (위)
30. 일본 하니와 토기 배. 부여족들은 이런 배를 이용해 말을 싣고 바다를 건너 일본을 정복했다. 도쿄국립박물관 소장. (아래)

31. 규슈 후쿠오카현 다케하라 (竹原) 고분벽화는 바다로부터 도착한 배에서 말을 끌어내리는 군사와 공중에 떠 있는 하나의 커다란 말을 내용으로 하고 있다. 한반도로부터 건너와 일본에 상륙한 부여족이 타고온 말을 나타낸 것이다. 동시에 공중을 나는 〈천마도〉의 개념도 같이 따라왔다. 사진 일본 와카미야정(若宮町)교육위원회.

이다. 그러한 사실은 당대 '기마족 침입자'의 우두머리들(오진 등 일본의 왕이 된 사람들) 무덤을 지키는 수많은 말 모양 토우 '하니와'를 보면 명확해진다. 또 일본에서 출토된 청동관의 장식에는 이런 종류의 말 모습을 여실히 보여주는 것이 있다. 지금의 도쿄 부근에서 출토된 이 관은 부여—가야 기마족들의 행동반경과 힘이 어느 한도까지 미쳤는지를 증명해주는 자료이기도 하다.

한국사에서 말이 차지하는 중요성은 경주고분을 통해서도 입증되었다. 또한 부여족이 바꿔놓은 일본사에서 말의 중요성은 5세기 이후 일본 고분의 부장품이 그 이전 초기 무덤의 부장품과는 아주 다른 것이라는 사실로써 증명된다. 초기 일본 고분에는 한국 또는 중국에서 들여온 거울을 부장품으로 묻었다. 그러다가 부여족이 도래한 다음인 400년 이후의 일본 고분에서는 갑작스럽게 마구들이 출토되기 시작했다. 말굴레, 손잡이 달린 금

속제 칼 등 일본 고분에서 출토된 이런 유물들은 현재 경북대박물관에 소장돼 있는 대구 근교의 가야 출토품들과 완전히 똑같다. 일본에서 그 같은 무덤을 마련할 수 있었던 지배계층은 단연코 새로운 금속기술과 기병술을 도입한 사람들이었던 것이다.

오늘날 미국이나 파리의 박물관 일본실에는 몽고말 형태를 한 하니와 토기 말이 반드시 진열돼 있다. 말재갈이며 고삐, 금속제 말방울, 높이 올린 말안장 같은 것들이 진흙으로 빚어져 붙어 있는 하니와 말은 일본 고분 출토품으로 일본 학자들이 뽐내며 말하는바 '결코 정복된 적 없는'(물론 1945년 이전에 한하여)이라는 자랑을 떠올리게 하지만 한반도에서 일본을 정복했던 일본 초기 역사를 아는 사람들에게 이 말은 '역사 기록이 남기 시작한 시대 이후'로나 고쳐 써야 할 것으로 보인다. 그 이전 일찍이 일본을 정복한 것은 분명히 369년 김해를 떠나온 진구왕후와 그 휘하 야심만만한 일단의 한국인들이었다.

최근 뗏목으로 고대 한·일간의 바닷길을 답사하려는 한국 대학생들은 뗏목이 아니라 일본 하니와 토기에 나와 있는 모양의 배를 타고 나서는 게 정당하다. 여기에 옛 선조들처럼 말도 대동해 갈 수 있을 것이다. 그리하여 실제 무슨 일이 일어나는지를 입증해낼 수 있을 것이다.

페르가나의 말과 천마총의 천마

한국의 고고학과 역사는 일찍이 한반도에 두 종류의 말이 존재했음을 밝히고 있다. 몽고말이 땅딸막하다는 것은 누구나 아는 사실이다. 그러나 경주 155호 고분 〈천마도(天馬圖)〉의 천마는 몽고말과는 달라 보인다. 여기 그려진 말은 긴 다리와 아름다운 곡선을 그리는 목덜미, 처지지 않고 하늘을 향해 솟구친 꼬리를 하고 있다. 〈천마도〉의 천마가 실제 말을 그린 것인지 아니면 이상적인 표현으로 미화된 것인지는 확실히 알 수 없다. 그러나 그처럼 날렵한 말은 틀림없이 신라 무속왕의 것으로 당시 한반도에서 그와 같은 말은 매우 귀했을 것으로 보인다. 실제의 말이었다면 그 조상은 아라비아종으로 13핸즈[3]를 넘어선 16핸즈의 말이다. 그처럼 훌륭하고 우아하고 힘차 보이는 말은 대체 어디서 온 것일까?

4~5세기 한국의 왕들이 지녔던 말 '천마'의 근원이 어딘지는 불가사의로 남아 있었다. 그러나 오늘에 와서 어느 정도 이들을 파악할 수 있게 되었다. '천마'는 바로 신라 금관의 무늬가 유래한 곳으로부터 온 것으로 보인다.

1970년대 공주 무령왕릉에서 출토된 금관 중 왕비의 관과 맞먹는 금세공의 금동관이 근년 들어 러시아·아프가니스탄 합동발굴팀에 의해 발견되었다. 기원전 4세기 스키타이문명의 소산인 이 금동관과 백제라는 두 지역 사이의 그토록 멀리 떨어진 지리적 조건이나 그 옛날 시간을 떠올려보

3. Hands. 땅바닥에서 말등까지 말의 키를 손바닥 폭의 길이로 재는 단위.

면 실로 경이롭기 짝이 없다. 페르가나⁴였던 아프가니스탄은 이제 세계의 관심권에 들어 있다.

스키타이 권역은 한때 크리미아 지방에서 흑해를 거쳐 알타이산맥 지대에까지 뻗쳤다. 그 한 끝의 부족이 머릿속에 금세공 지식을 고스란히 지닌 채 수백 년 뒤 한반도에 나타나게 되었다는 게 가능한 일일까? 이 의문은 아직도 풀리지 않은 채 미묘한 문제로 남아 있지만 한국에서 발견된 천마의 먼 조상을 추적해가는 일은 그보다는 수월하다.

중국의 한무제가 오랜 재위(기원전 141~기원전 87) 중 벌인 두 가지 업적에서 이 일의 실마리를 풀 수 있을 것이다. 5세기의 신라 회화로서 출토 자체가 너무 극적이라 이름 또한 천마총으로 명명된 고분에서 나온 이 천마는 일찍이 중국의 한무제가 그처럼 우아하고 빨리 달리는 말을 구하려고 수단 방법을 가리지 않았던 시점에서 500년 후에 그림으로 남은 것이다. 이 당시를 말해주는 한국의 고대 역사서는 남아 있지 않지만, 한무제의 말 이야기는 사마천(司馬遷)의 『사기(史記)』에 기록되어 있다.

기원전 141년 재위에 오른 한무제는 영토 확장에 심혈을 기울였다. 그는 장건(張騫)을 서역으로 보내 흉노족들과 동맹을 맺게 하였다. 장건은 서역에서 흉노족의 포로가 되었다가 12년 후에 한무제에게 돌아왔다. 그는 흉노족과의 동맹을 이끌어내는 데는 실패했으나 놀라운 정보를 입수해왔다. 그의 견문록 일부에는 다음과 같은 내용이 있다.

"페르가나 흉노족들은 포도를 재배하여 먹으며 아주 뛰어난 말을 기른다. 피빛 땀을 흘리는 이들은 천마의 혈통을 이어받은 말들이다."

말 중의 말, 최고 훌륭한 말로서 이미 천마가 거론되고 있었던 것이다 (그리스 신화에 나오는 날개 달린 말 페가수스도 이와 같은 것으로 칠 수 있다).

피 같은 땀을 흘리는 적토마(赤兎馬)는 한무제의 정열이 되었다. 어떻게 해서든 이 말을 확보하려 했던 한무제는 군대를 풀어 흉노족을 몽골로 내

4. Ferghana, 고대 아프가니스탄의 명칭. 유럽에서는 박트리아로 불렀다.

몰고 깐수성(甘肅省) 요지를 차지하여 서역으로 이어지는 길을 갖게 됐는데 이것이 그 유명한 실크로드이다.

피빛 땀을 흘리는 페르가나의 말에 대해 설명하자면, 이 말은 피부 밑에 균들이 서식하고 있어 달리면서 땀을 흘리는 것이 마치 피를 뿌리는 것처럼 보이고 이 때문에 더욱 빨리 치닫는 것처럼 보인다고 한다. 중국에서 온 사절단이 말 무게만큼의 금을 주겠다는데도 페르가나의 통치자는 이 귀한 말을 팔지 않았다. 그러자 쳐들어온 한무제의 군사는 페르가나의 식수원을 끊어놓음으로써 갈증을 이기지 못한 흉노족들의 항복을 받아냈다. 결국 피빛 땀을 흘리는 최고 우량 종마 30필과 그보다 못한 암종마 3,000필이 한나라에 귀속되어 한무제의 지휘부대 안에 들었다. 기원전 102년의 일이었다. 한무제가 수많은 군사의 목숨을 희생시켜가며 서역에서 얻어낸 말은 아름다운 아라비아산 말과 관련돼 있다. 이들 말은 처음엔 진밤색이었다가 점점 밝은색으로 착색되어간다. 순백색의 아라비아 말은 아주 드물지만 점박이나 얼룩말은 많다. 이들이 공중으로 차오르듯 질주하는 모습은 하늘을 나는 것처럼 장관스럽다. 보통 말들은 꼬리를 아래로 내려뜨리지만 아라비아 말은 하늘로 감아올린다(〈천마도〉의 말꼬리가 위로 솟구쳐 있는 것을 생각해보라).

기원전 108년 한무제는 한사군(漢四郡)을 설치했다. 그러나 페르가나의 말이 이로 인해 곧바로 한나라에서 낙랑에 직수입된 것은 아니라는 생각이다. 경주 155호 고분의 말은 오히려 다른 경로로 들어왔다고 보인다.

역사 기록에 의하면 120년과 136년 부여국의 왕 위구태(尉仇台)가 중국 황제를 만났다. 당시 부여족들은 한쪽에선 선비족(鮮卑族)에게, 다른 한쪽에선 고구려에게 협공을 받고 있었으므로 중국과 친선관계를 유지하려 했다. 부여의 지배층들은 한나라 수도 낙양(洛陽)에서 이 놀라운 말을 목격했을 것이다. 페르가나의 말은 시베리아 초원지대를 거쳐온 천마의 전설에 꼭 맞아떨어진다. 3세기, 아니면 늦어도 4세기 후반 부여는 페르가나의 말 여러 필을 확보했으며 무속신앙의 부여 왕이 천계(天界)를 나르는 데

이 말이 쓰여졌다.

한나라가 망한 뒤 313년에는 한무제가 한반도 북방에 세웠던 한사군도 부여 군사들과의 접전에 시달리다가 망했다. 326년 선비족이 부여를 쳐들어오자 패망한 부여족의 일부는 남쪽으로 내려와 이미 남하해 있던 일족과 합류했던 것으로 보인다. 이들의 이동 상황은 확실히 밝혀지진 않았지만 부여족들은 페르가나 말과 함께 피신해 남하했음이 분명하다.

페르가나는 기원전 102년에 함락되어 없어졌으나 그의 훌륭하고도 힘차며 나는

32. 치달을 때의 모습이 마치 하늘을 나는 것처럼 아름다운 아라비아산 말. 천마총의 천마는 분명 몽고말이 아니며 그 옛날 페르가나의 종마가 유입된 게 아닐까 추측된다.

듯 질주하는 천마는 중국에 남았다. 부여가 이 말들을 확보하고 있었다면 한반도 남쪽으로 이동할 때 당연히 이들을 데리고 내려갔을 것이다. 이 말은 너무나 귀한 것이었으므로 신라에서는 오로지 왕만이 소유할 수 있었다. 155호 고분 〈천마도〉의 말은 상류계층의 말이 점진적인 우량종으로 개량되면서 형성된 진짜 말을 그린 것으로 보인다.

369년 부여족들이 일본 정벌을 위해 바다를 건너갈 때도 이 말을 가져갔으리라 생각된다. 20세기 일본 히로히토 왕의 전용마였던 '성스런 백마'는 페르가나에서 피빛 땀 흘리는 적토마를 쟁취했던 한무제로부터 한반도로 왔다가 재차 부여 기마민족의 일본 정벌을 거쳐 전래된 것이 아닐까 생각해본다.

무속신앙의 질서 따라 하늘을 나는 희열의 말
〈천마도〉

1973년 8월 23일, 경주 155호 고분 발군단은 역사적인 유물 〈천마도〉를 찾아내었다. 이 유물은 몇 가지 측면에서 한국사를 다시 쓰게 했다. 우선 이 시기까지 올라가는 고대 신라의 회화가 하나도 전해지지 않다가, 한꺼번에 8장의 그림이 그것도 모두 다른 주제와 다른 각도로 묘사된 것들이 쏟아져나온 것이다. 이중 대표적인 것으로 6밀리미터 두께의 가로 75센티미터, 세로 53센티미터 폭의 자작나무 껍질에 그려진 〈천마도〉는 출토 당시 부스러지기 직전의 거의 삭아버린 상태였다.

〈천마도〉가 발굴되기 한 달 전에는 이제까지 발굴된 금관 가운데 그 구성이 제일 정교하고 곡옥이 가장 많이 달려 있는 화려한 천마총 금관이 출토되었다. 이제 한국은 일본인이 발굴한 금관 외에도 몇 개나 되는 금관을 더 소장하게 되었다. 그러나 이 〈천마도〉가 나온 것은 너무나 기념비적인 성과로서 155호 고분은 이름도 천마총(天馬塚)으로 불리게 되었다.

이 유물은 코카서스산맥에서 태평양까지 걸치는 북방지역의 고대 유목 민족들에게 매우 귀중한 존재였던 전설의 말을 나타낸다. 이 천마는 그리스 신화에 나오는 말 페가수스와 같은 것으로 둘 다 하늘을 나는 능력을 지녔다.

천마총 출토 8장의 자작나무판 그림 중 어떤 것은 봉황을 묘사했고 어떤 것은 말에 올라탄 기수를 그렸지만 가장 중요하며 또 가장 극적인 것은 무속적 마력을 하나 가득 품은 채 아무도 태우지 않고 질주하여 날고 있는

흰색 〈천마도〉이다. 155호 고분에서 나온 1만여 점의 출토품들 가운데 이 〈천마도〉와 금관은 무엇보다 중요한 성과였다.

〈천마도〉는 얇게 켜낸 여러 겹의 자작나무 껍질을 종횡 사선의 마름모형으로 박음질하고 가장자리를 사슴 가죽으로 둘렀다. 가장자리 한중간에는 반원형으로 잘라냈다. 내가 알아볼 수 있는 색깔은 흰색, 갈색, 검정인데[5] 원래는 어땠을지. 8마리의 말 중 1마리만 밤색이고 나머지는 모두 흰말이다.

1500년의 세월을 견뎌오는 동안 자작나무판은 삭을 대로 삭아버렸다. 실제로 이들이 무덤 속에 남아 있다가 출토된 것은 기적이다. 이는 시베리아 무속에서 기적의 치료 효과를 내는 데 쓰이던 우주수목(宇宙樹木)으로 고대 통치자들에게 무속신앙의 도구로서 매우 중요한 자작나무의 존재를 실증해준 것이기도 하다. 나는 눈이 많이 내리는 미네소타주에서 살아봤기 때문에 자작나무가 아주 추운 기후에서 잘 자란다는 것을 안다.

자작나무판만이 무속신앙의 마력적인 세계를 말해주는 것뿐만 아니라 거기 그려진 그림 또한 무속과 밀접한 주제이다. 게다가 이 사실은 아직까지 충분히 강조되지 않았던 관점을 드러내준다. 즉 이 유물이 무덤 안에 위치해 있던 장소에 대한 것이다. 〈천마도〉는 왕의 머리맡, 부장품 보물상자에 들어 있었다. 왕의 금관과 금제 허리띠, 금귀고리 등은 무덤이 있는 경주지방의 땅이 극산성이라 왕의 육신이 탈육해버린 뒤 근방에 흩어져 내려앉았지만 머리맡 보물상자 안에 들어 있었던 것이라면 생각을 깊이 해볼 필요가 있는 것이다.

1968년 경부고속도로 건설이 시작되었을 무렵 한 젊은 고고학도가 후일의 천마총 왕의 머리맡에 있던 것과 비슷한 보물상자를 발견했다. 그 당시 발견자는 상자 안에 들어 있던 물건 하나가 무엇인지 몰라 이를 거의 무시해버렸다. 그것은 바로 말의 이빨로, 뼈가 풍화되면서 어쩌다 남아 있던

5. 1998년 〈천마도〉 최초 공개전시회 때 발표된 국립중앙박물관 조사 결과 〈천마도〉는 흰색, 검적, 적색, 노랑 채색으로 그려졌다고 했다.

33. 1973년 경주 155호분을 발굴하던 고고학자들은 얇게 켠 자작나무 껍질로 만든 안장의 말다래 위에 그려진 이 귀중한 그림을 발견했다. 박음질한 가죽 같은 자작나무 위의 이 그림은 5세기 후반에서 6세기 초의 신라 회화 수준을 보여주는 가장 오래된 유물이다. 이 그림은 천마의 마력적인 힘을 빌려 천계에 다다르려 한 왕을 위해 그의 사후 희생된 실제 말의 한 단면을 보여주는 것으로 생각된다. 53.0×75.0cm, 국보 207호, 서울 국립중앙박물관 소장.

34. 천마총의 〈천마도〉와 같이 출토된 또 다른 백마도. 안장 위에 한 인물이 타고 있으나 〈천마도〉 같은 극적인 질주의 느낌은 덜하다. 서울 국립중앙박물관 소장.

것이었다(인간의 육신은 동물과 마찬가지로 모두 삭아버렸다). 천마총의 부장품 상자 안에서 갑자기 수많은 마구와 〈천마도〉가 발굴돼 나오자 그는 비로소 훨씬 오래전의 말이빨을 기억해냈다. 한국인의 면먼 조상, 서북아시아 초원지대를 무대로 살아가던 유목민족들이 그토록 심취했던 말에 대해 이제 수수께끼 같은 추리를 함께 추적해갈 수 있을 것이다.

시베리아에서 통치자가 죽으면 말도 같이 묻혔는데 내 기억이 정확하다면 무덤 하나에 말 30마리가 매장되기도 했으며 물론 여자들도 함께 순장됐다. 여기서 알 수 있는 것은 지상에서 왕을 태우고 다녔던 말들은 저승에 가서도 왕을 태우고 다닐 마력(魔力)의 말로 다시 태어나리라는 것이다. 이에 따라 왕의 말은 왕의 죽음과 함께 희생되고 말뼈와 마구는 초인간적인 힘으로 저세상에서도 왕이 타고 다닐 것에 대비한 준비물로 갖춰졌다. 아주 영험한 샤먼들은 죽어서도 공중을 떠다니는 능력이 있다고 여겨졌으며, 그들의 말 또한 그러리라는 것이었다. 그리스인들도 날아다니는 말 페가수스의 존재를 믿어 마지않았는데 이들의 먼 조상들은 바로 그리스 북쪽으로부터 들어온 민족이다.

따라서 왕이 죽으면 한 필 또는 여러 필(천마총의 경우에는 8필이었다)

의 말이 등자, 말굴레, 재갈, 말방울, 안장 등의 마구와 함께 왕을 따라 매장되었다. 이 흥미로운 〈천마도〉는 안장 아래 말굽에서 튀는 진흙을 막아주는 말다래(障泥)에 그려져 있었다.

광물안료와 암석을 부수어 만든 암채(巖彩)에 기름과 아교를 섞어 그린 천마는 공중에 떠 있는 네 발로 전력을 다해 질주하는 마력의 말을 나타냈다. 목덜미 뒤로 나부끼는 말갈기와 말발굽은 날개가 달린 듯 보이게 한다.

길게 빼어물어 둥글게 말린 혀는 천마가 전력을 다하고 있음을 표시하는 것이다. 그것은 고구려 고분벽화 〈수렵도〉에서 보던 것처럼 동물이 갖는 희열을 한껏 표현해내면서 무속신앙의 질서에 따라 이 세상 너머로 훨훨 날아오르는 느낌을 준다. 천마는 자기의 임무가 매우 중요한 것임을 아는 듯 매우 자랑스럽게 머리를 높이 쳐들고 있다. 이 그림을 그린 5세기 신라 예술가는 말이 고인이 된 신라 왕을 태우고 천계를 향해 초자연적인 질주를 하고 있는 과정을 극명하게 나타내었다.

이보다 앞선 말이빨의 발견은 그냥 지나칠 수 없는 흥미로운 발굴이기에 고고학자의 이름을 밝히지 않은 채 언급하기로 했다. 나는 그 사실이 155호 천마총의 발굴을 더욱 돋보이게 하고 생생하게 만들어준다고 믿는다. 천마의 질주 혹은 비상은 1500여 년이나 계속돼온 것이다. 〈천마도〉는 새로운 시야를 열어준 기념비적 발굴품이다.

20세기 일본 왕의 백마

　문자기록 역사가 시작되기 전의 출토 유물이 뜻하는 것을 이해하기 위해서는 무속신앙에 대한 이해가 선행되어야만 한다. 한 예로 말을 들어보자.

　러시아 고고학자들은 시베리아 전역에 산재한 고분에서 당시 지배계층의 특권을 상징하는 것으로 말이 함께 순장된 무덤을 발굴했다. 서구인이라면 누구나 그리스 신화에 등장하는 페가수스가 하늘을 나는 천마란 것을 알고 있다. 또한 해신 아폴로가 매일같이 그의 말들을 몰아 하늘을 건너지른다는 것도 인지하고 있다. 경주 155호 고분에서 나온 〈천마도〉의 백마는 무속신앙을 지녔던 왕의 말로서 왕의 사후 그를 태워 무속천의 여러 하늘로 날아오르리라는 상상의 천마이기도 하다.

　실제로 이 시대 상류계층들이 소유한 말은 몽고말 종류였던 것이 분명하다. 기원전 1세기 중국의 한무제는 중국 말의 품종을 개량하고 싶어해 군사들을 페르가나로 파견, 오늘날의 아라비아 말과 연관된 품종인 피빛 땀의 기마를 확보하도록 하였다. 이후 수 세기를 지나면서 중국 왕실의 말은 중국미술사에서 보는 것 같은 개량종으로 바뀌어갔다. 땅딸막한 몽고말은 점차 이상적인 질주마의 형태로 닮아가고 있는 것이다. 부여-가야 기마족들이 일본에 신고간 전투용 말은 그 당시 한반도의 일상용이던 몽고말이었다. 그러나 이들은 통치자용의 천마 개념을 함께 지니고 갔다.

　땅을 밟을 필요가 없이 하늘을 나는 말은 부여-가야족 통치자, 후일 진

무왕(神武王, 또는 應神王)이라고 불리게 된 왕을 위한 것이었다. 한국무속의 '천마'와 '일본 건국의 아버지'로 불리는 자의 묘한 결합은 별도의 설명이 필요하다.

죽은 왕을 천계에 실어다주는 '신성한 흰 말, 천마'에 대한 숭배는 시베리아 무속의 중요한 부분이었으며, 5세기 신라 고분에서도 그 존재가 입증되었다. 백마는 일종의 피부색소 결핍에서 오는 것인데 전체가 눈같이 흰 백마는 아주 드물다. 점박이 백마라 해도 무속에서는 특별나게 여겨졌다.

이런 백마 숭배는 한국에선 6세기 이후 소멸된 것 같은데[6] 일본에서는 비록 그 근원에 대해 아는 사람이 거의 없어도 20세기까지 지속됐다. 실제로 한국인들도 신성한 백마가 무속신앙의 왕과 연결돼 있음을 아는 사람은 없어 보인다. 역사를 되짚어 한·일 양국의 경우를 살펴보자.

『일본서기』를 쓴 일본 궁중의 사관들은 어떻게 해서든 그 당시 권좌에 오른 지배자의 혈통상 합법성을 천명해주는 게 절체절명의 일이었다. 그러기 위해서는 한반도에서 건너온 부여족에 관한 기록을 깡그리 없애지 않으면 안 되었다. 이런 식의 역사 변조는 흔히 있는 일이어서 중국에서는 왕조가 바뀔 때마다 그 전의 왕조가 얼마나 못됐으며 천하를 다스릴 자격이 없는지를 장황히 설명하고 따라서 새 왕조가 천명을 받고 새 지배자로 나서지 않을 수 없게 됐는지를 역설한다.

이런 '천명'은 일본에서도 같은 식으로 활용되기에 이르렀다. 일본 왕가의 '만세일계(萬世一系)'를 입증하기 위해서는 한국계 집단을 제거해야만 했던 것이다. 따라서 부여족 왕들은 화족(和族) 혈통으로 단순히 유입되었다. 8세기에 와서도 일본 왕실은 한국 이주민들에 대한 의존도가 커서 궁

6. 지배자인 왕과 왕비의 장례에 말(특히 백마)을 등장시키는 관습은 조선조 최후의 황제 고종, 순종, 윤 황후의 장례 때에도 있었다. 장례 사진 기록에 여러 필의 죽산마(竹散馬, 실제 말이 아니라 가공으로 만들어진 말)가 황제의 영구를 뒤따르고 있고, 나중에 이 죽산마는 화장되었다. 흰 죽산마가 불길에 싸여 태워지는 장례 과정의 사진이 있었다. 순종 장례 사진은 1988년 공개된 유한상 씨의 소장품이다. 코벨은 구한말의 이 사진 자료를 미처 보지 못했다.

중의 요직과 외국에 가는 사신에 모두 한국인을 중용하였고, 거상과 무역 업자들도 모두 한국인들로 농사를 짓는 일반 일본인들보다 월등히 높은 사회적 위치를 차지하고 있었다.

일본 사가들이 720년 『일본서기』에 해놓은 일은 우선 369년 부여 기마 족의 일본 정벌을 기원전 660년으로 멀찌감치 되돌려놓는 것이었다. 그리 고는 어렴풋한 설화와 허구를 섞어 12명의 왕들을 조작해내었다. 『일본서 기』에서 이 시기에 관한 언급은 매우 짧게 되어 있으며, 부여족 1세대인 15 대 오진(應神)왕대에 와서야 세부 설명이 따른다. 그럼에도 일본 사가들은 일본 왕실의 신앙이던 무속을 제거할 수는 없었다. 일본 궁중은 백제의 강 권으로 590년 불교를 받아들이긴 했지만 무속은 신토(神道)로 모습을 바꿔 지켜지고 있었다.

35. 1919년 고종 장례 때의 백마와 적토마의 죽산마(竹散馬) 행렬. 최소한 7필의 말이 죽산 마 형태로 황제의 죽음에 동행했음을 말해준다.

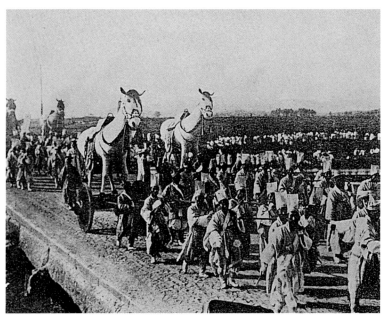

36. 1926년 조선왕조 최후의 통치자 순종 황제 장례에서 살곶이 다리를 건너는 죽산마들. 결국 조선왕조 끝까지 지배자들의 제례에는 무속신앙적인 말들이 등장했음을 확인케 한다. 사진 유한상 소장

　서양인으로서 기이하게 느끼는 것은 해의 신 아마테라스 오미가미(天照大神)의 후손이라는 '신성한 왕'들이 어떻게 불상 앞에 무릎 꿇을 수 있었는가 하는 것이다. 그러나 그 일은 일본에서 몇 백 년에 걸쳐 몇 천 번씩 일어난 데다가 한국에서 조선시대 유교의 도를 찾는 왕들이 무당을 불러들여 기우제 같은 것을 지냈던 것에 비하면 그리 이상한 일도 아니라는 생각이 든다.

　당시 일본 사가들이 가장 난감해했던 사실은 진구라는 이름으로 알려진, 한국에서 건너온 군사적인 여성의 존재에 관한 것이었다. 일본 사가들에게도 진구왕후는 한국 왕가의 피를 받은 인물이었다. 밖으로 드러난 사실은 그녀가 매우 강력한 힘을 지녔던 인물이며 일단의 해군력을 이끌고 일본을 쳐들어왔거나 적어도 그들의 진군을 도왔다는 것이다.

일본 사가들은 이에 묘안을 내어 한국인이 일본을 정벌한 것이 아니라 일본의 한국 정벌로 사실을 180도 뒤집어버렸다. 사가들은 진구왕후의 아들이 유복자로 12개월이나 뱃속에 있다가 태어났다고 썼다(이는 그때까지의 화족 지배자가 부여족 지배자로 바뀌게 된 것을 은폐하기 위한 수단으로 보인다). '만세일계'로 이어진다고 한 일본 왕실 혈통을 위해 진구왕후의 아들은 일본 땅에서 태어나야만 했던 것이다. 그 아들이 바로 부여족 1세대인 오진왕이다. 이 대단한 여걸 진구왕후가 무속적 방식인 돌을 자궁에 끼워 막아 그 아들의 출산을 늦추었다는 사실은 정말 흥미롭다. 역시 한국에서 유래된, 일본에서 바위의 중요성은 여기서도 시사되는 바가 있다.

컬럼비아 대학의 개리 레저드 교수는 부여족의 일본 정벌 시기를 369년으로 못박고 있지만 부여족들은 그에 앞서 섬나라의 정세와 기후 조건, 말을 동반한 병력이 해협을 건너 이동하는 데 알아두어야 할 바람과 조수 상황 등을 사전 조사하기 위해 일본에 사람들을 보냈을 것이다. 부산에서 해협을 바로 건너면 닿는 이즈모(出雲)는 한동안 순수 한국 이주민들이 모여 살던 지역이었다.

이즈모에 있는 신토 신사는 일본에서 가장 오래된 것으로 이세(伊勢) 신궁보다 더 오래됐다. 이 사실은 다시 한 번 일본의 신토 신앙이 한국 무속 신앙의 재판이란 것을 증명해주는 것이다. 이즈모에는 한때 신라 사람이었던 바람신 스사노 오노미코토(素盞嗚尊)를 위한 사당(신사)이 있는데 성마를 지녀온 전통을 살려 이곳에 바로 마구간 건물이 딸려 있다. 오늘날에는 실제 말 대신 실물 크기의 복제마가 설치돼 있다. 한국과 일본을 가로지른 해협을 한때나마 지배했던 바람신에게 무엇 때문에 말이 딸리게 된 것일까? 나로서는 알 수 없다. 그러나 아마테라스 오미카미를 받드는 이세 신궁에는 말과 관련된 것이 아무것도 없는데 이는 아마도 말을 중시하는 기마 유목민의 피가 덜한 또 다른 방계 지배자 아마테라스를 위한 사당이라 그러할 것이라 생각된다.

8세기 일본의 어용사가들이 그토록 흔적을 없애버리려 기를 썼건만 무속신앙을 가졌던 부여족들은 일본 땅에 지워지지 않는 근저를 남겨놓은 것이다. 그러한 흔적 중 하나가 바로 '신성한 흰 말 천마'에 관한 것이다.

20세기에 들어와 제2차 세계대전이 끝날 때까지 일본 히로히토 왕의 공식 사진은 그의 '신성한 백마'에 올라타고 있는 모습이었다. 이에 대한 배경 설명 같은 것은 없었다. 그러나 '신성한' 백마는 왕이 누리는 특권이란 것을 누구나 알 수 있었다. 마부는 '신성한 말'의 몸에 자신의 맨손이 닿지 않도록 흰 장갑을 끼고 말을 다뤘다.

1945년 8월 15일, 일본 히로히토 왕의 무조건 항복 발표가 있은 뒤 그의 백마는 승자에게 바치는 패장의 칼처럼 맥아더 장군에게 넘겨졌다. 이 말은 미 육군 목장으로 보내져 거기서 안락사한 것 같다.

일본은 어떻게 해서 신성한 백마에 대한 누대에 걸친 숭배 전통을 갖게 됐을까? 부여족이 일본에 싣고 간 다수의 말에서 유래된 것으로 보인다. 불교가 성행하던 인도와 중국, 그리고 유럽에서 막 발을 붙이려고 하던 기독교를 제외하고는 온 세상 모두가 무속신앙을 신봉하고 있던 4세기 당시의 모든 것을 체계적으로 풀어내기는 어렵다. 그러나 한반도에서 일본으로 건너간 한국인들이 무속신앙의 속성을 지닌 '성스러운 말' 숭배를 일본에 전파한 것은 확실한 사실이다.

남반부 섬 지방에선 말이 그다지 중시되지 않았던 반면 북부 중국과 몽골 초원지대에서 말은 전투용이자 부동산 재물로 극히 중대한 존재였다. 시베리아의 지배자들은 죽어서도 말과 함께 매장되었으며, 5~6세기의 신라 왕들도 사후에 각종 호화로운 마구나 천마총에서 나온 것 같은 천마의 그림, 화장한 천마의 유골과 함께 묻혔다. 그리하여 가야의 부여족들이 말을 대동해 새 나라를 세우기 위해 일본으로 건너가면서 말에 대한 이러한 특별한 의례도 함께 가져갔던 것이다.

가야 고분은 아직 많이 발굴되지 않았지만(1985년 현재) 이미 경주고분 발굴을 통해 시베리아 무속에서 전해진 신성한 백마 숭배의 증거가 나왔

다. 가장 중요한 사건은 1973년 155호 천마총 발굴이었다. 여기에는 8마리의 하늘을 나는 천마 그림이 있었다.

이후 천마총에 관한 글들이 쏟아져나왔지만 일본의 불교 도입 이전 무속적 통치자들의 백마 숭배 사상과 연관시켜 연구한 논문은 보지 못했다. 이 사실은 바로 1945년까지 지속됐는데도 말이다. 고고학자들은 무엇인가를 두려워하고 있는 듯하다.

천마총에서 나온 그림을 자세히 관찰해보자.

주목할 것은 흰 자작나무 껍질에 그려졌다는 것이다. 흰 자작나무는 시베리아 무속에서 신성시되는 우주수목이다. 이런 무속은 한반도에도 상당 부분 접속되어 오늘날의 굿판에서도 무당들이 그 근원을 알고 있는지 여부는 확실치 않아도 자작나무가 등장한다. 이 자작나무는 오래전 신라 천마총에 있었고 그 전에는 시베리아, 서역, 알타이 우랄산맥으로 거슬러 올라간다. 그보다 더 이전엔 어디에 있었는지 누가 알랴만.

155호 고분에서 나온 〈천마도〉는 모두 8장인데 하나만 제외하고 모든 그림마다 사람이 말등에 올라타 있다. 이 중 한 마리 말만 갈색이고 나머지는 백마로서 모두 질주하는 모습을 담고 있다. 말등에 탄 사람들은 그다지 특별하게 보이지 않는 것으로 보아 마부들인 것 같기도 하다. 이들은 모두 왕의 장례 때 말과 함께 파묻힌 것일까?

7마리 말에 올라탄 기수들 중에는 창을 들고 있는 사람도 있다. 그러나 가장 아름답고 뛰어난 〈천마도〉는 아무도 타고 있지 않은 백마 그림이다. 안장이 비어 있는 이 말은 155호 고분에 묻힌 주인공의 전용 말일까? 그렇다면 이 말은 신라 왕이 사후 무속의 7천(七天), 9천(九天) 하늘로 날아올라갈 때 태워갈 것으로 묻힌 것은 아닐까?

나는 이제까지 출토된 금관 중 드물게 4단으로 된 우주수목 장식의 화려한 금관을 지녔던 천마총에 묻힌, 왕의 머리맡에 놓인 부장품곽에 마구와 함께 말을 화장한 재 또한 반드시 들어 있었으리라고 굳게 믿는다. 무속에서는 어떤 물건의 정수를 천계에 보내는 방법으로 화장을 택했던 것이다.

그렇지만 우리에겐 〈천마도〉가 남았다! 매우 고취된 모습에 마력의 숨결을 하나 가득 안고 질주하는 그 천마는 너무나 생생하고 치밀하며 또한 유려해서 하니와의 땅딸막한 조랑말과는 비교가 안 된다. 수많은 경주고분마다 이와 같은 또 다른 보물이 들어 있는지 누가 알랴?

한국에서 일본으로 전래된 신성한 백마의 무속적 전통이 맥아더 장군에 의해 종말을 맞았다는 것은 무슨 아이러니일까? 그것은 일본에 계승되어 신토의 이름으로 오늘날까지도 뿌리내리고 있는 한반도 샤머니즘의 종말이었을까? 전혀 그렇지 않다. 그러나 얼마간은 퇴색돼버렸다.

제3장 백제의 미소

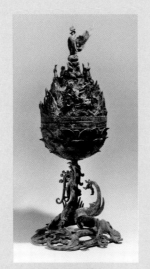

백제 금동대향로

백제의 칼 칠지도와 천관우

1984년 9월 말, 사학자 천관우(千寬宇) 선생과 나, 그리고 나의 아들 앨런 코벨은 한국일보사 건물에 있는 천 선생 사무실에서 한 시간 남짓 한국 고대사에 관한 이야기를 나누었다. 결과적으로 우리 세 사람은 기마족들이 일본에 들어갔다는 기본적 사실에는 동의했다. 그러나 정확하게 그 시기가 언제이며 어떤 방편이 쓰였는지에 대해서는 오사카-나라 지역 일본 왕들의 고분이 발굴되지 않는 한 확인할 수 없다는 점 때문에 100퍼센트 완전히 동의하지는 못했다. 현재 상황으로 보아 나라 고분 발굴허가를 얻어내기는 '최근의 불행했던 과거'에 대한 히로히토 일본 왕의 사과를 이끌어내는 것보다 더 어려운 일로 보인다.

천관우 선생과 의견이 일치하지 않은 사실이 하나 있었다. 천 선생은 진구왕후를 『일본서기』와 『고사기』를 쓴 일본 사가들이 만들어낸 가공의 인물로 여기고 있었다. 나와 앨런 코벨은 최근 출판된 나의 저서 『한국이 일본문화에 끼친 영향: 일본의 숨겨진 역사』 한 권을 천 선생께 증정하였다. 이 책에 자세히 나와 있는 진구의 일생과 그녀가 어떻게 해서 369년 바다 건너 일본 땅을 정벌하러 기마군단을 이끌고 나섰는가를 천 선생이 이해해주기 바라서였다. 천 선생은 또한 우리에게 한일고대사에 관한 당신의 저서를 증정했다.

현대 한국인들은 일개 여성이(당시에는 무녀이자 왕녀였다) 정복군을 이끌고 한반도에서 일본으로 건너갔다는 사실을 믿기 어려워한다. 그러나

일본 사서에 나와 있는 대로 그 성격을 분석해보면 당시 그 같은 일이 가능했다는 것을 이해하게 된다. 신주자학이 그토록 강세를 떨치기 이전 한국인 여성으로 지도자가 되었던 예는 여러 명이 있다.

우리 세 사람이 완전히 동의했던 사실, 즉 일본 신토에서 가장 신성한 보물로 여겨지는 이소노카미(石上) 신궁 소장 칠지도(七支刀)에 대해 말해보자.

전후 맥아더 사령부는 일본에서 신토 신앙을 없애려고 했지만 그 시도는 자이바쓰(일본 재벌)를 못 없애버린 것처럼 실패로 돌아갔다. 오늘날 일본 재벌은 완전히 되살아났으며 그에 대한 외경은 '살아 있는 신'으로서 일본 왕가에 대한 경배로 나타나고 있다. 이세 신사에는 그 옛날 아마테라스 오미가미(해의 여신)가 일본 왕가에 왕권의 표시로 내려주었다는 동경(銅鏡)이 소장된 것으로 잘 알려져 있다. 동경은 일본, 한국, 중국에 수없이 많은 물건이지만 과거 고대 한국인들의 일본 거주지였던 아스카(飛鳥) 부근 이소노카미 신궁의 칠지도만큼은 유일한 것이다. 일본에서는 어느 누구도 이 신성한 칼을 절대 볼 수 없도록 되어 있다. 그렇지만 국립부여박물관 중앙전시실에 이 칠지도의 모사품이 전시돼 있다. 국립부여박물관이 일본에 요청하여 정확한 모사품을 만들어왔는데 그 이유는 칠지도의 칼등에 금으로 새겨진 "백제 왕세자"란 글자 때문이다. 아마도 '각인됐다'는 표현이 더 적절할 것이다. 여기에 명기된 연대는 369년[1]을 가리킨다.

이 칠지도는 이곳에 단 하나뿐, 한국 어디서도 찾아볼 수 없는 것으로 일본의 어용학자들은 칠지도의 명문을 공개하지 않았다. 아마도 한일합방 기간인 1910~1945년 사이에 이 칼의 명문은 의도적으로 파괴되었을 것이다. 왜냐하면 369년이라는 연대에 일본은 한국의 속국이었기 때문이다. 천관우 선생이 이 칠지도의 한자 명문을 읽어내었다. 그 내용의 일부는 다음과 같다.

1. '태화(泰和) 4년(369)'이라는 중국 동진(東晉)의 연호와 함께 한자 명문이 각인되어 있다.

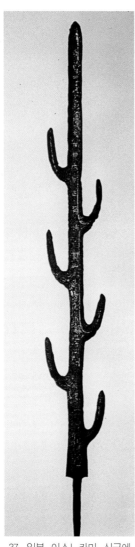

37. 일본 이소노카미 신궁에 소장된 칠지도. 칼에 대한 여러 가지 전설이 있어 그 근원도 여러 가지로 말해지고 있지만 『일본서기』에는 이 칼이 진구왕후에게 내려진 백제의 하사품임을 밝혀놓고 있다.

"이 칠지도는 이를 지닌 사람에게 어떤 날카로운 타격이라도 피할 수 있는 마력을 준다. 이를 속국의 왕에게 보낸다(즉 속국에게 선물을 만들어 보내는 것은 좋은 일이라는 뜻). 백제의 왕세자가 왜왕을 위해 이를 만들었다."

물론 일본의 '모든' 학자들은 이 명문에 나와 있는 '속국'을 일본이 아닌 백제로, 종주국의 왕을 야마토의 당국으로 해석하고 싶어 한다.

그러나 절대 그럴 수 없는 명백한 이유는 바로 369년 백제는 군사적으로나 정치적으로 정점에 올라 있었던 때라는 사실이다. 백제 근초고왕(近肖古王, 재위 346~375)은 평양에 쳐들어가 고구려 고국원왕을 죽였다. 일본 사회는 이 당시 아주 미약한 집단에 지나지 않았으며 무녀왕녀인 진구와 그의 군사, 한반도에서 건너간 야심가들이 막 속국을 건설하고 있을 무렵이었다. 천관우 선생은 중국 기록 『남제서(南齊書)』에 나온 백제국전(百濟國傳)을 펴보였다. 그 기록에는 당시 백제가 5개의 속국을 거느리고 있었음을 밝히고 있는데 일본이 그중의 하나였던 것이다!

이 비범한 칼이 어떻게 하여 왕실의 장막 뒤에 가려져 있게 되었는지, 칼에는 왜 7개의 곁가지가 달려 있는지 알려져 있지 않다. 나는 아무 설명도 할 수가 없지만 1983년 한국무속 연구에 관한 두 권의 책을 낸 앨런 코

벨은 아주 간단 명료하게 그 의미를 해석할 수 있다고 믿고 있다. 경주 출토 금관은 모두 7개의 곁가지를 주요 장식으로 지니고 있다(한두 개 금관은 9개의 곁가지를 지녔다). 이 장식은 무속에서 말하는 '우주수목'을 나타내는 것이며 7개의 곁가지는 시베리아 전역에서 부족에 따라 신앙 대상이 되는 무속의 7천 세계, 혹은 9천 세계를 나타내는 것이다. 말하자면 높은 신격일수록 높은 자리에 깃들인다는 것이다.

백제의 칠지도나 7개 내지 9개의 곁가지를 지닌 경주 출토 신라 금관은 양국에 불교가 들어오기 전, 위로는 왕에서부터 군신과 일반 백성에 이르기까지 모두 무속을 믿던 시기에 제작된 것이다. 이들의 종교 샤머니즘을 '민간신앙'이라고 격하시킬 이유가 없다. 당시의 무속은 매우 강력한 힘이었고, 가장 뛰어난 장인들이 이 땅에서 나는 풍부한 금을 가지고 생전에나 죽어서나 무속 의례의 집전자인 왕을 위한 갖가지 호화로운 금장신구를 만들어냈던 것이다(20세기의 학자들은 이러한 사실에 감사해야 할 것이다. 수많은 고고학적 유물들이 그 때문에 마련되었기 때문이다).

720년 일본 나라의 왕실에서 제작한 일본역사서 『일본서기』에는 칠지도가 372년 진구왕후에게 전해진 백제의 하사품이었다고 기록돼 있다. 720년까지 350년의 세월 동안 일본은 문자기록이란 걸 갖지 못한 때였으니 연대가 3년 빗나갔다 해도 그다지 문제될 것은 없어 보인다. 우리는 이 칠지도가 백제 왕세자(근구수왕을 말한다)가 전장에 나가 있던 부왕 근초고왕을 대신해 바다 건너 일본을 정벌하러 나선 진구왕후에게 장도를 축하하는 뜻으로 하사된 것이었거나 아니면 그로부터 3년 후인 372년 진구의 장거(壯擧)가 성공했음을 축하하는 뜻에서 내려진 선물이라고 믿는다.

무속 체계를 벗어난 솜씨
무령왕릉 출토 금세공품

660년 전후 백제 땅은 신라군에 의해 초토화된 데다가 백제 왕릉은 신라왕릉과 달리 쉽게 노출되는 형식이어서 6~7세기 백제의 휘황한 문물을 보여줄 부장품들은 오래전에 모두 도굴됐다고 생각돼왔다.

그래서 한국문화의 근원을 연구하는 사람에게 고스란히 보존된 백제 왕릉이 발견됐다는 사실은 환희 그 자체였다. 공주 지방의 백제 왕릉은 모두 도굴되고 말았지만 공주에서 얼마 안 떨어진 곳에 위치한, 전돌로 쌓아올린 백제 무령왕릉(武寧王陵)은 1450년 동안 누구도 건드리지 않았던 것이다. 무령왕은 523년, 그 왕비는 526년에 사망하여 무덤에 들어갔는데, 1971년 발굴되기까지 내부가 온존히 보전돼온 덕에 백제 금속세공의 진수를 보여주는 금장신구들이 고스란히 쏟아져나왔다. 이들 중 어떤 것들은 신라 고분 출토품과는 상당히 다른 생김새와 상징을 지닌 것들로서 두 국가 사이의 선진문화가 어떤 것인지를 살펴볼 계기가 되었다.

시호를 무령왕이라고 한 이 백제 왕은 아주 이상정치를 펼쳤던 것 같다. 그는 제방을 고쳐 농업을 북돋았고 한강 남안에 성을 쌓아 북방의 고구려 침공에 대비하였다. 호시탐탐 노리는 두 이웃 나라로부터 백제의 안전을 확고히 다지기 위해 왕은 중국 양(梁)나라와 동맹을 맺었으며, 한편으로는 아직 불교 도입 이전의 신라와도 제휴하였다.

무령왕릉 그 자체는 동시대 신라의 샤먼왕들 무덤보다 규모 면에서 훨씬 작다. 백제는 불교를 받아들이면서 불교 이전 무속시대에 그랬던 것처

럼 공들여 사후세계를 준비하는 일을 서서히 그쳐가고 있었다. 물론 아주 종식된 것은 아니었다. 왕과 왕비는 모두 꽃 모양의 금제 장신구가 가득 달린 비단 수의에 머리엔 금제 관식을 쓰고 화려한 머리받침과 금으로 꾸민 발받침에 육신을 괴고 있었다. 6세기 중국문화의 유입은 중요한 비중을 점하고 있었던 듯 무덤 안 왕의 지석에는 왕이 돌아간 날짜가 적혀 있었으며, 그 위에 중국 동전이 놓여 있었다. 이 동전은 지신(地神)에게 묘자리값을 지불하는 용도이자 저승사자에게 주는 뇌물 같은 것이기도 했다. 중국에서는 공산당 정부가 수립된 이후에야 죽은 사람이 저승 가는 노자돈(동전이나 혹은 지폐)을 내는 관습이 폐지됐다.

백제는 384년 불교를 받아들였으나 그 불교는 민속신앙과 뒤섞인 것이어서 무령왕릉 현도에 잡귀가 근접 못하도록 지키는 석수(石獸)가 서 있었

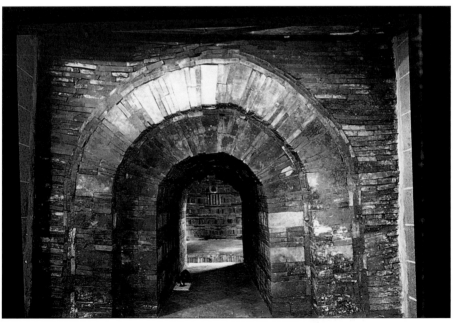

38. 백제 무령왕릉 현실 내부. 묘실은 장방형의 단실분(單室墳)으로 남북 4.2mm, 동서 2.72m, 높이 3.14m에 이른다.

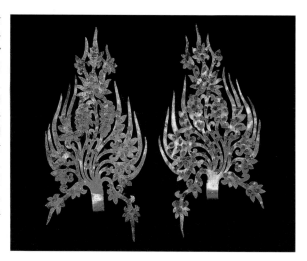

다고 해서 놀랄 것은 없다.

무령왕릉에서 출토된 3천여 점의 유물은 모두 금 아니면 그 당시 금과 맞먹는 귀중품이던 유리 제품들이었다. 5세기에서 6세기 초의 경주 신라 왕릉에서 출토된 수만 점의 부장품과 비교하면 불교의 영향으로 인해 부장품이 대폭 간소해졌다는 것을 알 수 있다. 고고학자나 미술사학자로서는 이렇게 부장품이 간소화된 것이 못내 아쉽기도 하다. 불교가 확고히 자리 잡은 뒤로 왕들은 무덤을 축조하는 대신 거만(巨萬)의 재화와 시간과 힘을 모두 절 건축에 기울였다. 그런데 절과 보화들은 거의 모두가 몽고 병란이나 전란으로 타버리고 말아 결국 오늘날 값진 고대 유물들을 지니고 있는 것은 능밖에 달리 없게 된 것이다.

서구인의 눈에 무엇보다 경이롭게 비친 것은 6세기 초반의 금장신구들이었다. 무령왕릉 발굴에서 공개된 금장신구들은 이제까지의 백제 관련 고고학적 발견 가운데 가장 큰 사건으로, 관머리에서 발견된 금제 관식은 왕과 왕비의 관모를 장식했던 것으로 보인다. 백제 왕은 검은 비단관에 꽃 모양의 금제 관식을 장식해 머리에 쓰고 정무를 보았다는 『삼국사기』 기록으로 미루어 이 금제 관식이 바로 그런 것 같다. 왕비의 금제 관식 밑부

분은 연꽃 비슷한 무늬인데 윗부분 중앙에는 여섯 장의 날개를 양옆으로 펼친 새가 무늬화되었다. 높이 22.6cm, 너비 13.4cm의 크기다. 한 쌍으로 출토되었으며 촉에는 작은 구멍이 2개씩 뚫려 있어 비단관에 장식됐다. 왕의 관식은 더 커서 높이 30.7센티미터, 너비 14.0센티미터이며 127개의 반짝이는 금환이 덧붙어 있다. 꽃 모양과 덩굴문이 얽혀 화염문(火焰紋) 같은 양상을 만들고 있다. 꼭대기에 연꽃 형상이 보인다. 양옆에도 연꽃무늬가 들어 있는데 이는 불교의 영향에서 온 것으로 믿어진다. 무령왕비도 검은 비단모자에 이 금제 관식

40. 백제 무령왕릉 출토 왕의 머리받침(베개, 복원품)과 발받침(국보 165호, 길이 38.0cm), 국립공주박물관 소장.

을 장식해 썼던 것인지는 확실치 않다. 이러한 차림새는 동시대의 이웃한 신라 왕들이 무속 상징이 가득한 금관을 쓰고 있던 것과 달리 훨씬 세련된 것이기도 하다. 이들은 '한국미술 5천년전'에 출품된 345점의 전시품 중 대표주자의 하나였다.

삼국의 왕과 왕비들은 모두 중후한 귀고리를 달고 있었다. 무령왕릉 출토 금귀고리는 신라 경주에서 출토된 것보다 더 섬세하고 왕비의 머리핀도 정교하기 그지없었다. 가슴에도 심엽형 금판이 달린 장식을 목에 걸어 늘어뜨렸는데 내가 알기로 신라 왕의 경우는 장식이 훨씬 크고 속이 비어 있는 데 비해 백제 왕의 것은 단단하게 속이 차 있다.

한반도에서 많은 양이 출토되는 곡옥은 백제의 경우 아주 장식적이지만 경주유물에선 특별히 두드러지진 않아 보인다.

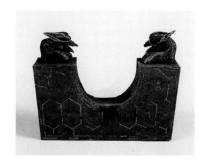

41. 백제 무령왕릉 출토 왕비의 머리받침
(국보 164호, 너비 49.0cm)과 발받침(복원
품). 머리받침에는 금을 입힌 봉황이 놓였
고, 발받침에도 장식이 있다. 국립공주박
물관 소장.

내게 놀라웠던 것은 왕실 의상에 붙어 있는 꽃 또는 여러 가지 모양의 금장신구였다. 단적으로 말하자면 공주 출토 백제 금세공품은 경주 출토 신라 금세공품과 같거나 그보다 월등한 수준이었다. 별 모양의 꽃 같은 금단추 혹은 장신구들은 중국식을 따라 비단옷 차림을 한 백제 왕실이 특별히 국가적 의례용 차림을 위해 여러 가지 금장신구와 함께 옷에다 꿰매붙였을 것으로 보인다. 세월이 흐르면서 무덤 속 비단 수의는 삭아버렸지만 촘촘히 이어꿰맨 꽃 모양 금은 장신구들은 남아서 (漢나라의 옥편을 꿰매붙인 수의 모양으로) 반짝거리며 그 자리에 흩어져 있었던 것이다.

무령왕릉 왕비의 관에서 발견된 목제 머리받침(베개)은 죽은 왕비를 위한 장례용품으로 제작된 것이다. 표면의 거북등 무늬를 지른 칸에는 연꽃이라든가 물고기 모양의 용, 봉황 등의 그림이 채색으로 화려하게 그려져 있었다. 왕의 관에서 나온 발받침은 왕이 발을 편안히 올려놓도록 한 장례용품으로 표면을 금판으로 거북등 무늬처럼 꾸며놓았다.

백제는 이미 불교국으로 무속의 지배적인 상징체계에서는 벗어나 있었다. 문화재관리국은 앞으로도 백제 유물 발굴을 지원할 것이라 한다. 경주처럼 이 지역에 관광객들을 끌어모으는 계기가 될 것이다. 백제는 우리 앞에 보여줄 것들이 참으로 많다.

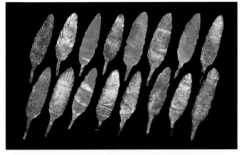

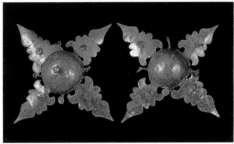

42. 백제 무령왕릉 출토 금제 엽형 장식(위)과 사엽형 장식 (아래). 왕과 왕비의 옷에 붙였던 것으로 보이는 금은 장식품으로 이외에도 꽃잎이 8개 붙은 금꽃 장식, 은제 마름모 등이 있으며, 크기도 다르고 영락이 붙은 것과 안 붙은 것이 있다.

그런데 백제 왕릉으로는 무령왕릉만이 온존하게 발굴됐기 때문인지 공주나 부여 박물관 관계자들은 외부 세계 사람들을 위해 적절한 영문 설명을 붙이는 일에 전혀 신경을 쓰지 않고 있다. 가장 최근(1981) 국립공주박물관에 갔을 때도 무령왕릉 출토 3천여 점의 부장품에는 대부분 영문 설명이 붙어 있지 않아 그 원래 용도가 무엇이었는지를 짐작하기가 어려웠다. 한자마저도 읽을 수 없었다면 나는 10여 년 전 발굴된 이 경이로운 발굴품들을 못 알아볼 뻔했다. 그러니 서울에서 공주까지의 교통편이 아주 불편한 데다 묵을 만한 여관이라곤 제대로 없는데도 불구하고 이곳까지 찾아오는 호기심 많은 영어권 관광객들은 어떻겠는가?

무령왕릉에 남아 있는 무속

고구려에서 불교가 공식 인정된 것은 372년, 백제는 384년, 신라는 삼국 중 가장 늦은 527년으로 역사에 기록돼 있다. 이때의 불교는 상류층 소수만이 받아들이기 시작했을 뿐이며, 이들은 부와 권력을 가진 왕족이나 귀족들로서 불교예술의 후원자 역할을 했다. 그렇긴 해도 왕족이나 귀족계층이 위임한 예술품의 실제 제작자인 장인들은 미천한 계층의 사람들로서 이들이 처음부터 불교의 깊은 뜻을 헤아려 새로운 예술품을 창조할 수 있었다고 기대하는 것은 무리이자, 사회적 인간 품성에 반하는 것이기도 했다. 8세기 들어서 불교적 상징을 강조하고 완전한 불교적 이미지를 갖춘 예술품들이 나오게 될 때까지는 과도기였다. 장인 예술가들은 몇 백 년 동안이나 익히 다루어온 무속적 상징과 그 규범을 다루는 데 길들여져 있었고 불교는 말하자면 낯선 '외래 종교'였다.

이러한 상황에서 5세기에서 6세기 초까지 신라 예술품은 100퍼센트 무속신앙의 기치 아래 제작된 것들이며, 백제예술도 공식적으로는 5세기에서 7세기에 걸치는 기간을 불교신앙 시대라고는 하지만 많은 경우 아직도 불교를 피상적인 것으로만 이해한 데서 나온 소산이었다. 이런 경향은 특히 금속미술 부문에서 두드러졌다.

어느 나라에서든 청동이나 금, 은과 같은 귀한 금속을 다루는 연금술은 특별한 것으로 간주되어 경솔하게 다루는 법 없이 도제 방식이나 대를 이

어 물려받는 영역으로 존속되었다. 이런 이유로 한국에서의 금속예술은 원칙적으로 개인 활동인 조각이나 회화보다 훨씬 느리게 변화해나갔다.

불은 인간의 초기 발명품이었다. 청동주조법의 발견은 그 이전 시기와 청동기시대를 달리 구분지을 만큼 중요한 사건이었다. 불은 형이상학을 넘어 원초의 신비를 지닌 존재였다. 무속신들은 불을 이해했을 뿐 아니라 흙과 물, 불을 여타 중요한 것들과 함께 관장하였다.

따라서 백제가 불교국으로 막 접어든 시대의 미술품들을 살펴보면 비록 대주제는 불교적인 것이라 해도 그 장식과 상징에는 무속적 요소가 다분히 남아 있음을 알게 된다. 7세기 한국예술의 보고라 할 일본에 소장된 백제 미술품에도 이런 흔적이 보인다.

무령왕 당대의 백제는 불교국으로 전환한 지 150년이 되었으며, 보다 앞서 불교를 받아들인 중국 양나라와의 접촉은 황해를 사이에 둔 뱃길이 그다지 멀지 않았던 만큼 빈번히 이루어졌다. 두 나라 왕실 모두 불교도였다.

그러나 무령왕과 왕비가 매장된 무령왕릉을 들여다보면 무속적 요소가 놀랄 만큼 많다. 무엇보다 무덤 속 왕이 잠들어 있는 현실(玄室)의 길목을 지키는 석수는 잡귀들이 범접치 못하게 하는 무속적 동물을 돌로 조각해 세운 것이다. 뚱뚱한 돼지 같기도 하며 머리엔 유니콘 같은 외뿔이 솟았고 몸통 허리 부분엔 날개비늘 같은 무늬가 조각됐다. 33.0센티미터 높이의 이 동물은 곰과 돼지, 사슴 등을 하나로 뒤섞어놓은 토실토실한 돌조각이다. 몇 가지 동물을 합친 것 같은 이 석수를 보면 중국 상(商)나라나 주(周)나라의 무속에 갖가지 동물 형상을 하나로 조합함으로써 그 힘이 더 굉장하리라고 여겼던 것이 생각난다.

나로서는 한국인의 문화적 능력을 과시하는 '한국미술 5천년전'의 전시품으로 무령왕릉의 현실 앞을 지키고 서 있던 외뿔 달린 신비의 석수(천계의 사슴인지?)가 포함되었다는 것이 너무나 흥미롭다. 머리에 꽂힌 쇠붙이 외뿔과 몸체에 새겨진 무늬는 384년 백제가 불교를 받아들이기 전 무속

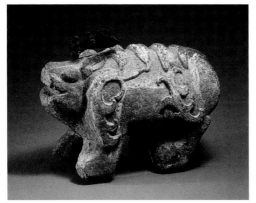

신앙의 면모를 분명히 전해주고 있는 것이다. 그러한 흔적은 현도의 이 신비한 석수 외에도 왕이 지신과 거래한 증거물에도 나타나 있다. 발견 당시 지신에게 무덤 땅값으로 바치는 동전 무더기가 왕의 지석 위에 놓여 있었다. 실제로는 백제 땅의 통치권자인데도 왕은 무속세계의 지신에게 왕과 왕비가 묻힐 무덤 땅값을 지불하고 있는 것이! 6세기 무령왕이 지신에게 치른 땅값은 '1만 냥'이었다. 그런데 무령왕은 불교도였던 것이다!

　서양인들은 '아주 소박 천진하다'라든가 '단순 논리'라고 봐넘길지 모르지만 여기에는 깊은 의미가 내포돼 있다. 즉 국가가 '공식 종교'를 공포하고 난 뒤에도 무속은 결코 그 근거를 잃지 않았던 것이다.

　무령왕릉의 왕비 금관은 아랫부분에 불교의 상징인 연꽃 같아 보이는 꽃 무늬 장식이 있다. 그러나 윗부분에 가면 여섯 장의 날개를 펼치고 있는 새가 보인다. 일본 호류지(法隆寺) 금당의 사천왕들이 쓰고 있는 청동관에도 어딘가 모호한 무속 분위기를 풍기는 여섯 장의 날개 무늬가 들어 있다. 역시 호류지 유메도노(夢殿) 구세관음상의 청동보관에도 이런 새의 상징이 있음을 식별해낼 수 있다. 호류지 소장 다마무시노즈시(玉蟲廚子)도 그 판벽은 불교적 내용을 그렸지만 금속세공 부분에 가서는 희미하나마 새의 흔적 같은 무늬를 만들어넣었다. 백제에서 무속이 죽은 지 2세기

나 지났건만 그 자취는 전통에 깊이 발딛고 서 있는 금속공예의 영역에서 메아리되어 보이는 것이다.

그렇다면 맹금대모조신(猛禽代母鳥神)으로 불리는 이 새는 무슨 새인가? 시베리아 전역에서 꽃피었으며 한반도에도 큰 영향을 미친 북방 무속에서 무당이 되려는 사람은 단식을 하며 꿈을 꾸는데 이때 꿈속에서 이 새를 본다고 한다. 대모조신 새는 토템 동물처럼 무당의 살점을 뼈만 남기고 모두 뜯어낸 후 그의 머리를 장대 끝에 매달아놓는다. 그리고 나서 뼈를 다시 추리고 그 위에 살을 새로 붙여주는데 이렇게 하여 무당은 보통사람과는 달리 웬만한 상해에는 끄떡없는 힘을 가진 존재로 다시 태어난다.

대모조신 새는 두 눈과 커다란 부리, 여섯 장의 날개를 지녔다. 여섯 장 날개는 정점에서 하나로 모아지는데 이러한 구조는 무속의 7천 세계나 신라 금관에 장식된 우주수목의 7개 곁가지를 연상시킨다. 불교에도 잡귀를 쫓는 수호신이 나오게 되자 무속의 벽사신은 점차로 새 후계자에게 자리를 내주게 되었다. 따라서 7세기 이후에는 일본에 남아 있는 한국 불교 미술품에도 이런 무속 근원의 장식이 (6세기까지도 보이던) 모두 사라지게 되었다. 대모조신 새와 같은 속성의 사나운 매나 독수리는 모두 불교에서 퇴장한 것이다. 그러나 아직도 한국에서 무당 신병을 앓는 사람들은 꿈에 이런 '사나운 새'를 본다고 한다.

백제 회화의 짜릿한 확인

산수문경전

'백제는 삼국 가운데 가장 품위 있었다'고 한다. 발굴돼 나오는 물건들이 하나같이 이 같은 주장을 뒷받침해준다. 예를 들면 고구려와 백제는 다같이 연꽃무늬판의 암막새 기와를 썼다. 그런데 고구려 기와는 날카롭고 메마른 듯하고, 연꽃판 가장자리가 힘있게 패어 있는 데 비해 백제 기와는 연꽃판이 부드럽고 모나지 않으며 보다 자연스러워 보이는 것이다.

백제 성왕(聖王, 聖明王)은 불교를 깊이 받아들인 왕으로 오랜 재위(523～554)를 누렸고, 불교에 심취했던 중국 양나라 무제(재위 502～549)와 동시대인이었다. 두 나라 사이에는 불교미술의 교류가 상당히 이루어졌다. 백제 왕들은 이웃한 삼국처럼 화강암을 쓰는 묘제 대신 중국식 전돌 건축을 채택하였다. 전돌이 화강암보다 더 세련됐다고 생각했던 것인지? 어쨌든 500년경의 백제 왕릉은 표면에 산수풍경을 새기고 한 장씩 틀에 넣어 구워낸 전돌로 건축되었다.

1984년 봄, 나는 다시 공주 무령왕(재위 501～523)의 능을 찾아갔다. 1971년에 발굴된 6세기 초의 이 고분은 백제가 660년 신라에 의해 패망하여 초토화되기 이전의 백제문화에 관한 상당한 정보를 준다. 꾸부정하게 몸을 기울여 들여다보면 아직도 무덤 내부의 현도와 관이 놓인 현실에 줄을 맞춰 쌓아올린 전돌이 보인다. 국립공주박물관에는 능에 실제로 사용된 전돌이 전시돼 있어 자세하게 연구할 수 있다.

무령왕릉은 당시 중국 남부에서 행해지던 네모난 현실 축조의 묘제를

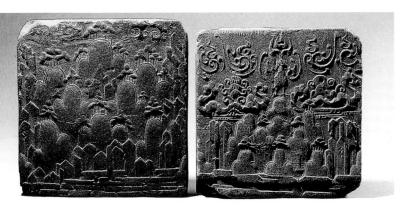

44. 부여 규암리에서 발견된 산수문경전 2매. 서울 국립중앙박물관 소장. 사방 29.5cm(왼쪽)와 29.0cm(오른쪽)의 정방형으로 백제시대의 산수화가 이러한 것이었으리라는 생각을 하게 하는데 뒤에 있는 먼 산일수록 높게 그려지는 역원근법이 구사되어 있다. 금강산 혹은 지리산을 묘사한 것일 수 있다.

따라 전을 배열하여 건축했던 만큼 일일이 틀에 넣고 빚어 만든 전벽돌의 존재는 출토품들 틈에서 단연 주목을 끌었다. 여기에는 연꽃이 도톰히 새겨져 있는가 하면 봉황도 조각돼 있었다. 그러나 보다 중요한 것은 그 당시의 풍경화로 여겨지는 산수문 벽돌의 존재였다. 기와에 새겨진 무늬가 증명해주듯 유목민족의 원초적 예술은 점차 세련되어 산수문경을 그려놓고 감상하기에 이르렀다. 6세기~7세기 초에 이르기까지 백제는 일본에 예술을 가르친 스승이었기 때문에 비교예술사의 관점에서 볼 때 이 같은 풍경화 그림이 있는 벽돌은 극히 소중한 것이다.

그러한 회색 전은 두께 5.0센티미터에 사방 29.0센티미터 내지 29.5센티미터의 정방형으로 국립공주박물관과 서울 국립중앙박물관에 소장돼 있고 또 하나는 '한국미술 5천년전'에 출품되었다. 전 또는 세라믹 타일이라 부르고 싶은 이 백제 산수화에서 가장 재미있는 부분은 겹겹이 솟아올라 희미하게 보이는 산이다. 어떤 산에는 조그만 암자 같은 것도 세워져 있다.

서울 국립중앙박물관에 있는 전에는 맨 왼쪽에 승려 같은 인물이 서 있

는 것을 볼 수 있다. 앞쪽에 낮게 드리운 산들은 추상적인 삼각형 같은 모습인데 뒤쪽에 솟은 산들은 부드럽게 곡선을 그리며 나무가 들어서 있음을 나타낸다. 아마도 이런 산속에 절이 있다는 표시인지도 모른다(상상하는 데는 제한이 없다).

국립부여박물관 소장 8매의 전돌 가운데서도 산수풍경을 보이는 두 장의 전이 특히 흥미를 끈다. 또 오랜 옛날 인도 및 중앙아시아에서 파생된 네 방위의 지킴이들로 험상궂은 도깨비 그림의 전도 있다. 각각 용과 봉황을 부조로 새겨놓았는데 이는 중국식 4방위의 상징이기도 하다.

실제로 현재 한국 땅에 남아 있는 유일한 백제미술 산수문경은 이 백제전돌에 그려져 있는 것뿐이다. 두말할 것 없이 이런 산수문을 새긴 전은 백제 중기에 수없이 많이 제조되었다가 모두 흙부스러기로 돌아갔을 것이다. 그런 가운데 단 몇 장이나마 남아 전해져 당시 백제에서 그려진 산수풍경화가 어떠한 것일까에 대한 단초를 제공하고, 일본에 건너가 최초의 풍경화 교본이 된 사실을 확인할 수 있다는 것은 진정 흥분을 가눌 수 없는 짜릿한 사실이다.

일본의 역사 기록에는 한국인이 와서 처음으로 채색물감 쓰는 법을 가르쳤을 뿐 아니라 조경도 가르쳤으며, 불상을 처음 일본 땅에 들여왔고, 일본 내에 처음으로 절 건축을 준공한 것도 한국에서 온 건축가와 기와장 들이었다고 씌어 있다.

45. 부여 군수리사지 출토 벽돌전. 얼마 남아 있지 않은 백제 유물이지만 고도로 세련된 무늬와 미술의 경영이 보인다. 국립부여박물관 소장.

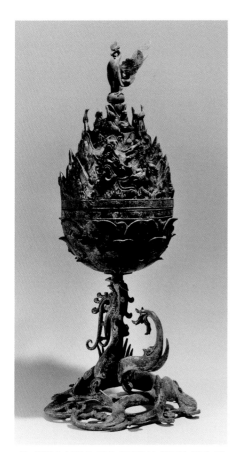

46. 1993년 부여 능산리 집터에서 출토된 백제 금동예술의 최대 걸작 백제 금동대향로. 용이 떠받치는 바다 밑 세계에서 수면 위로 이어져나오는 연꽃 위의 지상세계, 거기에 인간이 사는 세계가 펼쳐지고 높이 솟은 산중에서도 봉래산 꼭대기 봉황이 깃든 천계까지 기막힌 4차원의 구도를 하고 있다. 국보 287호, 높이 64.0cm, 국립부여박물관 소장.

다시 말해 일본을 불교국으로 변환시킨 주체는 한국인이었던 것이다. 일본 호류지 소장 다마무시노즈시에는 나전(螺鈿)회화로 된 백제 그림이 보인다. 그러나 이 기법은 또 다른 양식을 나타내는 것이다. 언제고 상호간의 적대감이 사라지는 날 한국, 중국, 일본의 학자들은 한자리에 앉아 국립부여박물관 전돌에 그려진 백제 산수풍경화를 두고 이야기를 나눌 수 있을 것이다. 국수주의적 배타심을 거둘 수만 있다면 실로 많은 것들을 인식하게 될 것이다.

한·중·일 삼국은 이제 보다 긴밀한 관계를 모색하고 있다. 과거에 삼국은 가까운 사이를 누렸다고 말할 수 있을 것이다. 바다를 통한 길은 언제나 열려 있었으므로 교류가 빈번하였고, 이들의 국제관계는 지금처럼 국기를 앞세운 스포츠 교류 같은 것으로 맺어지던 것은 아니었다. 그러나 이 모든 일은 이미 1500년 전의 역사이기도 하다.

오늘날 국립공주박물관을 찾는 관광객들 중 다수가 일본인들이란 것은 하등 놀라운 일이 아니다. 국립공주박물관이 전시품에 영문 설명을 달아놓지 않고도 느긋한 것은 그래서 그런 모양이다.

백제 불상의 미소

일본 고등학교 교과서의 역사 왜곡 가운데서도 가장 치명적인 것 두 가지는 근세사의 3·1운동 탄압과 6~7세기 백제가 일본에 엄청난 문물을 전해준 사실을 누락시킨 것이다. 『일본서기』에는 백제에 관한 기록이 자주 등장하나 공식 선사품을 가지고 온 사신이나 특별한 지식 및 기술을 가진 전문가의 이름 정도를 아주 짤막하게 소개, 서술하고 있다. 이런 기록은 백제문화가 일본에 얼마만한 의미를 가진 것인지에 대한 진실을 다분히 은폐하고 있는 것이다.

4세기 후반 일본에 간 부여족은 일본에 전쟁술을 가르쳤다. 무기에 대한 지식이나 중앙집권체제의 노하우 등 이를 데 없는 혜택을 전수한 것이다. 그러나 무엇보다도 백제는 '평화의 예술'을 이루어냈다. 백제 불상은 흔히 미소를 머금고 있는 것들이 많은데 이 때문에 "백제의 미소"라는 유명한 말이 생겨났다. 이는 어느 면에서는 불상의 재질에서 오는 것이기도 하지만 결정적으로는 백제인들의 기질이 담겨진 백제 불상은 삼국 중 신라나 고구려의 불상에서보다 훨씬 더 온화함이 느껴지는 것이란 데 있다.

오늘날에 보더라도 백제 강역인 한반도 서남단의 한국인들은 여타 지방에 비해 훨씬 예술적 성향이 농후한 사람들이다. 이러한 성향은 곧바로 일본에 영향을 발휘했다. 그런데 7세기에 와서 격렬한 전란으로 백제지역이 모두 파괴되어버린 것은 매우 불행한 일이다.

백제는 일찍이 중국 양나라와 교류를 했는데 양나라는 수도 남경(南京)

을 중심으로 돈독한 불교신앙을 받들고 있었다. 47년간의 재위를 누린 양나라 무제가 살해된 것이 549년이었고, 그 직후인 552년 백제는 왜국 통치자들에게 불교를 받아들일 것을 종용하였다. 백제는 종교적 교류를 통해 일본과의 정치적 동맹을 이끌어내려 했던 것으로 보인다. 사실상 백제는 그 이후 상당 기간에 걸쳐 일본에 불교 승려와 수많은 장인과 예술가들을 파견했으며 뒷날 나당연합군(羅唐聯合軍)이 백제를 침공하자 일본에 구원군을 요청하게 되었다. 그러나 이에 대한 일본의 응답은 미약한 것이었으며 그나마 구원군은 뒤늦게 도착했다.

반면에 일본은 삼국 중 어느 나라보다 백제의 영향을 확실하게 받아들였다. 지도상에 나타난 것만 보더라도 일본이 중국에 직접 사신을 보내게 된 때에도 험난한 항해길을 감당해가는 데는 반드시 백제의 해안을 통과하지 않으면 안 되었다. 한국 서남 해안의 섬 거주민들에게 항해술은 절대적으로 필요한 생존기술이었다. 9세기에 이를 때까지도 일본의 불교 승려들이 중국 땅으로 유학갈 때 이 지역 백제에서 조선한 배를 탈 수밖에 없었다.

이 시대 가장 뛰어난 목조건축술을 지니고 있던 백제였던 만큼 조선술 또한 최고 수준의 것이었음이 확실하다. 백제에는 신라나 고구려보다 많은 항구가 있었으며, 어업은 이 지역에서 매우 중요한 것이었기 때문에 조선술 또한 번창하였다. 550년부터 백제가 멸망하는 660년에 이르기까지 거의 1세기 동안 백제는 일본과 기본적으로 매우 우호적인 관계를 유지해오고 있었다. 또한 백제 멸망 후 피난민들이 대거 일본에 운집했다는 사실을 생각해볼 때 비록 오늘날 기록이 별반 남아 있지 않음에도 불구하고 백제의 영향이 얼마나 지대한 것이었는가는 능히 짐작이 가는 일이다.

백제가 신라에 병탄된 660년 이후 백제가 의지할 곳이라곤 일본밖에 없었다. 여기에서 백제인들은 뛰어난 자질을 가진 상류계층 일본인으로 편입되었고, 그들은 두고 온 백제와 모든 것이 여러 모로 흡사한 일본 땅에 쉽게 적응해갔다. 생각해보면 7세기 일본문화의 융성, 특히 건축과 예술

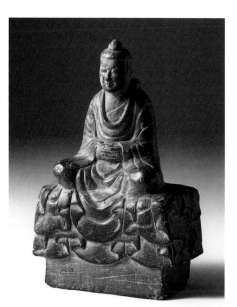

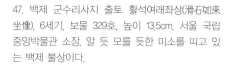

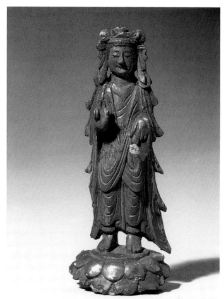

47. 백제 군수리사지 출토 활석여래좌상(滑石如來坐像). 6세기, 보물 329호, 높이 13.5cm. 서울 국립중앙박물관 소장. 알 듯 모를 듯한 미소를 띠고 있는 백제 불상이다.

48. 백제 군수리사지 탑에서 출토된 금동미륵보살입상. 보물 330호, 높이 11.5cm. 서울 국립중앙박물관 소장. 이 금동불과 함께 칠지도도 발굴되었으나 일본으로 반출된 뒤 소식이 묘연하다. 이 불상 또한 백제의 미소를 머금었다. 백제문화의 자취는 본토 아닌 이웃 나라 일본에 남아 전세계로부터 격찬을 받고 있지만 정작 한국인들은 백제가 역사적으로 얼마나 중요한 역할을 해냈는지에 대해선 정확히 알지 못하고 있다.

에 있어 백제로부터의 문화적 수혜 없이 당대의 문화 수준을 이룩한다는 것은 절대로 불가능한 것이었다.

최근 십수 년간 한국 정부의 문화재 발굴은 경주 지역에 집중되었고 그 결과 많은 보물들이 쏟아져나온 것이 사실이다. 백제 지역은 아주 뒤늦게 발굴, 조사가 이루어졌는데 익산 미륵사지 발굴은 그중 큰 비중을 차지하는 것이었다. 백제 수도였던 사적지들도 그만한 발굴, 조사의 여지가 있는 곳이다. 이곳을 찾아오는 관광객들이 좀더 오래 묵어갈 수 있도록 안락한 편의시설이 좀 들어서면 좋으련만.

실제로 공주나 부여의 국립박물관엘 가보면 항상 놀랄 만큼 많은 일본인 관광객들을 보게 된다. 위치가 위치니만큼 외국인들이 쉽게 찾아들 곳이 아님에도 불구하고, 일본인들은 마치 무엇엔가 끌린 듯 이 지역을 찾아오는 것이다. 일본 학자들은 애써 부인하고 있지만 적어도 일본이 552년 불교를 도입한 이래 일본문화의 뿌리가 한반도 어느 곳보다도 이 지역에 깊이 박혀 있음을 이들은 본능적으로 감지하고 있는 것이다. 이러한 일본 관광객들의 한국 방문을 적극적으로 권장하기 위해서는 가능한 모든 방법을 다 동원해야 할 것이다. 그것도 기성세대에만 국한될 것이 아니라 자신의 먼 옛날 뿌리를 찾아보고 싶어하는 학생들에 이르기까지 말이다.

여기에 비누처럼 연한 질감의 활석(滑石)을 조각해 만든 여래좌상(如來坐像)이 있다. 이 불상 역시 백제의 미소를 머금고 있다. 불상은 양어깨에 옷을 걸치고 있는데, 날씨가 더운 인도나 중국 남부 그리고 백제에는 몸통을 드러낸 부처상들이 없지 않다.

이 활석 불상은 백제의 마지막 수도였던 부여 군수리사지(軍水里寺址)에서 출토됐다. 군수리사는 일본 나라 호류지의 모델이 되었다. 13.5센티미터 높이의 이 자그마한 불상은 굉장히 중요한 보물까지는 가지 않지만, 세상을 관조하듯 알 수 없는 미소를 띠고 앉아 있는 것을 보면 대관절 속으로 무슨 생각을 하고 있는 건지 궁금해진다.

백제사에 대한 아이러니를 생각하고 있는 것은 아닐까? 백제는 모든 힘

을 불교예술에 쏟아붓고 군사를 소홀히 한 나머지 멸망했다. 그러나 백제 예술은 일본으로 건너가 호류지 건물을 위시해 구다라(백제)관음, 몽전(유메도노)의 구세관음, 금당의 닫집, 번, 옥중추자(다마무시노 즈시), 사천왕상, 하늘을 향해 우아하게 곡선을 그리며 쳐들린 5층탑과 금당 지붕 등에 오늘날까지 살아남아 백제문화의 정수를 보여주고 있다. 오늘날 호류지를 찾는 세계의 관광객들은 하나같이 "세상에서 가장 아름다운 종교 건축물"이라고 칭송해 마지않지만 그 무상의 아름다움이 백제 사람들 손에서 이루어진 것임을 아는 이들은 그리 많지 않다. 활석 불상이 웃고 있는 것은 바로 그러한 아이러니에 대한 것이 아닐까?

부산에서 일본 관광객들을 상대로 여행사를 운영하는 이가 「한국문화가 일본에 끼친 영향」에 대한 나의 신문 칼럼을 일본어로 옮겨 관광안내 책자에 이용해도 될는지에 관해 내 허락을 요청해왔다. 앞으로 보다 많은 일본인들이 한국문화의 부채를 인식하는 계기가 될 것인지? 나는 그렇게 되기를 바라마지않는다. 그것이 내가 이 글을 쓰는 목적이기도 하다.

그러나 서울 등 대도시에 사는 오늘의 한국인들조차 백제가 6세기 중엽 일본에 불교를 전해주었고, 이후 1세기 반에 걸쳐 지속적으로 재정과 인력과 물자를 제공해가며 일본에서 불교문화가 꽃피는 데 막중한 도움을 준 사실뿐만 아니라 당시의 백제가 얼마나 중요한 역할을 해냈는지에 대해서 제대로 인식하지 못하고 있다. 오늘날 일본인들이 향수어린 감정으로 "고대 불교예술의 영화"라고 말하는 것이 사실은 백제에서 꽃피웠던 것의 그림자라는 사실도 알아채지 못하는 것이다. 일본인들은 흔히 모방의 명수로 알려져 있지만 오늘의 한국인들은 일본인들이 모방을 위해 그 옛날 한국인을 일본 땅에 받아들였던 사실에 감사하지 않으면 안 된다. 역사적 상황에 의해 본토인 한반도에서는 거의 소멸돼 없어지다시피한 백제문화의 화려한 실체가 어떠했을지 그 단면이나마 살펴볼 수 있는 유일한 자료들이 일본에 남아 보존되어왔기 때문이다.

백제 불상과 신라 불상

고 차명호 회장의 소장품 견문록

　독자들은 두 개의 자그만 금동 불상 중 어느 쪽이 더 마음에 드시는지? 두 개 모두 한 소장가가 지니고 있는 것이다. 하나는 고졸한 분위기가 600년 이전의 백제 불교 양식을 보여주고 있으며, 또 하나는 대략 8세기 후반 당(唐)나라 불상이 도입되면서 자연스런 자세와 관능적 선이 강조된 모습으로 신라 불상 장인들의 고조된 주물 솜씨를 엿보게 하는 금동불이다. 전자는 높이 15.2센티미터, 후자는 그보다 약간 큰 18.1센티미터에 달한다.

　신라 금동불은 머리에 쓴 관에 아미타불의 화현(化現)이 나타나 있어 금방 관세음상임을 알아볼 수 있다. 관세음보살은 일찍이 인도에서는 남성신이었으나 한반도에 들어와 매우 여성화된 모습으로 변했다. 복잡한 선의 구사가 이 불상을 바로크적이라 불리게 한다.

　오늘의 이 글은 두 불상의 소장자였던 차명호 선생이 얼마 전 돌아가셨다는(1981) 부고를 듣고 그를 추모하여 쓰게 됐다. 그는 매우 돈독한 불교도이자 유수한 불교미술품 소장자였는데 그토록 아끼던 그 아름다운 유물들을 남겨두고 떠나기가 못내 아쉬웠을 것이다(불타의 집착하지 말라는 가르침은 미술품 소장가들에게도 물론 해당되는 말이겠지만).

　일본 교토 다이도쿠지(大德寺, 일본 최고의 불교미술품 소장 사찰)의 주지 스님 소개로 1980년 나는 차명호 씨 댁을 방문했다. 그분은 영어를 못하고 나는 한국어를 못했지만 우리 둘은 온통 불교와 그 예술에 대한 이야기만을 화제로 삼았기 때문에 그 방면 어휘에 익숙한 만큼 일본어로 의사

소통이 잘되었다. 고인은 한동안 불교문화재협회 회장을 지냈다. 그는 진실로 불교미술의 아름다움을 이해한 인물이었으며 관료라는 느낌이 거의 풍기지 않았다. 오전 몇 시간을 그의 집에서 보내며 점심식사가 다 끝나고 난 뒤에야 나는 비로소 그가 계속 나를 이모저모 떠보고 시험해보고 있었다는 것을 알아챘다.

　그 시험은 정원에서부터 시작됐다. 그곳에는 노천의 기후에 견뎌낼 만한 도자기류 등의 미술품들이 놓여 있었다. 차 회장은 내가 그 물건들을 일일이 알아보는지를 주시했고 나는 알아냈다. 거실로 자리를 옮겨서도 같은 시험이 치러졌는데 여기는 더 고급한 미술품들이 나와 있었다. 그 다

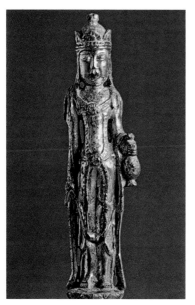

49. 백제 금동관음보살입상. 높이 15.2cm. 국보 128호. 호암미술관 소장. 백제 불상은 보다 정신적인 면이 강조되었다.(왼쪽)

50. 신라 금동관음보살입상. 통일신라. 높이 18.1cm. 보물 927호. 호암미술관 소장. 이 신라 금동불은 매우 우수한 고대 불상으로 '한국미술 5천년전' 때 미국에서 전시되었다. 통일신라시대 불상은 불보살이라기보다 화류계 여성 같은 분위기를 풍긴다. 8세기 들어 당나라 풍이 강한 영향을 미치면서 노골적으로 육감적인 불상 아니면 매우 관능적인 불상들이 만들어졌다.(오른쪽)

음에는 방에서 방으로 옮아가고 그 뒤에는 2층으로 올라가 자리했다. 그는 전세계, 특히 극동의 불교미술품을 주로 수집했다. 방마다 매우 귀하고 값진 미술품들이 들어 있어서 몇 겹의 잠금장치가 있고 창문에도 고도의 보안시설이 되어 있었다. 마치 박물관을 사사로이 둘러보는 것 같은 시간이었다.

'금지된 방'이 하나 있었다. 집의 가장 깊은 장소에 차 회장의 개인 불공 장소로 마련된 방이었는데 불단은 지극히 정교한 미술품으로 꾸며져 있어 그 고색창연함에 숨이 멎는 것 같았다. 이들은 말하자면 떡 위에 웃기로 얹어진 장식 같았다. 그곳에서 고인은 내게 자리를 권하더니 어딘가에서 — 커다란 금고가 어디 있었던가? 상자 두 개를 꺼내 가져왔다. 상자 안에 보관된 물건은 너무나 귀한 것이어서 그는 이것들이 가능한 한 공기중에 덜 노출되도록 무명헝겊으로 싸놓고 있었다. 이 물건의 그 옛날 소유자였던 신라나 백제 스님들도 지금의 차명호 씨만큼 이 불상을 아꼈을까 하는 생각이 들 정도였다.

가장 귀중한 그 물건들이 바로 여기 소개하는 백제와 신라의 금동불이다. 나는 이들에게서 눈을 뗄 수가 없었다. 내가 기뻐하는 것을 본 고인은 두 불상을 만져보도록 해주었다. 그때 마침 전화가 걸려와 주인이 잠시 자리를 뜬 사이에 나는 양손에 하나씩 두 불상을 들고 방에 혼자 앉아 있게 되었다. 아름다운 두 불상에 내 숨결이 닿아 오염되지나 않을까 하여 나는 거의 숨도 쉬지 못했다.

예술품 소장가들은 특별한 어법을 가지고 있어 상대방이 진실로 그의 소장품들을 알아볼 때에만 말을 꺼내는 법이다. 전화를 받으러 나가면서 차명호 씨는 내게서 그 두 불상을 빼앗아 건사하지 않고 몇 분 동안 나 혼자 그들을 지척에서 감상할 수 있도록 배려해주었던 것이다. 아마도 소장자와 국립박물관의 최고위층 몇 사람만이 이 불상을 손으로 만져보는 기회를 가졌을 것이다. 고인은 두 금동불을 나 혼자 대면해보는 일이 얼마나 귀한 경험이 될지를 잘 알고 있는 것 같았다. 우리는 그런 말을 입 밖에 내

지는 않았지만 예술의 언어를 같이 나누고 있었다.

예술을 통한 언어, 아름다움의 언어, 종교, 이들은 서로 말이 다른 인종 간에 가장 강력한 힘으로 통하는 언어들이다. 나는 한국인들이 가장 편안하고 또 가장 빨리 외국 친구들을 만들 수 있는 비결은 예술을 통해서라고 생각한다.

제4장 고구려

평양 진파리 출토
고구려 금제 관식의 삼족오 무늬

평양 출토 화염문 고구려 금관

신라가 527년 불교를 받아들이기 이전, 무속신앙의 강력한 권역 안에 있었음을 시사하는 경주고분 출토 여러 금관에 대해서는 여러 번 논해왔다. 또한 백제 무령왕릉 출토 금관에서도 무속적 근거가 채 가시지 않고 남아 있음을 말했다. 하지만 삼국 중 고구려금관에 관해서는 아직 언급한 적이 없다. 그 이유는 이제까지 발견된 금관이 오직 한 점밖에 없다는 것도 있지만 그나마도 남한인들에게 고구려 금관은 별로 알려져 있지 않기 때문이었다. 게다가 고구려 금관은 이제까지 보아온 경주 신라 금관이나 호암미술관의 가야 금관과도 아주 딴판인 모양을 하고 있다.

지리적으로 고구려는 시베리아에 훨씬 인접해 있었으므로 신라 금관보다 훨씬 더 시베리아적 특성이 갖춰졌으리란 추측을 할 만하다. 첫눈에 고구려 금관은 온통 화염 무늬로 꽉 채워진 것 같아 보인다. 고대 사람들에게 금속제련은 경외감으로 받들어졌고 그 작업은 거의 종교적, 아니 완전히 신성시되는 작업으로 여겨졌다. 이를테면 인류의 첫 번째 발명품인 불은 최초의 '마력'으로 간주되었다. 시베리아 무속의 여러 종족에게 '금속장인(Smith)'이란 말은 '샤먼'이라는 말과 그 어원이 거의 같으며 어느 종족에게나 금속제련은 명예로운 직업으로 간주됐다.

평양 청암리 토성 출토 화염문 고구려 금관(높이 26.5cm, 길이 33.5cm)은 경주 출토 신라 금관보다 작다. 양옆의 길게 내린 수식(垂飾)도 그다지 길지 않으며 금관 전체 장식에 신성한 우주수목이나 사슴뿔 모티브도 없

51. 평양 청암리 토성 출토 고구려 금관. 고구려 금관으로는 유일한 것으로 화염문이 가득 투조되어 있다. 26.5×33.5cm. 신라 금관이나 백제 금관과는 다른 모양을 하고 있다.

다. 그렇다고 불교적 요소가 있는 것도 아니다. 이 금관의 연대를 4세기 말에서 5세기 초 사이로 본다면 372년 불교를 받아들인 고구려에서 통치자인 왕의 금관으로서 불교적인 요소를 장엄했을 법한데도 말이다.

그렇다면 이 금관은 샤먼이 왕보다는 한 단계 낮은 지위에 있었을 때, 그러면서도 원초적인 특권을 아직 지니고 있었을 때 만들어졌다고 보면 무리일까? 이 금관은 꼭 372년 이전에 만들어진 것처럼 보인다. 그렇다면 여타 한국의 금관과는 다른 이 장식을 도대체 어떻게 설명해야 옳단 말인가? 게다가 금관 복원은 최선의 수준이 아닌 듯하고 없어진 부분도 있어 보인다.

시베리아 무속에서는 '특별한 일'이나 '조짐'을 통해 진짜 무당과 가짜 무당을 구별해내었다. 이런 조짐은 전통으로 승계되었다. 고구려 금관에 보면 전면 가운데 위로 솟구치는 5개의 장식이 있고 한 끝에 입체적으로 두드러진 부분이 있다. 다른 한쪽 끝의 장식은 부러져 없어졌지만 왼쪽 끝

의 장식은 유난히 눈에 띈다. 독수리가 날개를 펼친 듯한 모양이 위쪽에 보인다. 샤먼의 금관에 나와 있는 독수리의 의미는 무엇일까(무속을 신봉하는 아메리카 인디언들의 상징이던 독수리는 후일 미국의 공식 상징이 되었다). 천지창조에 관한 아담과 이브 이야기와 같은 류의 전설이 무속에도 있어서 '천계의 독수리가 여성을 수태시킨' 전설이 부리야트(Buryat)족 사이에 전해져온다. 그 내용은 다음과 같다.

태초에 서쪽에는 신들이 자리 잡고 동쪽에는 마귀가 있었다. 신들이 인간을 만들어내어 행복하게 살고 있었는데 마귀가 지상에 질병과 죽음을 퍼뜨려놓았다. 신들은 인간세계의 질병과 죽음을 물리치도록 무당격인 독수리를 내려보냈다. 그러나 인간들은 신들의 언어를 이해하지 못하는 데다 독수리 같은 것을 믿으려 들지 않았다. 독수리는 도로 신들에게 날아와 말로 인간과 통할 수 있게 해주든지 아니면 부리야트 무당을 보내줄 것을 요청했다. 신들은 독수리에게 지상에서 처음 만나는 사람을 무당으로 변신시킬 수 있는 권한을 주어 다시 내려보냈다. 지상으로 돌아온 독수리는 나무 밑에서 잠자고 있는 한 여성을 보고 그녀를 수태시켰다. 얼마 후 그녀가 낳은 아들이 '첫 번째 샤먼'이 되었다. 적어도 네 군데 시베리아 종족들이 독수리에게서 태어난 '첫 번째 무당' 아니면 독수리로부터 무당 능력

52. 평양 진파리 출토 고구려 금제 관식. 7세기 전반. 13.0cm. 이 관식의 테두리 투조 장식 밑에는 비단벌레의 날개가 깔려 있다. 흐르듯 아름다운 투조 무늬 한가운데 해의 상징 삼족오(三足烏)가 서 있다.

을 배워 익힌 전설을 부족 이야기로 지니고 있다.

　고구려의 무덤은 쉽게 파헤칠 수 있는 구조였기 때문에 부장품은 거의 모두가 도굴된 나머지 이 금관과 비교할 만한 물건이 남아 있지 않다. 따라서 이 금관이 무엇을 나타내고 있는지는 앞으로 밝혀져야 할 과제로 남아 있다. 하지만 상상을 해보자. 독자들 눈에는 이 금관에서 해를 등지고 날아오르는 독수리가 보이지 않는지?

수·당과 고구려, 고구려인

수(隋)나라가 네 번이나 시도한 고구려 침공은 네 번 모두 엄청난 손실을 입고 패퇴로 끝났다.[1] 이 일의 장본인인 수양제(煬帝:569~618)는 아마 중국사에서 가장 지겨운 인물로 여겨질 것이다. 무엇이 그를 그토록 집요하게 만들었는가? 무엇 때문에 그는 고구려를 중국에 복속시키기 위해 그렇게 안간힘을 썼고 네 번이나 시도하고서도 모두 실패하고 말았는가?

양제는 매우 예리한 정치적 안목을 가진 인물이었다. 그는 중국의 동북 변방에 고구려를 붙여서 방어선을 구축하려 하였다. 그러나 그에 대한 원성이 높았던 나머지 그의 군대나 군 부역자들은 기회 있을 때마다 그를 저버렸다. 양제의 야심이 걸렸던 경항(京杭) 대운하 공사 때 부역자의 얼마큼이 도망쳐 나갔고 얼마나 많은 인원이 죽어나갔는지는 알 수가 없다. 대운하 공사 의궤(儀軌)에 보면 무려 550만 명이 운하를 건설하는 데 투입되었다. 또 운하 부역이 그토록 방대했기 때문에 다섯 집 중 한 집은 운하 건설에 동원된 인부들 끼니를 해먹이는 뒤치다꺼리에 동원되었다. 이에 저항하는 자들은 혹독한 채찍질과 목칼을 씌워 다스렸다. 200만 명이 넘는 인원이 여기서 행방불명으로 처리되었는데 아마도 절반은 죽고 절반은 북방으로 탈출한 것으로 짐작된다. 남방에서는 대운하 공사에, 북방에서는 만리장성 쌓는 데 징집되는 걸 피해 일부는 한반도로 나갔다. 607년 여름에는 만리장성을 쌓던 200만 명의 부역자들 중 절반이 극심한 더위로 사망

1. 598년 1차 침입, 612년 2차 침입, 613년 3차 침입, 618년 4차 침입을 말함.

했다고 전해진다. 이곳에서도 다수가 도망쳐 나갔고 역시 일부는 한반도로 흘러들었다.

고구려를 침공한 수나라 군사는 대군이었음에도 불구하고 매번 패하고 말았던 것은 의심할 여지가 없는 사실이다. 추운 날씨와 질병이 돈 것도 그 이유 중 하나였다. 그리고 통수권자의 잔혹성도 결과적으로 패배의 한 요인이었다.

고구려를 향해 진격해오던 수나라 113만 대군의 행렬은 1000리(386km)에 걸쳐 뻗쳤다고 한다. 여기에 수군들이 합류하였다. 요동반도는 고구려의 일차 방어선이었다. 전진부대가 평양성에 들어왔으나 청천강에서 을지문덕(乙支文德) 장군에게 격멸되었다(살수대첩). 이때의 30만 군사 중 중국에까지 살아 돌아간 자는 단 2천7백 명뿐이었다. 이것은 612년에 실제 일어났던 역사이다. 실제로 수많은 수나라 군사들이 옆으로 새어버렸다는 것을 누가 알랴? 고구려 침공의 연속적인 패배는 통치자의 가혹함과 그 휘하 사람들의 가렴주구에 더해서 618년 수나라의 멸망을 촉구한 원인이 되었다.

중국 역사를 통틀어 가장 욕된 존재로 측천무후(則天武后; 624~705)를 든다. 그녀는 특히 한반도를 벼르고 있다가 660년 군대를 파견해 백제를 함락시키기에 이르렀다. 이 같은 일은 그 이전 수나라 문제와 양제 두 황제(모두 남성들이었던)가 네 번이나 고구려를 침공했으나 모두 실패하고 만 데 비해 특이한 결과였다. 수나라가 거듭 패하자 618년 중국 '천자(天子)'가 된 당(唐)태종이 잇달아 나서서 고구려에 쳐들어왔지만 그 역시 패하고 돌아갔다. 대부분의 역사가들이 중국 역사상 가장 위대한 황제 중 하나로 당태종을 꼽을 뿐 아니라 황제 자신이 직업적인 전사 출신이었는데도 말이다. 그런 당태종도 성공 못한 고구려 공략을 측천무후가 불과 얼마 뒤에 성공시킨 것이다.

수나라 군대는 만리장성을 넘어 요동반도를 거쳐 평양으로 행군해왔다. 그러나 측천무후는 한반도 북부의 추운 겨울에 군사들이 오래 행군하는

과정을 피했다. 그 대신 수군을 활용한 전략을 채택했다. 측천무후는 거센 비판 대상이지만 그녀는 궁녀 출신으로 최고의 권좌에 올랐으며 섭정이라는 명분 아닌 황제 혹은 천자의 권위로 중국을 다스린 유일한 여성이다.

측천무후는 무엇 때문에 한반도를 침략했을까? 전임자이던 당태종이 고구려 정벌에 집착했던 사실을 우선 떠올릴 수 있다. 당태종은 수나라가 네 번이나 실패한 고구려 침공을 자신은 성공시킬 수 있다는 것을 과시하고 싶었던 것이다. 그러나 그의 군대는 645년 요동반도를 거쳐 고구려 원정길에 나섰다가 평양에서 몰살당했다(당태종의 유

53. 고구려 삼실총(三室塚) 고분벽화의 갑옷 입고 환두대도를 찬 무사.

일한 패전 기록이다). 당태종은 임종머리에서 후계자에게 "고구려를 침공하지 말 것"을 유언했다고 한다.

그러나 태종의 아들 고종은 영악한 측천무후의 손아귀에 놀아나는 꼭두각시였다. 당태종의 수많은 후궁 중 하나였던 무후는 태종이 죽자 관습대로 여타 후궁들과 함께 절로 들어갔다. 몇 가지 기록에는 무후가 이미 태종이 병든 말년에 그를 속이고 아들 고종을 유혹해 정을 통했다고 전한다. 사정이 어찌됐든 고종은 절에 들어간 무후를 빼내다가 다시 궁중의 후궁으로 심어놓았고 그녀는 눈부신 출세를 했다. 절대 권력을 잡아가는 과정에서 측천무후는 경쟁자인 황후를 모함하고 고종에게서 난 자기 소생의 아들도 가차없이 살해했다. 그녀는 황후 왕씨(王氏)의 두 손 두 발을 모두

짧게 자른 뒤 우물에 던져넣었다고 한다. 무후는 주로 독살을 통해 여러 경쟁자를 제거해나갔다.

당고종은 갈수록 쇠약해지고 병에 자주 걸렸으므로 새로이 고종비가 된 무후가 옆자리에서 국사를 돌보았다. 그리고 곧 사실상의 중국 통치자가 되었다. 그러나 고종비 아닌 진짜 천자가 되는 게 목표였으므로 무후는 고종의 후계자인 자기 아들을 죽이고 어린 손자를 제위에 앉힌 뒤 자신이 매사를 조종해나갔다. 마침내 그녀는 손자의 섭정 지위에서 스스로 천자가 되어(690~705) 자기 가문의 성을 딴 왕조 무주(武周)를 통치했다.

이 사악한 여성은 한반도 땅에 한 발짝도 직접 들여놓은 적이 없다. 그러나 병약한 남편 고종을 대신해 그녀는 신라가 청해온 동맹에 따라 연합군의 실제 총사령관이 되었다. 신라의 요청은 당나라군에게 한반도를 침략할 수 있는 아주 좋은 명분을 준 셈이었다. 그러나 중국인들은 이제까지 모두 5차에 걸친 한반도 공략이 모두 실패로 돌아간 만큼 더 이상의 시도는 어리석은 군사력 소모라고 믿고 있었다. 그러자 무후는 당나라 수군에게 황해를 건너 금강으로 올라가 백제의 수도 부여를 칠 것을 명했다.

당나라 선단은 작은 규모로 왔으나 부여에서 불과 16킬로미터 떨어진 금강까지 접근하는 데 성공했다. 마침내 백제 왕은 항복하고 무후는 400만의 중국 신민이 새로 생겼다며 좋아했다. 그러나 한반도는 남서부만 제외하곤 진짜로 정복된 게 아니었다. 나머지를 마저 정복하려는 당군이 북방을 통해 투입되었으며 백제를 거쳐 남쪽에서 북진하는 당군과 '마지막 전투'를 펼치기 위해 합류했다. 압록강이 얼기만을 기다리던 당군은 겨울이 되자 이내 넘어왔다. 엄청나게 내리는 평양의 눈을 헤치고 당군은 평양성을 포위했다. 그러는 동안 백제는 일본에 동맹군을 요청했다. 백제계의 일왕들이 오랫동안 일본을 통치하고 있었던 관계로 두 나라 사이는 매우 우호적이었다.

일본 조정은 400척의 선단을 구원병으로 파견했다. 그러나 백제를 돕기에는 너무 적은 규모의, 이미 늦은 파병이었다. 이들은 중국 선단에 의해

격파되고 말았으며 백제의 지식층들은 일본으로 피신했다. 이들 중에는 학자와 예술가, 건축가, 장인 들이 포함돼 있었다. 백제 출신의 학자들은 초기의 일본 역사를 작성하고 이 시기부터의 사료를 수집하기 시작해 일본의 가장 오래된 사서로 전해오는 『고사기』와 『일본서기』를 편찬했다. 따라서 이들 사서가 백제와 관련된 참고사항을 많이 서술한 반면, 신라에 대해서는 적대적 시각의 기록을 남긴 것은 어찌 보면 당연한 일이기도 하다.

무후는 당군이 계속 한반도에 진주할 것을 바랐다. 그렇게 해서 한반도를 중국제국에 영원히 종속시킬 계책이었다. 은밀한 공작으로 한민족 사이에 내분을 일으켜 자기네들끼리 싸우게 된다면 무후의 당군은 계속 한반도에서 진군할 핑계가 생기는 셈이었다. 40년간의 야전통인 이세적(李世積)이 고구려 공격의 책임자가 되어 필사의 노력을 경주했다. 그가 이끄는 당군은 지금의 봉천(奉天) 근처에서 요수를 넘어 고구려에 접근했다. 이 시기의 고구려 영토는 지금의 만주를 포함하고 있었다.

당군은 대동강을 넘어 평양성을 공격해왔다. 그런데 보급선단이 풍랑에 침몰해 당군은 굶주릴 위험에 놓였다. 하지만 불행하게도 고구려는 내분이 일어나 결정적 위기를 맞았던 당군을 막아내지 못했다. 668년 10월 22일 고구려인 배신자가 열어준 성문을 통해 당군은 평양성에 들어왔다. 평양성은 잿더미가 되고 고구려 왕은 포로가 되어 중국으로 끌려갔다. 잠시 동안 측천무후는 한반도 전체를 손아귀에 쥐었다고 믿었다.

'배은망덕한 신라'가 분란의 불씨를 일으키자 이를 진압하기 위해 당군이 바다를 건너갔다. 그러나 측천무후 치하의 당나라는 국내 문제만으로도 골칫거리가 산더미 같았는 데다 신라는 점차 한반도 전체로 세력권을 확장해가고 있었다. 당나라로서는 한반도의 한민족이 매우 가누기 힘들고 예측하기 어려운 상대임을 새삼 단정짓지 않을 수 없었다. 백제와 고구려 공격을 위한 수많은 전투로 당나라가 얻은 것은 아무것도 없었다. 신라만이 톡톡히 이익을 챙겨 점차 백제와 고구려를 흡수하였다. 그러나 요동반도 북방은 끝내 손에 넣지 못했다. 일본도 이 와중에 큰 이익을 누려 백

54. 고선지의 원정로

제 유민들의 유입으로 문화적 수혜를 받았다. 이후 일본문화는 백제인의
능력과 기술을 발판으로 큰 도약을 하게 되었다. 측천무후는 '정복'했다는
기쁨을 누렸지만 그것은 아주 순간적인 것이었다.

　한민족 군사들은 특히 용감하고 뛰어난 것으로 알려져왔다. 세계 역사
상 가장 위대했던 군사 원정은 747년 고구려인 고선지(高仙芝:?~755) 장
군에 의해서였다. 탁월한 군사전문가이던 그는 1만 명의 당나라 군대를 이
끌고 파미르고원과 힌두쿠시산맥을 넘어 현재의 파키스탄 땅인 인더스 강
상류에서 티베트와 아라비아 군을 쳐부수었다. 이것은 유럽사에서 매우
유명한 한니발(Hanni bal)의 알프스산을 넘은 원정보다 훨씬 더 어려운 것
으로 한니발이라면 미국의 초등학생도 다 알고 있다.

　고선지 장군의 원정은 수도 장안(長安)을 떠나 해발 5000미터가 넘는 텐
산산맥을 넘고 사람이 살 수 없는 사막을 건너야 했던 총 3200킬로미터에
걸친 행군이었다. 이 원정은 중국 군사력의 정점을 이루었으며, 이후 중국
군사력은 점점 기울어 결코 전과 같아지지 못했다. 고선지 장군은 고구려
사람이었다.

고구려 양식의 다카마쓰 고분벽화

한국사 연구자에게 일본의 고도(古都) 나라(奈良) 지방 여기저기 묻혀 있는 수많은 고분 중 가장 흥미를 끄는 것은 '다카마쓰 고분(高松塚)'이다. 우연찮게 발견되어 일본 왕의 무덤이 아니란 확신 아래 1970년대 말 발굴 허가가 되었는데 거의 100퍼센트 고구려 양식을 따른 무덤으로 밝혀졌다. 돌널을 쌓서 길고 좁게 축조한 이 무덤 북벽에는 뱀이 휘감긴 현무(玄武), 동벽에는 청룡(靑龍), 서벽에는 백호(白虎)가 그려져 있었다. 의심할 여지 없이 남벽에는 주작(朱雀)이 있었을 텐데 사진 자료에 없는 것으로 보아 발굴 도중 파괴되었는지 모르겠다.

이 고분은 재위 697~707년의 일본 42대 몬무(文武) 왕릉과 논을 사이에 두고 위치해 있다. 일본 왕의 능과 그토록 가까이 붙어 있는 것으로 보아 왕의 비빈(妃嬪)이나 후궁들 중 막강했던 한 여성의 묘가 아닌가 짐작된다. 몬무 왕대에는 누구를 왕비로 하고 누구를 빈으로 봉할지에 약간의 문제가 있었다.

8세기의 일본은 중국 당나라 영향권에 들어가 있었으며 한국인의 세력은 사라졌거나 흡수돼 있었다. 따라서 일본의 나라 부근에 마치 평양 어딘가에 있음직한 벽화 무덤이 그것도 더욱 세련되고 자연스러워진 모습을 하고 불쑥 나타났다는 것이 놀랍기 짝이 없다.

일본 고고학자들은 8세기라는 시기에 들어와서도 무덤이 한국식을 취하고 있었음을 알고는 망연자실했다. 야마토(大和)평원의 눅눅한 기후에도

55. 고구려 양식의 다카마쓰 고분(高松塚) 서벽(西壁)의 여인들. 8세기까지도 한국 문물이 일본에서 위세를 떨쳤음을 말해준다. 사진 일본 문화청.

불구하고 채색은 선연하게 남아 있었다. 오늘날에도 여전한 한국인의 전형적인 색동띠 같은 다홍과 연두, 노랑, 남과 흰색이 어울린 색조가 눈에 들어왔다. 여성들이 입고 있는 긴 주름치마와 길게 내려오는 저고리는 영락없는 고구려 복색이다. 남자들도 몇 명 나와 있지만 여성들이 주로 그려져 있다.

한 곳에는 일산(日傘)을 받쳐든 몇 명의 여성을 거느린 여주인공이 그려져 있다. 일산 아래의 여성이 어떤 고귀한 신분인지 지금은 알 도리가 없다. 그러나 『일본서기』에는 이제 막 불교를 받아들인 일본에 일산을 비롯한 여러 가지 불교용품이 한반도에서 여러 차례 들어왔음을 기록한 구절들이 있다.

다카마쓰 고분벽화의 남녀들이며, 청룡·백호 등의 사신도(四神圖)를 보면 일본의 역사서가 무슨 소리를 하든지간에 8세기 일본은 여전히 한국 문물이 위세를 갖고 활성화되었다는 사실에 정신이 멍멍해질 정도다. 이 당시 일본은 완전히 노예처럼 당나라 문물을 모방하고 있었을 때인데도 다카마쓰 고분에서 보이는 것은 전혀 당나라풍이 아니다. '키 큰 소나무'를 뜻하는 다카마쓰(高松)라는 이름은 어디서 온 것인지 궁금해진다. 이것이 일본 이름이란 말인가?

벽화 속 10여 명의 여인들은 입술 연지를 갓 칠한 듯 생생하며 손에는 신분의 상징 같기도 한 부채를 쥐고 있다. 천장에는 별자리를 나타낸 〈성숙도〉가 자리 잡고 있는데 고구려에서 강한 힘을 발휘하던 도교(道敎)는 북반구 어디서나 아주 분명하게 보이는 북두칠성(큰 곰) 같은 별자리를 신격화시켰다. 칠성은 무속에서 아주 중요한 존재로서 무속 회화에 자주 등장하는데 북방의 무당들은 칠성을 북두칠성 별자리와 동격으로 인정한다.

역사는 '거짓'을 말하기도 한다. '왜곡'도 서슴지 않을 때가 있다. 역사는 후대인들이 종종 멋대로 조작하는 대상이 되기도 한다. 그러나 예술사는 인간이 실제로 어떤 생각과 감정을 지니고 있었던가를 보다 분명하게 밝혀준다. 진실로 누구를 받들었으며 무엇을 숭배했는가, 그들의 생에서 진짜 의미 있었던 것은 무엇인가, 또한 죽음의 긴 잠을 이루려 할 때 진정 함께하고 싶었던 것은 무엇인가 하는 것들을 알 수 있게 해준다.

다카마쓰 고분의 여인에게 경의를 표하도록 하자(나는 이 무덤의 주인공이 여자라고 생각하지만 어쩌면 남자일 수도 있다). 그녀는 일본 땅에서 살았지만 죽음에 이르러서는 친숙한 고구려의 문물인 우주 속에 들어가 쉬기를 원했다. 이름을 알 수 없는 이 여인과 그의 무덤은 실로 뜻밖의 방법으로 역사의 새로운 장을 우리 앞에 펼쳐주었다. 역사 왜곡은 끝까지 묻어두기 어려운, 언제라도 드러나는 것임을 증명해준 것이다.

제5장 신라 무속의 예술

경주 금령총 출토 기마인물형 토기

미추왕릉 출토 보검

 기원전 1000여 년간 알타이족은 알타이산맥과 바이칼호수 사이의 광활한 시베리아 초원지대를 떠돌아다녔다. 이 기마유목종족은 북아시아의 여느 유목종족들도 가지지 못한 특별한 재능을 지니고 있었다. 알타이족은 뛰어난 금세공 기술이 있었던 것이다. 현재 러시아 상트페테르부르크 에르미타지미술관에 소장돼 있는 알타이족 스키타이의 금세공품에 견줄 만한 것은 그리 많지 않다.

 이들 유목민족의 예술품은 많은 부분이 매우 추상적인 무늬로 채워지고 영험한 힘의 상징이 두드러진다. 샤먼 통치자들은 칼을 지니고 있어 여러 호족들에게 왕으로서 자신의 입장을 과시했다. 이 칼은 모든 사악한 것들을 물리치는 힘을 지녔다고 했으며 후계자들에게 건네어지고 지배계층의 위상을 상징했다.

 그러한 권력의 상징인 칼이 지금 국립경주박물관에 있다. 경주 미추왕릉(味鄒王陵)에서 출토된 이 칼은 고대 신라 지배계급에 깃들여 있는 유목민족의 흔적을 나타내준다. 이 칼에 구사된 금세공 기술은 내가 아는 한 한반도만의 독특한 것이다. 보석을 드문드문 박은 칼의 모양이나 제조기술은 기존의 4~5세기 신라 고분에서 발굴된 금세공품들보다 훨씬 오래전의 것이다. 이것은 또 미추왕릉에서 발굴된 여타 유물들과도 다르다.

 이 칼이 의례용이라는 것은 우선 손잡이가 강력한 타격을 지속적으로 견뎌내지 못하는 구조란 사실만으로도 증명된다. 칼자루 끝에는 둥근 원

56. 이 특별한 장식 보검은 1973
년 경주 미추왕릉 지구 14호분에
서 발굴됐다. 신라 5~6세기, 길
이 30.0cm, 보물 635호, 국립경주
박물관 소장. 칼과 함께 각종 마
구와 금제 장식품들이 쏟아져나
왔다. 이 칼은 5세기에 그 무덤에
묻힌 왕보다 훨씬 더 오래전부터
존재해 전해져온 것으로 보인다.

판이 붙어 있는데 이는 고대인들에게 가장 중요한 천체였던 태양을 상징하는 것으로 보인다. 손잡이에 새겨진 소용돌이 삼태극 무늬는 유목민족이 우주를 이해하는 구조인 천지인(天地人)을 상징한다. 이 상징은 뒷날의 금제 칼에서는 사라졌으나 한국과 일본의 기와에 흔히 나타나는 무늬이며 절 건축에 특히 많이 나타난다.

이 칼이 왕의 무덤에서 나왔다는 것은 장례 관행이 바뀌었다는 것을 의미한다. 즉 왕이 죽어 무덤을 만들 때 그 전과 달리 왕권을 상징하는 부장품을 함께 묻게끔 된 것이다. 칼 자체로는 그다지 실용적인 게 못됐지만 그 상징이 뜻하는 것은 "눈에 보이지 않으면 멀어진다"는 말이 적용될 만큼 그 소유가 중요한 것이었다. 이 칼을 지니고 왕 위에 앉은 자는 지배권을 획득할 수 있었고 그 위에 군사권까지 장악하면 승리자가 되는 것이었다. 일단 이 칼을 물려받으면 그의 지위는 확고부동한 것이 되어 아무도 건드리지 못했다.

이 특별한 칼이 어떻게 해서 5세기의 통치자 미추왕릉에 들어 있게 됐는지 살펴보면, 그 연원은 한국 땅에서 멀리 떨어진 곳, 아주 오래전의 세월 속으로 뚫고 들어간다.

미추왕릉 칼처럼 정교한 보검은 두말할 것 없이 코카서스산맥 일대 스키타이 금세공 기술의 한 부분을 계승한 것이다. 스키타이인들은 그들의 기술을 첨단의 것으로 유지하려고 그리스 노예들을 물물교환했다. 이들은 스키타이 왕족들을 위해 금세공품을 제작했다. 또한 흑해에서 한반도 남단 경주까지 뻗치는 스키타이식 무덤 축조는 목곽과 돌이 섞인 네모난 방을 기본적으로 설치하고 그 위를 완전히 봉분으로 덮는 묘제를 하고 있다. 이들의 장제에는 순장(殉葬)이 있었으며 6세기까지 지속되었다.

칼날은 쇠로 만들어졌는데 이제는 완전히 녹덩어리로 굳어져버린 상태지만 순금으로 된 부분은 변치 않고 그대로 남아 전한다. 그것은 한때 왕실을 상징하는 보배였다. 신라 왕실도 이 칼을 왕가의 보배로 삼았던 것일까? 한국인들은 역사적으로 왕가에 지속적으로 전래되는 보배를 지녀

온 것 같지 않다. 반면에 일본은 이러한 물건을 아주 귀중히 여겨왔다. 일본에서는 왕가의 보배를 소유하는 것이 합법적인 통치를 인정받는 것이었다.

일본 학자들은 미추왕릉에서 출토된 칼을 자세히 연구해 이 칼이 보석상감기법의 스키타이 보물들과 일맥상통한다는 사실을 밝혀냈다. 일본인들은 왕실 상징 보물의 존재에 매우 관심이 많아서 고래로부터 현대에 이르기까지 왕실의 3종 신기(神器)에 대한 기록을 남겼다. 동경(銅鏡)과 칼, 곡옥으로 된 이들 3보는 지금까지 몇 번이고 망실되어 복사품이 만들어져 대체되었지만 여기에 신적인 특별함이 깃들여 있다고 믿는 무속적 사고방식은 여전하다. 이들이 지배자를 보호해준다는 것이다.

황남대총 출토 금제 고배와 샤먼의 7천 세계

금제 고배(高杯)를 들여다보면서 이 글을 쓰고 있다. 순금의 이 잔은 5세기 경주문화권에서 무슨 의미를 가졌던 것인가?

이들은 경주 황남대총(皇南大塚)[1]에서 출토됐다. 황남대총은 남분과 북분 두 무덤이 붙어 있다. 1970년대 남자들만으로 구성된 발굴단은 두 무덤 중 더 커다란 북분에서 황홀한 금관과 함께 부인대(婦人帶)라고 명기된 금제 허리띠가 함께 출토된 데 놀라움을 감추지 못했다. 규모가 북분보다 작았던 남분에서는 그녀의 배우자로 여겨지는 자가 소유했던 칼이 출토됐다. 아마도 고대 신라에서는 영험한 힘을 지닌 왕비가 막강한 권한을 행사했던 듯하다. 마치 오늘의 영국 엘리자베스 여왕처럼, 그녀의 배우자는 후계자를 잉태하기 위한 왕으로만 존재했던 것이다. 어쨌든 황남대총에서 나온 3개의 금잔은 왕권을 지녔던 자들이 저승에 가서도 필요할 것으로 여겨져 함께 매장된 수만 점의 부장품 및 금제 장신구 더미들과 섞여 있었다.

첫눈에 이 3개의 금제 고배는 그 옛날 흥을 돋우느라 '경주 법주' 같은 걸 담아 마시던 일상적 술잔 따위가 아니고 특별한 건배용 잔으로 만들어진 것처럼 보인다. 평범한 술잔을 금으로 만들지는 않는다. 이들은 아주 특별한 때를 위해 만들어진 것임에 틀림없으며, 그 옛날 특별한 때란 모두

1. 1973년 7월과 1975년 10월에 문화재관리국 조사단이 발굴, 조사하고 황남대총으로 명명하였다. 2개의 원분(圓墳)이 남북으로 이어진 동서 지름 80m, 남북 지름 120m, 남분 높이 23m, 북분 높이 22m에 이르는 신라 최대의 봉토분이다.

'종교 의례'를 행하는 경우였다. 그리고 5세기 신라의 종교는 알타이 양식의 무속이었다.

1500년 전 경주에 살았던 정력적 한국인들의 무속신앙 중 어떤 점이 왕릉에서 출토돼 나온 이 같은 형태의 금잔을 만들어냈던 것일까? 이들 민족은 우선 대주가들이었다. 그리고 술잔은 종종 말의 형상을 따서 만들어지기까지 했다. 그러나 이 금잔은 사다리꼴 구멍이 투각된 받침대가 높이 달라붙은 우아한 것이다. 현재로서는 받침대에 나 있는 이들 구멍이 무슨 의미를 지니고 있는 것인지, 있다면 어떤 종류의 의미인지를 확언할 수가 없다. 좀더 두고 연구해봐야 할 것이지만 이 금제 고배에는 1500년 전 한국인의 무속신앙을 시사해주는 두어 가지의 중요한 상징이 나타나 있다.

우선 이 잔을 잘 들여다보면서 실제 입에 대고 마시는 상상을 해본다면 곧 새로운 사실 하나가 발견된다. 즉 이 잔으로 건배하고 잔을 입에 대어 마시기가 아주 불편하다는 것이다. 잔 테두리에 빙 둘러 있는 금판 장식이 걸리적거리기 때문이다. 실제로 금실을 꼬아 잔 테두리에 매달아 장식한 금판들은 아주 날카로워서 입술을 베일 만큼 위험스럽다. 이와 똑같은 기법으로 금환(金環)과 곡옥(曲玉)이 신라 금관에 무수히 달려 있는데 해를 나타내는 것처럼 보이는 둥근 금판은 바로 태양 숭배를 말해주는 것이

57. 경남 황남대총에서 출토된 3개의 금제 고배에는 자작나무잎 모양의 7개 금판이 금실을 꼬은 끈에 대달려 잔의 가장자리를 장식하고 있다. 높이 9.1cm(가운데). 국립경주박물관 소장. 금판이 만들어내는 소리와 함께 잎새 사이의 고른 7칸의 간격은 샤먼이 7천 세계로 오르기 위한 이 잔의 쓰임새를 나타내고 있다.

기도 하다. 금실을 꼬아 매달아놓은 금환은 금관을 쓴 사람이 미동만 해도 아름다운 소리를 내며 흔들린다. 금관은 태양의 화신을 자처하는 왕을 더욱 빛나 보이게 하고 광휘롭게 치장해준다.

그런데 금잔 테두리의 금판 장식들은 무슨 용도로 거기 붙어 있을까? 그들 역시 부딪치며 소리를 내었을 것이지만 또 다른 의미를 지닌 것은 아닐까? 이 고배 금잔은 한때 신라 땅에서 행해졌던 특별한 의례, 오늘날은 잊혀진 어떤 종교적 자리에서 사용되었던 것으로 보인다. 그 의례는 아주 뜻깊은 기념식으로 입술이 베일 위험 같은 것은 아무것도 아닐 만큼 금잔의 사용은 중요한 것이었다. 나는 이 금제 고배가 지상의 이 세상에서 사용되었다가 나중에 왕족의 사후세계를 위해 무덤 안에 같이 부장된 것이라고 믿는다.

잔의 테두리에 매달린 금판은 똑같은 간격을 두고 떨어져 돌아가며 매달려 있음을 눈여겨보아야 한다. 여기엔 특별히 사람이 입을 대고 마실 넓은 칸이 배려돼 있지 않다. 그가 비록 지배자라 할지라도 편리를 도모해준 구석이 없는 것이다. 따라서 7개의 이들 금판은 무지무지하게 중요한 종교적 상징을 나타내고 있음이 분명하다.

매달려 있는 금판들을 더 자세히 들여다보면 자작나무 이파리 모양을 하고 있다. 자작나무가 알타이 무속에서 성스런 우주수목으로 취급된다는 것은 언급한 대로이다. 자작나무 숭배는 시베리아로부터 한반도에 유입되었다. 자작나무는 눈이 많이 내리는 북방지역에서 많이 난다. 가장 성스럽게 여겨지는 흰 자작나무는 남한 땅에선 아주 드물다. 흥미롭게도 현대 무당들은 흰 종이를 오려 만든 자작나무를 굿에서 쓴다.

7이란 숫자는 알타이 무속에서 말하는 길수이다. 무속에서 하늘은 보통 7천 세계로 되어 있다고 한다(어떤 경우는 9를 내세워 신라 금관의 경우도 9개의 우주수목 가지를 지닌 것도 있지만 일반적으론 7개이다). 금제 고배가 나온 98호분 황남대총에서도 앞면에 7개의 곁가지를 형상화한 금관이 출토됐다.

금잔의 자작나무잎이 샤먼의 입술에 편히 와 닿을 수 있도록 자리를 내놓고 있는 게 아닌 만큼 이는 다음의 두 가지 가정을 가능케 한다. 첫째는 어느 칸에 입을 대고 음복해도 괜찮을 것이라는 것과, 둘째는 잔에 나 있는 7칸 모두에 입을 대고 음복하는 종교적 의례를 행했다는 것이다.

시베리아 무속에서 샤먼은 상징적으로 하늘로 오르는 사다리에 올라 높이 있는 신령들과 대화한다. 그는 또한 지하의 명부세계에도 내려가 그곳의 신령과도 대화한다. 절대적인 것은 아닐지라도 왕이 집전하는 이 의례에서 그는 자작나무잎 달린 금제 고배로 마시는 행위를 통해 하늘로 오르는 과정을 밟았다고 볼 수 있을 것이다. 금은 태양의 빛이며 이러한 의례는 결단코 명부세계를 향한 것이 아니라 하늘을 향한 의례임이 분명하다. 자작나무 또한 생명의 나무로서 생의 우주적 구상과 연결된 하늘을 가리키고 있는 것이다. 신라의 샤먼 지배자는 7천 세계로 통하는 상징으로 이 같은 금잔이 필요했을 것이다.

이 같은 의례가 확실히 7천 세계와 관련된 것이라면 금잔에 고르게 구획된 간격과 자작나무잎 장식이 붙어 마시기에 불편한 구도도 금방 이해된다. 고대 신라의 이 같은 의례에 대해 기록해놓은 자료가 없으므로 미술사가로서는 추측해보는 길밖에 없다. 그리하여 고대 신라에서 대체 어떤 일이 일어났으며, 당시 금세공 장인들은 어떤 의례를 염두에 두고 이 같은 금제 고배, 본인이 아는 한 다른 어떤 나라에도 없는 그처럼 특이한 잔을 만들어내었는지를 판독해보는 일은 흥미진진하기 이를 데 없다. 한국은 자기 나라의 독특한 역사에 대해 좀더 연구심을 발휘해도 좋지 않을까 한다.

술집에 가보면 술꾼들이 술을 마시면 마실수록 기분이 고조되어 '천국에 간' 기분이 된다고 한다.

기마인물형 토기와 말의 피

'한국미술 5천년전'의 대표적 상징품 가운데 백제 무령왕릉 출토 금관과 단단한 회색 토기로 제작된 신라 기마인물형(騎馬人物形) 토기를 든다. 섬세하고 화려한 금세공품을 내세우는 건 당연하게 여겨지지만 토기를 앞장세운 것은 뜻밖의 일로 여겨져 눈이 갔다. 국보 91호로서, 이 예사롭지 않은 말 모양의 토기 사진은 국립박물관에서 파는 엽서로만 수천 장이 팔려나가는 등 매우 낯익은 유물이다.

미술사학자로서 나는 당연히 이 특이한 토기가 무엇에 쓰였던 것인가가 궁금하다. 이 토기는 1924년 경주 금령총에서 발굴되었는데도 수십 년 동안 이에 대한 설명은 고작 "토기, 술잔으로 쓰인 듯"이란 게 전부였다.

5세기에서 6세기 초에 이르기까지 신라는 아직 불교를 받아들이기 이전 무속신앙을 지닌 나라였다. 왕들의 무덤에는 저승에 가서도 이승에서와 똑같은 생활을 하는 데 필요하리라고 여겨진 갖가지 물건들이 하나 가득 부장돼 있었다. 그래서 어떤 고분에서는 금관, 금제 허리띠, 칼, 기타 장신구와 함께 300여 개나 되는 토기가 나오기도 했다. 그렇지만 이와 같은 기마인물형 토기는 이제까지 단 2종만이 출토되었을 뿐이다. 받침대 달린 토기가 일상용의 그릇이라면 기마인물형 토기는 특별한 용도의 것으로 보인다.

고대 신라인들, 적어도 상류층 사람들은 무덤에서 나온 부장품들을 통해볼 때 굉장한 애주가였나 보다. 가지각색으로 빚어진 술잔은 말머리 받

침의 각배(角杯)에서부터 배 모양 받침의 각배에 이르기까지 여러 가지다.

　이런 부장품은 가야 고분이나 경주고분이나 거의 같다. 아주 기념비적인 의례의 술잔으로 사용됐던 듯한 두 마리 말이 끄는 수레형 토기를 비롯해 말 모양을 본뜬 토기들이 얼마나 많이 발굴됐는지를 주목해봐야 한다. 말 모양 토기가 매우 풍부하게 출토됐는데도 공식적인 설명은 고작 "토기의 정확한 용도는 알려져 있지 않다"는 것이어서 답답하다.

　다른 나라에서는 유례가 없는, 이 예사롭지 않은 모양새의 수많은 이형(異形) 토기를 두고 1500년 전 한국인의 생활방식을 이해하기 위해 그들의 기능을 추리해보는 모험을 하지 않을 수 없다. 이제 하나씩 분석해보기로

58. 1924년 경주 금령총에서 출토된 기마인물형(騎馬人物形) 토기 2구. 국보 91호. 왼쪽은 높이 24.0cm, 길이 29.5cm, 오른쪽은 높이 21.6cm, 길이 26.3cm, 서울 국립중앙박물관 소장. 이것은 단순한 술잔이 아니라 말 숭배의 무속 의례에서 특별한 용도를 가지고 쓰여졌던 제기 같다. 재물로 희생된 말의 피를 받아 깔때기 같은 잔에 채우고 말 앞가슴에 나 있는 대롱 같은 주둥이로 흘러나오게 할 때 꼬리 부분은 손잡이로 사용했던 상징적인 토기였을 것으로 보인다.

59. 앞가슴에 대롱이 있는 용 모양의 토기. 경주 미추왕릉 출토. 서울 국립중앙박물관 소장.

하자.

말 모양을 한 기마인물형 토기에서 가장 두드러진 것은 말 앞가슴에 나 있는 주둥이의 위치다. 이는 우연히 그렇게 된 것이 아니다. 분명히 어떤 의미가 있어 그렇게 된 것이다. 술이든 물이든, 혹은 말의 피 같은 것이든, 토기 안을 채운 액체는 말잔등에 붙어 있는 깔때기 같은 잔을 통해 부어넣었을 것이다. 그리고 나서 이 액체는 말 앞가슴의 대롱 같은 주둥이를 통해 흘러나오게(혹은 마시게) 했을 것이다. 말의 꼬리가 부자연스런 각도로 뻗쳐 있는 것으로 보아 이 부분은 손잡이로 조정된 것이 분명하다.

초기 시베리아 무속에서 말의 종교적 중요성을 파고들어가 본다면 그 결말은 실로 압도적인 것이다. 어떤 무속 의례에서는 말을 제물로 바쳐 죽인 뒤 의례의 하나로 그 피를 받아 마시는 과정이 있다. 사람들이 제물인 말을 잡아 그 피를 그릇에 받으면 의례를 집전하는 샤먼 혹은 가장 중요한 위치의 누군가가 의식의 하나로 그 피를 마셨을 것이다. 세상에 어떤 예술가가 말 앞가슴에 칼 같은 주둥이를 달고 있는 이 기마인물형 토기보다 더 의미심장한 상징물을 만들 수 있겠는가?

동부여족들은 한반도 중부로 내려와 가야 지역에서 살았다. 나중에 백

제가 이 일대를 쳤을 때 패주한 가야인들은 신라로 와서 고대 신라인들에게 여러 가지 기술을 전승했던 것 같다. 말 모양의 토기가 가야와 신라 두 지역에서 같이 발견되는 이유가 그것이다.

말은 샤먼왕을 그의 사후 하늘로 태워간다고 여겨졌던 만큼 기마인물형 토기를 화학적으로 분석해보면 비록 전체는 아니더라도 말뼈를 부수어 토기흙에 섞어 반죽한 사실이 밝혀질는지도 모른다. 이 같은 예는 경주 155호 고분 천마총에서도 나타났다. 무속의 신성 우주수목인 자작나무 껍질에 그린 8장의 〈천마도〉가 나왔던 것이다. 시베리아 무속에서 중요한 말의 존재가 한반도 남부 신라에까지 이어져왔음을 인지할 수 있을 것이다.

시베리아에서는 건조된 말뼈에 주술적인 힘이 깃들여 있다고 믿었다. 신라의 진골(眞骨), 성골(聖骨) 등의 골품(骨品)제도가 여기서 유래됐다고 하면 지나친 것인가? 이 흥미로운 주제에 관해서는 나중에 논하겠다. 지금은 이상한 말 형상에 날카로운 주둥이가 박혀 있는 토기 술잔이 주제이다.

역사 초기 사람들은 생활 전반이 신통력으로 좌지우지된다고 믿었다. 사회적 행태도 심리적 움직임과 마찬가지로 사후세계를 염두에 둔 것이었다. 죽은 사람을 잘 모셔야 그 혼이 산 사람에게 해코지를 아니한다고 생각했다. 지배자인 왕은 사후에도 그가 쓰게 될 일용품들을 무덤 속에 잘 갖춰놓지 않으면 안 되는 존재였다. 뒤에 살아남은 백성들의 운명은 전적으로 죽은 왕을 잘 돌봐주는 데 달려 있는 셈이었다. 금광이 발견되자 비용을 아끼지 않고 온갖 종교적 상징을 담은 아름다운 금관을 만들었다.

이제 독자는 말의 피를 다루는 의례가 중요한 것이었음을 알 수 있을 것이다. 초자연적인 힘은 매우 현실적으로 생활 전반에 작용했다. 생전에 말을 제물로 잡아 올려 그 피를 마셨다면(시베리아 지방에서 해오던 것처럼) 신라의 샤먼왕은 사후에도 상징적으로나마 말의 피를 들이킬 필요가 있었을 것이다. 1924년 경주 금령총(金鈴塚) 출토 기마인물형 토기의 존재를 이렇게 설명할 수 있을 것이다.

1920년대 식민지 한반도에서 발굴을 담당한 것은 일본인 고고학자들이었는데 '기마민족'은 그들에게 생소한 것이었다. 1945년 한국이 독립하고도 북쪽 땅 절반이 가로막히는 바람에 가야와 신라의 묘제 주인공인 기마민족을 추적해 연구하는 일은 매우 어려운 난제가 되었다.

그러나 시베리아 무속을 연구해보면 수많은 부족들마다 말과 관련된 의례를 치렀음을 알게 된다. 그들은 말을 성스러운 존재로 여겼으며 흰 말의 경우는 더 극진했다. 모든 부족들마다 신성 우주수목을 지니고 있었다. 자작나무는 그들이 매우 좋아했던 나무이다. 155호 천마총에서 나온 자작나무 껍질 말다래(장니)의 존재는 1500년 전 신라 사람들에게도 천마와 함께 자작나무 역시 성스러운 것이었음을 확신케 했다. 샤먼은 현대 무당들이 입는 옷과 모호하게나마 비슷한 구석이 있는 옷들을 걸쳤다.

이처럼 누적된 증거에도 불구하고 왜 박물관이나 문화재관리국의 관계자들은 미국 내 8곳의 박물관에 순회전시됐던 기마인물형 토기의 내부를 검증해보려 들지 않는 건지 모르겠다. 과학기술연구소(KIST) 같은 데서 토기 내부의 밑바닥과 양옆을 조금 긁어내 화학적으로 분석해본다면…. 과연 피의 흔적이 입증될 것인지? 혹시 말피가 분명할는지? 그렇다면 이 기마인물형 토기의 용도는 의심할 여지가 없는 것이다. 그것은 술잔이 아니라 고대의 무속 의례에서 희생된 말의 피를 담는 그릇이었던 것이다. 이 토기가 화학적 분석결과 술잔이었다 해도 흥미롭겠지만 더 나아가 말의 피를 담아들였다면 보다 진지한 호기심을 유발할 것이 틀림없다.

제6장 신라 금관의 미학

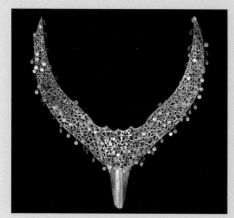

새 날개 모양의 금관 장식

스키타이족과 신라 금관의 무속 연구

 1979~1981년 동안 미국 내 여덟 곳의 박물관에 순회전시된 '한국미술 5천년전'의 총아는 단연 신라 금관이었다. 200만이 넘는 관람객 중 대다수는 고대 신라의 상징물이자 신비스럽고 정교하게 꾸며져 반짝이는 금관에 매료되었다. 어떤 사람들은 푸른 바닷물빛 고려청자를, 청화백자를, 청동이나 돌부처를 경탄스럽게 바라보기도 했다. 그렇지만 "아, 정말 아름답군!" 하는 감탄사들은 신라 금관이 거의 독차지했다.

 역사에 기록된 바도 없고 한국문학에도 취급된 적이 없어 관련 자료라곤 아무것도 없는 경주고분 출토의 황홀한 금관을 어떻게 설명할 수 있을까? 오늘날 남아 있는 샤머니즘의 흔적, 시베리아 무속에 대한 러시아 학자들의 연구, 100퍼센트 무속 이야기인 고대 일본의 사서 『고사기』나 『일본서기』에 나와 있는 신토 전설들을 참고하는 수밖에 없다.

 이들은 단순한 보물이 아니라 무속 예술품이다. 이 모든 사실의 배경에는 십수 세기 전 번성했던 우랄 알타이 문화권 무속신화의 핵심 상징이 서려 있다. 1970년경 캘리포니아 대학에서 나는 박사과정 보석사 전공자를 예술사 전공으로 바꿔놓았다. 박사학위 논문지도 요청을 해온 그녀에게 나는 보석세공 지식을 십분 활용해 신라 금관을 연구해볼 것을 권했다.

 1920~1930년대에 걸쳐 퉁구스 인종학 및 민속에 관해 러시아 전문가와 과학자들이 5권으로 묶어 펴낸 『시베리아 무속 연구』는 식견을 넓혀주었을 뿐 아니라 나를 변화시킨 책이었다. 이 책에 실린 샤머니즘에 관한 지

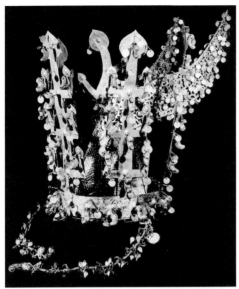

60. 1921년 금관총(金冠塚) 출토 금관. 우주수목의 나뭇가지와 사슴뿔, 조익형 날개, 곡옥, 금환을 모두 갖춘 대표적 신라 금관으로 의미심장한 무속 예술품이다. 국보 87호, 높이 44.4cm, 서울 국립중앙박물관 소장.

61. 금관총 출토 금제 허리띠, 17줄의 드리개와 39개의 판으로 연결된 신라 금속세공의 높은 경지를 보여주고 있다. 위의 금관에 어울리는 화려함과 고도의 세공술을 지녔다. 이들을 지녔던 신라 왕은 어떤 사람이었으며, 어떤 장인이 이를 만들었을까? 국보 88호, 길이 109.0cm, 드리개 길이 54.5cm, 국립경주박물관 소장.

식을 바탕으로 기후와 시간 변화를 인지하기만 한다면 시베리아와 신라 사이에는 엄청난 유사성이 있음을 알게 된다. 이 책은 다른 무엇보다도 신라 금관과 시베리아의 각종 무속, 의상과 사상 간의 관련성을 입증한다. 서울 국립중앙박물관에 영문판이 있다.

그럼에도 불구하고 한국에서 금관에 관한 학문적 공식 입장은 무지무지하게 보수적이다. 한국 학자들이 금관의 상징에 대해 자세한 설명을 내놓기를 매우 주저하고 있다는 사실은 놀랍기만 하다(1983년 현재). 설명이 자세히 곁들여졌다면 신라 금관은 훨씬 깊은 차원에서 이해가 됐을 것이다. 이런 왜곡된 시각은 무속을 혐오하는 유교적 입장에다 신라 금관을 1920년대에 처음으로 발굴해낸 일본 고고학자들이 곡옥(曲玉)을 일본 고유의 것이라고 우긴 데서(그리하여 곡옥은 마가타마라는 일본식 학명이 붙여졌다) 기인한다. 물론 이 주장은 틀린 것이다.

한국은 온 천지에 흔한 게 무속임에도 불구하고 그 존재는 구름 속에 가려져 있는 것 같다. 하와이 같은 곳에서는 무속이 아주 드물게 나타나지만 대학원에까지 연구과정이 설치돼 있다. 바로 그 학과에서 나는 일본의 신토가 한국 무속의 변형이라는 것을 배워 알았으며, 오키나와 무속과 알래스카 및 다른 여러 나라의 무속을 공부했다. 시베리아 무속과 현재 한국 내에서 성행하는 무속의 차이는 시베리아 무당이 부자나 지주계층과 연계돼 있는 데 비해 한국에선 중간층이 더 많이 이를 받아들인다는 것이다.

시베리아 알타이산맥 일대에 집중된 이 정령신앙(Animism)의 기조문화는 다뉴브강에서부터 북태평양까지 전파되면서 청동기 주조기술과 말을 중심으로 한 동물 형상의 예술품 제조를 일으켰다. 실제로 쿨감(Kurgam; 왕족의 무덤)[1] 안에는 말과 함께 남녀를 순장하였다. 사슴 또한 신앙 형태 및 경제적 이유로 말할 수 없이 중요한 위치를 차지했다.

5세기 고신라는 일찍이 불교권에 진입한 고구려, 백제 두 나라보다 1세기 반 동안 더 무속 지배에 집착해 악을 물리치고 풍요를 비는 데 귀중한

1. 시베리아 북방 유목민족의 왕족 무덤.

무속 표징으로 귀족계급의 명예를 지키고 있었다. 유라시아 대륙의 스텝 초원지대는 동남부에 위치한 한반도와는 멀리 떨어져 있지만 민족 특유의 무늬나 잠재된 종교적 상징은 극단적으로 길게 뻗어나간다. 고대 신라 통치자들은 폐쇄된 무속권에서 상징과 실세를 겸한 우두머리들이었다. 이들은 풍부하게 산출되는 금과 뛰어난 장인의 세공 솜씨에 맞물려 여러 가지 무속적 힘을 결집시킨 금관을 스스로에게 공급할 수 있었다.

1970년대 공주 무령왕릉에서 출토된 금관 중 왕비의 관과 맞먹는 금세공의 금동관이 근년 들어 러시아·아프가니스탄 합동발굴팀에 의해 발견되었다. 기원전 4세기 스키타이 문명의 소산인 이 금동관과 백제 두 지역 사이의 그토록 멀리 떨어진 지리적 조건이나 그 옛날 시간을 떠올려보면 실로 경이롭기 짝이 없다. 스키타이 권역은 한때 크리미아 지방에서 흑해를 거쳐 알타이산맥 지대에까지 뻗쳤다. 그 한 끝의 부족이 머릿속에 금세공 지식을 고스란히 지닌 채 수백 년 뒤 한반도에 나타나게 되었다는 게 가능한 일이었을까? 이 의문은 아직도 풀리지 않은 채 미묘한 문제로 남아 있다.

우주수목과 사슴뿔이 장식된 기원전 1세기의 금관이 러시아 노보체를카스크(Novocherkask)에서 발굴돼 현재 상트페테르부르크 에르미타지미술관에 소장돼 있다. 신라 금관처럼 정교하지는 않지만 같은 무속신앙을 나타내고 있는 것이다.

반면 중국에서는 이런 금관이 전혀 만들어지지 않았다. 중국의 왕관이라면 명나라 때 제작된 것 정도가 있으나 신라 금관과 비교해볼 때 이는 구슬을 엮어 만든 유치한 수준의 관이다.

신라 금관을 영국이 한창 시절 인도와 남아프리카의 루비며 다이아몬드, 에메랄드 등을 가져다 만든 금관과 비교해보면 영국 왕관이 세속적인 값에선 엄청난 호가이긴 하다. 하지만 예술적 측면에서 보면 영국 왕관은 그 테두리에 박힌 값비싼 보석, 다이아몬드, 루비 등을 과시하는 일차원적 형상을 하고 있으며 왕관의 모양새는 기본적으로 고정된 것이고 세공 솜

62. 1924년 출토 금령총(金鈴塚) 금관. 신라, 높이 27.0cm, 보물 338호. 서울 국립중앙박물관 소장. 4단으로 된 우주수목 가지와 사슴뿔 장식을 지녔으며, 금환이 붙어 있으나 내관인 비상 날개는 사진에 없다. 어린 왕자의 것인 듯 크기가 작다.

씨에도 상상력이 그다지 발휘되지 않았다.

어떤 호화로운 영국 왕관이든(나는 그 모두를 세 번 보았다) 예술사가들은 이들을 종교적 예술품으로 분류하지는 않는다. 그렇지만 5세기 신라의 통치자들이 썼던 왕관은 심오한 종교적 함축이 내포되어 있는 유품이다. 우선 머리에 쓰는 관은 한국인의 일상에서 언제나 중요한 비중을 차지하는 것이었다. 머리에 쓰는 관만이 아니라 수많은 상징품들이 달려 있는 금제 허리띠, 복잡 정교한 칼, 반지, 목걸이, 그리고 잔과 고분 안에서 발굴된 기타 수천 점의 부장품까지 모든 것을 무속의 상징이란 표현으로 총괄할 수 있으나 아직도 극히 일부분만을 이해할 수 있을 뿐이다.

신라 금관이 1500년 전 한반도에 퍼져 있던 샤머니즘을 말해주는 것이라는 데 충격을 받는 한국인들이라면(사실을 말한다면 무속신앙을 창피하게 여기는 한국인들을 보통 많이 보아온 게 아니지만 한국의 무속과 기본적으로 같은 뿌리에서 나와 비슷한 면면이 많은 일본의 신토이즘을 부끄러워하는 일본인은 하나도 없다) 불과 300년 전 대부분의 영국인들은 그들의 왕을 한 번 만져보는 것만으로 간질 같은 병이 낫는다고 굳게 믿었던 사실을 참고해주기 바란다.

고대 신라 한민족의 지성을 과소평가할 일이 절대 아니다. 5세기의 그들은 고대의 상징을 답습하면서 세계에서 가장 아름다운 예술품을 창출해냈

다. 신라인들은 생전의 통치자들에게 이러한 금관을 만들어 씌우는 데 재물을 아끼지 않았을뿐더러 조상 숭배 전통에 따라 사후에는 내세를 위해 이 장엄한 금관을 함께 묻어 장사지냈다. 이후 1000년에 걸친 불교의 영향과 유교 통치자들에 의한 500년 동안의 무속 천대 속에서도 무속 샤머니즘이 한반도 전역에 살아남았다는 것은 놀라운 사실로 보인다. 오늘날에도 전국에 4만 명의 무당협회원들이 활동하고 있음(1983년 현재)은 보는 대로이다.

88올림픽이 열리기 전에 금관에 대한 과감한 연구가 나왔으면 한다. 나는 미국인이자 주자학을 받드는 유자(儒者)도 아니기 때문에 샤머니즘을 '천한 것' 또는 '미신'으로 낮춰보지 않는다. 오히려 비교종교학자의 입장에서 '영험한 힘'이 모든 종교의 기저를 이룬다고 보고 있다. 이로써 신라 금관의 묘한 상징들이 그 당시 신라인들에게 어떤 의미를 지닌 것이었는지 밝혀보고자 한다.

신라 금관의 무속 기능

미세한 움직임에도 떨림과 음향이

 신라 금관은 정교하기 짝이 없는 세공 솜씨로 눈앞에 다가왔다. 1973년 발굴된 황남대총 금관은 이제껏 발견된 금관 중 가장 큰 것이다. 높이도 다른 금관보다 더 높고 양옆에는 아주 긴 수식이 매달려 있다. 5세기나 6세기 초의 것으로 추정되며, 천마총 출토 금관과 금령총 출토 금관에서만 볼 수 있었던 4단의 곁가지가 달린 우주수목 장식을 지녔다. 경주고분 출토 신라 금관 가운데 가장 화려하고 섬세한 금관은 여왕에게 씌워졌던 것이다. 이 금관은 '한국미술 5천년전'에 차출되어 미국 내 8곳의 박물관에 순회전시됐다. 백만이 훨씬 넘는 미국인들이 신라 금관을 접하고 그 오묘한 모양새를 응시했다.

 미술사가들에게 가장 긴장감 넘치는 연구방식은 일종의 현상학적 접근이다. 20세기에 와서도 미술사가들은 그 물건이 만들어졌던 당시와 가능한 한 같은 느낌을 갖고 그 물건을 관찰한다. 물건이 발굴되었을 때 당시의 역사적 상황이나 신앙 형태, 사용된 자료 및 그와 관계된 사실을 유추할 만한 다른 무엇이 함께 발굴되었는지를 살펴보는 것이다. 한국에서 가장 유명한 소장품, 섬세하기 짝이 없는 이 금관을 이해하려면 우선 그 당시에 어떤 도구들을 써서 이 금관을 만든 것인지를 염두에 두어야 한다. 금관이 어떤 경우에 씌워졌던가를 이해하려면 금관의 형태가 뜻하는 종교적인 상징 또한 알아야 한다.

 한국의 어떤 학자는 이 금관은 오로지 지배자가 죽었을 때 장례용이었

을 것이라고 한다. 그러나 나는 살아생전에도 이 금관이 활용되었다고 믿는다. 죽은 자와 함께 무덤에 들어간 것은 나중 일이다. 내가 그렇게 믿는 이유는 이 금관이 작은 움직임에도 떨리며 음악적인 소리를 내는 것이기 때문이다.

옛날 이 금관은 경이로운 음악적 소리를 내는 관이자 악을 물리치는 힘의 상징인, 복합적 차원의 보물로 과시되었을 것이다. 그때의 원초적인 힘은 복잡미묘한 구성과 정교한 세공에 깃들인 채 오늘날 밀폐된 진열장 유리 뒤에 누워 있지만 그 옛날 이 금관이 음악적 기능을 지녀야 했던 것은 무속에서 음악이 매우 중요한 요소였기 때문이다.

어떤 이들은 눈에 들어오는 것만 보고 만다. 그러나 오늘날의 굿에서도 몇 시간 또는 며칠까지 걸리는 무악(巫樂)을 빼놓을 수 없다. 기록은 없지만 5세기의 무속 의례에도 이와 비슷한 춤과 음악이 분명히 들어 있었을 것이다. 5세기의 신라 금관에는 음악적 요소가 장치돼 있다. 금줄을 짧게 꼬아 꿰매붙인 수많은 금환들은 고대의 태양 숭배를 나타낸다. 어찌 보면 커다란 빗방울 같기도 하고 커다란 세퀸(옷에 붙이는 작은 원판) 같기도 하다. 금환은 이마를 두르는 관대에 가로 돌아가며 달려 있고, 관대 위에 수직으로 서 있는 우주수목과 날개 모양의 양옆, 두 개의 사슴뿔 모양 장식 모두에 붙어 있다.

63. 뉴욕 메트로폴리탄 박물관에서 열린 '한국 미술 5천년전'에서 신라 금관을 당시 이광표 문화부장관과 윌리엄 맥컴버 박물관장이 바라보고 있다.

64. 황남대총 북분 출토 금관. 국보 191호. 높이 27.5cm. 국립경주박물관 소장. 샌프란시스코에서 전시된 '한국미술 5천년전'에서 박물관측은 금관의 움직이는 조각 같은 흔들림 속성을 강조. 전시실 한가운데에 금관 전시용 진열장을 설치함으로써 이 주변에 다가오는 사람들 몸무게를 받아 금관에 매달린 수많은 금환과 곡옥이 떨리도록 장치했다. 고대 금관의 기능을 드라마틱하게 드러나 보이도록 한 이번 시도로 박물관은 많은 찬사를 받았다. 이 금관은 여왕 혹은 왕비에게 씌워졌다.

농경민족에게 태양은 절대적 존재였다. 이에 관련된 가장 심한 문화적 아이러니는 일본인들이 한국인들로 하여금 태양신 아마테라쓰 오미가미를 숭배하도록 강압했다는 사실이다. 일본의 고대 역사서인 『고사기』나 『일본서기』를 읽어보면 누구나 이 아마테라쓰 오미가미가 한국의 무속으로부터 파생돼 나온 존재라는 것을 알 수 있다. 또 하나 주목할 것이 신라 금관에는 용과 연관된 어떤 것도 없다는 사실로, 중국에서 유래된 용 숭배는 이때까지 고대 신라에 유입되지 않았음을 말해주는 것이다.

1973년 발굴된 황남대총 금관은 이런 금환말고도 조각된 곡옥 58개가 금줄에 꿰어져 달려 있었다. 이 곡옥들도 금환처럼 아주 느슨하게 달려 있어서 금관을 쓴 사람의 움직임에 따라 옥과 금판으로 된 수백 개의 장식들은 미세한 움직임과 반짝이는 빛을 발하면서 떨리는 소리를 만들어내는 것이다. 그 의도는 분명히 음악적 움직임 또는 '소리에 맞춰 춤추는 듯 보이는 금관'을 자아내기 위한 것이다.

그 위에 금관 양 가장자리에 22.5센티미터 길이로 매달린 두 줄의 수식은 시베리아 무당들에게서 지금도 볼 수 있는 가죽줄 혹은 깃털과 같다. 신라 금관은 이런 수식을 금줄로 엮어내렸으며 끝에다가는 잎사귀 모양의 장식을 달아 마무리했는데 금관을 쓴 왕이 머리를 움직일 때마다 춤추듯 흔들리며 음악과 같은 소리를 냈다. 금관의 궁극적 용도는 음악적 효과를 계산에 넣은 것이었던 게 틀림없다.

작은 금환과 곡옥이 무수히 붙어 있는 금관을 썼던 5세기의 신라 왕은 초기 역사에서 모든 인간이 우러러보던 태양신의 찬란한 화신처럼 보였을 것이다. 뿐만 아니라 금실을 꼬아 금관에 매달아놓은 무수한 장식들은 작은 움직임에도 흔들리며 미묘한 소리를 만들어냈을 것이다. 무속 의례에는 반드시 춤과 음악이 따랐으므로 이와 같은 음악이 따르는 금관은 무속적 통치자에게 아주 적절한 것이었으리라.

실제로 공기의 흐름만으로도 금관은 떨림 소리를 내었다.

'한국미술 5천년전'이 순회전시된 미국 샌프란시스코의 박물관에서 이

신라 금관을 단독으로 유리진열장에 넣어 전시실 한가운데 설치하였다. 전시실은 어두워 보이도록 하고 마룻바닥은 느슨하게 했다. 관람객이 그 위를 걸어 금관에 다가가면 그 발걸음의 울림으로 금관의 금환 조각들이 파르르 떨리며 아주 미묘한 음향을 내는 것이었다. 그것은 하늘을 떠받치고 있는 우주수목 흰 자작나무를 형상화하였으며, 내게는 그 이파리 같은 금관의 금환 장식이 시간의 숨결에 흔들려 나는 소리로 여겨졌다.

무속에 따르면 잎사귀는 하나하나가 인간의 생명을 나타냄과 동시에 우주수목에서 떨어지는 잎사귀는 죽음을 말한다. 살아생전 샤먼왕은 어떤 형태로 든 영험함을 보이는 의례를 행했을 것이다. 무아지경의 상태로 들어가기 위해 현대의 무당이 하는 것처럼 춤과 노래를 했을 것이다. 단조로우면서 계속 반복되는 톤의 음악은 최면 효과를 불러온다. 신라 왕이 얼마나 자주 그 금관을 썼는지는 알 수 없다. 그렇지만 그 왕관을 씀으로써 왕권을 과시하거나 여타 중요한 일마다 금관을 썼으리라는 것은 확실하다.

아마도 신라의 진골, 성골 귀족층들은 금관의 우주수목 가지에 달린 수백 개의 자작나무 이파리 같은 금환이 파르르 떨리는 것을, 풍요를 뜻하는 50여 개의 파란 곡옥이 댕그랑거리는 것을, 하늘의 해가 떠서 넘어가는 의미의 금빛 사슴뿔 같은 장식을, 샤먼왕이 신내림 상태로 날아 들어가는 두 개의 날개를 주목해 바라보았을 것이다. 왕은 지금의 무당이 하듯 그렇게 미친 듯이 춤추지 않아도 되었으리라. 또한 무덤 안에 부장되었던 모든 금 장신구들을 한꺼번에 다 착용한 것도 아니었을 것이다. 하지만 신라 왕의 이 금관만큼은 금으로 된 모빌 조각 이상의 의미를 지닌다. 그것은 미세한 동작에도 살랑대는 음악 같은 소리를 내던, 금으로 정련해 빚어낸 3차원의 뮤직 모빌 조각 같은 것이다. 샤먼왕들이 이런 금제 장신구에 둘러싸여 호사스럽기 짝이 없는 생활을 영위할 수 있었던 것은 그들이 하늘이나 명부의 신들로부터 내림받은 신의 뜻을 전달하는 능력을 가진 존재로서 주변의 악귀를 쫓아준다고 백성들이 믿어 마지않았던 때문이다. 샤먼들은 공중에 뜰 수 있는 능력이 보장되었고 병을 고쳐주기도 했으나 기적을 일으

키는 일은 별로 없었다.

신라 금관 이후 세월은 문자기록을 지니게 된 문명으로 흘러갔다. 오늘날 우리가 아는 한국역사의 거지반은 불교가 도입되고 기록이 남겨진 이후부터이다. 신라 금관이 만들어진 지 1500년 이상이 지났다. 그럼에도 불구하고 현상학적 연구방식을 통해 음악적인 금관이, 그 옛날 인간들이 자연친화적 삶을 누리며 단순하게 받아들인 이승과 저승에 대한 세계관을 음악적인 금관이 말해주는 것을 들을 수 있는 것이다.

이 멋지고 현란한 물건에 비하면 오늘날 한국 무당의 신당(神堂)은 야하고 천박한 것들로 꽉 차 있다. 그렇지만 그들은 아직도 깃털 달린 모자를 쓰고 있으며 제단 가까운 곳에 흰 종이를 오려 만든 지화(紙花) 자작나무가 장식된다. 북방 시베리아 계통의 한국 무속에서 굿의 핵심은 무당이 신들리는 것이다. 오늘날 그런 경지에 들어가는 무당은 거의 없다. 이들은 요란한 가락에 맞춰 광란한 듯한 춤으로 신이 내린 척하기도 하며, 더러는 진짜 신내림 경지에 오른 것 같기도 하다. 오늘날의 무속 굿을 연구하지 않고서는 그 옛날 신라 금관을 빚어낸 장인들이나 백성들에게 절대적인 존재로 군림했던 신라 무속왕에 대한 이해가 불가능하다.

시베리아 북방종족의 집단기억

사슴뿔과 자작나무

신라 금관을 제작해낸 금속 장인은 선조 때부터 전해온 관습을 물려받았다. 즉 당시의 우주 개념을 이해하는 데 결정적 존재였던 순록 사슴에 대한 것이다. 고대 신화에 따르면 우주 순록의 황금뿔 때문에 해가 빛나는 것이라고 했다. 사슴은 이른 새벽 동쪽에서 출발해 정오에는 천정(天頂)에 다달았다가 황혼 무렵 서해에 잠기는 것으로 되어 있었다. 이로 인해 순록 사슴은 그 존재와 함께 햇빛의 운행과정을 나타내기도 한다. 같은 식의 신화가 그리스에도 있다. 여기서는 아폴로가 말이 모는 마차를 끌고 하늘을 가로질러가는 것으로 낮이 설명된다.

경주의 금속 장인은 이런 사상을 기려 해신의 금빛 비상을 사슴뿔 형상으로 금관에다 정교하게 옮겨놓았다. 그러한 상징 방식은 527년 새로운 불교 신화가 그 자리를 대체할 때까지 지속되었다. 그 이전 세대들은 비슷한 관을 청동으로(금보다 못하기는 해도) 만들었으리라는 것을 짐작할 수 있다. 그러나 신라의 풍부한 금광 생산은 금을 가지고 만든 가장 아름다운 예술적 표현을 가능하게 했다.

그동안(1983년 현재) 12개 가량의 금관 또는 금동관이 남한에서 발굴되었으며 80년대 초반에는 몇 달에 하나꼴로 새로운 출토품이 나왔다. 아주 단순한 형태의 가야 금관이나 가장 최근 경주에서 출토된 신라 금관까지 모든 금관에는 나무 형상이 주요한 구성(出자형 장식을 말함)을 이루고 있다. 이로 미루어 나무 모양 장식이 없는 금관은 없을 것이다. 그러므로 고

대 한국인을 이해하기 위해서는 이러한 '나무'가 그들에게 무엇을 의미했으며, 당시의 엘리트들이 왜 이 형상을 왕권의 상징으로 삼았는지를 알아야 한다. 이 나무는 평범한 자연의 나무가 아니라 영험한 힘을 가진 나무이다. 우주수목이라고 일컬어질 만하다. 지표에서 제일 높이, 우주의 한중심에 버티고 선 구조물로서 고대인들이 상상했던 무속세계의 하늘, 천계를 향해 상징적으로 뻗어오른 나무를 말한다.

이에 앞서 모든 종교는 기본적으로 보수적 성향을 지니고 있으며, 전통을 이어가는 장인들은 모험적인 것을 추구하기보다는 선조들이 하던 옛 방식을 영속화시키는 데 주력한다는 것을 알아야 한다. 서쪽으

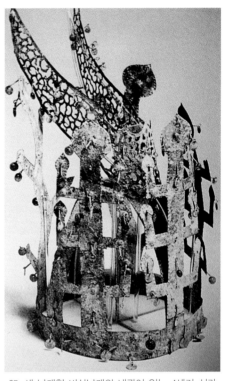

65. 새 날개형 비상날개의 내관이 있는 4세기 신라 금관.

로 수천 리 떨어진 유라시아 대륙의 초원지대는 알타이 신화의 본고장으로서 이러한 상징의 비밀을 쥐고 있을지 모른다. 종족의 집단기억과 전통에 대한 외경에서 금관에 아로새겨진 사슴뿔과 수장의 비상날개 및 우주수목 상징은 경주 발굴을 통해 쏟아진 모든 금관에 천명되어 나타난 것이다. 샤머니즘 이후 도입된 불교나 기독교인의 논리로는 이들 상징의 어떤 것도 설명해낼 수 없다.

우주수목 이야기는 오래전으로 거슬러 올라간다. 그것은 한민족의 먼 조상들이 시베리아 초원지대를 가로질러 남쪽의 한반도로 이주할 때 이 종족 집단기억을 가지고 있었다. 그렇다면 왜 하필 나무인가? 무슨 나무

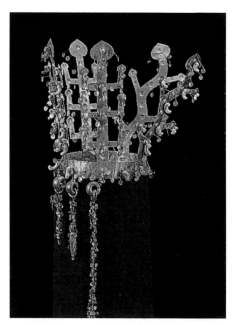

66. 이제까지 발견된 모든 금관에는 우주수목 형상의 장식이 있다. 이 나무 형상이 뜻하는 것을 알아내는 일이야말로 수많은 신라 금관의 상징을 이해하는 절대적 요건이다. 황남대총 금관의 옆 모습.

를 말하는가? 이 나무의 원형을 자연의 일반 나무 틈에서 볼 수 있는가? 대답은 '그렇다'이다. 그 나무는 북방지역에서 많이 나는 흰 자작나무를 말한다. 남한에도 흰 자작나무가 소수 자란다. 그러나 흰 자작나무는 일반 자작나무처럼 강하지 못하기 때문에 아주 드물다. 내가 살았던 미네소타주는 춥고 긴 겨울이 지속되는 곳이어서 흰 자작나무가 많다. 이곳의 원주민 슈인디언들도 이 나무를 특별한 것으로 여기며 오늘날에도 원초적 종교로서 일종의 무속 의례를 치른다.

그로부터 한참 뒤 유목민이던 종족이 시베리아의 추운 기후를 피해 한반도에 정착하게 되었을 때 이들은 나무에 대한 집단기억을 지니고 있었다. 불을 피우거나 집을 짓고 무기를 만들 재료로서 나무는 필요한 것이었다. 벌거벗은 유인원이던 인간이 한대 기후에서 나무 사용법을 모르고는 생존할 수 없었을 것이다. 나무는 그들의 가장 가까운 벗과 같았다.

원시인들은 지표에서 가장 높이 서 있는 나무에 올라감으로써 영토를 보다 넓은 시야에서 감독할 수 있었다. 주요 자산인 가축떼가 도망가는 것도 쉽게 알아챌 수 있었다. 모든 인류가 하늘에는 천계, 땅 밑에는 명부의 세계가 있다고 여겼다. 초기 인류는 하늘을 수직으로 떠받치고 있는 나무 꼭대기에 중요한 신이 산다고 믿었다. 나무는 뿌리를 명부에 박고 지탱하면서 하늘과 지상을 가르는 것이었다. 신격이 차츰 절대적인 것이 아니게

되자 이들은 우주나무의 보다 낮은 가지에 내려와 붙었다. 이런 과정을 통해 각종 신격이 층층이 들어선 무속세계가 형성돼갔다. 금관 테두리를 돌아가며 찍혀 있는 무늬는 파도를 나타내며 이는 죽은 조상들이 가 있는 명부를 상징한다.

20세기인 오늘 시베리아 초원은 아득히 멀게 보이지만 몇 주일 전(1982. 3) 나는 무당이 차려놓은 제단 뒤쪽에 흰 종이를 오려 만든 세 그루의 조그만 자작나무를 보았다. 인천에서 온 그 무녀는 평창동 바위에서 굿을 하고 있었다. 제단에 세워놓은 자작나무의 오래고 오랜 상징을 그 무당이 모른다 하더라도 5세기 신라 금관에는 그 물음에 대한 답이 나와 있다.

오직 무당만이 죽은 조상이 있는 명부나 우주수목을 통해 하늘에 있는 천계로 가서 그 뜻을 물어 지상에 소통시키는 매개체로서의 능력을 부여받는다. 무아지경에 들어간 무당의 신들린 혼은 육신을 떠나 이러한 영적인 여행을 하고 있는 중이라고 여겨진다. 금세기 시베리아 무당이 굿할 때 나무에 올라가

67. 〈선동취적도(仙童吹笛圖)〉, 비단에 채색, 1779년 105.2×52.7cm, 서울 국립중앙박물관 소장. 김홍도가 그린 이 그림은 무속의 순록사슴 숭배와 장수를 바라는 도교의 취향이 수 세기 동안의 병존 이후 어떻게 함께 녹아들었는지를 잘 보여준다. 사슴은 무속의 상징으로서 시베리아 초원지대 알타이족들에게는 경외의 대상이었다. 장수에 대한 도교적 관념은 한국에서 필연적으로 무속신앙과도 결부되었다. 수천 년의 수명을 누린다는 '불멸의 사슴'은 이같은 맥락에서 나온 것이다.

는 과정이 있는 것으로 보아 샤먼 통치자도 의례 초기엔 진짜로 나무에 올라갔던 것으로 보인다. 신라 왕들도 흰 자작나무 위에 올라갔는지 아니면 그 시기에 와서 이러한 것은 모두 상징으로만 처리되었는지는 역사 기록이 없어 알 수가 없다.

이러한 의례 중에 말과 연관된 것이 있다. 무당은 춤추고 노래하다가 신들린 상태에 이르면(하늘의 뜻을 묻게 되는 상태에 이르면) 특별히 준비된 말의 말등에 올라타고 하늘을 향해 나는 것 같은 동작을 취한다. 이렇게 해서 무당은 하늘의 뜻을 받아가지고 오는 것이다. 이런 의례에 사용된 말은 반드시 죽어서 그 껍질을 벗긴 뒤 고기는 먹었다. 이러한 과정에는 모두 응분의 영험함이 녹아들어 있었다. 말의 피는 성스러운 것으로 샤먼의 몫이었다(이 항목에 관해서는 앞서 논했다). 말고기를 음복하는 행위로서 이들은 특별한 대화자리에 참여한 셈이었다. 제의용 말고기는 무속의 천계를 갔다온 성스런 말의 몸둥이이기 때문이다.

금관의 우주수목을 다시 주목해보자. 어째서 여기에는 3단으로 된 곁가지가 양쪽으로 뻗어 있고 그 끄트머리는 촛불 모양의 형태로 마무리되었는가. 이런 곁가지는 샤먼이 신들리는 무속의 여러 단계를 상징한다. 시베리아 부족들은 종족에 따라 7단계 혹은 9단계의 천계 개념이 있다. 7은 무속에서 대단히 길하게 치는 숫자이며(칠성을 생각해보라), 5 또한 그러하고, 9는 최대치를 나타낸다. 2, 4, 6, 8 같은 짝수는 음 또는 여성의 상징이자 삶의 어두운 면을 뜻하는 것으로 길수로는 여겨지지 않는다. 금관에 보이는 사슴뿔은 5개의 끝점을 지니고 있으며 우주수목은 7, 때로는 9개의 가지를 지닌다.

1974년 출토된 황남대총의 금관은 바로 7천 세계를 뜻하는 3단의 우주수목 형상을 하고 있다. 그러나 1924년 출토 금령총 금관 및 1만여 점의 갖가지 흥미로운 유물과 함께 1973년 천마총에서 출토된 금관은 4단의 우주수목을 지닌 것이었다. 이 천마총에 묻힌 통치자는 어마어마한 힘을 가졌던 것으로 추측된다. 그는 9천 세계에 들어갈 수 있었던 것으로 보이며, 그

를 무속의 천계에 실어다줄 성스런 백마도 함께 부장되었다. 말등자 아래 붙이는 말다래인 흰 자작나무 껍질 위에 말을 그린 유명한 〈천마도〉도 여기서 출토된 것이다. 그 당시 말은 그에 합당한 의례를 치르고 묻혔다.

신라는 대단한 금광을 소유하고 있었기 때문에 왕의 금관은 이 세상에서 가장 찬란한 것이 되었다. 한국어가 속해 있는 알타이어군은 멀리 서쪽으로 핀란드와 터키까지 미친다. 코카서스산맥에서 출토된 금관들이 있는데 이들 역시 순금으로 만들어졌으며 샤먼이었던 사람을 의식한 나무 형상이 장식돼 있다. 이들은 신라 금관보다 600여 년 더 앞서 만들어진 것으로 역사의 수수께끼이다.

한국 고대문화의 상징 곡옥

컬럼비아대학에서 가르친 것은 가짜였다

보석 한 개가 '거짓말'이자 '영원한 진실' 양면을 겸할 수 있단 말인가? 그런데 수십 년 전 나는 '엄연한 거짓말'을 '영원히 진실'로 밀고 나가려는 그런 교육을 받은 것이다. 전말은 이러하다.

1930년대 컬럼비아대학 동양미술사학과 학생들은 일본 고분에서 발굴, 마가타마(magatama)라고 부르는 곡옥이 일본 장인들이 만든 일본만의 유일한 고미술품이라고 배웠다. 이 물건의 상징적 의미는 거의 반원형으로 굽어진 물고기 모양을 한 데 따라 '풍요'라는 것이었다. 어려서 나는 버클리대학 안의 시냇가에서 올챙이를 잡고 놀았으므로 이 설명을 그대로 받아들였고 '마가타마' 과정을 떼었다. 그리고 내가 일본미술사를 가르치게 됐을 때 초기에 나도 '일본만이' 이 같은 곡옥을 만들어냈다는 것을 퍼뜨렸다! 이 무슨 망발이었던가! 그리고 도대체 웬 거짓말을 배웠더란 말인가! 하긴 이 같은 사실은 서양미술사에서 한국미술에 무지한 나머지 한국을 무시해버려 일어나는 많은 예들 가운데 하나에 불과하다.

고대 한국의 독보적 정체성을 나타내면서 아직도 그 정확한 의미를 몰라 신비에 쌓여 있는 문양이 바로 곡옥이다. 어떤 때는 '쉼표 모양의 물건'으로 서술되거나 일본인들이 마가타마라는 이름으로 불러 유명해진 나머지 많은 영문판 소개서에서 그대로 불리는 것이다.

일본인들은 곡옥이 중국에도 없고 한국과 만주에 조금 있을 뿐 일본만의 독자적인 유물이라고 주장해왔다. 이 주장은 물론 틀린 것이다. 한국

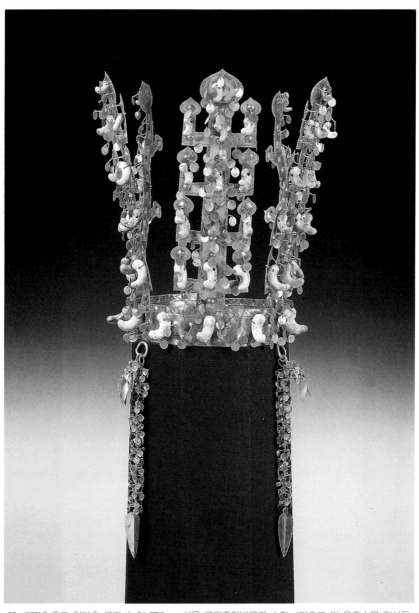

68. 1973년 출토 천마총 금관. 높이 27.5cm, 서울 국립중앙박물관 소장. 4단으로 된 우주수목 형상을 갖춘 금관에는 금환은 물론이고 수십 개의 곡옥이 반복 장식되어 있다.

에서 곡옥이라고 불리는 '쉼표 모양의 물건은 다른 어떤 지역과도 비교가 안 될 정도로 많다. 우주수목과 사슴뿔, 날개에 덧붙여 지극히 무속적인 상징으로 신라 금관에 다수 보이는 것이 곡옥이다. 1974년 발굴된 황남대총 금관에는 곡옥이 58개나 달려 있다. 놀라운 것은 이런 곡옥이 무엇을 뜻하는지에 대한 학설이 없다는 것이다. 경주의 관광 가이드들은 곡옥이 국가의 아버지인 왕의 자손들을 말한다고 판에 박은 말 같지도 않은 소리를 되풀이한다. 이 설명에는 얄팍한 유교적 소견이 느껴진다.

한국미술과 무속 신라 왕들에 대해 좀더 많은 것을 알게 되면서 나는 곡옥의 상징을 달리 생각해보게 되었다. 한반도 남동부에 거주했던 신라인들에게 이 상징은 매우 중요한 것이었음에 틀림없다. 그 의미를 밝혀냄으로써 한국예술의 다른 분야에 대한 이해도 통합할 필요가 있다.

1930년대 컬럼비아대학 대학원 예술사 강의에서 나는 처음으로 이 기묘한 생김새의 옥 사진을 보았다. 당시 객원교수로 강의를 맡고 있던 하버드대학 교수조차도 마가타마라는 이 물건의 뜻을 확신하지 못했다. 그는 선사시대 농경민족에게 일반화된 '풍요'를 뜻하는 것이 아닌가 했다. 그렇다면 이러한 풍요는 무엇에서 기인하는가? 고대인들에게 부와 자손의 상징이던 물고기 모양을 하고 있는 데서 나온 것인가? 그것은 올챙이와 비슷하기도 했다. 아니면 그 '풍요'는 인간의 태아를 두고 일컫는 것인가? 고대인들은 빈번히 일어나는 유산을 통해 어렴풋이나마 태아가 처음에 올챙이, 혹은 곡옥 같은 모양으로 틀 잡히는 것을 비롯해 여러 단계의 성장과정을 거친다는 것을 알았던 것일까? 나로선 이 항목을 가르칠 때 그 모양이 임신 초기 단계의 태아와도 같기 때문에 인간의 다산도 포함한다고 곁들였다. 태아 혹은 배아 모양의 곡옥은 인간의 대(代)를 잇는 성적 능력을 뜻한다.

아니면 이 물고기 모양의 물건은 진짜로 물고기를 나타내는 것이어서 많이 잡아 부자가 되려는 바람을 표현한 것인가? 신라 왕의 금제 허리띠에도 물고기 장식이 달려 있다. 여기서는 곡옥이라기보다 진짜 물고기 같

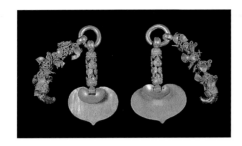

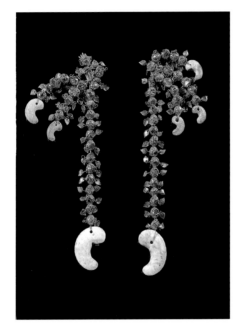

69

69-1

70

69, 69-1. 곡옥 혹은 쉼표 모양의 물건으로 풀이되는 옥구슬들. 어떤 것들은 선사시대의 유물이다. 신라 금관에도 이러한 곡옥이 수십 개씩 금실을 꼬아 만든 줄에 매달려 있다. 백제 무령왕릉 출토 금귀고리와 곡옥 부분. (왼쪽 위)

70. 신라 미추왕릉 출토 금귀고리. (왼쪽 아래)

다. 아니면 고대인들은 그때 이후 사라져버린 신앙을 20세기의 인간들에게 말없이 암시를 보내고 있건만 우리가 당시 그들의 문화를 충분히 알지 못하는 까닭에 그 뜻을 알아내지 못하고 있는 것인가? 곡옥에 깃들인 미지의 것, '물고기'라든가 '풍요'의 뜻보다 더 의미심장한 것이라면 도대체 무엇을 말하는 것일까?

선사시대 인류는 짐승이 일종의 마력을 지니고 있으며 어떤 면에서는

인간보다 월등하다고 여겼다. 장인들은 짐승의 몸체 전부 혹은 그 일부만을 따온 예술품을 흔히 만들었다. 사슴뿔이 사슴을 대체하는 것처럼. 이것이 바로 '동물 형상'이라는 학술용어로 시베리아 초원지대와 중국에서 성행했던 예술품의 한 양식이다.

그러나 '곡옥'은 중국에서는 볼 수 없는 것이다. 중국인들은 옥을 많이 다뤘지만 이 발톱 모양의 곡옥은 유독 한국과 일본에만 국한되어 나타난다. 나의 하버드대학 스승은 그때 이 마가타마가 일본예술에서만 독점적으로 나오는 것이라고 설명했다. 하지만 그는 일본에만 오래 가 있었을 뿐 한국을 와보지는 못했다. 한국은 어느 나라보다 대량으로 곡옥을 사용했던 것으로 보인다.

그렇다면 쉼표 모양의 곡옥은 무엇을 상징하는가? 우선 그것은 절대로 쉼표가 아니다. 또 인간이나 물고기의 태아로서 풍요를 뜻한다지만 그보다 훨씬 단순한 설명이 주변에 있다. 모양상 대부분의 곡옥은 짐승의 발톱 혹은 이빨을 암시한다고 볼 수 있다. 한국에서 그토록 강력한 존재였으며 일본에서는 그보다 덜한 짐승의 발톱이라면 무엇이 있을까? 경주 샤먼왕의 금관에 장식된 이런 짐승 발톱의 존재는 샤머니즘의 어떤 신앙과 연결되는 것인가?

우선 단군신화에 나오는 곰이 거론된다. 웅녀는 곰 토템을 지닌 여성이거나 아니면 곰 부족인이었을 것이다. 일본 홋카이도(北海島)에 아직도 소수가 잔존해 있는 선사시대 일본 토착민 아이누족도 곰 숭배 사상을 지니고 있다. 아이누들은 새끼곰을 기르다가 의식 때 도살해서는 그 피를 성스러운 것으로 받아마셨다.

비슷한 모양의 발톱을 지닌 짐승으로 샤머니즘에서 중요시되는 또 다른 짐승은 바로 호랑이다. 무속신앙은 악이나 불길한 것을 물리치고 그로부터 개인을 보호하는 데 역점을 둔다. 금세기까지도 한국의 산속 곳곳을 누비며 포효하던 호랑이는 두려움의 대상이면서도 애정어린 짐승으로 여겨졌다. 호랑이는 무속에서 가장 많이 활용되는 산신도의 주인공 산신의

뜻을 전달하는 전령이기도 하다. 절마다 이런 산신도를 안 걸어놓은 곳이 없을 만큼 산신과 함께 그려지는 호랑이는 악한 것들을 쫓아내고 인간을 보호해주는 역할을 하고 있는 것이다. 따라서 곡옥이 이러한 호랑이 발톱 혹은 이빨을 나타내지 못할 이유가 없다. 사슴을 말할 때 사슴뿔만 취하는 것처럼 예술가는 든든한 보호를 상징하는 것으로 호랑이 몸에서 가장 사나운 부분인 발톱을 취한 것이다. 신라 금관에 달린 58개의 곡옥은 58개의 강력한 벽사신일 수도 있다.

아니면 '풍요'와 '부'의 상징에 악귀를 쫓아내는 힘까지 합해져서 매우 길한 문양으로 채택된 것이 아닐까? 금관에 매달려 댕그랑거리는 이들 곡옥은 무속 음악의 한 요소가 되지 않았을까? 무속왕이나 왕비는 하늘의 뜻을 묻거나 축원이 필요해 벌어지는 의례에서 신을 청하는 춤을 출 때 이런 금관을 썼던 듯하다.

최근 나는 영문저작 『*Korea's Cultural Roots*』 개정판에 태극기 문양을 편집해넣었다. 태극기 문양은 갈수록 더 태극의 의미를 곱씹어보게 한다. 맞물려 돌아가는 태극 문양은 고대 중국의 우주 개념인 음과 양에서 비롯된 것이라고 한다. 서양인들이 이를 단순화시켜 고작 남과 여 정도로만 생각하는 것은 잘못이다. 이들은 서로 보조적 입장을 취하며 상관관계에 있다. 긍정과 부정, 밝음과 어두움, 해와 달, 하늘과 땅, 남성과 여성 같은 자연의 힘을 상징한다.

신라 금관의 곡옥이 여러 가지 형태를 취하고 있음은 부인할 수 없지만 일반적으로 도교 이전 고대 중국의 우주 체계에서 시간 개념의 초기 단계를 말하는 '절반의 모양'을 취하고 있다. 때로는 삼태극(三太極)이 모여 있기도 하다. 이것은 하늘과 땅 그리고 인간을 뜻한다는 설명을 들었다. 신라 금관에서 보는 곡선이 자연의 곡선, 즉 남성의 정자에 영향을 받는 인간으로서의 여성을 말한다고 하면 너무 지나친 현대적 심리분석일까?

도교의 창시자 노자(老子)는 그의 저작으로 알려진 『도덕경(道德經)』에서 '모든 것의 원초적 모성'에 대해 쓰고 있다. 현대 과학에서 일단 남성의

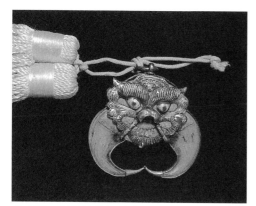

71. 곡옥 모양의 범발톱노리개, 태평양박물관 소장.

정자가 수태되면 알을 자라게 하는 것은 거대한 호수 같은 여성의 자궁이라고 하지 않는가? 자궁은 독립 이전의 한 생명이 시작되고 커 가는 데 필요한 최대한의 환경을 제공한다. 현대의 사진술은 고대 인간의 진화, 종족기억, 생물학적 진화 과정 등 여러 단계를 보여준다. 알은 그 첫 단계로서(한국의 고대 건국신화에 이러한 난생설화가 포함되어 있다.) 배태된 태아는 물고기 같은 단계를 거치는데 올챙이 또는 곡옥과 아주 흡사한 모양으로 사진 찍혀 나온다. 드디어 인간이 될 태아가 태동을 시작하며 파충류의 단계에서 포유류의 단계로 나아간다.

이 모든 것들은 한국의 초기 예술에서 풍요, 생식, 인간의 에너지, 그 외 필수적인 교접을 통해 태어나는 생명에 깃들이는 새로운 힘 같은 것들을 상징적으로 나타내려던 사람들의 노고를 떠올려준다. 그렇다. 곡옥은 정말 인간 상상력에 드세게 도전하며 사고를 자극하는, 애매리는 물건이다. 그것은 단연코 일본 것이 아닌 한국적인 물건이다. 수천 점의 부장품들이 무덤에 매장되긴 했지만 이들이 녹음 테이프처럼 속시원히 일의 전말을 말해주는 것은 아니기에 고대 한반도에서 살았던 경주인들이 무슨 말을 전하고 있는 것인지는 들을 수 없다. 오늘날의 현대인들은 그저 이 부장품들에 고혹되어서 추측만 해볼 부분이다. 무언가 분명히 중요하고 강력한 형상을 한 이 곡옥에 대해 뒤에 남은 우리들이 펼칠 수 있는 설명이나 혹은 우리가 마음에 들어하는 설명을 붙일 따름이다. 과연 맞는 것일까?

'쉼표 모양'이란 용어는 다분히 서구식 표현이다. 그럼에도 대부분의 한국 고고학자들은 이 원초적이며 역사기록 이전의 굽은 옥, 또는 쉼표 모양의 옥에 대해 자신이 생각하는 대로 의미를 확정짓는 데 머뭇거린다(1983

년 현재). 어서 일본이 채워놓은 족쇄를 떨어버리고 원초적 상징을 내포한 곡옥에 대해 솔직히 느끼는 바를 강조해야 되지 않을까. '쉼표 모양의 옥'이라는 어정쩡한 표현 뒤에 몸을 사리기보다는 틀리는 한이 있더라도 모험을 감수해 사람들로 하여금 생각할 수 있게 만들어주어야 한다.

한국의 금관 발굴과 해외 반출

　1929년 독일의 수도사 안드레아스 에카르트(Andreas Eckardt;1884~1974)가 런던과 라이프치히에서 발행한 영문판 『한국미술사』에는 신라 금관에 대한 글이 실려 있는데 저자가 이를 격찬하지 않은 것으로 보아 그 당시 한국고고학은 일본인 학자들이 완전 장악한 분야인 데다 그때까지만 해도 단 3개의 금관만이 출토됐을 뿐이기 때문으로 생각된다.

　일본인들은 경주 신라 고분 3기를 위시해 몇 가지 발굴을 했다. 이 당시는 어두운 시대여서 발굴된 금관들은 모사품만 덩그렇게 남아 있거나 아예 그랬었다는 이야기만 남긴 채 모두 증발되고 말았다. 나는 영문저작 『Korea's Cultural Roots』 개정판(제3판) 컬러 화보에 한국에서 반출돼나간 금관들 사진을 실었는데 현재 파리에 가 있는 신라 금관 또한 수수께끼이다. 일본인 골동상이 그 금관을 확보하고 있다가 프랑스인에게 넘겨준 것으로 보인다. 한국에서 반출된 여타 금관들도 모두 불확실한 경로를 거쳐 나갔다. 서봉총(瑞鳳塚) 출토 금관의 잘 만들어진 모조품이나 경주 98호분 출토품인 여왕 금관의 모조품만으로도 나는 만족해야겠다. 사실 이 모조품들은 출토 당시 아주 연약한 상태였던 오리지널 금관보다 훨씬 탄탄하게 모조해놓은 것이란 생각이 든다.

　금관총은 1921년, 금령총은 1924년에 발굴되었으며, 1926년에는 스웨덴 구스타프 황태자가 개인 자격으로 경주를 방문, 서봉총에서 금관 발굴이 이뤄졌다. 이들 세 번의 발굴 때마다 모두 하늘에서 심한 천둥번개가 쳤는

데 이는 지하에 잠들어 있던 신라 왕들의 심기를 불편하게 한 때문이었는지도 모른다는 이야기가 전해온다. 신라 최고 상류층이 불교와 유교에 대한 얼마간의 지식이 있었다고 해도 샤머니즘은 고대 신라의 유일한 종교였다. 금관은 그러한 고대 신앙을 증명해주는 것이다. 샤머니즘이 아니었더라면 한국은 그 휘황찬란한 금관을 가질 수 없었을 것이다.

신라의 무속 통치자들만이 권력과 부의 상징이자 아름답기 짝이 없는 금관을 썼던 것은 아니다. 가야 또한 금동관과 많은 금관을 만들어냈다(순금만으로 관을 만들면 보석 장식으로 휘어질 염려가 있어 언제나 구리를 합금한다). 동쪽으로는 신라, 서쪽으로는 백제의 틈바구니에 낀 가야는 한반도 중부에서 신라와 영토 문제로 전투를 벌이곤 했는데, 그 가야 무속왕의 금관은 동서 양쪽으로부터 영향을 받긴 했어도 독자적인 특징을 지닌 것이었다. 가야는 원래 신라왕국보다 더 강력했는데 점차로 신라에 힘을 잃었다는 것은 아주 가능성 있는 얘기로 보인다. 부산 부근의 가야 남부는 562년 신라군에 함락되었다. 그렇지만 대구 부근의 가야 북부는 일종의 속국 입장이긴 했어도 반 세기 가량을 더 버티었다.

가야사에 관한 한 눈에 막을 두른 것 같아 보이는 한국 학자들 사이에서 이 같은 사실은 전혀 입증이 되지 않고 있다. 중앙대학교의 고 조완제 교수가 유일하게 초기 한국사에서 가야가 얼마나 중요한 존재였는가를 인정하고 있다. 그는 럿거스와 미네소타대학에서 수학하면서 좀더 객관적인 입장을 견지할 수 있었을 것이다.[2]

나는 영문저작 『Korea's Cultural Roots』 개정판에서 이제까지 발견된 가야 금관 및 금동관을 컬러 화보로 처음 소개하였다. 그런데 대구 부근 고분벽화에 연화문이 그려져 있는 것으로 보아 가야왕국에도 얼마간의 불교가 소개됐음을 시사한다.

한국의 고분 발굴에 전권을 휘두르던 일본인 고고학자들은 기본적으로

2. 고 조완제 교수는 『한국문화사(Traditional Korea: A Culture history』를 저작으로 남겼다. 1997년 중앙대 최홍규 교수가 편집한 증보판이 한림출판사에서 나왔다.

학문적 입장을 지닌 학자들이라곤 해도 그들 조국인 일본의 정치적 입김에 영향받지 않을 수가 없었다. 그중 하마다 고사쿠(浜田耕作) 교수와 우메하라 스에지(梅原末治) 교수를 교토에서 내가 만났을 때 그들은 아주 연로한 사람이 되어 있었다. 이들은 한국 고분 발굴에서 나온 금제 유물을 어떤 것은 모조품으로 만들어서, 또 어떤 것은 진품 그대로 일본으로 빼내갔다. 나는 도쿄국립박물관에서 2개의 한국 금관을 보았다. 내가 본 또 하나의 한국 금관은 오쿠라 기하치로(大倉喜八郎)[3] 컬렉션에 들어 있었다. 또한 오사카 개인 소장의 컬렉션에도 상당수의 한국 유물이 포함돼 있다는 것을 알았지만 이 물건들은 직접 볼 기회가 없었다.

프랑스 파리에 가 있는 금관도 소개했다. 파리 기메(Guimet)박물관에 소장돼 있는 한국의 금동관은 1924년 대구 근방 고령에서 출토된 이래 일본을 거쳐 프랑스 파리까지 흘러가게 된 것이다. 이 금동관은 출토된 직후 한국인 골동상이 접근해 손을 썼고 이후 일본인 골동상과 프랑스인 골동상이 중간에 끼어들었던 것으로 보인다. 일이 이런 식으로 진행되면 발굴의 실제 내용과 그 배경에 대한 추구는 어려워진다. 단지 무슨 일이 일어났는지만 짐작해볼 수 있을 뿐이다. 한데 이 금관은 파리로 빠져나가기 전 골동상이 만든 모조품 같아 보인다. 골동상은 모조품을 국외로 빼돌리고 진품은 자기가 소장했을까? 그런데 어떤 경로로 골동상들이 이들 금관을 손에 넣었단 말인가?

한국인 친구 한 사람이 유럽 여행을 떠나며 돌아올 때 내게 무얼 사다주랴고 물었다. "아무것도. 그렇지만 그곳에서 한국예술에 대한 정보를 알

3. 오쿠라 기하치로(大倉喜八郎:1870~1964)는 일본 전통 가문 출신으로 도쿄대학을 나와 1903년 한국에 왔다. 일제강점기 대구에서 남선(南鮮)전기회사 사장 등을 지내며 막강한 재력을 바탕으로 대구를 중심으로 한 영남지역 한국 고대 유물 수집에 힘을 기울였다. '한국과 밀접한 관계에 있는 일본 고고학 연구를 위해' 그가 수집한 1300여 점의 오쿠라 컬렉션에는 국보급 한국 고대 유물 수십 점이 포함된 귀한 것이다. 1965년 한·일 회담때 한국측이 반환을 요구했으나 받아들여지지 않았다. 그의 사후 1981년 1300여 점의 유물이 도쿄국립박물관에 기증되었다. 오사카 아타카(安宅) 컬렉션과 함께 일제의 한국 유물 침탈을 대표한다.

72. 파리 기메박물관에 소장돼 있는 한국 금동관.

아올 수 있으면 좋지요. 특히 파리에 있는 신라 금관 이야기면 더 좋겠어요."

오래전 나는 고고학을 공부하는 파리대학의 대학원생으로 그곳에 살았지만 벌써 수십 년이 지난 이야기다. 프랑스에서 예술사를 공부할 때 '코리아'에 대해 언급하는 사람은 아무도 없었다. 『Korea's Cultural Roots』 개정판 28쪽에 실린 금관 사진을 보고 한국인 학자가 이 금관이 로댕박물관에 있다고 말해주었다. 그런데 그 정보는 틀린 것이고 파리에 간 내 친구가 이 금관을 파리 기메박물관에서 확인했다. 친구는 사진도 찍어다주었다. 플래시 사용이 금지되어 있었다고 한다. 이야기를 덧붙이자면 이렇다. "기메박물관에는 중국예술과 일본예술에 관해선 팸플릿을 내놓고 있지만 한국예술에 대해선 아무것도 없더라구요."

이 말을 들으며 조선조 말 고종 전후의 불안정한 사회에서 문화재의 국외 반출 금지법 같은 게 없었기 때문에 중요하고도 아름다운 한국 미술품들이 다량으로 이 시기를 틈타 빠져 나갔을 것이라는 생각을 떠올렸다. 나는 반출된 모든 물건이 다 되돌아와야 한다고 주장하는 것은 아니다. 이미 그러기에는 시기가 좀 늦었다. 그리고 반출된 미술품들은 국외에서 한국의 이미지를 높이는 데 기여하고 있다. 그러나 나는 이들 반출된 미술품들은 한국미술사 책자에 반드시 기록으로 남아야 한다고 믿는다. 이제까지 극소수만을 제외하고 기록으로 남은 예가 거의 없다.

한국이 더 이상 폐쇄된 은자(隱者)의 나라가 아니라 지구촌의 일원인 것처럼 한국미술은 이제 세계의 문화유산이다. 그래서 나는 새로 부임한 문화공보부장관에게 한국학 관련 교수들로 하여금 전세계 박물관과 개인 소장품에 들어가 있는 한국 미술품들을 모두 찾아내 파악할 것을 적극 건의한다.

예를 들어 존 디 록펠러의 아시아하우스나 일본의 많은 박물관에는 중요한 한국 미술품들이 많이 소장돼 있다. 그중에는 국보급들도 있다. 모나리자 그림이 파리 루브르박물관에 가 있다고 해서 이탈리아가 이 그림을 무시하지는 않는다. 한국 미술품을 수천 수만 개 지니고 있는 일본에서의 조사작업이 압도적인 것이 될 것이다.[4] 조사작업을 담당한 기구가 모든 해외 반출 한국 미술품의 일체 목록과 사진을 결집한 뒤에는 다시 체계적으로 요약해야 할 것이다. 결과적으로 그 작업은 일본 나라의 야마토문화관이 이제까지 중국의 것으로 분류된 개인 컬렉션과 각 절에 감춰지듯 소장돼 있던 불화에 대한 전반적인 조사결과 1978년 약 100개에 이르는 고려불화를 분류해낸 것과 같은 맥락의 일이 될 것이다.

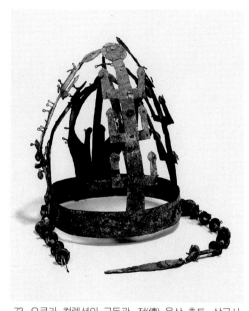

73. 오쿠라 컬렉션의 금동관, 전(傳) 울산 출토. 삼국시대. 높이 20.2cm, 일본 도쿄국립박물관 소장.

4. 1986년 한국국제교류재단은 해외에 반출된 한국문화재 조사작업을 시작, 1999년 현재 제10집을 발행했다.

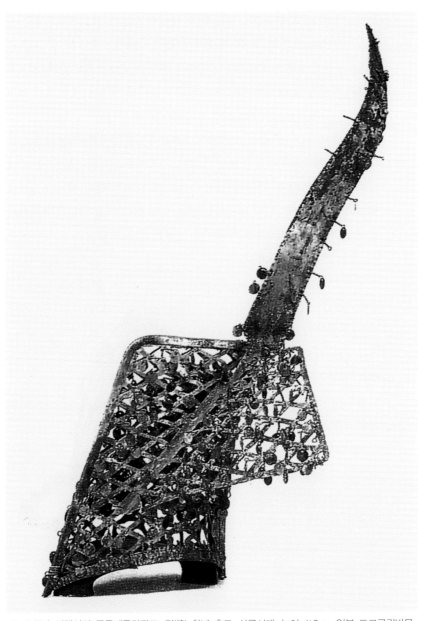

74. 오쿠라 컬렉션의 금동제투각관모, 전(傳) 창녕 출토. 삼국시대. 높이 41.8cm, 일본 도쿄국립박물관 소장.

반출 미술품 조사기구가 해야 할 일 중 하나는 신라 것이든 백제, 아니면 가야나 고구려 것이든 그 시대 왕관들을 조사해 사진으로 정리하는 작업이다. 내가 알기로 약 6~7개의 관이 해외로 반출돼 떠돌고 있어 이들에 대한 조사작업이 시급하다.

또 다른 중요한 작업은 과학적 방법을 동원해 유물의 연대를 측정하는 것이다. 한국에는 아직(1982년 현재) 열형광 측정기법이 도입돼 있지 않다. 방사성 탄소 연대측정법은 비용이 훨씬 적게 들지만 한계가 뻔하다. 많은 유물들이 그저 '일반적인 심증으로' 연대가 매겨져 있다. 이즈음 한 달이 멀다 하고 흥미진진한 새 출토품들이 쏟아지는데 아직도 유물의 연대측정은 관료적인 전횡에 좌우되는 일반적 심증 수준에 머물고 있는 것이다.

해외 반출 한국 미술품에 관해 염두에 두어야 할 것은 당시 한국 내의 부패된 사회상 때문에 중요문화재의 해외 반출을 막을 수 있는 법의 제정이 이루어지지 않았다는 사실이다. 제5공화국은 반부정부패법안을 강조하고 있지만 해외로 반출된 미술품을 통해 또 다른 일면을 보아야만 한다. 반드시 외국인 소장자들만 비난할 것은 아니라고 본다. 연줄을 거쳐 줄이 닿게 되는 '외국인 바이어'들은 값만 좋게 쳐준다면 한국의 문화유산을 거리낌없이 해외로 팔아넘기려는 한국인 고미술품상과 쉽게 접촉된다. 이러한 한국인 밀수출자들은 매우 막강한 권력을 지닌 자들이며, 한국 사회에서 지도적 위치에 있는 인사들이라는 사실을 기억해두기 바란다.

나는 개인적으로 누군가가 신라와 가야 금관을 모두 일관되게 정리한 책을 펴내주어서 우리가 여러 금관의 생김새도 비교해보고 그 훌륭함도 볼 수 있게 해주었으면 한다. 한국 정부는 1973년과 1974년에 걸쳐 경주 155호와 98호 고분에서 금관 2개와 금동관 1개를 더 발굴해냈다. 경주를 거닐다 보면 마주하게 되는 이 고분군들에는 도대체 얼마나 많은 금관이 더 묻혀 있는 것인가?

아마도 예닐곱, 어쩌면 십여 개가 더 있을지 모른다는 생각이 사람을 애

타게 만든다. '한국미술 5천년전' 당국자는 1981년의 한 전시회에서 "이제까지 발견된 금관은 공식적으로 모두 5개"라고 발표했다. 하지만 나는 그보다 훨씬 더 많다고 생각한다. 한국 정부는 당연히 한국의 개인 소장으로 되어 있는 금관 및 일본이나 프랑스로 반출된 금관까지를 계산에 넣어야 한다. 금동관도 빼놓을 수 없다. 그 역시 흥미로운 것이다.

뿐만 아니라 이들 관들은 조각과 같은 경로를 거쳐 제작된 것이니 당연히 조각으로 분류되어야 하지 않을까? 이들을 '수공예품'이니 '금속공예'라고 지칭하는 것은 너무 과소평가하는 것같이 들려서 싫다. 알렉산더 콜더의 '모빌'을 모두 조각이라고 받아들이듯 금관은 '금으로 된 조각'이다.

그리고 이들 금관들은 모두 로열 블루 벨벳이나 진홍색 벨벳 같은 천으로 진열 배경을 갖추어야만 진가가 제대로 보일 것이다. 금관이 상징하는 바는 매우 복잡정교한 것이어서 4세기부터 6세기 초까지 한반도에 거주했던 한국인들의 심리를 꿰뚫어보게 하는 것이다. 금관이 모두 몇 개나 되는지 다시 확인해봐야 한다. 분명히 '공식적으로 5개'보다 더 많이 있다. 누가 누구를 속이고 있는 것인가?

한국은 이들 금관을 한껏 자랑스러워해야 한다. 그동안 나는 금관을 하나하나 논했다. '공식적인 5개' 말고 다른 것들까지 포함해서 말이다.

경주 관광을 위하여

각 도별로 국립박물관이 세워지고 여타 활동이 전개된다는 당국의 최근 발표(1982. 3)는 고무적이다. 물론 나는 개인적으로 경주에서 중점적으로 행해지던 발굴, 조사를 주의깊게 지켜보아왔다. 발굴은 차츰 백제 영역으로 넓혀져 미륵사를 포함한 공주와 부여 일대, 그리고 뒤따라 가장 최근에는 가야 일대 — 그동안 한국문화사에서 철저히 소외되었던 지역이자 나로서는 각별한 관심을 갖고 있는 곳 — 에 대한 발굴에도 착수했다. 오늘날 문화부가 외국인을 상대로 한국 홍보를 위해 벌이는 노고를 그 옛날과 비교해보면 정말 격세지감이 든다.

내가 처음 한국에 왔을 때는 일제 식민통치기로서 솔직히 말해 외국인 관광객을 위한 볼거리가 별로 없었다. 서울에 있는 궁궐 정도가 관광거리였으나 활용되지 못하고 있었다. 일제는 군사비 지출을 최우선으로 하고 있었던 만큼 그런 일에 예산을 쓴다는 것은 거의 생각도 못했다. 궁궐은 여기저기 잡초가 무성하고 버려진 채였으며 왕릉 또한 마찬가지였다. 식민통치자들은 이왕가 후손들을 '보살폈다'(1982년 현재는 서울에서 사는 이방자 비도 그 남편인 조선의 마지막 공식 황태자와 함께 일본서 거주했다).

일본인들은 한사군 낙랑을 의도적으로 발굴하고(한국인에게 중국 식민지였음을 강조하여 일제 통치에 대한 저항감을 완화시키기 위해), 1920년대에는 금관총과 금령총, 스웨덴 구스타프 황태자를 개입시킨 서봉총 등

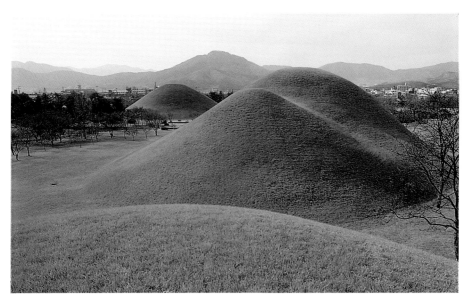

75. 천마총이 있는 경주고분 공원 대릉원. 경주고분은 외국인 관광객 등에게 신라 문화의
진수를 보여주는 곳이다. 사진 박보하

경주 신라 고분 3기를 발굴했다.

　1968년 나는 한국을 두 번째로 찾아왔다. 옛 반도호텔은 그대로 있었으
며 조선호텔은 개축중이었다. 덕수궁 안에 있던 국립박물관으로 지하도가
연결돼 있었는데 나는 여기를 지날 때마다 사람들이 너무나 가난해 보여
혹시 소매치기당하지나 않을까 겁이 났다. 요즈음(1982) 이 지하도의 한국
인들은 나보다 더 옷을 잘 입고 지나가며 국립박물관은 경복궁 안으로 옮
겨졌다. 궁궐은 들어가보기 좋은 곳이 되었고 창덕궁의 후원(비원)도 손질
되었다. 덕수궁은 아직도 무덤같이 을씨년스러운 데다 너무 사방이 터져
있어 이런 곳에서는 현대미술 전람회도 어렵겠다는 생각을 하게 되지만
이곳도 곧 개축되리라 한다.

　근래의 관광객들은 골라잡아 관광에 나설 만큼 되었다. 경주고분군은 5
세기와 6세기 초 신라문화의 진수를 보여주는 곳으로 가장 인기 있는 관광
코스가 된 듯하다. 그 다음으로는 국립경주박물관, 그리고 걸어서 힘들게

찾아가는 석굴암은 잊지 못할 장소로 인상에 남는다.

그렇지만 1968년에는 마치 사파리 여행처럼 모험을 감수해야 할 처지였다. 그 해 우리 일행은 경주에 가려고 나섰다. 캘리포니아주립대의 인류학 교수와 역시 캘리포니아에서 온 여성이 끼여 있었다. 때마침 태풍이 불었다. 우리는 한국관광공사의 여기저기 사무실에 전화를 걸어 알아보고 또 알아보았다. 그런데 세 군데서 가르쳐준 버스와 기차 시간표, 숙박시설 안내 등은 모두 제각각이었다. 우리는 태풍으로 "다리가 68개나 떠내려갔다"는 소식을 들었다(그 다리들 중에는 아마 콘크리트로 된 다리는 하나도 없었을 것이다). 우리가 '경주에 갈 수 있을지는 몰라도 서울로 돌아오려면 아마 일주일 아니면 그보다 더 오래 걸릴지도 모른다' 등의 불확실성 때문에 결국 경주행을 포기하고 말았다. 경주 석굴암의 해 뜨는 시간에 맞춰 새벽 4시에 일어나기 위해 산꼭대기 허름한 여관에서 묵는 일이 위험할지 모른다는 경고도 들었다. 오늘날 석굴암에는 버스며 택시가 줄을 댈 올라가고 커다란 주차장도 생겼으며, 석굴암 가는 일이 더 이상 '사파리 가는 길'처럼 여겨지지도 않는다. 석굴암 새벽길의 신선한 맛은 사라지고 말았다.

1978년 '좋은 때' 다시 한국에 와서 석굴암을 찾았다. 이제까지 여섯 번 석굴암을 찾아갔는데 매번 다른 시간대를 택해 올라가곤 했다. 혹시라도 그 옛날 신라시대의 상황을 놓치지 않으려는 마음에서였다.

1972년에서 1974년 사이 경주에서 발굴, 조사가 이뤄지기 전까지 5세기 신라 통치자들의 부가 어느 정도에 달하는 것인지는 오직 상상으로만 그쳤다. 155호 천마총과 98호 황남대총 쌍분이 발굴되고 나서 그 같은 상상은 비로소 확실한 것이 되었다. 한병삼 경주박물관장과 이런저런 이야기들을 나누었다. 한 관장은 아직도 50여 기 가량의 경주 신라 고분에 금관이 매장돼 있을 것이라고 보고 있었다. 우리는 즉각적으로 말을 꺼냈다.

"그럼 왜 1년에 1기 정도씩이라도 발굴하지 않으십니까? 예산상의 문제 때문인가요?"

한 관장이 대답했다.

"아니오. 우리 세대에서의 신라 금관 발굴은 다음 세대에게 넘겨주어야 할 작업이라고 생각하고 있어요. 그런 이유말고도 우린 아직 기존에 발굴해낸 것들을 무사히 보존하는 기술이 뒤떨어져 있거든요. 우린 그동안에 발굴해낸 유물 중 잃게 된 것들도 있어요."

한 관장은 비단헝겊이나 칠기 또는 종이 유물 등을 염두에 두고 말하는 것처럼 보였다. 금속은 가장 변하지 않는 것이다. 나는 중국의 고대 도시 시안(西安)에 물밀 듯 밀려오는 관광객들을 떠올렸다. 관광객들은 모두 일종의 노천박물관이 돼버린 진시황릉(秦始皇陵) 출토 기마군단과 토우를 보러 시안에 온다.

경주고분공원은 5세기경 무덤이 어떻게 축조되었으며, 왕의 시신과 함께 어떤 물건들이 매장되었는지를 보여주는 155호 천마총이 있어 아주 인상적인 관광지가 되었다. 이 같은 고분이 5기 내지 10기 정도 더 발굴되어 고분공원에 이들의 모형을 따서 만든 거대한 플라스틱 고분 모형을 축조해 벽이 없는 박물관같이 만든다면 참 매혹적인 관광자료가 될 것 같다. 경주는 이미 시 전체가 박물관이라는 인식이 되어 있다. 여기다 고대 고분의 분위기를 첨가한다면 더 효과가 커지지 않을까? 박물관의 유리진열장을 통해 보물들을 들여다보는 일은 너무 판에 박힌 것이므로 무덤 안에 직접 들어가 보게 함으로써 5세기의 분위기를 체험해보는 것이 더 흥미진진한 일이 될 것이다.

중국의 관광업계는 중국에 발을 들여놓는 외국인들을 변변한 호텔 하나도 없는 시안 진시황릉으로 유도해간다. 경주는 이미 보문단지에 막대한 숙박시설을 투자해놓았으므로 아주 좋은 특급 호텔들이 보다 활성화되기를 기다리며 비어 있다.

제7장 신라 불교, 신라인

〈대방광불화엄경변상도〉 부분

『삼국유사』에 나타난 이차돈의 순교

　아주 오랜 옛날, 호랑이 담배 먹던 시절, 김일연(金一然)이라는 스님이 있어 책을 쓰기로 맘을 먹었다. 700년 전에. 왜냐하면 그 전에 써놓았던 우리나라 역사책들은 하도 많은 전란과 외적이 쳐들어오는 바람에 거진 다 없어지고 말았기 때문이다. 그래서 일연 스님이 쓴 『삼국유사』는 신라와 고려 시대에 무슨 일이 일어났었는지를 다시 구성해주는 아주 중요한 역사책이 되었다.

　한 예를 들면 13세기 말에 씌어진 이 책은 단군할아버지와 그를 낳은 곰 엄마에 대해 처음으로 기술해놓고 있다. 그런데 불교 스님이었던 일연은 사실과 허구를 뒤섞어버려서 아주 정확한 역사와 터무니없는 이야기들이 뒤죽박죽되었다. 그는 당시의 대중적 이야깃거리들을 불교의 수많은 절과 탑, 절의 창건자 및 그들의 전설 같은 삶으로 윤색시켜놓았다. 일연의 『삼국유사』를 읽고 있으면 불교는 '기적'에 의지해 있는 것 같고, 사찰마다 어떻게 하면 다른 절보다 더 근사한 '기적적' 이야기를 만들어낼까 경쟁하는 듯이 보인다. 곳곳에 용이 넘쳐나고 중들은 공중을 훨훨 날아다니며 점쟁이들이 궁 안에 자리 잡고 있다. 호랑이들도 그렇다.

　'흰 젖'처럼 뻗쳐 흘렀다던 한 인간의 피, 이 이상한 사건으로 인해 고대 신라가 불교를 믿게 되었다고 하는 '전설의 흰 피'를 고찰해보기로 하자. 527년에 있었던 이 일의 전말은 다음과 같이 기록되어 있다.

　법흥왕(法興王)은 불교에 관심을 보였다. 신라보다 북쪽에 있는 나라 고

구려와 백제도 불교를 받아들였다고 한다. 하지만 신라의 높은 신하들은 기득권에 변화가 오는 것을 반대해 전혀 움직이지를 않았다. 말단 관리인 이차돈(異次頓) 염촉(厭髑;506〜527, 고슴도치의 뜻)만이 왕의 뜻을 이해하는 듯했다. 그는 스스로 머리를 깎고 왕에게 나아가 자신을 희생시키면 그 순교의 힘으로 불교가 발흥하리라고 말했다('순교자의 피 위에서 교회는 융성하리니').

76. 해인사의 이 벽화에는 527년 이차돈 염촉의 목이 잘리자 그 자리에서 붉은 피 대신 우유 같은 흰 피가 뿜어져 나오는 순교 장면이 그려져 있다.

"충신은 나라를 위해 죽고 의리 있는 자는 군주를 위해 죽는다"고 이 고슴도치 스님은 왕에게 말했다. "내 머리를 베는 순간 기적이 일어날 것입니다."

염촉의 처형날이 되자 다른 신하들도 그 광경을 보기 위해 몰려들었다. "나는 부처를 위해 행복하게 죽는다"고 그는 사람들을 향해 말했다. 목에 칼날이 내려뜨려진 순간 그가 말한 기적이 일어났다. 잘린 목에서 붉은 피 대신 우유 같은 흰 피가 뿜어져 나온 것이다. 그러자 하늘에서 폭우가 쏟아지면서 "나무가 흔들리고 호랑이들은 질주해가고 용은 날아오르고 귀신과 도깨비들이 울었다." 자비의 여신 관세음보살은 염촉의 혼을 극락으로 맞아들였고 신라의 역사는 장이 바뀌었다.

무속은 이후 공식적인 종교로서 더 버티지 못하게 됐으며 그 자리에 대신 불교가 들어섰다. 그리고 한반도의 어느 나라보다 더 열렬한 불교국가

가 된 것은 신라였다. 668년 삼국을 통일한 신라가 무상의 통치를 구가하면서 불교에 대한 열정은 한반도 구석구석에 퍼져 나갔다. 통일신라시대(668~935)는 진실로 불교에 대한 열렬한 귀의가 절정을 이루었던 때였다.

가엾은 염촉의 시신은 거두어져서 경주 북쪽 금강산에 장사 지내고 그를 기린 절이 세워졌다. 혹시 이차돈의 순교를 그림으로 풀어낸 벽화는 없을까 하여 절의 뒤쪽을 샅샅이 뒤지고 다니던 내가 해인사에서 흰 피가 봇물처럼 몸에서 솟구치는 바로 그 장면을 대면했을 때의 놀라움이 어땠겠는지 상상해 달라.

『삼국유사』에는 나아가 법흥왕이 불교에 깊이 귀의한 나머지 머리를 깎고 승복을 입었다고 씌어 있다. 왕은 그의 일가들에게 절의 노역을 하게 하고 스스로 주지가 되었다. 죄인 가족을 노비로 삼기도 했지만 왕이나 귀족층들은 딸을 어느 특별한 절의 '노비'가 되게 하는 관습이 있었다. 절 하나에 노비가 수백 내지 수천이 딸렸다는 기록을 대할 때면 이들 노비가 외국에서 붙잡혀온 사람들이 아니라(뱃꾼들이 아프리카 사람들을 납치해와서 미국민의 노예로 삼은 것처럼) 한국인이 같은 한국인을 죄에 대한 징벌 내지는 극단적인 광신이나 심지어 명예로까지 생각해 노비를 삼는다는 사실에 아연해지곤 한다. 『삼국유사』는 참 놀랄 만한 독후감을 준다.

인도로 간 선구자 승려들

　인간이 비행기를 활용하기 전 여행이란 조그만 배에 몸을 싣고 위험한 바다로 나아가든지, 강도떼나 모래바람, 기타 예측도 못하던 갖가지 위험이 도사린 사막을 건너야 하는 것이었다. 1400년 전 한국 땅에서 몇몇 승려들이 머나먼 인도 땅으로 가는 여행을 시도한 것은 보통 깊은 불교적 신앙심이 아니고는 실행할 수 없는 일이었으리라.

　많은 승려들이 길을 떠났다. 그중에는 끝내 돌아오지 못함으로써 역사에서 사라진 이름들도 있지만 가장 먼저 인도로 길을 떠났다가 무사히 돌아온 승려는 백제의 겸익(謙益)이었다. 523년에서부터 554년까지 통치한 백제 성왕의 두드러진 두 가지 치적 중 하나가 승려 겸익으로 하여금 불교가 전래된 본거지 인도로 유학케 한 것이었다. 겸익이 정확히 어느 해에 그 긴 여정에 올랐는지는 기록되어 있지 않으나 그는 수년간 인도에 머물면서 공부하다 530년경 돌아왔다. 이때는 공식적으로 백제가 일본에 불교를 전파하기 전이다. 그는 귀국할 때 불경을 가지고 돌아왔을 뿐 아니라 산스크리트어도 배워왔고 배달다삼장(倍達多三藏)이라는 인도 승려를 데려왔다. 겸익이 무사히 돌아온 것은 실로 경하할 만한 일이었다. 성왕은 그에게 역경 도량을 제공했다. 28명의 승려가 겸익과 함께 대승불교 경전을 번역했다(그 당시의 기록문자인 한문으로).

　그러나 산스크리트어와 한자는 다른 언어체계이고 인도문화와 중국문화는 판이한 것이었다. 6세기의 인도 불교는 이미 기원전 6세기에서 서기

5세기 석가모니 시대의 단순한 숲의 철학과는 다른 것이었으며, 실존인물이던 석가모니는 그 당시로부터 거의 1000년 전 사람이었다. 덧붙여서 불교가 국가와 왕가의 보호벽이 된다는 사상이 일어났다. 불교는 기원전 250년 인도 왕 하나가 자신의 지배 논리로 불교를 채택해 그 기반을 공고히하지 않았던들 벌써 사라지고 말았을 것이다. 서로 다투고 있던 삼국은 불교를 호국신앙으로 받아들이면서 부처에게 각자 자신의 나라를 수호해 달라고 기원했다.

불교를 국교로 받아들인 삼국 중에서도 백제는 특별히 더 문화적으로 불교의 영향을 흡수한 듯하다. 성왕의 치적 중 다른 하나는 섬나라 일본에 불교를 전파한 것이었다. 왕은 2명의 학자승려와 16명의 설법사, 불경과 불상 등을 야마토 조정에 보냈다. 그러나 이후에는 더 엄청난 것들을 일본에 보내기에 이르렀으며, 일본 왕에게 호국신앙으로 불교를 받아들일 것과 신라가 백제를 침공할 경우 동맹국으로 나서줄 것을 요구했다. 그 당시 여러 통치집단 사이에서 불교가 정치적 요인으로 작용했음을 알게 해주는 대목이다(중세 유럽의 신성로마제국이란 것이 사실은 극히 비신성했던 역사와 비슷한 상황이다).

신라는 백제보다 늦게 샤머니즘을 버리고 불교를 받아들였다. 신라 또한 여러 명의 승려들을 인도로 유학케 했다. 7세기 중엽 신라 승려 현조(玄照)가 인도로 가는 야심적인 여정에 올랐다. 그는 얼마 동안을 당나라에서 지내다가 현각(玄恪)과 혜륜(惠輪) 두 명의 제자를 데리고 인도로 떠났다. 중앙아시아 사막과 티베트 고원을 지나야 하는 그의 여행길은 극도로 험난한 것이었지만 마침내 그는 북서쪽 지금의 파키스탄을 거쳐 인도로 들어갔다. 북서지방 얄란다라에서 4년을 지낸 뒤 그는 부처가 첫 설법을 행한 베나레스의 녹야원과 보드가야 성지를 찾았다. 이 신라 승려는 당시 불교학의 총본산이던 나란타(Nalanda)대학에 들어갔다. 이곳은 불교를 믿는 12개국에서 수천 명의 승려학도가 불교학을 배우기 위해 운집한 곳이었다(지금은 폐허가 된 나란타대학에 가보면 엄청나게 광대한 규모의 장소였

77. 6~8세기 한국의 선구자적 불교 승려들이 인도로 간 육로와 해로. 제임스 그레이슨 그림.

음을 알 수 있다. 이곳에서는 불교의 어떤 종파든 가리지 않고 받아들였는데 말년에 가서는 극히 밀교(密敎)적으로 되었다. 1000년이 되기 전 이곳은 황폐화되었다. 그러나 전성기에는 세계적인 '대학'들 중 하나였다. (이 시기의 서양은 암흑기로 글을 읽고 쓸 줄 아는 사람이 거의 없었다). 나란타대학에서 3년을 수학한 뒤 그는 마침내 귀국길에 올라 중국 낙양(洛陽)으로 왔다. 그러나 당나라 고종이 그에게 인도로 되돌아가 더 연구해줄 것을 요청했다. 현조는 다시 나란타대학으로 되돌아갔다. 그에겐 그곳이 집처럼 편안히 느껴지는 곳이었다. 현조는 거기서 아마라바티(Amaravati)로 여행하던 도중 사망했다.

현조는 인도로 갔던 한국 승려들 명단에서 종종 누락되어 중국 승려 명단에 올라 있기도 한다. 그는 결코 신라 땅으로 되돌아오지 못했던 것이다. 많은 수의 한국인 승려들이 같은 경우를 당해 중국문화권에 흡수되고말았다. 이들 한국인 승려들은 이를테면 '국적 이탈자'로 분류되는 사람들이다. 불교에 대한 열렬한 신심 때문이었거나 아니면 새로운 지식에 대한욕구가 끝없었던 나머지 고향을 다시 찾지 못했던 것이다. 이때는 여권이나 일반 비자, 유학생 비자 같은 까다로운 서류 제출이 없었던 세상이었다. 그 대신 여행의 위험이 사람들 발목을 잡고 집 밖으로 못 나가게 하는장애가 되었지만 그것도 의지가 굳고 모험심 강한 사람들 앞에서는 아무것도 아니었다.

이들을 더 열거해보면 승려 철련은 나란타대학에서 3년을 공부했는데나이가 들어 그곳에서 사망했다. 그는 지극히 인도화되어버린 나머지 인도 이름 아리야발마(阿離耶跋摩)로 더 잘 알려져 있다. 혜업(惠業)이라는승려는 북방의 육로를 통해 인도 보리사(菩提寺)를 거쳐 나란타대학에 갔으며 그곳에서 생을 마쳤다. 티베트와 네팔을 거쳐 인도로 떠났던 현태(玄太) 스님은 필경 그곳에서 번성하던 밀교를 보았을 것이다. 돌아오는 길에그는 중국 승려를 만났는데 그가 '불교의 아버지 나라'로 돌아갈 것을 권하자 그 말에 따랐다. 그러나 종래 그는 당나라에서 사망했다.

몇몇 승려는 중국 투르키스탄의 사막과 티베트의 고원지대를 피해 해로를 택했다. 그러나 뱃길 또한 위험이 도사린 행로였고 인도까지 직행할 수 있는 방법도 없었다. 이들 중 가장 성공적이었던 경우가 8세기의 혜초(慧超;704~787)였다. 그는 중국에서 강한 교세를 이루던 밀교(Tantric Buddhism)를 익히다가 광동(廣東)에서 배를 타고 인도 북동부 캘커타 항구로 입성했다. 천축국(天竺國, 인도)에서 불타의 여러 족적을 찾아본 뒤 육로를 택해 중국으로 돌아온 혜초는 당시 인도와 나란타대학을 휩쓸었던밀교 경전을 비롯해 각종 경전을 번역하고 『왕오천축국전(往五天竺國傳)』을 저술해 한국 불교 발전에 기여했다.

인도에 간 한국 승려들은 일본 승려들보다 더 수적으로 많았고 더 과감했으며 열정적이었다. 당나라 때만도 한국 승려는 9명이 인도까지 들어갔는데 일본 승려는 단 1명이 인도행을 시도했다가 그나마도 광주 부근에서 사망하고 말았다. 중국의 절에 수많은 한국인 승려들이 기거했음은 두말할 나위도 없다.

나는 당시 이미 중국에 유학중이었거나 한반도를 떠나 여행길에 올랐던 여러 한국인 또는 승려들 가운데는 기록에 남아 있지 않은 이들도 상당수 있다고 믿는다. 누군가는 인도에 가서 후일 석굴암 건축에 참고가 될 그림을 가지고 돌아왔을 것이다. 아! 그들의 이름은 잃어버렸지만 인도식 발상에 한국적 정수가 합해져 화강암에 조각을 새기고 화강암으로 축조한 석굴암 건축은 지금까지 남아 더할 수 없는 아름다움을 현대인들에게 전해 준다.

나는 지금의 한국 승려들이 "한국엔 밀교가 없다"고 말할 때마다 웃는다. 당나라 유학승들을 통해 밀교는 한국에 유입되었을 뿐만 아니라 13～14세기 몽골이 한국을 지배할 때도 스며들어왔다. 몽골족은 밀교의 일파인 라마교를 신봉했으며 한반도에도 영향을 미쳤다. 한국 절에 많이 들어선 십일면관세음상(十一面觀世音像)은 밀교에서 인기 있는 불상이다. 750년 조성된 석굴암은 가장 섬세한 십일면관세음상을 지니고 있다.

한국 내 모든 승려들은(본인이 아는 한) 적어도 하루에 한 번 이상 밀교 개념이 확실하게 배어 있는 『천수경(千手經)』을 뇌인다. 의상대사가 전래시킨 화엄종(華嚴宗)은 8세기 한국의 주요 종파였는데, 그는 밀교풍이 포함된 복합 규모의 중국 불교를 받아들였다. 지금까지도 화엄종에 속해 있거나 과거에 소속됐던 절에는 그 잔재가 남아 있다. 오대산 월정사에는 팔이 여러 개 달린 악귀 그림이 있다. 불국사 관음전에는 천수관음이 있고, 제주도에도 그런 류들이 있다.

그렇다. 인도의 나란타대학이나 당나라에 유학했던 한국의 선구자적 승려들이 남긴 자취는 아직도 한국 내 절 안에 서려 있다. 미술사가로서 나

는 절을 찾을 기회가 있을 때마다 선구자적 승려들의 여행 산물로서 밀교적 요소가 어떤 게 남아 있는지, 또는 중국에서부터 들어온 도교적 요소는 무엇인지, 몽골 지배의 여파가 어떤 영향을 미쳤는지 등을 이모저모 살펴본다.

불교는 주변 상황을 받아들이고 동화하는 가운데 존속돼왔다. 티베트 불교는 악마를 강조한 무속 타입의 토속 뵌포(Bonpo)교를 흡수함으로써 티베트 불교의 주요소가 되었다. 중국 불교는 무속과 도교에 기반을 둔 그 지역의 수많은 민간신앙을 받아들임으로써 번성했다. 한국 불교 역시 많은 '타협안'들을 만들어내면서 번영하고 존속해올 수 있었다.

한국 불교의 빛나는 별, 원효

오늘날의 한국 불교가 일본 불교와 크게 다른 점은 단일 종단이라는 것이다. 1만 명이 넘는 비구, 비구니의 절대 다수가 조계종 소속인 반면, 일본은 10개가 넘는 종파가 있고 그중 한국에 없는 정토종(淨土宗)이 지배적이다. 이러한 한국 불교의 가장 영향력 있는 불교 지도자는 단일 종단의 화합을 위해 전념해온 원효(元曉; 617~686)와 지눌(知訥; 1158~1210)일 것이다.

원효대사는 한국 불교의 대사상가였다. 그중에서도 '무애'(無碍, 큰 깨달음을 얻었기 때문에 어떠한 일로 구애되지 않고 자유로움)는 대단히 시대를 앞선 사상이었다. 이를 이해하기 위해서는 우선 그의 일생을 살펴봐야 한다. 모두 240권이나(!) 되는 저작과 어록을 통해볼 때 그는 신라 땅에 불교적 유토피아를 실현하려 했던 사람이다.

30대에 그는 동료인 의상과 함께 중국 유학길에 올랐다. 원효가 한밤중에 자다가 목이 말라 손을 뻗쳐 잡히는 바가지에 담긴 물을 달게 들이켰는데 아침에 깨어보니 썩은 해골에 괸 빗물이었다는 고사는 불교에서 전해지는 유명한 얘기이다.

마음이 어떻게 만물을 받아들이는가를 깨달은 데서 온 충격으로 그는 충분한 해탈을 이룬 나머지 중국행을 중지하고 도로 신라로 돌아왔다. 유식학파(唯識學派)로 알려진 그의 철학은 지각(知覺)이란 객관적 현실성이 결여된 것이며, 만물을 인지하고 받아들일 수 있는 것은 오직 마음에 달린

것임을 말한다. 모든 이론들을 받아들이고 통합해 시간과 공간의 구획 안에서 세계를 보는 것이다. 그는 모든 것을 포용하는 범세계적 가능성을 불교에서 발견했다.

원효는 미륵(彌勒)이 있는 도솔천이나 서방정토세계(西方淨土世界)의 아미타불(阿彌陀佛)을 부정하지도 않았고, 복잡한 예불을 할 줄 모르는 무지한 대중들이 아미타불을 찬송하는 것도 받아들였기 때문에 오늘

78. 범어사(梵魚寺)의 원효대사상, 조선 후기. 실제로 그가 어떻게 생겼는지는 아무도 모른다.

날 수많은 한국 절에는 아미타불이 모셔져 있고 세상 사람들은 그 앞에서 나무아미타불 염불을 한다. 원효가 대중들에게 접근한 방법은 '우선 그들을 있는 그대로의 수준에서 받아들여야만 전도할 수 있다'는 것이었다.

이 당시 신라는 삼국 통일을 위해 나아가고 있었다. 원효는 그러한 사회의 문제점을 갈파했다. "원효의 정신적 지도 없이 신라는 한반도에서 정치적·도덕적 통일을 결코 이루지 못했을 것"이라고 한다. 신라가 백제를 멸망시켰을 때 원효는 40대의 장년이었고 고구려가 망했을 때는 52세로 가장 성숙한 나이였다. 신라가 그를 필요로 하자 그는 신라 사회에 불교적 이론을 뒷받침함으로써 처음으로 이룬 한반도 통일이 굳건한 정신적 바탕 위에 지탱될 수 있도록 하였다. 원효는 그때까지 중국을 통해 들어온 불교의 잡다한 종파들을 하나로 통합해내는 일에 나선 것이다. 그것은 화엄사

79. 충분한 해탈로 중국행을 포기하고 의상과 헤어지는 원효. 〈화엄종조사회권(華嚴宗祖師會卷)〉 중 부분. 교토 고잔지(高山寺) 소장.

상과도 유사한 것으로 그는 혼란한 나라 형편을 체계화하는 데 힘을 발휘한 해동종(海東宗)을 창종했다. 그의 사상은 중국으로 건너갔고 일본의 화엄불교에도 영향을 미쳤다.

원효는 글을 통해 종교적인 화합을 창출해내는 데 노력했다. 원효 이전에는 일반인들이 알기 쉽게 명쾌한 필치로 써내려간 불교 서적이 없었다. 그는 불경의 어려운 말뜻에 하나하나 주를 달아 익히는 것을 지양해 그 바탕이 되는 민주와 인간성을 강조하였다. 행동을 통해서는 차이, 특히 지적 거짓됨을 극복하려 애썼다. 그는 보살이 지혜와 연민과 무(無) 사상에 기반을 두고 있음을 주장했다.

파벌간의 논쟁이 일고 있는 소승불교와 대승불교, 유심철학(唯心哲學), 천태(天台)와 화엄, 타력과 자력의 합일이 그가 추구하던 대상이었다. 『십

문화쟁론(十門和諍論)』은 그중 가장 중요한 저작이다. 서로 모순되는 종파의 형이상학적 논점 10가지를 분석하여 '일승불교(一乘佛敎)'라는 이름으로 이끌어낸 그의 저작은 한국 불교 사상의 핵심이 되었다. 한국은 이후 다른 어느 국가보다도 원효의 이러한 단일 종단, 또는 화합의 논리를 따르고 있다. 원효는 후일 한국에서 눈덩이처럼 불어나게 된 조류의 실마리를 연 것이다. 혹자는 이 점이 한국 불교의 최대 강점이라고 하며 또 다른 혹자는 이 점이 약점이라고도 말한다.

원효대사의 범상찮은 삶, 논쟁을 화합으로 이끌어낸 점, 보살행을 펼치려 한 것, 아무 차별 없는 삶을 살기 위해 애쓴 점 등은 한국사에서 몇 백년에 한 분 나올까 말까 한, 대단히 뛰어난 인물이었던 것으로 보인다. 대부분의 불교인들이 해탈한 사람과 그러지 못한 사람 간의 괴리를 매우 강조하는 데 비해 원효는 그렇지 않았다. 그는 승(僧)과 속(俗)이 다른 두 개가 아니라 하나임을 보여주려고 애썼다. 군중들 틈에 기꺼이 끼여 살면서 거리에서 평민들과 어울렸고, 불교에서 말하는 진리와 일상적 생활과는 아무런 구별도 장애도 없는 것임을 깨우치려 하였다. 이 같은 그의 생활과 사상은 이론과 습관을 한 데로 합친 것이다. 이 점은 무엇보다 중요한 것이다. 그가 몸담았던 불교는 생을 긍정적으로 받아들이는 것이었지 여느 사람과 다른 존재로서 삶을 소외시키거나 부정하는 것이 아니었다. 그는 한국 불교사에서 수백 년 동안 가장 빛나는 별과 같은 존재였다.

자신의 생애 후반에는 엄격한 규율의 승려 생활도 벗어났다. 호사스런 승복 대신 세속인의 평복을 입었고, 세속 이름을 썼으며, 독신의 맹세를 일부러 깼다. 그는 경주의 거리를 다니면서 다음과 같은 노래를 불렀다.

"누가 나에게 자루 빠진 도끼를 빌려주지 않을 텐가. 내가 그것으로 하늘을 받치는 장대를 베려 하노라."

무열왕이 그 노래의 뜻을 알아들었다. 원효가 과부가 된 공주에게 장가들어서 아들 낳기를 원한다는 것이었다. 왕이 원효와 요석(瑤石)공주 중간에 나서서 일을 만들었다. 원효가 어떻게 연못에 떨어져 옷이 젖고 공주가

새옷을 내주었는지에 대한 이야기는 여러 가지로 전해진다. 이들 사이에 난 아들이 바로 한자의 음과 뜻을 빌려 한국말 발음으로 쓰도록 한 이두를 만든 학자 설총이다. 아주 골치 아픈 방법이긴 해도 이두는 최초의 한국말 표기법이었다.

불교의 독신 계율을 깨는 것과 동시에 과부가 재혼하면 안 된다는 유교 법도 보기 좋게 걷어차버린 원효는 다시는 좁은 시야 속에 자신을 가두지 않았다. 그는 아무 차별이 없는 경지에 들어서 있었다. 승복과 독신 생활만이 사람을 종교적으로 만드는 건 아니라는 것을 그는 알았다.

당연히 당대의 정통파 승려들은 원효를 질시하였고 그의 업적을 매장하기 위해 그의 원고를 훔치기까지 했다. 승려들은 호사스런 승려 복색으로 몸을 감싸고 신비스런 거동으로써 일반인들이 자신들을 보통 사람과는 다른 특별한 존재로 공경하는 것을 지키려 했다.

그가 주창한 무애사상은 개인에게 있어 무한한 지평을 열어준 것이었으며 따라서 인간의 자유를 발전시켜나가는 데서 혁신적인 개념이었다. 원효는 상황이 행동을 결정하는 것이며, 규제는 철폐되어야 한다는 것, 한 개인은 그 자신의 과거로부터 벗어날 수 있다는 것을 믿었다. 인간은 책에서 배우는 것보다 자기 스스로 진리를 찾는 것이다. 일단 스스로의 생각이 정해지면 그에 따라 움직이게 된다는 것이다. 그는 자신이 깨달은 것을 남들과 같이 나누어 그들이 어떤 한계를 넘어서기를 바랐다. 원효는 그 당시는 물론 오늘날에도 앞서간 사람으로 그의 무애사상은 거의 이해되지 못한다. 그렇긴 해도 그것은 현대 상황에도 적용시킬 수 있는 '그 무엇'인 것이다.

7세기 한·중·일의 의상대사 러브 스토리

　로미오와 줄리엣 같은 연거푸 두 번의 자살은 아니지만 한국적 특색이 나타난 러브 스토리. 청운의 뜻을 품은 한 남자를 깊이 사랑한 젊은 아가씨가 자살한 뒤에도 그를 돕고 보호한다는 줄거리. 극동에서는 이런 타입의 남녀상열지사(男女相悅之事)를 매우 이상적으로 여겼다. 7세기의 신라 의상대사(義湘; 625~702) 이야기는 중국과 한국에 널리 알려졌을 뿐 아니라 일본에도 전래되어 후세의 일본 화가들이 그 이야기를 그림으로 남겨놓음으로써 20세기에 와서도 심금을 울리는 사랑의 송가가 되었다. 로맨틱한 그 이야기는 얼마만큼이 사실이고 얼마만큼이 허구인지 알 수 없지만 7세기의 역사적 사실을 배경으로 하고 있다. 게다가 나라마다 제각기 특색을 가미함으로써 중국판, 한국판, 일본판 의상대사 러브 스토리가 생겨났다.

　의상대사는 한국사에서 가장 유명한 3~4인의 승려 중 한 사람이다. 그는 한반도에 널리 세력을 떨쳤고, 영화롭기 이를 데 없는 8세기 한국미술을 뒷받침한 화엄종의 개조였다.

　『삼국유사』에 의하면 대사의 속성은 김씨 혹은 박씨였다. 젊어서 그는 국토 여기저기를 떠돌아다녔는데 그때 한반도 삼국은 서로간의 전쟁으로 끊임없이 요동치다가 결과적으로 당나라 군대를 등에 업은 신라의 삼국통일로 귀추되었다. 처음에 그는 원효와 함께 중국으로 유학길에 올랐다. 원효는 도중에 특이한 일을 겪었으며 사물에 작용하는 마음의 중요성을 깨

80. 〈화엄종조사회권(華嚴宗祖師會卷)〉 중 부분. 13세기 전반, 교토 고잔지 소장. 불법을 계속 공부하기로 굳게 마음먹은 의상 스님은 그리 사랑하는 중국 처녀 센미아요의 청을 표연히 물리친다. (위) 상사병에 걸린 아가씨가 그만 죽어서라도 의상 스님을 돕겠다는 염원으로 바다에 몸을 던지고 있다. (아래)

달고 중국행이 쓸데없는 것임을 자각하며 신라로 돌아갔다. 그 이야기 역시 로맨틱한 또 하나의 소설이다.

의상대사 러브 스토리의 한국판에 따르면 묘화¹라는 아름다운 처녀가 의상을 사랑했다고 한다.

중국판 이야기에는 셴미야오(善妙)라는 아름다운 아가씨가 있어 의상이 등주(登州)에 잠시 머무를 때 그를 깊이 사모하게 되었다. 그렇지만 신라에서 온 이 젊은 스님은 사랑 같은 것에 한눈 파는 일 없이 오로지 불법 공부하는 데만 전념하였다. 의상은 그 뒤 당나라의 수도 장안(長安)에 가서 오래 머물렀다. 988년 찬영(贊寧)이라는 사람이 쓴 중국 이야기에는 의상에게서 버림받은 그 아가씨는 불교로 개종하여 의상을 계속 따르고자 하였다.

마침내 의상이 10년 만에 신라로 돌아가게 되자 셴미야오는 그동안 정성들여 만든 불교용품들을 이별의 선물로 전하고자 하였다. 그러나 바닷가에 다다랐을 때 그녀가 그토록 사랑한 의상을 태운 장삿배는 방금 떠난 뒤여서 오직 멀리서 바라보이기만 할 뿐이었다. 젊은 처녀는 부처님께 빌면서 선물상자를 바닷물에 던졌다. 선물상자는 바람결에 실려 의상이 탄 배에 가 닿았다.

절망한 셴미야오는 바다에 몸을 던져 죽었다. 그렇지만 (중국 이야기에 따르면) 익사하지 않고 바다의 용으로 화신, 의상이 탄 배가 무사히 신라에 가 닿도록 보살폈다. 그리고 황해의 험한 파도 속에 오가는 배들을 수호하게 되었다.

무사히 고국에 돌아온 의상은 온 나라를 돌아다니며 화엄종을 설법했다. 삼국을 통일한 문무대왕은 의상을 재정적으로 지원해 곳곳에 화엄종을 받드는 절을 열 곳도 넘게 지었다. 화엄사, 낙산사, 부석사(의상의 귀국 직후인 676년 창건됨) 등이 그 당시 생겨난 절이다. 그보다 앞서 지어졌던

1. 코벨은 한국 처녀의 이름을 선묘가 아닌 묘화라고 쓰고 있다. 그러나 어디서 묘화라는 이름을 찾았는지 확인할 수 없었다.

불국사 같은 대찰도 후일 화엄종찰이 됨으로써 8세기 한국 불교는 궁궐과 변방을 막론하고 화엄종이 절대적으로 지배하기에 이르렀다.

용이 된 처녀는 그 후에도 의상을 도왔다. 다시 한국판 이야기에 의하면 묘화는 의상의 부석사(浮石寺) 창건에 힘을 발휘했다. 의상이 처음 영주 땅 절터에 와보았을 때 도둑들이 동굴 속에 본부를 차려놓고 판치고 있었다. 용이 된 처녀가 커다란 돌을 날라다 동굴 입구에 떨어뜨려 입구를 막음으로써 도둑들은 혼비백산했다. 부석사란 이름은 그 돌에서 따온 것인데 오늘날에도 그 돌이 남아 전해진다. 그 뒤의 이야기를 계속해보면 용은 그 후 부석사 대웅전에서 살았다. 머리는 제단 위에 두고 꼬리는 절 앞마당의 석등 있는 데까지 뻗쳤다. 실제로 부석사 앞마당에는 용 비슷하게 생긴 돌이 있어 의상대사 러브 스토리의 한 부분을 상기시킨다.

81. 의상대사와 선묘의 전설이 어린 부석사 전경. 부석사 3층석탑, 무량수전, 그 아래로 안양루가 보인다. 무량수전 뒤로 최근세에 들어선 선묘각이 있다. 사진 박보하

부석사에는 진작부터 의상을 사랑했던 한국 처녀 묘화의 초상화가 있었는데 한일병합이 되면서 일본이 이를 탈취해갔다. 일본이 무엇 때문에 그런 도둑질을 해갔는지 이해하기 어렵지 않다. 의상은 일본의 나라 조정에서 화엄불교를 받아들였을 때부터 극진한 존경의 대상으로 받들어져왔다(일본에서는 의상을 지쇼라고 부른다). 실제로 일본은 1915년 돈을 들여 부석사 경내를 보수하기도 했는데 그 이유는 바로 부석사가 의상대사와 관련이 깊은 곳이기 때문이었다. 부석사가 임진왜란(1952~1958) 당시 히데요시 군(軍)에 의해 불타버리지 않고 살아남은 극소수 절 가운데 하나였다는 사실도 주목해야 할 것이다. 이 때문에 부석사는 한국에서 가장 오래된 건축물로서 한국사에 큰 의미를 지닌 절이 되었다. 물론 손길이 닿지 않는 먼 오지에 있었기 때문에 전란의 불길을 피할 수도 있었던 것이다.

일본인들이 의상대사를 친숙하게 여기는 이유는 그가 주창한 불교이론을 일본의 지도자들이 떠받들고 존경한 데다, 그의 전기를 13세기 일본 화가가 그림으로 남겨놓았기 때문이다. 가마쿠라(鎌倉) 막부(幕府) 시절 일본 불교의 지나치게 이론적인 면을 보충할 실제적인 종파가 요구되었다. 이에 승려 묘에 쇼닌(明惠上人;1173~1232)은 화엄종을 되살려 선종과 합치시키고자 하였다. 그는 원효(일본에서는 겐교 또는 강교로 불린다)와 의상의 일대기를 쓰기로 마음먹고 중국의 『송고승전(宋高僧傳)』을 탐독했다. 찬영이 쓴 이 책에서 묘에 스님은 원효와 의상의 전기를 기초해서 '화엄연기'에 관한 두루마리 글을 지었고, 이는 일본 최고의 사찰미술화파인 고잔지(高山寺)파[2] 화가들에게 알려졌다.

묘에는 고잔지파 화공들에게 7세기 신라 승려인 원효와 의상을 주제로 한 두루마리 채색 그림의 제작을 명하였다. 당시에는 유명한 종교지도자들의 일대기를 글과 그림으로 묶어 만드는 게 성행했다. 화공들은 그 명령을 충실히 이행했다. 2권은 원효를, 4권은 의상대사 이야기를 그렸다.

2. 그림으로 가장 유명한 사찰 고잔지(高山寺)는 승려 묘에 쇼닌에 의해 1206년 재건되었다.

오늘날 〈화엄종조사회권(華嚴宗祖師會卷)〉 또는 〈케곤엔기(華嚴緣起)〉라는 표제가 붙어 교토 외곽의 고잔지 절에 소중히 보관돼 있는 6권의 이 두루마리 그림을 두고 당대의 가장 유명한 화가였던 노부잔[3]이 그린 것으로 보는 견해도 있다. 그러나 그의 솜씨라는 증거는 아무데도 없다. 아마도 여러 명의 화공들이 공동제작한 것이기 쉽다.

의상편에 소개된 그림을 살펴보면 화공들이 중국 아가씨 셴미야오라고 생각한 인물에는 동적인 느낌이 가득하다. 그녀의 너울은 두 가닥이 뒤쪽으로 나부끼고 뺨 앞에 들려 있는 왼손은 정감어린 동작을 나타내고 있다. 배경에 놓인 괴석조차도 생명을 지닌 채 움직이고 있는 것 같다. 충직한 그 아가씨가 멀리 떠나는 배를 바라보다 절벽 아래 솟구치는 파도 속으로 몸을 날려 떨어지는 그림에 와서는 흔들리는 옷자락의 표현이 살아 있고 파도는 폭풍을 머금은 격랑인 듯 그려져 있다.

용이 된 셴미야오가 배를 호위해 황해를 건너는 장면에는 신비로운 짐승인 용이 목 언저리부터 파도 위에 드러나 있는데 머리가 뱃머리에 닿을 만큼 높이 쳐들고 있다. 설명에 나와 있는 대로 영험한 용이 이끌어가는 배는 조그맣게 축소돼 있고 그 안에 탄 사람들도 상대적으로 작게 그려졌다. 그 가운데 의상대사는 뱃전에 등을 기대고 고요히 앉은 채 앞에 펼쳐놓은 경을 읽고 있다.

중세 일본미술사에서 성행했던 이 같은 글이 있는 그림은 오른쪽에서 왼쪽으로 나아가며 이야기의 각 장면을 연속적으로 이어놓아 두루마리를 펼쳐가면서 차례대로 보게 했다. 한 장면에서 다음 장면으로 넘어갈 때 칸을 지르는 표시를 하거나 선 같은 것으로 분할하지도 않았다. 이처럼 흐르듯 연속되는 두루마리 그림 형식은 13세기 일본에서 절정에 달했으며 오늘날에도 그려진다. 〈화엄종조사회권〉은 그런 형식이 정점에 달했을 때 만들어졌다. 두 신라 승려 이야기는 이 두루마리 그림에 아주 잘 묘사된 것이다. 일본 정부가 이를 국보로 지정한 것도 하등 이상한 일이 아니다.

3. 다른 학설에 의하면 엔니치보 죠닌(緣日坊成忍)이 그렸다고 말한다.

후기: 호놀룰루에 있는 나의 집 서재에서 오쿠다이라 히데오(奧平英雄)가 쓴 『일본 그림의 대가들』에 이 6권의 두루마리를 두고 "일본으로 돌아오는 두 신라 승려"라는 설명을 보았을 때 나의 놀라움이 어땠겠는지 상상해보시라. 두 사람은 일본에 가본 적도 없다. 그런데도 이와 같은 설명이 버젓이 나와 있는 것은 일본에 있는 모든 한국 문물이 그 국적을 잃게 됐던 상황을 반영하는 것이다.

한국의 산천을 떠다니는 대신 원효는 "바루를 악기처럼 두드리면서 일본으로 돌아와 지성으로나 덕성으로나 고매한 스님이 되었다"고 그 일본 예술사학자는 써놓고 있다. 나로서는 불교적 계율을 뛰어넘은 한국의 원효 이야기가 더 좋다.

의상이 중국에 유학하고 있는 동안 밀교 또는 법력을 중시한 불교가 강하게 세력을 떨쳤다. 『삼국유사』에 나오는 화엄종찰에는 절의 기원을 두고 일어난 기적이 으레 묘사되어 있다. 의상이 중국에서 돌아오는 이야기에도 이런 기적이 나오는데 말할 것도 없이 두루마리 그림은 이 같은 사건들을 그림으로 옮겨놓았다. 창 밖의 하와이 카이스 마리나 해변을 내다보면서 나는 의상을 태운 배와 함께 바다의 용이 중세 때의 그림에서처럼 바다에 큰 물결을 일으키며 나오지 않으려나 상상해본다.

이 글을 쓰면서 다시 미국 시카고에 30년간 살았던 또 다른 일본인 예술사가가 쓴 책을 꺼내보았다. 1937년 시카고대학 출판부에서 발행된 책인데 여기에는 정확한 설명이 되어 있음을 확인했다. 즉 원효와 의상 두 스님은 모두 고국인 한국에 귀국했다는 것이다. 이로써 서양에서의 학문 연구가 일본에서의 학문 연구보다 더 객관적임을 말해주는 것이 될까?

한국 불교의 금자탑을 이룬 화엄

의상의 「법성계」

500년에서 1000년에 걸치는 한국문화 유산 중 가장 중요한 것으로 다섯 가지가 꼽힌다. 754년의 신라백지묵서(新羅白紙墨書) 『화엄경사경(華嚴經寫經)』, 지극히 독특한 탑 양식을 보이는 경주 불국사의 석가탑과 다보탑, 그리고 석굴암과 성덕대왕신종이다. 모두 750년에서 765년 사이에 이 땅에서 만들어져 전해져오는 것이다.

이 시기에 해당하는 8세기 중엽, 한국은 무슨 일이 일어나 이처럼 찬란한 예술의 꽃을 피웠던가. 바로 불교의 화엄종이 그 힘을 대두시키던 때였다. 그 창시자인 의상대사는 지극히 철학자적인 승려였으며, 10여 년을 당나라에 유학(660~670)하면서 당시 당나라 조정에 퍼져 있던 화엄학과 밀교사상을 받아들여 왔다.

한국과 일본의 궁중을 휩쓸었던 화엄종의 요체는 무엇인가? 그것은 모든 현상의 시간적·공간적 통합을 말하고 있다. 과거, 현재, 미래는 현상과 본체가 그렇듯이 모두 뒤섞인 채 조화돼 있다. 하나는 다수를 포함하고 다수가 즉 하나(一中多多中一)라는 개념은 한국미술사에서 가장 정교한 예술품을 양산하는 요인이 되었으며, 중후한 철학자도 배출했다. 덧붙여 설명하자면 이 종파는 호화로운 예술양식을 지향하여 자료가 귀한 것일수록, 금과 은을 많이 쓰면 쓸수록 보다 종교적이고 격이 높아지는 것이라는 사상을 보여주었다.

화엄에 따르면 우주만물의 모든 요소는 서로 연관을 맺고 있으며, 그것

은 또 다른 요소들과 연관돼 있다. 예를 들어 기원전 6세기 인도에서 태어난 고타마는 해탈한 자 또는 석가족(釋迦族)의 성자라는 석가모니가 되기도 하고 상호연관을 맺기도 하며, 두 개체는 비로자나불(毘盧遮那佛) 또는 우주의 창조적인 힘과 상호연관되기도 한다.

화엄종 미술에는 금으로 된 천 잎의 연꽃이 종종 등장한다. 그 한가운데 창조의 원천인 부처, 즉 비로자나불(法身佛)이 서 있다. 천 개의 꽃잎 하나하나가 비로자나불 혹은 우주의 힘을 상징하는 법신불이 주관하는 세계를 나타낸다. 이 같은 철학 개념은 상호연관의 관계 속에 있는 존재를 나타낸다. 모든 불법은 진주 구슬로 된 거대한 인드라(Indra) 망(網)[4]의 그물코처럼 서로 얽혀 있고 상호간에 반사된 모습을 비춰 보인다. 이런 연기법은 무한한 상호연관을 나타낸다.

모든 실체, 눈에 보이는 모든 것들은 진주처럼 순수한 것이며 상황에 의해서만 더럽혀질 뿐으로 이것은 바로잡을 수 있는 것이다. 그러므로 모든 인간은 본래 순수한 자질을 지닌 존재이며 해탈할 가능성을 지녔다. 인간은 이를 깨닫고 그의 우주적 자아를 찾기만 하면 된다.

화엄은 매우 희망적인 철학으로 받아들여져 이후 수세기 동안 신라 경주와 일본 나라의 궁궐에 파급되었다. 그 형이상학적 깊이는 일찍이 여타 종교들이 도달하지 못했던 것이었다. 그렇긴 해도 화엄철학은 일반인들에겐 너무나 심오한 것이었고 그 어려움은 지배계급들에게도 마찬가지였다. 그럼에도 불구하고, 천 송이 연꽃 한가운데 왕이 앉아서(비로자나불이나 법신불처럼) 수많은 연꽃 같은 그의 백성들을 다스린다는 상대적 개념은 이제 막 중앙집권체제로 출발한 통일신라나 일본 나라 조정 모두에겐 고수해갈 만한 사상이었다(실제로 두 나라 모두 화엄종이 지배권을 잃고 퇴

4. 불교의 수호신인 도리천의 왕 인드라(帝釋天)의 궁전에 보배구슬로 된 발이 있는데 구슬 하나하나마다 다른 구슬의 상이 맺히고 서로가 다른 상들을 아름답게 비춘다. 일찍부터 제망(帝網)이 중중(重重)하고 중중무진(重重無盡)한 일(一)과 다(多)가 상즉상입(相卽相入)하는 모습을 연기의 세계와 비유하는 예로 이것을 들어왔다. (종림 고려대장경 연구소장의 글 〈인드라의 그물〉 중에서.

색하면서 정권도 힘을 잃었다).

화엄종은 정치권에서보다는 예술세계에 불멸의 자취를 남겨 귀족적인 종교미술품들을 만들어냈다. 자주색 비단 바탕에 금니·은니로 그린 불화, 정교한 조각, 기타 찬란한 예술품들은 무한한 바다에 띄워진 꽃잎이 되어 가지각색의 세상을 영광으로 감싸주는 것이었다.

화엄철학을 통해 특별한 것(또는 현상 또는 예술의 물질적 자료)이 일반적인 것(또는 정신적인 것)으로 서로 얽혀 짜여 들어가는 과정에서 상호연관과 동질성의 세계관에 영향받은 불교 예술가들의 미인식에는 모든 장소에서(먼 인도 땅까지도) 화려한 색채와 짙은 향기가 넘쳐흘렀다.

화엄종이 패권을 누렸던 시기에는 짙은 향의 사용이 극에 달했다. 어린 동자가 금으로 된 꽃 모양의 향로를 흔들면서 섬세한 걸음걸이로 신비스런 염불을 뇌며 높다란 불단 앞으로 걸어나가는 동안 향로에서 피어오른 향이 공중에 감돌았다. 때로는 완벽함의 표시로 왕실 상징의 자줏빛과 푸른빛을 온몸을 칠했다. 용인에 있는 호암미술관 소장품인 754년의 『화엄경사경』에는 그런 인물 그림이 있다(불행하게도 현대인들 가운데는 청의 동자의 상징성을 이해 못하는 사람이 있다).

일본의 「화엄종조사회권」은 사실과 허구가 반씩 섞인 의상대사 일대기를 글과 그림으로 만들어낼 수 있었지만 '의심에 대한 해인(海印)' 또는 전지함에 대한 철학적 개념은 스님 자신이 직접 설명하지 않으면 안 되는 것이었다. 방대한 한문 지식을 지녔던 의상대사는 무한한 우주의 다변성을 나타내는 화엄일승(華嚴一乘) 「법성게(法性偈)」를 만들어냈다. 「법성게」는 「해인삼매도(海印三昧圖)」로 불리기도 하며 대사의 유고 가운데 가장 중요한 문학적 업적으로 평가된다. 그것은 의상이 이룬 해탈의 철학적 요점이자 다른 이들을 해탈로 이끌어들이기 위한 게송(偈頌)을 적은 만다라이다.

오늘날 대부분 조계종 소속인 승려들을 포함해 한국의 모든 승려들은 매일 의상대사의 「법성게」를 독송한다. 한자음을 그대로 읽고 있지만 그

82. 한국 불교의 걸출한 인물 의상대사가 만든 법성게. 그 의미는 한가운데 있는 法자에서 시작해 전 도해를 훑어가는 동안 52번을 꺾어도는 과정을 거쳐 마지막 佛자가 다시 처음 시작한 장소로 돌아오게끔 되어 있다. 660~670년에 걸친 당나라 유학에서 의상이 받아들여온 불교는 과거와 현재, 미래를 하나로 조화시키는 화엄 논리에 기초한 것이었다. 그 복잡한 논리는 8세기 이후 소멸했으나 당시의 화엄철학은 불국사와 석굴암을 창건시킨 모체였다.

소리 효과(만트라)는 게송의 뜻만큼이나 중요하다. 「법성게」는 당나라 형식을 따른 30행의 7언절구 게송시처럼 쓰거나 그림에 보듯 법성도를 만들수도 있다. 독송을 통한 법력과 만다라의 시각적 중요성이 법성도의 거대한 기하학적 구조를 통해 드러나 보인다. 법성도의 네모 칸은 한문자로 꽉차 복잡한 글짜 맞추기 판 같다. 아니면 루빅⁵이 창안해낸 주사위 게임의 7세기 판 같기도 하다.

밀교에서 말하는 우주체계는 독송하는 주문용 만트라와 관조의 대상인 시각적 만다라 두 가지 형태로 전해졌다. 만다라는 4개의 정사각형이 모여 커다란 기하학적 도해를 이루며 보통 두 개로 이뤄진 한 쌍으로 나타나는데 하나는 다이아몬드 칼 또는 남성 신체를 상징하는 것이며, 다른 하나는 여성 만다라로서 자궁을 나타낸다. 한국인들은 중국으로부터 유입된 음양

5. 체코의 현대 수학자.

체계에 이미 익숙해 있어서 이 같은 사상을 수용할 수 있었다. 밀교가 두 개의 상반점을 강조하는 데 비해 의상대사의 형이상학적 사상은 상반된 두 개를 합일시키는 것이었다. 물론 보통 사람들에게는 과거·현재·미래를 하나의 통합체로 본다는 것, 또는 두 개의 상반되는 요소를 하나로 합치시 킨다는 것이 이해하기 어려운 과제였다.

법성도는 기하학적 도형 안에서 진행방향을 찾아 읽어나가면 미로의 뜻 이 풀린다. 아주 지적이면서도 끈기 있는 사람만이 모든 직관을 다 동원 하고서야 그 뜻을 해득한다. 한가운데 있는 글자 법(法), 불법 또는 달마를 뜻하는 법(法)자에서부터 시작된다. 눈이 가는 대로(아마도 지각이 되는 대로) 이 기하학 도면의 줄을 따라 모서리를 꺾어돌고 눈이 몇 번씩 올라 갔다 내려왔다 하면서 4개의 사각형 도면 안을 돌아들다 보면 마침내 처음 시작한 곳 바로 아래에서 마지막 글자 불(佛)자를 보게 된다. 이렇게 해서 의상은 처음에 불법으로부터 시작해 끝에 가서도 동일한 의미의 부처나 불성 혹은 해탈을 뜻하는 글자로 끝을 낸다. 의상대사는 이 기하학적 도해 를 통해 화엄의 요체를 제시하고 있다. 말하자면 인과(因果)는 각각 독립 된 개체이면서 충돌 없이 조화를 이루고 있다는 것이다. 이는 전체 구조의 핵심을 이루는 개념이다.

만다라의 신비한 도해는 처음 시작한 한가운데에서 끝나게 되어 있다. 이 도해를 따라가노라면 52번의 꺾임이 나오는데 이는 바로 보살행의 52 단계와 마찬가지 의미이다. 보살행의 첫 단계는 마지막 해탈의 경지와 일 맥상통한다. 모르는 것과 아는 것, 쉼과 움직임은 마치 흰 것과 검정 것이 그러하듯 상통하는 것이다. 화엄의 한중간에는 모든 것을 포용하는 부처 가 있다. 그것은 모든 것의 귀결점이요, 수많은 줄기가 생겨 나오도록 하 는 창조적 원천이기도 하다.

통합되고 전체적인 이 개념은 통일신라의 통치자들에게 통일국가에 대 한 철학을 제시했다. 하지만 그 철학은 지극히 복잡하며 지적 훈련 또한 매우 힘드는 과업이다. 화엄학은 단지 1세기 정도만 힘을 발휘했을 뿐 그

후 곧 선종(禪宗)과 합해졌다. 신라 귀족층들은 더욱 강력해지고 중앙정부는 약화되기에 이르렀다.

문무대왕은 의상대사를 매우 신임하여 화엄종의 본산이 될 10곳에 절을 창건케 했다. 3천여 명의 제자들이 의상대사를 따라 매일같이 그의 해인삼매 「법성게」를 독송했다. 오늘날에도 전국 2천여 곳의 절에서, 그리고 모든 승려들이 매일 독송하는 소리를 들을 수 있다. 의상의 「법성게」와 『반야심경(般若心經)』은 한국에서 절대적인 쓰임새를 갖고 있다. 물론 말보다 행동이 더 중요하긴 해도 오늘날 한국 내 절에서 늘상 읽히는 「법성게」는 다음과 같다. 처음 네 줄은 다음과 같이 해석된다.

불성은 둥글고 서로 통하니 두 개가 아니다
모든 법은 움직임 없이 본래 고요한 것
이름도 붙일 수 없고 형태도 없으니 어떠한 분별도 있을 수 없다
오직 해탈의 지혜로써만 알게 되느니

통일신라 황금기의 화엄경

　내일(1982. 4. 22) 호암미술관은 유럽과 미국, 일본 등지의 박물관 업계에서 날아온 많은 유명인사들이 참석하는 개관식을 갖는다. 23일에라야 조급한 일반 관객들의 입장이 허용될 것이다.

　호암미술관 소장품 5천여 점 가운데 가장 의미 깊은 것은 무엇일까? 서구식 교육을 받고 이제 한국미술에 관한 글을 쓰는 예술사가로서 때에 따라 여러 예를 들어 답변해야 되리라 생각한다. 오늘은 국보 196호에 관해 논하기로 한다. 그렇다. 그것은 지극히 오래되고 어둡게 퇴색해 있어 사진으로 잘 알아보기 어렵지만 실로 어마어마한 가치를 지닌 물건이다. 이 두루마리는 전 극동(極東)을 통틀어 확실한 연대가 나와 있는, 가장 오래된 종이 위에[6] 그려진 그림이다. 국보로서 독보적인 가치는 이루 말할 것도 없다. 두루마리 내용에 대해 자세하게 기술하겠지만 통일신라시대 불교미술의 정점을 보여주는 호사스럽고 결정적인 유물이다. 사경지(寫經紙)에 적혀 있는 연대가 경주 불국사와 석굴암 건축보다 몇 년 뒤의 것임에 주목할 필요가 있다. 일본 나라의 도다이지(東大寺)와 대불이 조성된 연대와 거의 같은 시기이다.

　실제로 이 '종이 조각'은 13.9미터 길이에 29센티미터 폭을 한 754년의

6. 실제로는 751년 조성된 석가탑의 목판인쇄본 불경 무구정광대다라니가 3년 이상 앞선 가장 오래된 종이이다. 코벨은 종이의 중요성을 강조하는데, 이를 거의 같은 시기의 종이로 보아 가장 오래된 종이라는 표현을 한 것 같다.

83. 〈대방광불화
엄경변상도(大方
廣佛華嚴經變相
圖)〉, 높이 27.2cm,
호암미술관 소장.
통일신라시대인
754~755년에 걸
쳐 만들어진 『대
방광불화엄경』 두
루마리 첫 부분에
그려진 그림으로
자줏빛 종이에 섬
세한 금선으로 그
려졌다.

통일신라 불교 사경이다. 두 축의 두루마리로 되어 있으며 학자들은 어렵
지 않게 읽을 수 있는 『대방광불화엄경(大方廣佛華嚴經)』의 권44부터 권
50에 이르는 한문자 신라 사경인 것이다. 여기에는 흥미롭게도 발문이 붙
어 있는데, 754년 8월 1일부터 이듬해인 755년 2월 14일에 걸쳐 성스러운
불경을 사경하고 그림 그리는 힘든 작업을 이뤄냈음을 밝히고 있다. 이 과
정을 담당했던 승려들의 이름까지도 적혀 있다.

이 물건이 가짜일 가능성은 없다. 이 사경은 참으로 한국예술을 위해,
볏짚으로 만든 한국의 종이 제조를 위해, 한국의 종교사를 위해, 그리고
또 다른 여러 가지 측면으로도 이루 말할 수 없이 중요성을 지닌 것이다.
사경을 한 승려들은 중국어인 한자를 신라 글자체로 써서 남기는 일에 전
성기를 구가했다. 인쇄술의 발전은 불교와 밀접한 연관성이 있다. 지금까
지 발견된 것 중 가장 오래된 목판인쇄본 사경은 750년경의 것이다. 공식

적으로 751년에 조성된 불
국사 석가탑에서 나온 것으
로 신라 종이에 『무구정광
대다라니(無垢淨光大陀羅
尼)』를 사경한 이 유물은 엉
겨붙어 있었다. 이 유물은
이미 8세기에 목판 인쇄술
이 상당한 수준에 달해 있
었음을 말해준다. 여러 세
기 동안 종교는 목판인쇄술
을 독점하다시피 해왔다.
이로써 750년대는 한국문화
사에서 중요한 시기를 형성
했다. 엄청나게 귀중한 유
적지인 불국사와 석굴암 건
축도 이 사경과 동시대의
것이다. 이 시기는 화엄불
교와 강하게 밀착되어 있던
통일신라의 황금기였다.

84. 〈대방광불화엄경변상도〉 부분. 설법하는 비로자
나불과 여러 보살들은 인도식 치장을 하고 있다.

소장자인 이병철 회장이
이 귀중한 사경 두루마리를
어느 정도 값에 구해들였는지 내게는 알려주지 않아 모르겠지만 얼마가
됐든 이 물건은 값을 환산하기 어려운 가치를 지닌 것으로 보인다. 이 물
건은 극동에서 가장 질기고 가장 오래가는 것으로 명성을 떨쳤던 당시 한
국 볏집종이의 우수성을 과시하는 것이기도 하다. 조선시대에 와서도 중
국 화가나 서예가들은 닥나무로 제조된 조선 종이를 구해 쓰곤 했다.

종이에 자색 물감이 들여지고 그 위에 금니를 써서 그린 그림은 영화롭

고 장엄함을 한껏 과시하고 있다. 일본은 뒤늦은 10세기 후반에 가서야 꽤 상태가 좋은 종이를 보유하고 있지만 8세기 유물로 이와 견줄 만한 것은 아무것도 없다. 8세기의 일본 사경을 여기 비교하면 조잡해보인다. 다시 이 두루마리 종이쪽(물론 말을 넘어서는 가치를 지닌)의 발견과 취득에 대해 말하자면 그동안은 고려시대 사경 두루마리가 불교학자들이 연구할 수 있었던 전부였다. 그런데 불현듯 정말로 오래되고, 정말로 아름다운 신라 사경 두루마리가 불쑥 나타난 것이다.

화엄경에 수반되는 현란한 의례에 대해 쓰겠다. 학자로서 나의 말을 믿어주기 바란다. 화엄의 의례는 실로 정교한 것이다. 여기에는 '청의동자(靑衣童子)'라는 특이한 존재가 등장하는데 서양인인 나는 이를 인도에서 신성한 사람의 피부를 푸른색으로 표현한 예를 따라 '푸른 옷의 동자'가 나타난 것으로 믿는다. '신성한 푸른색'의 전통은 불교미술에서 천 년 동안이나 이어 내려오던 것이나 오늘날에 와서는 사라져가는 중이다. 하지만 여기 화엄경에서 단초가 되는 청의동자로 미루어보건대 이는 의례의 한 부분을 묘사한 것이기 십상이다. 그 의례는 실로 장려한 것이었다.

몇 달 동안이나 나는 호암미술관에다 대고 이 '푸른 옷의 소년'을 조사해볼 것을 개인적으로 요청했다. 그렇지만 개관 준비로 너무 바빠서 그런 '시시한' 사안에는 신경쓸 틈이 없는 듯했다. 그래도 이 문제는 앞으로 공개적으로 남겨진 과업이다. 어린이(혹은 어른)가 채색물감으로 그려지거나 금니 또는 은니로까지 그려지는 예는 많이 보아 알고 있는 대로다.

사경에 쓰인 글자말고도 이 두루마리 보물을 싸고 있는 맨 앞장(혹은 속장) 표지에는 마가다(Magadha) 왕국 대광명전에서 화엄경을 설법하는 법신불인 비로자나불과 여러 보살들이 금니, 은니로 그려져 있다. 여기 그려진 인물들은 모두 인도식으로 보석 장식을 몸에 휘감고 머리도 보석으로 꾸몄다. 사자가 대좌를 지키고, 연꽃 장식이 있는가 하면 주요 인물들이 모여 있는 전각 건물의 세부는 신라시대 건축양식을 나타내고 있어 흥미를 끈다.

한국에서 화엄종을 창종한 의상대사는 이 세상에서의 광휘가 열반의 영원한 축복과 같은 것임을 믿어 마지않았다. 따라서 세세한 구석구석까지도 지극히 호사스러웠으며, 8세기 경주 귀족층들의 일상 생활 역시 사치스럽기 짝이 없었을 것이다.

　8세기 한국의 수많은 지식인들은 화엄종 율(律)을 개진시키는 데 열심이었다. 짧게 말해 화엄종은 정신세계와 물질세계를 다같이 인정하는 것이다. 서양의 기독교는 두 세계를 분리시켜놓고 있으며 초기 불교에서도 그랬다. 하지만 6세기 말부터 7세기 초에 걸쳐 중국에서 생성된 이 화엄종(화엄종의 논리를 체계화시킨 사람은 643년부터 712년에 걸쳐 살았던 법장이다)에 따르면 모든 현상은 이(理) 또는 사(事)의 현현(顯現)이라는 것이다.

　이는 모든 개개의 현상은 모든 상대적 현상과 결합된다는 것을 뜻한다. 우주의 모든 법은 동시에 일어나는 것이며, 모든 세계는 세계 자체로부터 생성된다는 것이다. 화엄종에 따르면 공(空)은 양면을 지니고 있다. 하나는 이(理) 혹은 물(物)이라고 말해지는 정적인 면이며, 다른 하나는 세계의 현상 또는 다양한 양상을 일컫는 것이다. 두 가지는 서로 섞이고 상호간에 서로 비친다.

　이런 사상은 불교역사를 통틀어 가장 호사스런 예술 창조의 동기가 되었다. 한국은 이 종파의 형성 초기에 입장해 있었다. 의상대사는 660년에서 670년까지 당나라로 유학했다가 그 기초 논리를 받아들여 왔다. 의상은 화엄학의 창시자인 법장(法藏)의 선배였다. 현상(現像)과 본연(本然)은 상통하는 것이라는 화엄학 이론은 신라 문무왕대에 받아들여졌다. 왕은 의상대사에게 화엄학파의 본산이 될 절 건축을 맡겼다. 당시 중국에서도 막 형성돼가는 과정에 있었던 화엄종 논리는 이러한 절을 중심으로 한국에서 일본으로 전파되었다. 경상북도 영주 부석사는 의상이 창건한 절로 가장 유명한 화엄 본산이며, 화엄사 또한 널리 알려진 곳이다. 한국 절의 거의 절반에서 한때 번성했던 화엄종의 자취로 구도 여행에 나선 선재동자(善財童子) 또는 남행자라는 소년이 그림을 통해 확인된다.

앞서 말한 화엄 논리의 기초에 따라 가장 화려한 의식, 현란한 승복, 금으로된 의식용 집기, 방대한 규모의 절 건축, 대형 불상 등이 마련되어 원칙을 실현시켜 나갔다. 그리하여 한국 불교 역사에서 가장 화려한 불교미술품은 모두 이 시기의 화엄종 영향 아래 만들어졌다.

오늘 보는 최고의 종이는 이 같은 화엄철학의 기초 논리를 말하는 화엄경을 사경한 것이다. 이 세상에서 보는 삶의 광휘가 곧바로 열반 세계와 같은 것이라는 논리에 따라 자주색으로 물들인 최상의 종이 위에 금니로 그린 그림으로 그 같은 논리를 구현해보일 수 있었던 것이다.

이 논리에 따라 8세기 신라 귀족들의 화려한 생활처럼 불교의 모든 세부사항도 사치한 것으로 장엄된 것이다.

자주색 물감을 들인 종이 위에 금니로 그린 그림은 통일신라 회화의 찬란함을 언뜻 엿보게 한다. 이와 동시대에 조성된 석굴암의 여러 조각상과 화강암 본존불이 8세기 중엽 통일신라 불교 조각이 도달해 있던 고도의 수준을 나타내는 것처럼. 모든 것이 화엄 논리에 바탕을 둔 것인즉 정신적이고 심오한 것일수록 더 장엄하게 꾸며졌던 것이다. 1200년 전 고타마 붓다가 파트나의 녹야원에서 행했던 단순하고 금욕적이던 설법회는 완전히 180도 선회한 셈이다. 그림이 곁들여진 이 사경은 그 당시 제작된 수십 벌의 비슷한 사경 중 하나였을 것이다. 불행하게도 다른 본들은 모두 망실되고 이것만이 유일한 신라 사경으로 남아 지금은 찾아볼 수 없는 한때의 영화가 어땠는지를 말해준다.

이 두루마리는 바스러지기 직전 극도로 위험한 상태에 놓여 있던 것을 호암미술관에서 과학적 보존 처리로 추스려놓음으로써 앞으로의 세대들이 이를 볼 때마다 절정에 이르렀던 통일신라와 신라 불교 화엄종의 영화를 떠올려볼 수 있게 되었다.

장보고

1984년 완도가 다시 뉴스의 표적이 됐다. 얼마 전 이 지역의 침몰선에서 수천 점의 도자기들을 잠수부들이 건져올렸다. 구조로 보아 침몰선은 11세기의 배 같다. 완도가 울산의 현대조선소나 옥포에 있는 거대한 대우조선소에서 얼마 떨어져 있지 않다는 사실이, 장보고(張保皐)의 청해진(靑海鎭) 경영 당시의 배와 현대 기술로 건조한 배가 1000년의 세월을 두고 다시 떠오른다는 사실이 무척이나 흥미롭다.

더욱 주목되는 것은 (해저에서 건져올린 도자기와 11세기 배의 건조술 말고도) 완도는 9세기 한국 최대의 선박 조선소이자 선단의 경영기지였다는 점이다. 그때 일본은 경쟁 상대도 안 되었고 중국도 마찬가지였다. 이런 역사적 사실은 9세기로 거슬러 올라가 장보고라 불리던 한국인을 드러내준다.

신문에 해상왕인 그의 활동을 소개한 칼럼을 실었는데 이를 본 중년의 한국인 친구는 "학교 때 장보고가 해적이라고 배웠다"고 털어놓았다. 왜 그렇게 가르쳤는지 모르겠으나 감수성 예민한 청소년기에 교과서가 얼마나 중요한 영향을 미치는가를 생각지 않을 수 없었다. 내 생각에 그는 명석함과 결단력과 미래에 대한 확신을 지니고 부를 축적하여 제국을 건설한 선구자적인 대기업가였다. 9세기의 장보고는 그 당시 그렇게 불리지는 않았겠지만 '이사장' 같은 것이었다.

그는 돈 있는 사람들만이 교육을 독점하고 그 일가족에게 부와 영화를

85. 1980년 신안 해저 침몰선에서 잠수부들이 도자기류를 건져올리고 있다.

전하던 시대에 자랐다. 가난한 소년은 아무리 명석해도 기회가 주어지지 않았다. 그러나 신라 말기는 약간의 사회적 유동이 있었다. 3천여 개의 섬이 떠 있는 전라남도 해안에서 성장한 활 잘 쏘는 장보고는 이곳의 미로 같은 뱃길을 손바닥처럼 훤히 알고 있어서 어디가 물살이 험난하며 어디에 배를 숨길 수 있고 피할 수 있는지 등을 잘 알고 있었다. 그는 중국 산동행 배를 타고 대처로 나갔다. 시절은 소란스러웠으며 신라 왕권은 약화되었고 중국에서는 실책을 가리려는 전략으로 불교를 탄압하고 있었다. 일본은 심해까지 나아갈 만한 배가 없어서 국제사회로부터 고립된 상태였으며, '전지 전능하다'고 자만하는 분위기 때문에 다른 나라와 교역하려고 들지 않았다.

장보고의 일대기는 호레이쇼 앨저(Horatio Alger)[7]의 시나리오 같은 값어치가 있다. 그의 인생은 당대에 눈부시게 번성했으나 도로 몰락한 한 가문의 전형을 보여주는 것 같다.

야망 때문이었던가, 아니면 기회가 주어졌던 것인가. 소년 장보고는 당나라행에 운을 걸었다. 그는 서주(徐州) 당나라 군대에 들어갔다가 무령군(武寧軍)의 소장(小將)이 되었고 무역으로 부를 얻었다. 마침내 그는 군을

7. 무일푼에서 자수성가하며 거부가 되었다가 3대에 이르러 다시 무일푼으로 돌아간 사람.

86. 청해진이 설치됐던 전라남도 완도군 장좌리 장섬. 사진 박보하

떠나 배를 건조하고 경영하는 일에 전념하였다. 당나라는 육로를 통해 중앙아시아나 티베트를 정벌하는 데에만 열을 올리고 있었다. 중년에 들어선 장보고는 황해의 무역권을 거머쥔 해상왕으로 떠올랐다. 그의 선단은 중국·한국·일본을 잇는 삼각 무역을 독점했다.

산동반도 해안 초주(楚州)와 완도 청해진 두 군데에 그의 선단을 총괄하는 기지가 있었다. 초주항은 기원전 1500~기원전 1000년대 중국 상(商)나라의 문명 발상지인 회하(淮河)를 경항(京杭) 대수로가 가로지르는 지점이었다. 초주에서 회하 상류를 거슬러 페이강을 떠가는 작은 배들은 인구 200만의 세계 최대 도시 장안과 야망의 여인 측천무후가 세운 도시 낙양까지 들어갈 수 있었다.

일본 승려 엔닌(圓仁; 794~864, 慈覺대사로 더 알려져 있다)이 쓴 책 『입당구법순례행기(入唐求法巡禮行記)』는 9세기 고대사에 대한 일차적인 정보를 주는 것으로 그 당시 아라비아 상인들이 상선을 타고 양자강 유역 양주(揚州)까지 들어왔으나 이 기점 이북의 무역은 신라 상선들이 장악했다고 기록하고 있다. 당시 중국은 대단히 번영한 국가였으나 해상 진출에

는 뜻이 없었고 신라인들처럼 스스로 선박을 건조하려 들지도 않았다. 그러나 아라비아인들과 달리 신라인들은 자기네 영역에만 머물러 있었다.

당시 당나라의 수도 장안은 국제도시로 중앙아시아의 소규모 공국까지 친다면 50여 개국의 사람들이 모여들어 그 문물을 익히고 있었다. 엔닌의 책에 보면 신라 상인들이 그중에서도 가장 수가 많았는데 이는 중국과 같은 한문자를 사용하기 때문이었을 것이다. 신라인들은 아라비아나 일본 또는 중국 조정을 위해서도 통역자나 중개자로 대활약하던 매우 유능한 존재들이었다. 중국의 절에 수많은 한국인 승려들이 기거했음은 두말할 나위도 없다.

신라의 무역상들은 회하 유역과 산동반도 일대에 본거지를 두고 활약했는데 이 지역이 바로 중국 문명의 발상지로서 초기 왕조 설립에 매우 중요한 곳이었다는 사실이 매우 흥미롭다. 한국에서와 같은 단군 이야기가 이

87. 9세기 초 한·중·일을 잇는 장보고의 해상 활동로. 840년 해상왕 장보고의 세력권은 황해를 거점으로 중국 양자강 하류와 산동반도, 완도를 중심으로 한 한국 서남 해안과 일본 후쿠오카(福岡)항까지 연결된 한·중·일 삼국 무역을 중재했다.

곳에도 전해져오는 것이다. 어떤 역사학자들은 지금의 한(韓)민족이 역사 초기 중국 동부의 광범위한 지역에 거주했다고 믿는다. 그 사실은 제쳐두고라도 당나라대에만도 많은 신라인 무역상과 승려들이 중국 경제에 중요한 역할을 해왔음은 부인할 수 없다.

중국을 여행하는 일본 사신들이나 승려들 모두가 '신라 선박과 선원들에게 큰 은혜를 입고 있음'은 널리 알려진 사실이다. 엔닌의 책에는 장보고 휘하 선원들의 보호가 없었다면 중국으로 가던 일본 사신들은 여러 명이 익사했을 것이고, 많은 일본 승려들은 살해됐을 것이라고 적혀 있다. 그 밖에 또 어떤 일이 있었겠는지 누가 알랴? 도대체 무엇 때문에 한국의 교과서는 장보고를 '해적'이라고 가르치는가?

이 당시 신라인들은 오늘날 로스앤젤레스 올림픽가의 코리아타운과 같은 특별 거주지를 설립해 살았다. 초주에는 신라인 행정관이 통솔하는 큰 규모의 신라방(新羅坊)이 있었으며, 산동반도 해안 작은 촌에도 신라인 자치구역이 있었다. 어떤 구역에는 절까지 세워져 있었다. 기록에 남아 있는 것 하나는 장보고가 세운 적산(赤山)의 법화원(法華院)이다. 이 절은 적산 높은 곳에 있어서 탁 트인 바다로 한반도와 산동반도를 넘나드는 배들이 보였다. 법화원은 절이자 항해 척후소(斥候所)였다. 또한 산동반도에 흩어져 살고 있던 신라인들의 정신적 중심지 역할을 했다.

장보고의 제2권부, 어쩌면 초주보다 더 중요한 것이었을 기지는 828년 완도에 세워진 청해진이었다. 한반도 남서 해안 끝에 위치한 청해진은 중국에서 일본으로 가는 뱃길을 통제할 수 있는 이상적인 장소였다. 이곳에서는 배들이 한반도 해안선 가까이 붙어 항해하지 않을 수 없었던 것이다. 1985년 9월 초순 나는 그의 청해진 요새를 찾아갔다. 50미터 가량 높이의 섬인 청해진은 조수로 본토와 격리돼 있었으나 썰물 때면 본토와 짧은 거리로 연결되는 곳이었다. 장보고는 830~840년 사이 이곳에 주재하면서 자신이 거느린 선단들이 각 방향으로 부산히 들고 나는 것을 조망했던 것이다.

88. 장보고가 세운 완도 법화사터에 있던
부도. 지금은 보길도에 있다. 사진 김유경

장보고는 많은 중국 해적들이 섬 사람들을 잡아다가 노비로 팔아넘기는 것을 알고 있었다. 828년 해상왕으로 금의환향한 장보고는 그럴 만한 해군력이 없어 속수무책이던 신라 궁중을 대신해 중국인의 해적질을 근절시켰다. 경주의 신라 조정은 이를 당연히 감사하게 여겼고 중국 해적을 소탕한 장보고에게 보답하는 뜻으로 그를 '청해진대사(靑海鎭大使)'로 임명했다. 사가들은 이 당시 장보고가 1만 명의 군사를 거느리고 있었으며 중국, 한국, 일본을 오가는 배의 전부가 장보고 소유였다고 평가한다. 그러나 경주의 신라 정권은 암매(暗昧)했다. 그들은 황해 해상권의 중요성을 갈파하지 못했다.

가난한 시절을 딛고 일어선 모든 성공한 사람이 그렇듯 장보고 역시 경주에서 벌어지는 후기 신라 권력투쟁의 진흙탕 속으로 점점 깊이 빠져들어갔다. 설상가상으로 그로선 궁중의 음모를 대비할 만한 과거의 경험이 없었다. 이미 상당한 권력가였음에도 그는 더 강도 높은 권력을 바랐다.

왕권 다툼이 한창일 때 왕족 김우징(金祐徵)이 경주를 빠져 나와 장보고에게 도움을 청하며 의탁해 왔다. 839년 장보고는 그의 휘하 정년(鄭年)이 지휘하는 5천 군사를 풀어 우징이 왕위에 오르도록 도왔다. 군사들이 경주 궁궐을 포위한 가운데 우징은 신라 45대 신무왕으로 즉위했다. 왕은 보답으로 장보고를 고위 군사직인 감의군사(感義軍使)에 봉하고 식읍(食邑) 2천 호를 내렸다. 몇 달 후에는 중국 사신이 와서 우징의 즉위를 승인함으

로써 왕은 실제적인 권력을 획득했다. 해상왕은 킹메이커가 됐다.

그러나 한국 해상권의 장래에 비춰볼 때 참으로 불행하게도 신무왕은 여섯 달 만에 죽고 말았다. 장보고는 그를 왕으로 추대한 데 대한 보답을 채 받지 못한 상태였다. 왕은 장보고의 딸을 후비로 맞아들이기로 했던 것이다. 후비가 낳은 자식도 왕좌에 오를 수가 있었으므로 그다지 나쁜 거래는 아니었지만 일은 장보고에게 불리하게 돌아갔다. 장보고는 우징의 아들 문성왕에게 그 약속의 이행을 촉구했다. 그러나 궁중의 대신들은 매우 속물들인데 그쳤던 듯 "섬 사람의 딸이 어떻게 왕비가 되겠느냐"며 반대했다. 이 말은 물론 장보고의 자손이 왕이 될 가능성을 배제한다는 뜻이었다. 이 궁중의 대신들은 한국의 여러 건국자들이 용왕의 딸과 결혼했다는 사실을 모르고 있었던 것 같다. 장보고는 당연히 격분했다. 새 신라 왕이 된 문성왕 일당은 그가 다른 요구를 하기 전에 제거해버리기로 하고 자객 염장(閻長)을 완도로 보냈다. 친구로 가장한 염장은 기회를 엿보다가 어느 날 연회에서 장보고가 술에 취하자 가차없이 그를 살해했다.

이로써 신라는 '황금알을 낳는 거위'를 제 손으로 제거해버린 것이었다. 그만한 해상제국을 이끌어갈 대담한 모험가적 인물은 또 없었다. 그렇다. 장보고의 해상왕국은 참으로 탄탄하고 훌륭한 제국이었다. 암살자에 불과한 염장으로서는 아무리 애써본들 그를 따라갈 수는 없었다.

이때쯤 중국이 배 건조사업에 눈을 돌리고 있었고, 일본에서도 몇 척의 배를 건조했다. 그러나 일본 배는 여전히 한반도 해안을 거치지 않고 중국에 직항하기엔 너무나 위험한 지경이어서 시도해본다 해도 대부분 파선하는 수준이었다.

기록은 9세기 중엽 한·중·일 삼국 무역의 중재자로 장보고의 활동이 최고조에 달해 있을 당시를 말해준다. 장보고가 살해된 841년은 한국 선단이 황해에서 양자강 하류까지 제패함으로써 신라인의 영향력이 최고조에 달했던 기념비적인 시기였다. 그러나 신라 선단들은 장보고 이후 점점 그 힘이 약화되어갔다. 이 틈에 일본의 왜구가 발호하면서 노예상인으로 나섰

다. 이들은 가까운 한국의 해안지대를 습격하여 어떤 때는 한 번에 1천여 명의 주민을 잡아다 팔아넘기기도 했다. 이후 일본과 중국의 조선술이 발달하면서 한국 선단이 황해를 지배했던 시절은 완전히 역사 속으로 들어가버렸다.

오늘날 한반도의 서남 해역은 다시 관심권 안에 들어왔다. 해상에는 현대의 선박을 건조하는 조선술의 본거지이자 해저에는 수많은 보물을 싣고 침몰한 배가 있는 곳으로. 이 지역을 제패했던 장보고 이후 1천 년 만에 다시 현대의 배들이 중동과 아프리카, 남미와 같은 먼 나라들까지 포함해 각국의 깃발을 휘날리고 있는 것이다. 한국은 일본에 뒤이어 세계 제2의 선박 건조 수주국이지만 한국의 수주 비율은 자꾸 높아가고 있는 추세다. 옥포조선소에서 건조된 배는 먼 아프리카 나라로도 간다. 이 같은 사실에 장보고의 눈은 빛나 보일 것 같다. 비록 9세기에는 지구가 둥글다는 것도 몰랐고 세계 지리에 밝았던 때도 아니었지만.

한반도의 삼면을 둘러싸고 있는 바다는 아직도 위험한 존재이기에 한국의 민간설화에는 바다를 숭상하고 또 두려워하는 갖가지 이야기들이 전해 내려온다. 1982년이라는 현대에도 무녀가 조선비치호텔이 있는 해운대 바닷가 바위에서 해뜨기 전 치성을 드리는 것을 보았다. 바위 위에 빙 둘러선 이들은 용왕에게 바다로 나간 사람들을 보호해 달라는 기원을 담아 치성드린다.

이곳 완도 앞바다에 배가 침몰했다가 1980년대에 와서 발견된 것은 용왕님의 뜻이었을까? 11세기 배의 건조술과 도자기 제작에 관한 많은 사실을 알게 된 것도. 그렇다면 용왕님께 감사해야 할 일이다.

완도의 해저 침몰선은 지금의 국립광주박물관을 가득 채운 수많은 도자기로 유명한 신안 침몰선보다 더 오래된 것이다. 완도 침몰선은 한국 최초의 해운 재벌이자 해상왕이 된 장보고가 만들게 한 그 배에 보다 가깝다. 지금의 현대조선과 대우조선은 어떤가?

일본 승려 엔닌의 기록을 통해 본
장보고와 신라방

역사적으로 9세기 한국 선단은 황해를 장악하고 중국과 한국, 일본 간의 해상권을 도맡았으며 상하이까지 내려가 이 부근도 통솔했다. 이러한 사실은 일본 승려 엔닌이 쓴 책 『입당구법순례행기』에 상세히 기록되어 있다. 이 책은 당나라 후기 시대 상황을 현실적으로 기록해놓은 가장 믿을 만한 기록이다. 엔닌은 838년에서 847년에 걸쳐 중국 일대를 여행했는데 그의 직접적인 체험을 기록한 이 책은 뛰어난 기록문헌이다.

엔닌은 "초주에 신라인들의 자치지역인 신라방이 있어 자체 행정관이 이를 통치했다"고 적고 있다. 초주는 한국으로 오가는 배들의 기착지였다. 초주의 회하는 강심이 깊어 큰 신라 배가 들어와 닿았다. 여기서 다시 작은 배로 옮겨타고 회하와 쿠오강을 거슬러 올라 황하로 나아갈 수 있었으며, 페이강을 타고 올라가 대운하를 남행 혹은 북행할 수도 있었다. 따라서 초주는 양자강 이북 중국 동부지역을 관할하는 거점이었다.

또 산동반도 적산에는 장보고가 세운 신라 사찰 법화원이 있었다. 높은 곳에 위치한 법화원에서는 산동반도에서 한반도로 오가는 배편들을 모두 조망할 수 있었다. 황해의 물살은 거칠기로 유명한 데다 당시 불교는 기적과 주술이 크게 성행하던 때라 법화원에서 안전한 항해를 비는 기도와 염불이 있었음은 말할 것도 없다.

엔닌의 일기에 의하면 당시 법화원에는 30여 명 가량의 신라 승려들이 있었다. 법회 때면 250여 명 가량이 모여들었는데 엔닌과 그의 제자들만

빼곤 모두 신라인들이었다. 법회는 한국어로 진행되었다. 적산 법화원은 신라를 그대로 산동반도에 옮겨다놓은 것 같았다. 명절 날이면 신라식 국수와 떡으로 잔치를 열었으며 신라 풍악이 연주되었다. 가장 큰 명절은 신라의 대 백제·고구려전 승리를 기념한 날이었다. 엔닌은 이런 신라의 불교의식이 중국 땅인 이곳에서 정기적으로 치러졌다고 쓰고 있다.

"사람들은 온갖 종류의 떡과 술을 차려놓고 춤추고 노래하고 풍악을 울리며 사흘 밤낮을 계속해 놀았다. 사람들은 이곳 중국 땅에 있는 절에서 멀리 있는 신라를 그리워하며 고향에서 하던 대로 잔치를 열고 있는 것이었다."(에드윈 라이샤워가 영역한 엔닌의 일기에서 인용)

법화원은 『법화경(法華經)』을 받드는 정토불교를 따르고 있었다. 중국에 체류하는 동안 불교 탄압이 심해진 845년 엔닌은 신라인 경호대격인 압아(押衙)에게 그가 소중히 지니고 있던 불경 사본 등을 맡겨 안전하게 간수할 수 있었다. 실제로 일본 승려 엔닌은 신라인 경호원, 신라인 통역관,

89. 장섬 안의 장보고 사당. 장보고의 죽음 이후 4백 년이나 폐쇄됐던 완도에서는 장보고를 내세우지 못하고, 수백 년 동안 '한무제' '송증' 같은 엉뚱한 가명 인물을 내세워 주목을 피해 제를 올려왔다. 사진 김유경

말과 나귀 등으로 육로 운송을 담당하는 신라 관리, 그리고 무엇보다 신라 배의 지속적 도움이 없었더라면 중국에서 살아남지도 못했을뿐더러 일본으로 돌아갈 수도 없었다고 쓰고 있다.

장보고는 500호의 식읍을 부하들에게 내려주어 절을 경영했다. 일본 승려 엔닌까지도 장보고가 막후 실력자임을 알고 만나본 적 없는 그에게 '멀리서 입은 은혜에 감사하는' 편지를 띄웠다.

엔닌의 일기에 나오는 신라인들은 육지에서뿐 아니라 바다에서는 더욱 막강한 사람들이었다. 엔닌이 중국에서 10여 년 동안 본 바에 따르면 배들은 거의 모두 신라 사람 소유였다. 일본 배도 있긴 했으나 느리고 물이 새서 도저히 탈 수가 없었으며 쾌속의 신라 배와는 비교가 되지 못했다고 기록하고 있다. 또한 일본 배라고 하더라도 신라인의 도움 없이는 항해에 나서지 못했다. 신라인 선원과 신라인 조타수, 그리고 신라인 통역을 대동하지 않고는 움직이지 못했다(엔닌은 당대 신라인의 뛰어난 능력에 감탄과 감사로 일관하고 있다). 장보고의 신라 배의 도움으로 중국에 간 엔닌이 마침내 중국에서 돌아올 때 탄 배도 김진(金珍)이라는 신라인의 배였다. 김진의 배는 적산 법화원에서 출발해 똑바로 동쪽을 향해 나아가 하루 만에 신라의 서해안이 보였고, 거기서 다시 남쪽으로 이틀을 나아가 신라의 남해안에 도착하였다. 항해는 바람과 날씨, 그리고 유능한 조타수에 모든 것을 의지하던 시절이었다.

일본 승려로서는 가장 오랜 기간 중국에 유학한 것으로 유명한 엔닌 스님은 당나라 체류시 그토록 신세진 신라인들에 대한 고마움을 잊지 못했고 신라인 대후원자가 되었다. 엔닌의 공식 법명은 자각(慈覺)이다. 진리의 전달자라는 뜻처럼 그의 일기는 당나라 때 신라인들의 유용함과 실제 활약상을 밝혀주고 있는 것이다.

제8장 석굴암에서

석굴암 문수보살

석굴암에서의 예불

1979년 한국학 최초의 국제학술회의에 참가했던 200여 명의 외국인 학자들에게 일정 중 가장 뜻 깊었던 일이 무엇인지 묻는다면 각자의 관심 분야가 다른 만치 여러 가지 대답이 나왔을 것이다. 내게 가장 소중한 순간은 석굴암(石窟庵)에서 일어났다. 나는 이미 여러 번 750년경에 지어진 석굴암을 가보았고 유리 칸막이 너머로 3번이나 들어가보는 특별한 기회를 통해 사진도 여러 통 찍은 게 있어, 황수영 박사가 "이번에 온 외국 학자들에게 안으로 들어가보게끔 특별히 허락할 것"이라고 했을 때도 더 이상의 감동을 기대하지는 않았다.

회의 최종 일정까지 남아 있던 열두어 명의 일행이 석굴암으로 들어가 극동아시아에서 보는 가장 훌륭한 본존불 앞에서 절을 올렸다. 삼배를 드리고 난 뒤 이번 회의 제3분과를 맡아 진행해온 이기영 박사가 『반야심경』을 독송하기 시작했다. 누군가가 스님의 예불용 목탁이 있는 것을 보고 이 박사에게 건네주었다. 그가 목탁을 두드리며 불교도들에게 가장 잘 알려져 애송되는 짧막한 『반야심경』을 외자 같이 온 일행 중 일본, 미국, 대만 그리고 어느 나라 분인지 잘 모르겠는 학자들이 같이 따라 외기 시작했다. 깊은 적막 속에서 석굴암의 화강암 본존불 앞에 세계 여러 나라 말이 뒤섞인 예불 공양이 올려진 것이다. 아마도 이런 일은 석굴암 건조 사상 처음 있는 일 아니었나 생각된다.

나중에 일행 한 사람에게 물어보았다.

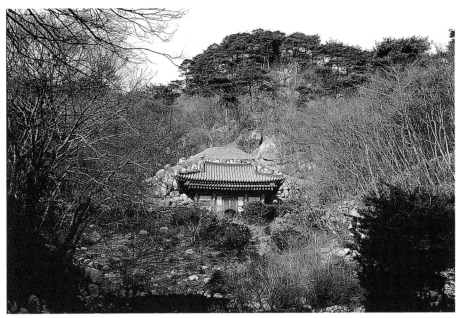

90. 산모퉁이를 걸어 돌아가면 눈앞에 마주대하게 되는 석굴암. 1965년 사진과 같은 전실
이 건축됐다. 사진 박보하

"침례교인이라고 하지 않으셨던가요? 그런데 석굴암에서 예불 드리고
계시더군요."

"그렇죠." 상대방은 말을 이었다. "저는 침례교인이지만 모든 종교를 다
존중합니다. 다른 종교의 누군가가 예배 드리는 모습을 볼 때마다 궁극적
으론 다 같은 신에게로 통하는 길이라는 생각이 들곤 해서 경의를 표하곤
하지요. 석굴암에서도 비록 염불의 뜻은 알아듣지 못했지만 머리를 숙이
고 경청했습니다. 아주 멋진 일이었어요."

"정말입니다. 이곳 석굴암은 예배를 위해 만들어진 곳이죠. 그저 관광거
리로만 지나쳐볼 수는 없습니다. 워낙 신라 불교의 수장이기도 한 왕들이
자신의 불심을 돈독히하기 위해 들르던 예배당이지요. 그 의미는 아주 심
오합니다."

플로리다에서 온 지리학자에겐 무엇이 최고였겠는가? 지나쳐 보이는
산마다 조림정책에 따라 다시 푸르게 살아난 모습이었다. 파리에서 온 두
사람에게는 한바탕 법석을 떨고 난 끝에 보게 된, 거대한 태종무열왕비였

다. 이들은 "시간이 지체되었으므로 태종무열왕비 답사는 생략"이라는 안내인의 말을 듣자 아우성을 치며 "우린 태종무열왕비 보러 파리서 여기까지 온 건데 웬 말씀. 일정에도 나와 있으니 그대로 해야 해요" 하며 고속도로 톨게이트에서 버스를 다시 되돌리게 해 기어코 무열왕릉까지 갔다.

시간이 많이 지난 데다 비까지 내리고 있어 모든 것이 더디게 진척되었다. 이미 이날의 일행은 편한 것만 찾는 단순한 관광 시찰단이 아니라 독립적인 자세를 갖춘 '못 말리는 일행'이었다. 몇몇 교수들은 퍼붓는 빗속에 진흙탕이 된 경주 황룡사지 발굴터를 직접 걸어봐야 한다고 우겼다. 발굴 결과 드러난 초석 몇 개만이 아시아 최대의 가람이던 황룡사지의 웅장한 모습을 말해줄 뿐이지만 이곳엔 애초에 80미터에 달하는 가장 높은 9층

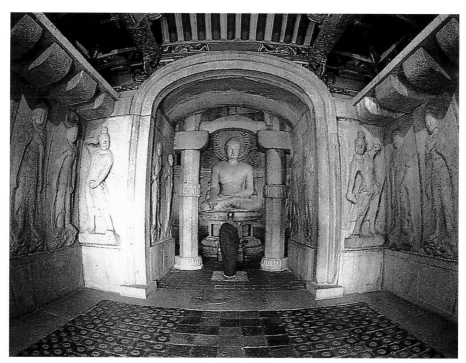

91. 예불하는 장소에서 정면으로 바라본 석굴암 본존불.

목탑이 세워져 있었다. 첫 건축 이래 다섯 번이나 재건축되었던 9층목탑은 1238년에 와서 몽골군의 침입으로 불타 없어졌다. 법주사 팔상전 5층탑을 본 사람이라면 그 탑의 약 2배에 해당하는 황룡사 9층탑의 위용이 어땠는지를 상상할 수 있다. 미술사가나 고고학자들은 흙투성이에 조각난 초석돌덩이 몇 개를 놓고 진지하게 그 같은 상상을 하는 사람들이다. 평범한 관광객들은 그런 일에 아무 관심도 두지 않는다. 빗속에 질퍽거리는 황룡사지를 걸어 헤매던 10여 명의 일행과 나머지 사람들은 국립경주박물관에 가서 에밀레 성덕대왕신종의 비천상 탁본이랑 다른 기념품을 샀다. "친지들한테 줄 크리스마스 선물로 아주 그만이에요." 한 교수가 말했다.

일행들은 눈앞에 전개되는 장면에 저마다 감회를 보였다. 로드아일랜드 대학에서 불교 및 유학을 가르치는 한 교수는 1959년 한국에 왔을 때 경주에서 불국사까지 3시간 걸렸는데 이젠 30분도 채 안 걸린다며 발전된 한국의 교통사정에 놀라워했다.

스톡홀름에 있는 스웨덴 한국학연구소장은 6·25동란 때 중립국 스웨덴 병원선 의료단으로 참전해서 1년 반 동안 근무했다고 한다. 그 당시 부산에서 눈에 띄는 건물이라곤 세관과 부산상고, 그리고 오래된 부두 건물단 세 개뿐이었다고 한다. 1951년 당시 의료단들은 통도사(우리 일행의 일정에도 포함된)에 가서 쉬며 기운을 재충전해왔을 뿐 아니라 사찰 내에는 200명의 부상병들이 수용돼 있어 병원 일도 보았다고 했다. 그 교수는 러시아-핀란드 내전 당시에도 자원봉사자로 2년간 일했다고 한다. 이 세상엔 그래도 이상주의자들이 몇몇은 남아 있구나라고 나는 결론적으로 생각했다.

정말로 이들 학자들은 한국학이란 새로운 분야에 이랑을 놓는 이 세상의 선구자, 이상주의자, 꿈을 지닌 사람들이다. 대부분의 대학에서 한국학은 아직 생소한 것이며 한국학이 편안한 직장을 보장해주는 것도 아니다. 그럼에도 이들은 '빵만으로 사는 것은 아닌' 사람들인 것이다. 한국은 이들 이상주의자들이 있어 행복하겠다.

중국 윈강석굴이 석굴암에 영향을
끼친 것 같지는 않다

미국 각 대학에서 가르치는 극동미술사는 인도에서 중국을 거쳐 일본으로 간 모든 시기의 모든 예술품을 다루면서 한국에 관해서는 오직 석굴암 하나에만 주목하고 있다. 석굴암에 말로만이라도 절을 드려야 하겠다. 그리고 최근 '한국미술 5천년전'을 통해 알려진 미륵보살반가사유상 앞에 가서도 절을 올려야 할 것 같다.

나의 생각에 건축적으로나 조각적으로나 석굴암이야말로 한국 불교가 가장 성했던 8세기 중엽 불국사와 더불어 통일신라의 국위를 과시하는 것이자 왕을 위해 세워진, 한국 불교사상 가장 기념비적인 존재로 보인다.

지난(1981) 6월 이화여자대학 국제하계학교 학생들의 경주여행 때 나눠준 영문 안내서를 보고 나는 놀라지 않을 수 없었다(그 필자 이름은 밝히지 않기로 한다). 거기에는 석굴암을 "화강암으로만 만들어진 석굴"이라고 설명하고 있었다. 내가 이의를 달아보았지만 별로 달라진 것도 없었다. 어떻게 돼서 한국인들은 자기네 나라의 그처럼 위대한 예술 구역을 그렇게 썰렁하게 대하는 것일까(실제로 석굴암을 본 외국인들은 평균 한국인들보다 훨씬 더 높은 비율이다).

서울에서 경주까지 새마을호 기차로 고작 5시간 거리인데도 이곳을 찾는 한국인 성인들은 주변에서 거의 보지 못했다. 이즈음 연평균 1백만 명이 와본다고 하지만 대부분은 수학여행 코스로 들른 고등학생들로서 이들은 석굴암에 대해 별로 아는 것 없는 선생님들로부터 제대로 된 설명을 듣

지도 못해 석굴암에서의 거룩한 예불의식에 대해 전연 이해하지 못한다.

석굴의 착안은 어떻게 이루어졌을까? 초기 기독교도들은 박해를 피해 지하묘지에서 예배를 보았다. 인도에서 초기 불교도들이 단단한 바윗돌을 뚫고 예배소를 새겨 만든 것은 불을 피하기 위한 것인 듯하다. 말 그대로 그들은 산에 돌조각을 아로새기고 건축적으로 중첩시켰다. 힌두교 사찰에는 건축적으로 제단을 꿰뚫는, 말하자면 자궁 같은 요소를 배치하는데 풍요를 상징하는 원초적 의도가 산속 깊숙이 제단을 만드는 석굴에도 적용된 것이다.

제일 인상적인 불교 석굴은 약 2천 년 전의 것으로 인도 중앙 내륙지방에서 발견된다. 그것들을 보고 있으면 프랑스의 로마네스크 양식 성당에 들어와 있는 기분이 들지만 이 경우는 건축해서 지은 성당이 아니라 안을 뒤집어놓은 것처럼 조각품 장식들이 겉으로 드러나 보이는 것이다. 안으로 들어가면 천장에 서까래가 패어져 조각된 본당 한가운데로 나아가게 된다.

이 같은 불교 예배처로서 석굴은 아프가니스탄으로 해서 투르키스탄으로 퍼져 나갔고, 실크로드를 통해 중국에 이어졌다. 가장 유명한 것이 사암(砂岩)에 수백 개의 석굴을 뚫고 내부를 모두 불교 조각으로 채운 중국 윈강(雲岡)석굴이다. 이곳은 중국의 핵지대와 가깝기 때문에 과거에는 접근이 금지되어 있었다. 그렇지만 마오쩌둥 집권 이전에는 기차로 17시간을 베이징 서북 방향으로 달려 두 번째로 유명한 따둥(大同)석굴에 도착하고 거기서 인력거로 모래사막을 지나 윈강석굴에 가볼 수 있었다.

내가 상당 시간 동안 윈강석굴을 오르락내리락하면서 문자 그대로 석굴 안의 수천 개 불상들을 탐구해본 결과 "윈강석굴(460년대에 조성된)의 불상이 한국의 초기 불교에 큰 영향을 미쳤다"고 하는 영문 한국미술사 책의 견해에 동의하지 않는다.

어쩌면 5세기 들어 윈강석굴의 사암에 새겨진 불상들을 한국의 몇몇 승려들이 찾아가 보고 왔을 것이며, 그 정도의 영향력은 추측된다. 42개의

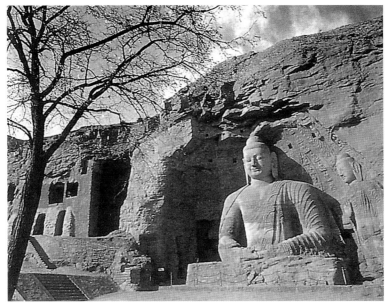
92. 중국의 윈강석굴. 석굴암에 직접적인 영향은 미치진 않았다. 제20굴 외경.

윈강석굴 중 가장 큰 것은 18.3미터 높이에 15.2미터 폭이며, 산속으로 뻗친 깊이 또한 그만큼이나 된다. 여기 있는 대형 불상 중에서 제일 큰 것은 앉아서 명상하는 아미타불로 15.2미터이다. 당시의 신앙심 깊은 장인들은 산을 따라 1,609미터 넘게 뻗치는 십수 개의 석굴을 조성했다. 투르키스탄(돌궐) 왕은 불교가 군사정벌 및 사후세계를 보장해준다는 데 따라 이들의 후견인이 되었다.

대승불교에 깃들여 있는 인도적 발상은 시간과 공간을 뛰어넘어 수많은 부처를 배태했다. 이런 사상은 바로 중국에 받아들여져서 수천 개의 불상이 조각되었다. 아직도 한국의 어지간히 큰 절에 가면 천불전이 있고, 수원 용주사에는 비단 바탕에 일일이 셀 수도 없이 많은 부처를 그린 천불탱화가 있다.

한국서 가장 최초의 불상은 539년의 조그만 청동불인데 수천 개나 되는 윈강석굴의 불상이 이 조그만 청동불 제조에 어떤 영향을 끼쳤는지를 비

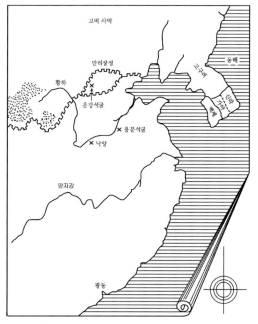

93. 500년경의 한·중 강역.
운강석굴은 만리장성 너머에
있다.

교, 분석하기는 어렵다. 물론 한반도의 초기 불교미술가들은 보살과 부처
를 인간 형상으로 나타내는 데 있어 삼십이상호(三十二相好)¹가 어떤 것이
며 정교한 보석 장식과 인도풍의 사리 장착 등의 개념을 배워 익히지 않으
면 안 되었다. 그러나 내 생각에 그런 영향은 돌궐족 왕이 다스리는 북서
쪽 변방의 돈황으로부터 온 것이기보다는 중국 남부로부터 온 것이기가
더 쉽다. 한반도에서 불교가 아직 생소한 것이던 시기, 예술가들이 새로운
영감을 구하던 때 투르크(돌궐)족의 북위(北魏)보다 훨씬 학문적이던 중국
남부의 서체(書體)가 오히려 한국에 영향을 끼쳤던 것이다.

1. 부처를 묘사할 때 말하는 보통 사람과 다른 32가지 상호.

김대성이 구상한 석굴암의 새벽

빛의 역학과 음향

조명의 사용은 서구 건축에서 상대적으로 새로운 분야다. 르네상스 건축가들은 네모 벽에 네모 창문을 내서 빛을 받아들이도록 했지만 내부의 밝기 여부에 대해서는 무심했다. 그렇지만 8세기 통일신라의 건축가들은 빛의 중요성을 충분히 간파하고 있었고, 둥근 천장의 석굴암을 조영(造營)하면서는 빛의 굴절 원칙을 아주 지혜롭게 응용했다.

1920년대 들어 일본인들이 석굴암에 손대기 전, 그리고 1960년대 들어 유네스코와 한국 당국이 3년에 걸쳐 석굴암을 보수하기 훨씬 전, 사람들이 습기를 걱정하고 돌이 '숨쉴 수' 있다는 데 생각이 미치기 아주 오래전, 그때는 자연이 석굴암을 훌륭히 지켜주고 있었다. 그것은 석굴암 조영을 지휘한 건축가(당대의 재상 혹은 대상이던 金大城 혹은 金大正이다)가 석굴암 건축에 대한 엄청난 총체적 개념을 갖고 있었을 뿐 아니라 탁월한 지도력으로 이를 집행할 수 있었기 때문이다.

신만이 석굴암에 참여한 조각가들이 누구였는지, 돌 덩어리 하나에서 본존불을 깎아낸 사람이 누구였는지 알 것이다. 흥미로운 사실은 본존불 이마 한가운데를 둥글게 파내고 백호(白毫, 성인의 32가지 상호 중 하나. 제3의 눈이라고 하는 것은 잘못된 지식이다)를 박을 때 조각가는 크리스탈 보석을 마치 다이아몬드처럼 다면체로 깎아넣음으로써 햇빛을 되쏘이게 했다는 것이다. 윗줄 벽감에 안치된 보살상 중에는 지금은 없어진 맨 앞쪽의 두 불상만이 본존불처럼 이마에 백호 구슬을 지니고 있다.

원칙적으로 석굴암은 그 기본원칙에 충실하게 맞춰져 있어서 동트는 새벽의 첫 번째 빛이 석굴암 입구와 그 위에 달린 광창을 통해 바로 들어오도록 설계되었다. 본존불 이마의 백호에 와닿고 반사된 빛은 윗단 벽감에 있는 두 보살상의 백호를 향해 내쏘이고 거기서 다시 한 번 굴절되어 나온 빛은 본존불의 양 어깨 너머 십일면관세음상의 이마에 가서 떨어지도록 되었다. 이로써 빛의 일차 중앙집중이 한 개, 이차 조명 두 개가 각각 빛이 들어오는 입구 본존불 이마와 반대편 벽 가장 어두운 구석자리 두 곳에 마련되어 어렴풋한 반 밝기의 간접조명만으로 오로지 새벽 짧은 한순간에만 가능한 조명 효과를 극적으로 가능케 하는 것이다. 수정

94. 석굴암의 빛의 반사 경로

의 반사 효과를 높이기 위해서 수정의 뒷꼭지에는 금을 물렸다.

스님들은 보통 일찍 일어나므로 본존불 앞에서 새벽 예불 드릴 때면 석굴암 안의 이 세상 것 같지 않은 이러한 현상을 잘 알고 있었을 것이다. 또한 석굴암 본존불 둘레를 순행하는 자라면 아름다운 보살상과 음울한 듯한 나한상(10대 제자상)을 지나쳐 십일면관세음상에 이르는 순간 석굴암에서 세 번째로 굴절된 빛이 이 보살상과 그 앞의 흰 대리석 5층 보탑 위에 머무는 것을 보았을 것이다.

무엇 때문에 일본인들은 이곳의 벽감 내 두 보살상과 본존불 이마의 수

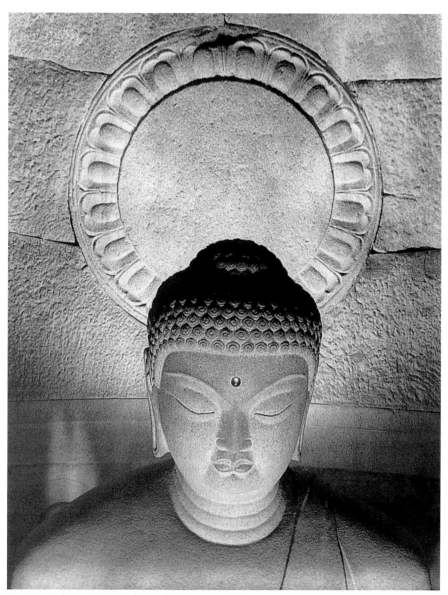

95. 동해의 새벽 빛은 석굴암의 설계에 따라 본존불 이마의 백호에 처음 와닿는다.

정 백호와 흰 대리석 5층 보탑을 들어내갔는지 마땅히 따지고 넘어가야 하겠다. 이에 대한 대답을 들을 수 있을 것인가. 가장 바람직한 반응은 들어내간 것 모두를 마땅히 석굴암에 되돌려줌으로써 750년 위대한 건축가가 꿈꾸었던 석굴암대로의 구도를 맞춰놓는 것이다. 뿐만 아니라 불국사 다보탑의 세 마리 돌사자상과 탑 안에 모셔져 있던 사리구 일체, 가야 금관과 기타 등을 우선적으로 반환해야 한다.

근래(1965)에 와서 석굴암 전정부(前庭部)에 건물을 지어 덧붙인 이후 석굴암의 이러한 빛의 마력은 죽고 말았다. 문제는 또 있다. 한꺼번에 수십 대의 버스에 실려 수학여행 온 고등학생들은 석굴암의 이러한 건축 원리나 빛의 작용, 거룩한 예불 장소라는 사실에도 그렇게 소란스럽고 부주의할 수가 없다. 이들은 다른 사람들까지도 어수선하기 짝이 없게 만들어버려 이들 틈에 낀 일반 관광객은 아무것도 할 수가 없다.

석굴암 내의 음향장치에 대해선 아무것도 읽은 바 없다. 그러나 그 장치는 반드시 존재하며 8세기 위대한 건축가가 분명히 염두에 두었던 것일 게다. 나는 1979년 한국학 국제학술회의에서 이기영 박사와 일행 10여 명이 석굴암에서 『반야심경』을 독송할 때 같이 있었다. 그 몇 사람의 음성만으로도 석굴 안은 꽉 찬 듯했고, 『반야심경』을 외는 소리가 옆에서 옆으로 울려나가 몇 사람이 아닌 수많은 대중이 염불 독송하는 것 같았다.

결국 석굴암의 빛과 소리도 이들 8세기 건축가들은 용의주도한 원칙 위에서 작동되도록 했던 것이다. 이러한 건축적 배려야말로 석굴암 내의 여러 조각에 신성한 기운을 불어넣고 시각적으로도 8세기 불교도들에게 경배 대상이 된 중요한 요인이었다.

다음은 극동아시아에서 유례가 없는 석굴암의 40구의 조각상에 대해서 말할 차례다.

한국 불교미술의 정수

십일면관세음보살

많은 미술비평가들이 한국의 가장 아름다운 불상으로 이마 위에 밀교풍의 11개 머리를 얹은 석굴암 십일면관세음보살(十一面觀世音菩薩)상을 꼽는다. 관세음보살의 자비로움을 조각으로 나타내는데 이 11개의 머리를 어떻게 하면 무거워 보이지도 않고 괴물스러 보이지도 않으며 아름답게 표현해낼지 참으로 어려운 과제였을 것이다.

8세기 중국, 한국, 일본의 불교에서 관세음은 점점 비중이 커지면서 십일면관세음상이 여러 번 시도되었다. 이 보살이 행하는 기적은 특히 밀교 형식으로 강렬하게 부각되었다. 기본적으로 십일면의 머리는 관세음의 도움을 필요로 하는 모든 중생을 돌아보는 자비와 연민의 표시로 구체화된 것이다. 머리 하나로는 이 막중한 일을 해나가기에 부족하리라고 생각됐던 것이다.

석굴암 입구에서 직선으로 나아간 지점에 본존불을 한가운데 두고 그 뒤에 자리한 은빛 화강암의 십일면관세음상이 조각되던 때와 비슷한 시기에 인도에서는 또 다른 불상 조각이 행해지고 있었다. 이 불상은 인도 봄베이항에서 마주보이는 엘레판타(Elephanta)섬의 석굴에 아직도 전해내려온다. 기법은 인도식으로 자연석 바위 자체에다 새겨놓은 것이다(석굴암처럼 별도로 조각한 상을 집합시켜놓지 않고).

엘레판타섬의 석굴은 힌두교에서 생식의 여신인 시바 여신에게 바쳐진 것이다. 중앙의 두 개 벽감 중 하나에는 3개의 거대한 머리를 인 시바 마혜

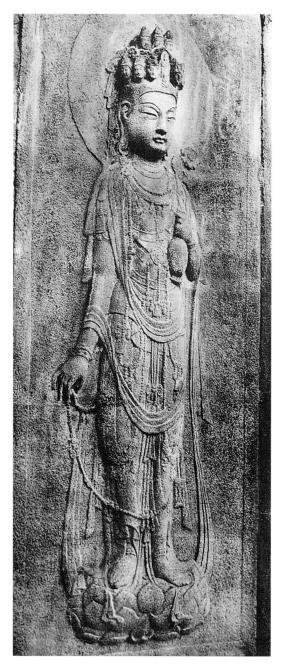

96. 십일면관세음의 제 모습을 사진 한 장으로 다 표현할 수 있을까? 그럼에도 불구하고 이 사진만으로도 관세음상이 지닌 우아함과 여성적 매력을 얼마만큼이라도 엿볼 수 있다. 왼손에 든 화병에는 감로수가 가득 차 있고 불교의 상징인 연꽃이 피어나고 있다. 이 사진은 머리 위의 11면 불상이 복구되기 이전의 것이다.

97. 십일면관세음의 머리 부분이 복원된 후의 모습.

슈바라(Mahesvara) 여신상이 들어서 있는데 그 개념은 십일면 불상과 같다(다른 벽감에는 시바의 상징인 남근 석탑 링남이 조각돼 있다). 오른쪽 머리는 시바의 남편 우마(Uma)의 엄숙한 얼굴이고 왼쪽 머리는 분노의 화신 앙고라(Anghora)가 눈썹을 찡그리고 일그러진 얼굴에 뱀을 지니고 있다. 가운데 머리는 평정하다. 노해서 일그러진 표정도 없고 반대로 지나치게 엄숙한 기색도 없다. 그렇게 해서 심리적으로 통합된 모습들이 3.5미터 높이의 이 거대한 삼두여신상에 나타나 있는 것이다.

이곳의 바위는 거의 초콜릿색에 가까운 편암이다. 반면 석굴암의 화강암 석재는 아름다운 은회색이 감돈다. 관세음의 십일면은 인도의 삼두여신상과 통하는 바가 없지 않다. 십일면관세음상에서 오른쪽 얼굴은 성난 표정을 하고 있으며 왼쪽은 엄숙하고 자비로운 표정이고, 윗단에 얹힌 다른 얼굴들은 미소를 머금거나 웃고 있는 모습이란 점 때문이다. 특히 한가운데 대표격인 얼굴은 어느 것보다도 확연히 웃고 있다. 이는 바로 선(禪)에 들어선 깨우친 자가 짓는 웃음으로 불교의 선은 이 관세음상이 조성된 750년경 한국 땅에 받아들여지고 있었다. 한국의 미술사가들이 인도 엘레판타섬의 석굴 조각을 얼마나 알고 있는지 모르겠으나 석굴암은 불교 석굴이고 엘레판타 석굴은 힌두교 석굴이라 해도 종교는 종종 비슷한 개념을 지니는 것이다.

한국미술에서 초창기의 관세음보살상은 남성에 가깝거나 아니면 중성적인 자태를 하고 있다. 그렇지만 7세기에 들어오면서 이들은 여성화하였다. 이로써 석굴암의 제 불상 조각은 확연한 여성적 존재로 나타나 있는 것이다. 그것은 불경에 제시된 보살의 여러 형상을 좇아 정교한 인도식 보옥으로 몸을 장식하고 그 아래는 얇디얇은 사를 몸에 걸치거나 두르고 있는 점으로도 감지된다. 이들의 여성성은 입구 초입에 늘어서 있는 팔부신장(八部神將)과 금강역사(金剛力士), 사천왕(四天王) 등 남성적 무기를 들고 버티고 서 있는 남성상들과 대조되어 더욱 뚜렷해진다. 또한 십일면관세음상 좌우에 각각 5명씩 열지어 서 있는 가섭(迦葉)과 목건련(目犍連),

아나율(阿那律), 수보리(須菩提), 부루나(富樓那), 아난타(阿難陀) 등 10대 제자(나한)들도 남성 승려들이다. 석굴암의 조각이 그토록 뛰어나 보이는 이유 중의 하나는 10대 제자상들의 얼굴 표정이나 취하고 있는 자세, 들고 있는 지물 등에서 서로 구별이 되는 각각의 독립된 개체란 점이다. 이들의 음울한 듯한 분위기는 종종 '자비의 여신'으로 불리는 십일면관세음보살의 섬세한 아름다움을 더욱 빛나게 한다. 한국에서도 미스유니버스대회가 열렸다. 참가 미인들보다 좀 크지만 3.3미터 키의 이 관세음상은 불교 조각품들의 경염이 벌어진다면 단연코 최종 결선 진출에 든다.

기가 막힌 것은 한국 전체를 통틀어 이 십일면관세음의 제대로 된 사진 한 장을 어디서 살 수도 빌릴 수도 아니면 훔칠 수도 없었다는 점이다. 1981년 12월 20일자 신문에 발표된 이 글을 위한 십일면관세음의 반신상 사진도 문화재관리국장께 지겹도록 애원한 끝에 간신히 한 장을 구했다. 십일면관세음보살의 전신상을 훌륭하게 사진 찍어(화강암 석재 사진에는 믿을 수 없게끔 붉은 색조가 돈다) 누구나 손쉽게 구할 수 있도록 해달라고 문화공보부에 요청하면 안 될까? 일본에서는 수많은 기념품점과 나라나 교토 어느 절에서든 불상 사진을 근사하게 만들어 팔고 있다. 석굴암 사진을 찍는 데는 조명과 인내심이 필요하지만 한국의 아름다움을 알리는 방편으로 이 방면의 사진을 아주 잘 찍는 전문사진가가 찍어서 예술애호가들에게 팔 수 있어야만 한다.

여성화된 보살상의 아름다움

문수, 보현, 범천, 제석천

의사, 수술, 정신병리학자, 이런 사안들을 제쳐두고 불교예술가들은 오늘날 '성전환'이라 불리는 작업을 석굴암에 실시했다. 기본적으로 석굴암은 네모난 전실(前室)과 원형의 주실(主室) — 천장 또한 원형인 — 로 이뤄져 있다. 전실 입구에 들어서면 제일 먼저 8명의 장군 조각상들이 반긴다. 그 다음에는 눈을 부릅뜬 무사 금강역사가 둘 있다. 이들을 지나서는 양쪽에 두 명씩 서 있으면서 네 방향으로부터 불법을 보호하는 사천왕상을 만난다. 이어서 연화문 받침돌 위에 세워져 한중간에 연줄기가 휘감고 있는 장식의 팔각 돌기둥이 둘 나온다. 이 돌기둥은 천장 가까이에서 가로질린 상인방(上引枋) 돌과 연결돼 있다(이 점은 훨씬 앞선 고구려 고분과 다르다).

앞서 말한 십일면관세음상말고도 기둥 뒤 곡선으로 되어 있는 주실 벽을 따라 서 있는 불상 중 은회색 도는 화강암의 4개 조각—인드라(Indra, 帝釋天王), 문수보살(文殊菩薩), 보현보살(普賢菩薩), 브라마(Brahma, 梵天王)는 특히 아름답다. 둘은 불교의 보살이고 둘은 인도에서 유래한 디바 신상이다. 이들 4개 불상을 여성으로 단정짓기에는 불확실한 점도 없지 않다. 인드라와 브라마 두 불상은 팔라(Pala) 시대의 인도 조각을 연상케 하는 타원형 후광을 하고 있다. 이런 후광은 중국이나 한국에서는 아주 드문 것이며 본인이 아는 한 일본 불교 조각에는 존재치 않는다.

이 아름다운 불상들은 석가모니의 10대 제자상이 석굴암 내에 띄우고

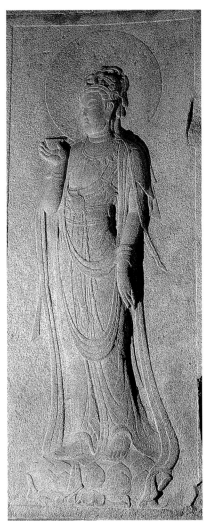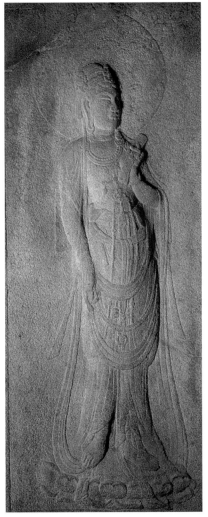

98. 극히 여성적인 모습의 이 석굴암 불상들은 공식적으로 문수보살(왼쪽)과 보현보살(오른쪽)이다. 그러나 불타의 지혜를 상징하는 남성적 화신인 이 보살들이 어떻게 750년에 조성된 석굴암에는 이렇게 매혹적인 여성형으로 표현됐을까? 결정적인 남성상도 아니고 여성상도 아닌 이들은 지상의 모습과 정신적 가치를 동시에 추구하는 이상화된 존재들로서 세간의 모든 형상이 연기에 따른 것임을 말하는 길에 있다. 문수보살은 지혜의 생각을 담은 잔을 치켜들고 있으며, 보현보살은 지혜의 행동을 상징하는 경책을 들고 있다. 사진 안장헌

246

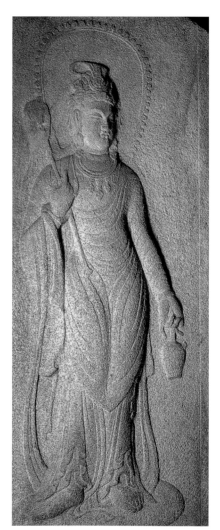
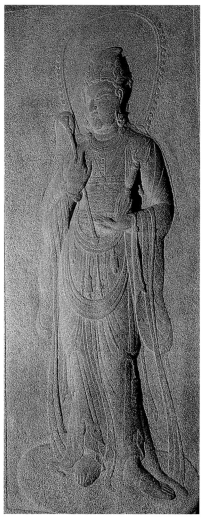

99. 범천왕(브라마, 왼쪽)과 제석천왕(인드라, 오른쪽), 두 불상은 인도 팔라 시대 조각에서 보는 것 같은 타원형 두광을 지녔다. 사진 안장헌

있는 음울한 분위기를 일시에 떨쳐버린다. 그러면서 이들 모두는 주실의 가장 뒤쪽에 있는 십일면관세음을 향하고 있다. 8.30미터 높이의 원형 천장 아래 주실 한가운데는 1.63미터 높이의 대좌가 있고 그 위에 명상에 잠긴 본존불 좌상이 있다. 3.45미터 높이의 이 좌상은 화강암 돌 덩어리 하나에서 깎아낸 것이다. 대좌까지 총높이 5.08미터 본존불 좌상은 전체 높이 8.30미터인 주실 안을 압도하고 있는 것 같지만 머리 위의 공간 여백 효과 때문에 어떤 것도 여기서 넘치거나 또는 처지는 느낌이 없다.

나는 석굴암 또는 한국의 여러 절에서(중국은 7세기 이후) 접한 관세음보살상이 매우 여성적이라는 사실에 익숙해져 있다. 그런데 도대체 이 세상의 어떤 계기로 인해 불상 조각가들로 하여금 '불타의 지혜'(화엄경에서 말하는 동방의 초월적 지혜)를 대변하는 남성적 개념의 문수보살을 석굴암에는 이처럼 아름답고 우아한 여성형으로 바꿔놓았단 말인가? 지혜의 상징일 뿐 아니라 관세음보살의 상대격이기도 한 문수보살(석굴암 불상에 대한 한국에서의 공식 지칭이 맞는 것이라면)이 석굴암에선 여성적으로 표현되어 있고, 두 개의 열주 뒤 벽면 거의 끝에 둘러서 있는 보현보살 역시도 여성화된 느낌으로 무척이나 아름답게 조각돼 있는 것이다.

도대체 8세기 한국의 조각가들은 어떻게 그렇게 자유로운 정신을 지닐 수 있었을까?

보현보살은 불타의 가르침과 생각을 행동으로 실천에 옮기는 역할을 맡고 있으며, 석가모니불의 우협시(右夾侍) 보살로서 보통 흰 코끼리를 타고 있는 모습이다. 그는 불타의 지혜 자체를 상징하는 문수보살과 대칭을 이룬다. 언제나 짝이 되어 언급되는 문수, 보현 두 보살은 고통받는 중생을 구하려는 모든 보살의 선두에 있다. 보현보살은 중생을 돕는 10개의 서원(誓願)을 발원한 이이며, 이 서원은 그대로 보살행의 근간을 이룬다. 보현보살은 석굴암에 아름다운 표상으로 서서 오른손에 경책을 들고 무엇을 하려는 것일까? 이 모습이 자신의 서원을 실행에 옮기는 방식이라고 할 것인가?

나아가 석가모니의 좌우 보처가 각각 문수, 보현보살인 사실을 어떻게 간과하고 황수영 박사가 주실의 본존불이 아미타불이라고 주장하는 근거는 무엇인가? 그렇기를 바라는 바가 생각을 그렇게 몰아갔던 것인가? 주불이 아미타불이라면 그의 좌우 보처는 왼쪽에 관세음보살, 오른쪽에 대세지보살(大勢至菩薩)이 들어섰어야 할 것이다.

　　한국 불교에서 문수보살은 매우 유능하며 널리 인지된 존재이다. 중국의 만주(만추리아)라는 지명은 범어로 된 문수보살 이름에서 따온 것이다. 문수보살의 이름을 붙인 경전도 있어 "모든 것이 공(空)하다"고 설하고 있다. 이 경전은 석굴암이 조성되기 바로 앞서 여러 차례 번역되었다. 그렇다면 지혜의 남성적 원칙이 아름다운 여성상으로 나타나 보인 데도 모든 것이 공하다는 말로 받아들여질 수 있는 것일까?

　　물론 나는 과거에 무슨 일이 있었든지간에 20세기의 많은 예술애호가들이 이처럼 아름다운 석굴암 불상을 볼 수 있다는 사실에 기쁘기 그지없다. 그렇지만 내가 아주 엄정한 불교도라면 그러한 불상 인식에 의문을 던져봄직도 하지 않은가 생각한다. 아니면 이 방면의 석학들이 이 멋진 조각상들의 이름을 잘못 명명한 것인가? 사진의 이 보살상을 보시라! 정말 아름답지 않은가? 문수보살이 오른손에 우아하게 받쳐들고 있는 잔에는 무엇이 담겨진 것일까?

석굴암에 온 먼나라 여행자들

10명의 제자와 8명의 신장

　석굴암에는 40구나 되는 정교한 조각상들이 들어서 있는데 그중 일단의 조각상들은 마땅히 받아야 할 미적 평가를 제대로 받지 못한 채 방치되어 있다. 10대 제자(나한)상이 바로 그렇다. 역사상의 인물인 석가모니의 제자들은 생전에 깨달음을 얻은 인물들로서 초기 불교예술 및 소승불교에서 귀감으로 중요시되어왔다.

　그러나 5세기 이후 대승불교가 발달하면서 나한(羅漢)은 퇴색되어 뒤켠으로 물러났다. 불교가 중국과 한국에 와서 꽃피던 시기에 석가모니 제자들은 1천 년 전 과거의 존재들이 되어 있었다. 반면 인간이 아닌 존재이면서 중생을 보다 잘 보살펴주는 위치에 있는 보살들이 강조되었다. 이렇게 해서 제자 나한들은 관심 밖으로 멀어져 갔지만 한국에서는 유별나다 싶게 이들에 대한 관심과 공경이 지속되었다. 나한들은 다른 어떤 나라에도 한국처럼 자주 예술에 취급되지 않았다. 처음에 석가모니의 제자들은 모두 16명이었다가 18명이 되고 끝에 가서는 5백나한으로 불어났다.

　한국의 절에 가보면 나한전이 따로 있고 여기에 머리를 빡빡 깎은 채 앉아 생각에 잠긴 5백 구의 나한상이 조그맣게 조성돼 놓여 있는 걸 볼 수 있다. 속리산 법주사가 그 예로 얼른 떠오르는데 이 절에는 부처님 제자들이 두 벌씩이나 모셔져 있기 때문이다. 즉 대웅전에는 1천 명의 나한이 명상에 잠겨 있고, 개울 건너 있는 전각에는 종이를 이겨서 만든 16제자상이 있다.

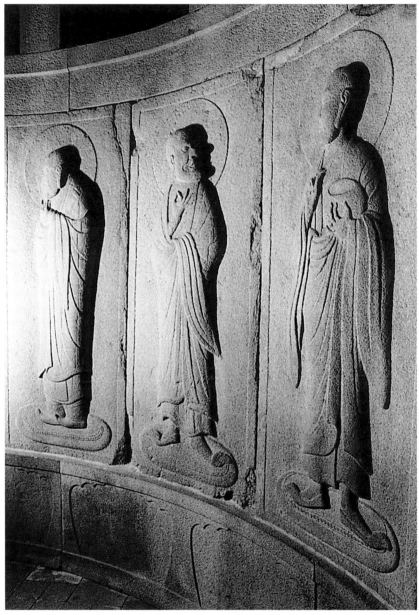

100. 10대 제자상 중 오른쪽에서부터 제7상 우바리, 제8상 마하가전연 혹은 수보리, 제9상 수보리.
사진 안장헌

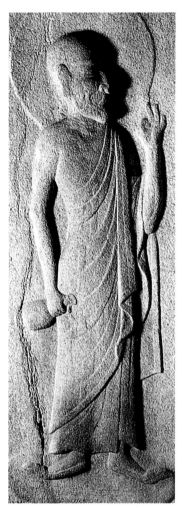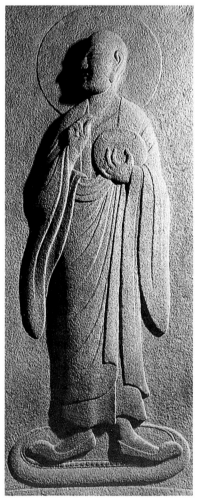

101. 10대 제자상 중 부루나(왼쪽)와 우바리(오른쪽)는 석굴암이 조성될 당시 이미 1000년 전의 불제자였던 사람들이다. 이들은 거리상 수천만 리 떨어진 인도 땅에서 한국에 와서 이렇게 석굴암에 부조로 서 있다. 십일면관세음상을 한중간에 두고 양옆에 늘어선 10대 제자상과 화엄경에서 말하는 지혜의 문을 상징한다. 사진 안장헌

부처와 이들 나한의 구별은 부처상이 동글동글 말린 머리를 지니고 있으며 이마에는 빛을 발하는 백호가 있다. 제자인 나한상은 머리와 수염, 구레나룻까지 있는데 이는 초기 불교에서 머리를 깎는 것이 요구되지 않았기 때문이다.

나한상들은 부처상보다 훨씬 인간적인 것이 저마다 개성적인 존재들이기 때문이다. 이들은 여러 가지 기적을 만들기도 하며 특별한 짐승들을 데리고도 다닌다. 한 나한은 세속적인 두려움 같은 것에 초연하다는 증거로 호랑이를 안고 다닌다. 16명의 실제 제자들은 각각 어울리는 특징들이 있어 모두 구별된다. 이 같은 나한의 속성들은 석굴암 벽면에 화강암으로 부조된 10대 제자상에 그대로 적용됐다.

북쪽 벽면과 남쪽 벽면에 5인씩 모두 10명의 제자상 모두가 그렇지만 그 중에서도 3인은 유달리 걸어가면서조차도 깊은 생각에 잠긴 채 침묵하는 모습으로 나타난다. 즉 수보리(須菩提)와 우바리(優婆離), 그리고 남쪽 벽에 새겨진 아난타(阿難陀)는 얼굴이 옆으로 약간 비껴 있는 모습으로 바깥 세계를 향해 좀더 많은 이야기를 설하는 것처럼 보인다. 모든 제자상의 얼굴은 한국인이 아닌 아리안족의 특징이 큰 코와 두상에서 여실히 나타나 보인다.

수보리[2] 존자(尊者)는 손가락으로 원을 만들어보임으로써 불교의 "모든 것이 공하다"는 철학적 원제를 설명하고 있다. 우바리 존자는 석가모니를 따라 출가하기 이전에는 이발사였다. 우바리가 왼손에 들고 있는 공양 밥그릇(鉢盂, 바리때)은 석가모니가 그랬던 것처럼 탁발한 음식으로 연명하고 오후에는 불식하는 수행자의 검박함을 상징한다. 10명의 제자상은 하나같이 자신을 나타내는 표시와 함께 조각돼 있다. 그 사실은 이들 화강암 판벽 조각의 총괄 건축가가 초기 불교사 및 인도 불교에 대해 뛰어난 해박함을 지니고 있던 인물이었음을 알게 한다.

2. 10대 제자상의 이름은 확실한 정설이 없이 시대와 사람에 따라 달리 호칭된다. 코벨 박사가 수보리라고 호칭한 제자상은 마하가전연이라고도 한다.

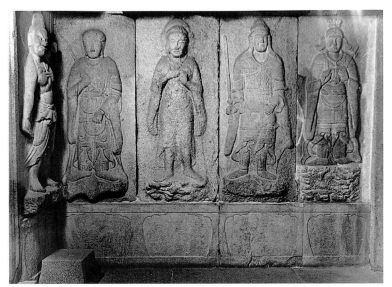

102. 8명의 신장 중 전실 북벽에 있는 네 신장. 사진 안장헌

　그 위에 실물 크기의 10대 제자상은 석굴암 전체에 명정한 분위기를 더하고 있다. 이들이야말로 1000년도 더 전에 만들어진 유일한 나한 조각들이다. 다른 나한상들은 훨씬 후대에 와서 불교가 핍박받던 시기를 반영하는 쪼그라든 모습으로 만들어진 것이며 돌 조각도 아니다.

　초기 불교의 양상을 반영하는 장식품들은 임진왜란으로 대부분 소실된만큼, 750년 석굴암에 새겨진 이들 조각은 그 당시 번성했던 불교에 진지하고 사려 깊게 접근한 예를 보여주는 증거품이자 당대의 조각 수준을 확인케 하는 최고의 실물 예들이다.

　전실에는 또한 8개의 화강암 판벽에 8명의 신장상(神將像)이 새겨져 있다. 신장들은 기원전 2000년 베다(Veda) 시대의 힌두교 신들이었다가 불교로 이입되면서 불법의 수호신으로 석굴암에 들어왔다. 8명의 신장도 10대 제자들과 마찬가지로 한국인이 아니다. 이들도 저마다의 특징을 지닌 개별적 존재들이다. 이들로 인해 불교로의 귀의와 범우주적 원칙의 세계가

시사된다.

8부 신장이 입은 옷과 다리를 감싼 복색도 한국풍이 아닌 먼 나라의 근원을 지녔다. 이들 중 몇몇은 오늘날 핀란드의 장화와 너무도 같은 다리 모양새를 갖췄다. 또 다른 신장들은 2세기 인도 마우리안(Mauriyan) 시대를 연상시킨다. 또 어떤 신장은 5세기 일본 하니와(埴輪) 토우에서 보는 것 같은 복색이다.

바꿔 말하면 석굴암 내부 벽면을 에워싸고 있는 18구의 10대 제자상과 8명의 신장상은 한국 풍토에서는 묘사가 불가능했던 인물상들이다. 이는 석굴암 내 모든 신상의 거의 절반이나 되는 신과 문을 지키는 금강역사들이 거리상으로나 시간상으로 멀고 먼 곳으로부터 온 것임을 말해주는 것이다. 이는 분명히 어떤 계획 아래 그렇게 된 것이지 결코 우연히 일어난 상황이 아니다. 설계자가 이들을 통해 전하려던 의중은 무엇이었을까? 무엇 때문에 그렇게 여러 타입의 얼굴형과 복색이 나타나 있는 것일까?

아나율은 어떻게 한국에 왔을까

이 사람은 1200년 전 어떻게 여기 석굴암까지 왔을까? 무슨 일로 그는 피리를 불고 있으며, 도대체 석굴암의 이 회중 모임은 어떻게 된 일인가? 나는 왜 그에 대한 글을 쓰려고 하나? 그가 눈 먼 악사라서, 또는 오랜 옛날의 미술품이기 때문에, 또는 출가하여 승려가 된 수많은 한국인의 열렬한 발심을 대표하기 때문인가.

그는 평범한 승려가 아니다. 그는 고타마 석가모니의 최초 제자 중 한 사람인 실존인물이다. 앞 못 보는 사람은 다른 감각이 뛰어나게 발달된다고 한다. 그래서 훌륭한 음악가로 성공하기도 한다. 전해지는 이야기로 아나율(阿那律)은 부처님 설법을 듣다 졸아서 야단을 맞았다고 한다. 후회한 나머지 그는 다시는 눈을 감지 않겠다고 맹세하고 밤낮으로 눈을 뜨고 있었기 때문에 시력을 잃고 장님이 되어버렸다. 그렇지만 시각을 잃고도 그는 모든 것을 눈앞에 그려볼 수 있었고 해탈했다. 이 앞 못 보는 부처의 제자가 바로 석굴암 대형 본존불을 에워싼 벽면의 화강암 조각에 나타난 10대 나한 중의 한 사람이다. 그는 북쪽 벽에 조각돼 있어, 요즘은 밀폐된 석굴암의 공간 안으로 특별히 들어가볼 수 있는 경우에만 볼 수 있다.

이들 10대 제자 혹은 나한상들은 무척이나 흥미로운 존재들이다. 저마다 다른 몸짓을 하고 있지만 어떤 면에선 서로 이야기를 나누고 있는 듯 아주 사이 좋은 관계처럼 보인다. 8세기 극동의 어떤 조각도 석굴암에서만큼 수행과 겸허함이 몸에 밴 부처님의 제자상들을 표현해내지는 못했다.

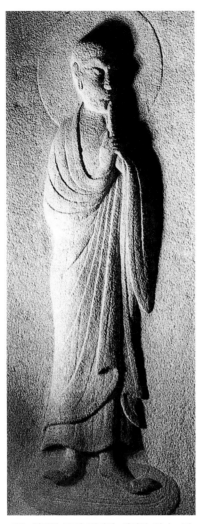

103. 석굴암 주실 벽면에 새겨진 이 눈 먼 악사 부조상은 2500년 전에 살았던 부처님 제자를 불멸의 조각상으로 새겨놓은 것이다. 아나율이란 이름의 이 제자와 다른 여러 제자 이야기는 한국인들의 가슴속에 친근한 표상으로 안겨져 있다. 한국에서는 부처님 제자들에 대한 공경이 강한 전통으로 내려오고 있다. 사진 안장헌

10대 제자상은 석굴암을 설계한 사람이 중국과의 교류 못지않게 당시 인도와 직접적 연관성을 가졌음을 말해주는 증거이다.

신라 석굴암이 조성되던 750년 무렵, 중국 불교는 이미 퇴폐적 성향을 띠고 있었다. 당대의 불상은 과장되고 너무 살찐 모습을 하고 있었으며, 보살상들은 화류계, 점잖게 말하면 무희 같은 자색(姿色)으로 묘사되는 판이었다. 중국 불교에서 수행자다운 생활은 사라진 지 오래고 절마다 노비가 수천 명에 달했다는 것을 조정에서도 알고 있었다. 단지 소수의 율종(律宗; Vinaya)이나 선종(禪宗)의 절에서만 열렬한 구도정신 위에 단순한 생활을 해가는 자취가 있었다. 석굴암의 조각을 보면 그래도 당시 한국에 고행하는 수행자의 생활을 지켜가던 승려들이 있었음을 추측케 한다. 기원전 500년, 부처님이 말한 해탈의 길은 매우 단순한 것이기도 했다. "욕망을 버리면 고통에서도 벗어날 수 있으리라"는 것이었다.

예수한테 12명의 제자가 있었던 것처럼 불타에게도 16명의 제자가 따랐다고 한다. 예수의 제자들은 저마다 독특한 표식들을 가졌는데 예를 들면 마가는 사자를, 누가는 송아지를, 베드로는 열쇠다발을 든 것처럼 석가모니의 제자들도 구별되는 모습이다. 그렇지만 석굴암의 제자상들은 아주 단순간소화된 모습이어서 일일이 확인해내기는 어렵다. 그러나 10개 조각상의 존재를 확증해내기 어렵다 할지라도 이들은 한국 불교사상 나한이 얼마나 큰 비중을 차지하는지를 알려준다. 인도에서는 이러한 제자상들이 애초부터 부각되지도 않았고 중국미술에서도 이런 제자상들은 사라져버렸다. 그런데 한국에서는 아직도 부처님 제자들에 대한 공경심을 지니고 있는 것이다. 큰 절이라면 으레 제자상을 모신 나한전이 있어 그 속에 5백 명의 머리 깎은 좌상의 나한들이 들어차 있는 걸 본다.

16명의 제자라는 개념은 너무 적다 싶었던 나머지 8세기경 중국 불교에서 5백 명의 나한으로 불어났다. 중국 남부의 시골 절까지도 12세기경에는 5백나한을 받들고 있어서 5인의 존귀한 석가모니 제자를 포함한 5백나한을 그린 1백 개 한 벌의 족자가 있었다. 그중 한 벌이 일본 교토의 선예술 사찰인 다이도쿠지에 보관돼 있다.

다이도쿠지의 산문 2층 누각에는 또한 실물 크기의 16나한 제자를 조각한 채색 목조상이 있는데 어쩌면 이들이 고려시대의 나한 조각상이리라는 짐작이 든다. 13세기의 조각상임이 분명한 이들 16나한상이 16세기에 와서 어떻게 일본 교토 다이도쿠지에 와 있게 됐는지는 수수께끼 같은 구석이 많지만 당시 왜구의 노략질이나 예술가 장인들의 일본행 등도 연관시켜볼 수 있다.

이 문제는 나중에 조사해보기로 한다 해도 한국이 나한 또는 부처님 제자들에 대한 개념을 열렬하게 포용하고, 몇 세기 동안이나 이 전통을 지녀왔다는 것은 흥미로운 일이다. 통일신라시대에 석굴암이 조성됐을 무렵 불교는 이미 1000년 이상의 역사를 지녔던 나머지 해탈에 있어서도 어떤 위계질서가 생겨났다는 설명이 가능할 것 같다(가톨릭에서도 비슷한 사례

가 발견된다). 맨 위에는 깨달은 이라는 뜻의 부처가 있고 그 아래는 여러 보살들, 즉 어떤 순간에도 부처가 될 수 있는 초월적 존재들이지만 고통받는 중생과 함께 머물러 있는 존재들이 있다. 그 아래에 두 계층이 있다. 하나는 연각(緣覺)나한인데 일상 가운데 연기법(緣起法)의 본능적 이해로 해탈을 얻었다. 그 아래는 성문(聲聞)나한이 있어 설법을 듣거나 경전을 통해 공부한 감지력으로 해탈한 사람이다. 하지만 그 이해는 말이나 머리로 생각한 끝에 나온 것이기 때문에 본능적으로 삶의 사실을 파악한 연각나한보다 아래쪽에 선다.

물론 이들 네 계급의 '해탈한 자들' 밑으로는 그 역시 해탈을 얻기 위해 치열하게 구도하는 수많은 사람들이 있다. 내세불 미륵이 30억 년 뒤 도솔천을 떠나 이 세상에 올 때는 나한들이 석가모니의 모든 유물을 모아 그 위에 훌륭한 탑을 세우리라는 전설이 내려온다. 그리고 나서 나한들은 열반의 세계로 들어가 자취를 감춰버린다는 것이다. 그래도 석가모니 제자들 초상을 통해 그들이 행했던 수행의 모습을 오늘의 젊은 승려들이 되새겨 바라볼 수 있다는 것은 고무적인 일이다.

석굴암 감실의 보살상을 보고싶다

'좀 배웠다'고 생각하는 한국인이라면 누구든 한 번쯤 경주를 다녀왔을 것이다. 그렇지 않다면 부끄러워 마땅한 일이다. 이곳은 외국인들에게도 한국을 통틀어 가장 인상적인 곳으로 여겨지는 명소이다.

이 글은 석굴암의 아름다움을 십 분의 일도 알아보지 못하는 일반인들을 위한 것이다. 석굴암의 조각상을 대중에게 좀더 이해시키기 위한 몇 가지 제안을 하려 한다. 그중 하나는 현재 일반 참관인들이 볼 수 없는 사각지대까지도 서울이든 경주든 어느 박물관에 사진이나 그림으로 공개되어야 한다는 것이다.

석굴암은 진실로 걸작품이다. 그것은 예술적인 천재에 의해 설계되고 건축되었다. 확실한 이름은 모르겠으나 당대의 대상 혹은 재상 김대정, 혹은 김대성이라고 한다. 그는 대상직을 사임하고 석굴암 조성의 최고 총괄자가 되었는데 이는 이 일이 얼마나 중요한 것이었는지를 말해주는 것이다.

왕에게서 깊은 신임을 받고 있던 이 건축가는 먼 서역 땅을 여행하지는 않았지만 그곳을 다녀온 승려들로부터 많은 이야기를 들었다. 혜초는 중국 남방과 바닷길로 해서 불교가 발생한 나라 인도를 다녀온 승려들 중 한 사람이었다.

오늘날 아무도 알 수 없으나 8세기 중엽 한국 불교의 몇몇 상층부 인사들은 인도에서 순행 참배하는 굴원의 개념을 알고 있었던 듯 보인다. 김대

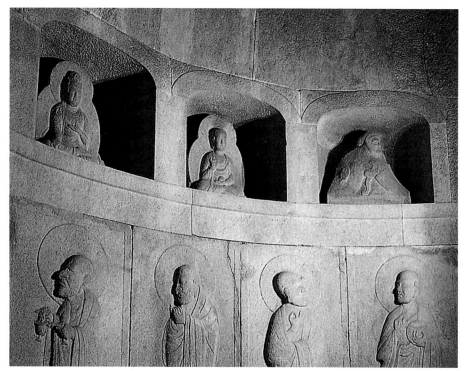

104. 석굴암 감실의 보살상들. 주실 입구 쪽 2구의 보살상은 일제의 석굴암 보수를 전후해 반출되었다. 사진 안장헌

성 대상은 두 군데 사찰 건축을 발원했다. 일반 백성을 위해 먼저 지어졌던 불국사를 재건축하는 일과 왕을 위한 석굴암 건축이 그것이다. 왕이 대상을 전폭 지원했던 덕분에 그는 마음껏 인력을 동원할 수 있었고 고구려, 백제, 신라가 통일된 나라에서 가장 뛰어난 솜씨의 사람들에게 일을 맡길 수 있었다.

토함산 석굴암은 외진 지리적 위치 덕분에 석굴의 개념을 12세기가 지난 지금까지도 커다란 손상 없이 지닐 수 있었다. 다만 두 가지 점에서 8세기 때의 애초 계획과 달라졌다. 건축가가 의도했던 빛의 반사작용은 더 이상 일어날 수 없게 막혀버렸고, 너무나 많은 관광객들로 인해 석굴암 내부를 돌아보는 순행도 불가능해졌다. 그 때문에 양옆 벽면의 조각상들은 대부분의 사람들이 그저 사진으로만 익혔을 뿐이며, 감실의 보살상들은 그나마 알려져 있지조차 못하다.

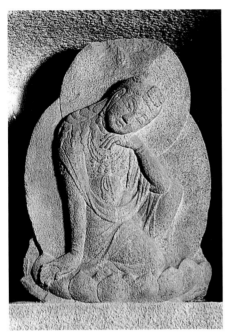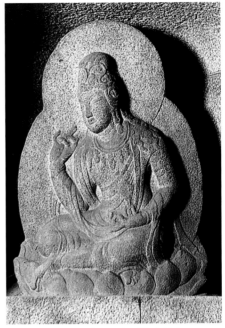

105. 석굴암 천장 가까운 감실 안의 10보살상 중 제3상(왼쪽)과 제9상(오른쪽), 이들의 우아
한 아름다움은 오늘날 거의 접할 기회가 없고 따라서 제대로 된 평가도 받지 못한 채다.
사진 안장헌

 끔찍하게도 1911년에서 1914년 사이의 어느 때, 석굴암을 완전분해해서
더 그럴 듯한 장소로 옮기려는 계획안이 나돌았다. 다행히 당시의 일본인
총독이 이 계획을 중단시켰다. 이 지역 주민들은 석굴암에 가해지는 운명
에 대해 불안해하고 있었다. 결국 주실 입구 윗줄 벽감에 안치돼 있던 2구
의 보살상이 끌려나와 일본으로 반출돼 나갔고, 부처님 이마에 박혔던 수
정 백호도 빼가버렸다. 이로써 석굴암에 적용됐던 빛의 오묘한 반사효과
는 더 이상 볼 수 없게 된 것이다. 이러한 일이 벌어지기 전까지 석굴암의
주실 내부는 모두 간접으로 굴절된 빛만으로 희미한 빛을 담고 종교적 감
동의 분위기를 한층 강조한 것이었다.
 석굴암의 본래 의도는 왕과 왕실 사람들이 이곳에 무슨 의례를 위해서

든 불공을 드리러 와서 본존불을 중심으로 원을 그리며 벽면의 아름다운 조각상들을 대면한 뒤 다시 본존불과 마주하도록 배려한 것이었다. 물론 오늘날 석굴암을 찾는 수백만의 인파는 입구까지만 진입이 가능하고, 그 안의 본존불도 그저 눈길을 주는 것 이상은 대면하지 못함으로써 8세기 사람들이 이곳에서 느꼈던 깊은 감동은 전혀 느끼지 못한다.

이 글을 처음 쓸 때의 의도는 감실 안의 보살상을 서울 국립중앙박물관으로 이전해오면 어떨까 하는 제안을 하려는 것이었다. 이곳 감실에 아직 남아 있는 8구의 보살상을 모두 1985년 개관하는 서울 국립중앙박물관에 가져오면 안 될까. 특별 전시실을 마련해 이들을 모두 석굴암에서와 같은 눈높이로 자리 잡아 안치하고 한가운데에 본존불을 놓아 어렴풋한 조명과 함께 사람들이 8세기의 신라 왕처럼 그 주위를 돌아보도록 마련해보면 어떨까. 박물관의 작은 방 하나를 내어 석굴암처럼 둥근 천장의 내부로 꾸밀 수 있을 것이다.

지금의 석굴암에서는 몇몇 스님들만이 이들 보살상을 접해볼 수 있을 뿐이다. 이들이 서울의 국립중앙박물관에 전시된다면 경주에 가볼 시간이 없는 이라도 석굴암 구조와 그것이 뜻하는 심오함을 조금이라도 이해할 수 있게 될 것이다. 이들을 보고 나면 그 다음에는 필연적으로 경주에 직접 가서 보고 싶은 생각이 들 것이다.

오늘날은 왕에 의한 일인 지하가 아니다. 다수의 복지가 주요 이념이 된 민주국가로서 이들 아름다운 예술품을 아무도 볼 수 없는 어두운 석굴암 감실에 가둬두느니 좀더 많은 사람이 볼 수 있도록 하는 게 옳지 않을까? 물론 이 경우 전시실의 조명은 늘상 켜져 있는 전기 불빛이 아니라 촛불처럼 깜박거리는 특별한 조명을 한 특별 전시실이어야 한다.

석굴암 보수와 황수영 박사

촛불 두 개 켜고 보는 석굴암과
전깃불 켜고 백만이 보는 석굴암

　오늘도 해 뜰 무렵 석굴암에는 5백 명의 대인원이 기껏해야 열두어 명 들어가면 꽉 찰 굴 내부를 메웠다. 대부분은 수학여행차 온 학생들이다. 1973년 도로포장이 되기 전에는 석굴암 일출을 보려면 오래된 여관 하나가 있는 데까지 토함산을 올라와서 다시 숲속으로 벼랑을 따라난 오솔길을 1.6킬로미터 가량 걸어야 석굴암 입구에 도착했다. 인솔자가 횃불을 밝혀들고 앞장설 때도 있지만 대부분은 어둠 속에서 따라 걸었다. 새벽길에 나서는 학생들 외에 어른들도 드문드문 끼여 1200년도 더 된 종교적 성지에 발을 들여놓는다.

　토함산은 한국인의 오랜 기억 속에 전해오는 성산이다. 강물이 동해로 흘러드는 곳에 자리 잡은 이 산은 신라를 감싸고 있는 5대 성산 가운데 가장 동쪽에 위치한다. 의미심장하게도 이 산은 동해 건너 일본 땅을 마주보고 있다. 통일신라(668~936) 때는 해안지대에 출몰하는 왜구가 안보상의 문젯거리였다. 그래서 통일신라의 기초를 닦은 문무대왕은 자신이 죽으면 그의 재를 수중릉에 묻도록 하여 신라를 왜구의 침입으로부터 보호하는 동해 대룡이 되었다. 효공왕 또한 사후 동해 바다에 재로 뿌려졌다. 신라 35대 왕으로 8세기의 이 나라를 이끌어가던 경덕왕대에 석굴암이 세워짐으로써 백성들은 동해의 용이 된 통치자를 가슴속에 새기면서 부처의 가피(加被) 아래 하나로 뭉칠 수 있었다.

　오늘날 연 100만 명의 관광객이 10.66미터 높이의 석굴암을 찾아, 동아

시아 불교문화권에서 가장 뛰어난 불교 조각인 석굴암 본존불에 하나같이 경탄을 금치 못한다. 뿐만 아니라 주실 벽면 15구의 화강암 조각 불상 중 최소한 3구, 즉 십일면관세음과 문수보살, 보현보살은 동양미술에서 가장 빼어난 걸작품으로 손꼽히는 것이다.

8세기에 화강암 쑥돌군을 조립하여 조성된 석굴암은(자연석 바위 암반에 새긴 것이 아니라) 지난 세월 동안 동해로 드러나 있은 채 모든 풍상을 다 받아 견뎌왔다. 어떤 기적으로(아마도 조각 자재인 쑥돌의 우수함 때문이었을 것이다) 이들 조각은 인접한 바다에서 불어 올라오는 짠 해풍에 노출돼 있었음에도, 또한 주변을 둘러싼 숲에서 스며드는 곰팡이나 오랜 세

106. 서쪽 하늘에서 본 문무대왕 해중릉. 왕은 동해의 용이 되어 국토를 지킨다. 사진 안장헌

월에 걸친 끊임없는 먼지, 기후 변화로 인한 풍상과 바람의 영향 등에도 불구하고 보존 상태가 좋았다.

광복과 동시에 일제로부터 석굴암 소유권을 되찾았을 때 당국은 이들 불상을 가장 잘 보존하는 방법으로 3, 4년마다 한 번씩 닦아주는 게 최선이라고 생각했다. 강한 물줄기를 내뿜는 호스의 뜨거운 물로 조각에 쌓인 먼지와 곰팡이 등을 제거하는 것이었다. 그러나 돌의 가는 입자가 마루에 떨어져 쌓이는 등 너무 거칠다는 판단으로 물 호스 세척은 얼마 안 가 중단되었다.

석굴암이 수도 서울에서 너무 멀리 떨어져 있던 만큼 1945년 이래 1961년까지 석굴암에는 별다른 손질이 가해지지 않았다. 이 기간중에 3년에 걸치는 석굴암 대보수 계획이 수립되었다(박정희 대통령은 전통문화의 뿌리를 찾는 데 많은 관심을 기울였다).

일본이 한국을 병합하려던 무렵, 일본 당국이 내놓은 수상쩍은 설 하나는 1909년 일본인 우체부가 갑자기 내린 비를 피하다가 석굴암을 '발견'했다는 것이다. 통일신라시대의 걸작 예술품인 석굴암이 한갓 일본 우체부에 의해 알려지게 됐다는 주장은 한국인들이 자기네의 위대한 불교문화 유산을 버려두고 있다는 사실을 부각시키기 위한 것일 뿐이다.

한민족은 언제나 산을 좋아하고 산을 즐겨 찾는 사람들이다. 토함산은 그리 높지도 않아 불국사에서 1시간 정도 걸어 올라가면 닿게 된다. 이 부근에는 인가도 없었다. 그런 곳에 일본인 우체부가 무슨 일로 가 서성였다는 것인가? 그런 게 아니라 이 지역 주민들은 바윗돌을 깎아서 조성된 여러 부처님이 모셔져 있는 석굴암을 결코 잊을 리가 없어서 이곳을 찾곤 했다는 게 더 타당한 논리이다. 석굴암 가까이 있던 어떤 절도 이곳을 제대로 유지할 만한 여유가 없었던 나머지 세월이 흐르면서 풍화로 지반이 약해져서 위를 덮은 흙이 벗겨지고 안이 드러나 보이게 됐을 것이다. 일본 당국이 촬영한 석굴암 사진을 보면 본존불을 위시해 나머지 39구의 불상들이 어느 정도건 모두 노천에 드러나 있고 그 주변에는 떨어져내린 잔해

들이 뒤덮여 있다. 1929년에 일본서 발행된 책에는 데라우치 마사타케(寺内正毅) 총독 치하에서 진행됐던 석굴암 보수 당시 본존불의 상태를 보여주는 사진이 있다. 본존불의 코는 깨지고 문드러진 상태다! 연화대도 심하게 갈라지고 깨졌으며 입구는 붕괴되었다.

그렇긴 해도 이 기적인 양 아름다운 화강암 조각으로 가득 찬 미려한 석굴암은, 조선왕조 500년 동안 숭유억불정책에 따라 경쟁 상대인 불교를 '타락'했다고 백안시해온 결과 거의 잊혀질 정도로까지 내버려져 있었음을 간과해선 안 된다. 석굴암은 불국사 주변의 주민들 정도가 알고 있는 문화재가 되었는데 1891년에는 '보수'했다는 기록이 있다.

1910년 한일합방이 되자마자 일본은 석굴암의 조각상들을 들어내 항구로 가져다가 밀반출하려고 획책했다. 서울에 옮겨가 안전하게 놔둔다는 설레발을 쳤는데 항구에서 일본까지는 150킬로미터도 안 되는 거리이고, 서울까지는 500킬로미터가 넘는 험로를 거쳐야 하는 만큼 이들의 수상쩍

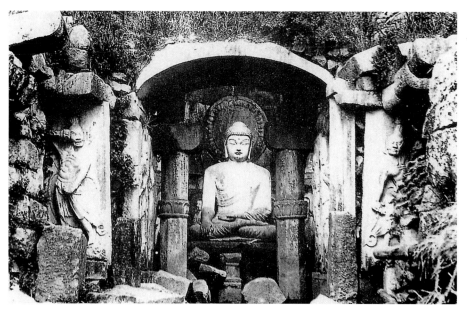

107. 1910년대의 석굴암. 노천에 그대로 노출된 상태이다.

음(그리스의 파르테논 신전도 이 같은 일을 겪어 그 유명한 '엘진 대리석' 은 현재 영국박물관에 소장돼 있다)을 눈치챈 지방관리들이 석굴암 탈취에 협력하기를 거부했다.

1913년 일제는 석굴암을 제자리에 두되 보수한다는 결정을 내렸다. 일본인만으로 구성된 보수작업단(한국인의 참여는 금지되었다)들이 궁륭형 돔 지붕을 해체했을 때 지붕 외벽 바깥 잔디풀 아래 커다란 돌들이 이중으로 장착돼 있는 게 보였다. 일본인 정복자들은 현대적인 효율성을 내세워 이 돌들을 모두 들어내고 철근 시멘트를 떼워 발랐으며 화강암 불상 판석들을 모두 시멘트로 고정시켜 밀어넣었다(본존불의 코도 새로 만들어 붙였고 연화좌대도 복구했다).

몇 년 안 가 일본인의 시멘트 공법은 실로 어리석고 무모한 짓이었음이 드러났다. 시멘트 때문에 돌들이 더 이상 '숨을 쉬지' 못하게 되면서 석굴암 내부 바닥과 천장 위로 물이 스며들기 시작한 것이다. 그렇게 되자 일제는 1920년대에 다시 시멘트 지붕 위의 흙을 걷어내고 아스팔트와 타르로 석굴암의 돔을 방수처리하고 말았다! 그 위에 다시 흙을 덮었으나 별로 효과가 없었다.

그때부터 1960년대에 이르기까지 석굴암은 점차 파괴돼갔다. 1968년 한국정부는 유네스코와 함께 석굴암 대보수에 들어갔다. 첫 수순으로 과학자와 미술사가, 보존과학자 들을 포함한 정부조사단이 결성돼 모두 다섯 번에 걸쳐 상태 조사를 실시하고 최종 결정을 내렸다. 3개년 복원안이 세워졌다.

황수영 박사가 이때 석굴암 복원의 책임자였다. "그때 3년이 제 인생에서 제일 기억에 남는 시기지요"라고 최근(1979) 만난 자리에서 황 박사는 말했다. 시행착오를 다시 되풀이하지 않도록 처음 1년 반 동안은 계측과 탐사 그리고 과거의 실수를 가능한 한 만회할 수 있는 방안과 석굴암을 8세기 애초의 모습 가까이 복원하는 방안을 연구하는 데 보냈다. 한국에서 가장 존경받는 불교미술사학자인 황수영 박사는 복원에 대해 막중한 책임

의식을 갖고 있었다. 그동안의 너무나 많은 시행착오적 보수와 오랜 동안의 방치, 그리고 기상 변화 등 풀어야 할 난제들이 산적해 있었다.

석굴암의 정확한 원형은 과연 어떤 것이었을까? 1000년이 훨씬 넘는 오랜 세월 동안 석굴암을 버텨온, 그래서 아직도 기초 석재들과 조각들이 온존하게 남아 있도록 한 8세기 통일신라의 석굴암 건축공법은 과연 어떤 것이었을까? 어떻게 해야 이 석굴암을 가장 잘 보존처리해 후대에 물려줄 수 있을 것인가? 황수영 박사는 석굴암이야말로 첫째가는 한국 국보라고 여기고 있었다. 국보로서 실제 매겨진 번호는 24호지만 그런 숫자는 괘념할 게 못 된다.

이 같은 의문점들에 대해 인류가 그동안 대처해온 최상의 방안을 찾아 황 박사는 인도로 가서 400개나 되는 석굴과 조각이 세워진 굴원 등을 살펴보았다. 인도 석굴의 연대는 기원전 2세기부터 8세기에 이른다. 인도와 한국의 기후 조건은 물론 다르지만 어떻게 그 오랜 세월의 도전을 견뎌왔는지를 알아보는 게 일이었다. 한반도 내의 여타 석굴도 답사했다. 결론은 한국 내에 20여 개 석굴이 있으나 석굴암과는 비교가 안 되는 것들이었다.

참담하게도 일본인에 의한 석굴암 보수작업은 사진 기록으로 남아 있지 않다. 당시 3년에 걸친 보수기간중 많은 사진이 촬영되었다는 기록이 있고 사진 원판이 주문되었으며, 암실이 보수작업장 구내에 마련되었다고 하나 무슨 영문인지 어떤 기록도 사진도 남아 있지 않다. 이 사실은 일본인이 다보탑을 해체해 사리 유물을 빼낸 뒤 사리 안치 없이 다보탑을 복원시켜놓은 사실과도 맞먹는 것이다. 일본인이 복구해놓은 불국사 다보탑에는 돌사자상이 네 자리 중 한 곳에만 놓여 있지만 복구 이전의 다보탑 사진에는 사자 네 마리가 모두 온존히 갖춰져 있었음을 보여주고 있다. 1900년대 초 당시 경주군에서 주석 서기로 근무했던 기무라 시즈오(木村靜雄)는 '일본에 가 있는' 다보탑 사자상 2구(그가 알고 있는)가 원래 있던 자리로 되돌아와야 한다는 글을 썼다. 그러나 종무소식이었다(세 번째 사자상이 어디로 가 있는지는 하느님만이 아신다).

양심적인 일본인 관리였던 그는 또 석굴암 주실 벽감에 있다가 1913년 일본인에 의한 석굴암 보수 직전 끌려나와 사라진 2구의 보살상에 대해서도 언급했다. 당시 두 명의 승려가 석굴암 구내에 거처하고 있었지만 이 같은 '약탈'을 막기에는 역부족이었다. 두 군데 벽감은 아직도 비어 있어서 그 휑한 자리는 이제는 사망했을 범인, 당시 이 보살상을 훔쳐간 사람의 후손들에게 양심을 묻고 있는 것처럼 보인다.[3] 1961년에서 1964년에 걸친 복원에서는 모두 양식 있는 전문가들이 참여한 작업이었던 만큼 어느 것 하나도 석굴암 밖으로 내보내진 것이 없다. 건축가와 미술사가들이 벌인 수많은 회의와 토론 끝에 복원에 관한 다음의 세 가지 원칙이 도출되었다.

1. 석굴암의 노출된 입구로 들어오는 바람과 기상 변화로부터 석굴암을 보호할 수 있도록 목재로 된 전실을 마련한다.
2. 기존의 지붕보다 2자 가량 높이 제2의 지붕을 건축하여 그 사이에 공기가 채워질 수 있도록 공간을 마련한다(제2의 지붕은 시멘트와 철근을 사용하여 버팀목을 만든다). 이 공간은 습기를 없애고 석굴암 내부의 돌이 숨쉴 수 있도록 기능할 것이다.
3. 입구에 목재 지붕을 얹는다.

물론 많은 문제점들이 지적되었다. 그중 하나는 일본인들이 수리할 때 석굴암의 원래 석재에다 시멘트를 너무 두껍게 입혀놓은 나머지 지붕 바깥쪽에서 시멘트를 모두 떼어내려면 자칫 원래의 석재를 손상할 위험이 있어서 시멘트 제거가 불가능하다는 것이었다.

한겨울 아주 추울 때는 복원작업도 거의 중단되다시피 했다. 그때는 길도 없었고(1979년 현재에도) 식량을 포함한 모든 생필품은 토함산 꼭대

3. 십일면관세음상 앞에 있었던 2개의 대리석 5층 소탑도 완전한 하나는 일제 때에 소네 아라스케(曾禰荒助) 통감이 훔쳐갔고, 깨진 탑의 부분은 현재 국립경주박물관에 있다.

기 작업장까지 실어날라야 했다. 현재 길 막바지 버스 주차장이 있는 자리에 1979년 당시 한국식 여관이 하나 있어서 황수영 박사는 작업장 가건물에 거처하다가 이곳에 와 묵기도 했다. 그는 일주일에 하루 서울의 동국대학교에 불교미술사를 강의하러 상경하곤 했지만 기본적으로 1961년부터 1964년까지 그의 집은 석굴암이었다. 황 박사는 이 기간을 그의 인생에서 절정이라고 여기고 있다.

황수영 박사와 3시간에 걸친 면담에서 나는 하루중 어느 때가 석굴암을 보는 데 제일 좋으냐고 물었다. 나 역시 네 번이나 석굴암을 참배해 봐서 (새벽예불, 상오 10시, 정오, 그리고 하오 3시) 새벽이나 혹은 새벽이 채 되기 전 대지와 나무숲 사이로 먼동이 트며 새벽 기운이 퍼지기 시작하는 걸 보면서 토함산을 올라 석굴암까지 걷는 길이 잊지 못할 경험인 데다가 바로 발치에서 동해의 수평선 위로 해가 뜨는 장면이 압권이라는 것을 잘 알고 있었다.

그에 대한 황 박사의 말은 전혀 뜻밖의 것이어서 새로운 눈을 트여주었다. 아마도 나는 관광객 이상의 입장을 가져보지 못했던 것인지, 그렇다 할지라도 나는 일반 관광객에겐 허용되지 않는 유리벽 안 석굴암 내부까지 세 번이나 들어갈 수 있어서 본존불 주위를 돌고 그 뒤에 가려진 조각들을 사진 찍어다 들여다보았음에도 그의 대답은 완전히 나의 생각을 뛰어넘는 것이었다.

"달이 없는 밤 자정 때가 석굴암이 가장 마력적으로 보이는 때지요"라고 황 박사가 말했을 때 나는 환희에 찬 놀라움으로 그 말을 들었다. 그리고 순간적으로 황 박사가 석굴암 작업장에 사는 동안 종종 밤에도 석굴암을 찾아 홀로 부처님 앞에 예배하면서, 어떻게 하면 예술과 종교가 어울린 보물 석굴암을 잘 보전해갈지 인도해줄 것을 바라며 향을 올리곤 했음을 간파했다.

"촛불 두 개를 켜들고 들어가지요." 그는 말을 이었다. "그래서 하나는 아미타불(황수영 박사가 말하는 본존불) 앞에 놓고 나머지 하나는 본존불

뒤 십일면관세음보살상 앞에 켜놓는 거예요. 그러면 캄캄한 자정의 어둠을 배경으로 뒷자리의 불빛이 커다란 부처님 그림자를 일렁이고 앞자리의 촛불은 깜박거리면서 부처님 얼굴을 비추어주지요. 그렇게 촛불 두 개를 밝히고 부처님 앞의 돌바닥에 무릎 꿇고 앉아 있노라면 벽면에 둥글게 늘어선 10대 제자와 보살님네들이 조각돼 서 있던 판석으로부터 한 치 가량씩 앞으로 걸어나오기 시작하는 거예요. 너울거리는 촛불의 마력이랄까."

황 박사는 한숨을 토했다. "이제는 전깃불이 그런 것들을 모두 죽여버렸어요. 신라시대에는 전깃불이 없었으니까 사람들은 촛불이나 등잔불을 들고 석굴암에 예불하러 왔겠지요. 요새 사람들은 대낮처럼 불을 환히 켜고 샅샅이 보고싶어 하지만 그렇게 함으로써 잃는 것도 있는 겁니다. 달도 안 뜨는 칠흑처럼 어두운 자정께에 뵙는 부처님은 은빛 쑥돌 전체가 살아 있는 것 같고 내겐 감정도 담겨진 존재처럼 보이는 거예요. 석굴암 안의 불상들은 정말로 내게 '말을 했어요!' 아! 분명히 석굴암의 그 돌부처님네들은 할 말씀이 많이 있어 보였지요. 그런데 이제 와 우리 인간들은 알아듣는 게 거의 없으니! 우리는 8세기 당시 석굴암의 아름다움을 오늘날 잃어버리고 말았습니다."

"신라의 왕들은 어땠을까요?" 나는 물었다. "왕들도 박사님이 자정께 감지하는 것 같은 그런 매혹적인 순간을 알았을까요?"

"물론이죠. 이곳은 왕실을 위한 건축입니다. 왕들은 분명히 내가 그런 것처럼 밤에 이곳에 들어왔을 거예요. 분명히 여기 석굴암에서 왕가의 돌아간 조상들과 사후 동해 바다에 묻힌 선왕들을 위한 많은 의식이 거행됐을 겁니다. 석굴암은 그런 뜻 깊은 의식을 위해 지어진 장소이지 호기심에 찬 100만 명의 군중을 위해 당시 지어진 건축은 아닙니다."

이렇게 해서 문화사에 커다란 수수께끼로 남아 있던 문제들이 하나씩 풀려나갔다. 황 박사는 내심 석굴암을 8세기 당시 원형의 기능 그대로 가능한 한 살려놓고 싶어하였다. 그러나 당국은 수백만의 관광객들에게 석굴암과 불국사를 보여주면서 보문단지 내의 고급 호텔과 관광시설이 꽉꽉

108. 10대 제자상 중 제1상 가섭과 정면을 향해 있는 제5상 라후라. 사진 안장헌

들어차기를 바란다는 것을 황 박사 역시 너무나 잘 알고 있었다.

이곳은 진실로 인상 깊은 사적지로서, 동남아시아나 일본의 관광객들은 한국관광 일정의 첫 목표로 이곳과 해인사 팔만대장경을 손꼽는다. 불교에 대해서 거의 아무것도 모르는 사람일지라도 직경 7미터가 넘으며, 높이 8.30미터의 석굴암에 와서는 어떤 위대함과 훌륭함을 감지한다. 그렇다. 아미타불이나 관세음보살이란 말을 한번도 들어본 적 없는 이라도 깊은 인상을 가지고 가는 것이다.

오랫동안 선(禪)을 추구했던 불자로서 나는 '부처는 모든 사람의 품성에 깃들여 있는 것'이지 불상이나 서방극락에 가 있는 것이 아님을 굳게 믿는다. 선방(禪房)에서는 불상을 모시지 않는다. 1979년 6월 문화재 보존과 전통에 관한 제2차 아시아·태평양 지역회의에 참석했을 때 30여 명의 참가자들에게 석굴암 유리벽 넘어 안으로 들어가보는 기회가 주어졌다. 나는 이때 처음 5분간은 망원렌즈에 고감도 필름을 써서 일반책자 같은 데 거의 소개되지 않고 있으나 아름답기 그지없는 불상들의 세부 사진을 찍을 수 있었다. 다른 참가자들이 모두 대기중이던 버스에 타려고 언덕을 내려간

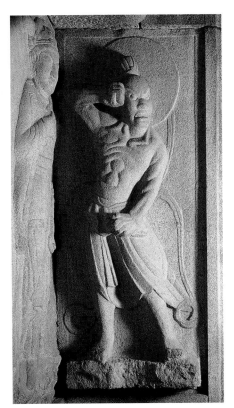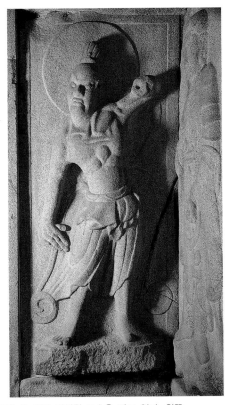

109. 2구의 금강역사상은 석굴암 내 40구의 조각 중 가장 격렬한 모습을 하고 있다. 왼쪽이 북벽의 금강역사(높이 2.12m)이고 오른쪽이 남벽의 금강역사(2.16m)이다. 사진 안장헌

뒤에 홀로 뒤쳐졌던 나는 특별한 순간을 접했다. 석굴암 전체가 — 거대한 본존불이나 아름다운 불상 부조만이 아니라, 전체 구조가 통틀어 압도적인 아름다움 그 자체로 다가오는 것이었다. 인도의 산치(Sanchi) 대탑(大塔)에 비해 석굴암의 부조 조각은 섬세하고 고결한 것이며, 아잔타(Ajanta) 석굴의 번다스럽고 야함에 비해 석굴암의 간결함은 정말 뛰어난 것이었다. 석굴암 본존불은 일본 나라의 희화화(戲畵化)된 불교 조각으로서 도다이지(東大寺) 대불을 조성케 한 원전이 되었다. 분명히 이 석굴암에는 강렬한 종교적 감동이 존재한다. 문득 내 자신에게 깃들여 있던 불성(佛性)이 달 없는 한밤중에 깜박이는 촛불 두 개를 켜들었다. 나는 카메라 장비를 붉은 비단 방석 위에 내려놓고 차가운 돌바닥에 무릎 꿇으며 천천히 부처님께 삼배를 올렸다. 선방 불자로서 내게 이 세 번의 외침과 같은 삼배는 첫 번째가 욕계(欲界)로 들어감을 말하는 것이요, 두 번째는 색계(色界)로, 세 번째는 욕계와 색계가 화합하는 무색계(無色界)로의 진입을 뜻하는 것이기도 했다. 그 세 번째 세계에서 순간적으로 나는 그 옛날 신라의 한밤중에 홀로 텅 빈 석굴암에 들어와 깜박이는 촛불 두 개를 밝혔던 신라의 왕이 되었다. 텅 빈 석굴암은 그렇게 충만해 있었던 것이다!

후기: 버스로 돌아가는 길 내내 나는 어떻게 하면 석굴암을 원래 창건되었던 그대로의 목적을 살리면서 오늘날 한 해에 100만 명도 더 넘는 사람들이 이곳에 와서 유리벽을 통해서나마 들여다보고 가는 일을 석굴암이 감당해내도록 해야 되나 하는 생각에 빠져 있었다. 현대문명의 발달과 수송방법의 진보로 인한 신속한 이동이 보존해야만 되는 오랜 전통을 어떻게 파괴하는지에 대한 딜레마였다. 한국인과 유네스코의 협력으로 이뤄진 석굴암 복원은 과학적 지식과 열성을 다 바쳐 최선을 다한 것이었다. 그러나 참으로 부주의하고도 소란스럽게 밀어닥치는 학생들을 비롯한 대량의 관광객으로 인한 문제점은 점점 더해간다.

2년 전(1977) 정부는 석굴암을 다른 곳에 똑같이 복제해 관광객을 그곳

에 유치한다는 안을 발표했다. 원 석굴암은 폐쇄하고 특별히 연구용으로만 공개한다는 복안이었는데 반대하는 의견이 많았다. "그럴 수도 있겠지만 잘 생각해본 다음에 해야 돼요"라고 황 박사는 말했다. 서울의 비구니 승방인 보문사 경내에 석굴암을 축소한 모사 석굴을 만들어 절반 크기로 줄인 본존불과 벽면 부조상들을 장치해놓은 예가 있긴 하다. 당국이 경주에 그런 류의 문화재가 등장하는 것을 용납하려 들지 않기 때문에 석굴암 복제안도 결정을 못하는 것 같다.

여기 경주에 신라시대 왕실과 몇몇 귀족들만이 예불처로 이용했던 석굴암 사원이 있다. 그 명성은 이제 전세계에서 오는 관광객들을 수용할 고급 관광호텔 운영에 필수적인 것이 되었다. 한국의 미래를 짊어진 청소년들은 학창 시절 최고의 경험으로 이곳 석굴암을 와본다.

석굴암의 전설은 공식적으론 끝장났다. 그러나 복원 또는 보존 연구에 관한 한 아직도 완결된 건 아니다. 오늘날에는 본존불 부처가 과연 어떤 부처냐는 문제가 논의 대상이다. 황수영 박사는 본존불이 비록 동향해 있긴 하지만 서방정토세계의 아미타불이라고 확신한다. 이에 대한 근거로 그는 다음 세 가지 사실을 든다.[4] 반면 일본측은 이를 석가모니불이라고 주장해왔으며 이 주장은 그대로 석굴암 안내 한국어 책자에 실려 유포되었다. 다른 학자들은 석굴암과 동시대에 세워진 신라의 국립 사찰격인 불국사와 연관지어서 그 배경 철학인 화엄경의 주존불 비로자나불이라는 주장을 편다.

1979년 6월에 열렸던 제2차 아시아·태평양 지역회의의 골자는 "전통문

4. 황수영 박사는 1967년 문무왕의 해중릉을 발견했다. 석굴암의 연장선에서 동해의 용이 된 왕의 혼은 석굴암을 마주보고 있는 장소에 있다. 이 점에서 아미타불이라는 근거 제1이 제시됐다. 석굴암 주변에서 1891년이라 명기된 미타굴(彌陀窟)이란 목제 현판이 발견된 것이 제2의 근거다. 이 현판은 1964년 발견돼 현재 동국대박물관에 있다. 조선시대 건물로 보이는 석굴암 유일의 건물에는 수광전(壽光殿)이란 편액이 있었다. 여기서 말하는 수광 또한 끝없는 빛이란 뜻으로 아미타불의 다른 이름이라는 것이 제3의 근거이다.

화의 뿌리를 어떻게 보존해야 할 것인가"였다. 한쪽은 대중의 욕구를 무시해버리고 예술 전통을 원형 그대로 보존해야 한다는 것이지만 그렇게 되면 누구를 위하여 그 전통이 보존될 필요가 있는가 하는 문제가 금방 제기된다. 소수의 미술사가를 위하여? 이러지도 저러지도 못할 입장인 것이다.

오늘의 석굴암은 환한 전기조명으로 부조 불상들이 좀더 분명하게 보인다. 그럴수록 호젓이 예불 드리던 원래의 분위기는 잃어간다. 감성이 풍부한 학자에게는 촛불 두 개로 충분하지만 대부분의 군중에게는 해당되지 않는 얘기다. 국제화되고 대량소통 시대인 오늘 정확하게 어디쯤에서 타협할 수 있을 것인가?

석굴암의 근원을 찾아

인도에서 석굴암까지 온 본존불의 프라나

2000년 전에 지어진 인도 최초의 목조 예배당은 불에 타 없어지고 벽돌로 된 것들은 전쟁으로 파괴되었다. 그렇지만 자연석 바위를 뚫고 조각해 만든 사찰 예배처는 재해로부터 안전하게 남아 오늘날의 칼(Karle)이나 바자(Baja) 석굴은 약 2000년의 세월을 지닌 것이다. 신라 석굴암을 지은 사람이 누구였든 이 같은 칼석굴을 알고 있었던 것 같다.

인도 조각의 진수는 그 규모가 광대하다는 것이다. 이들 역사적 건축물은 자연석 암반에다 수십 년 또는 수백 년에 걸쳐 꾸준히 수많은 조각품을 힘들여 깎아 새겼다. 규모는 엄청나서 30여 미터가 넘는 길이로 뻗쳐 있고, 15미터 높이의 돌천장에다 타원형의 서까래를 새겨넣기까지 했다. 초기 불교도들의 이 같은 신앙심과 노고는 상상을 넘어선다. 칼석굴의 돌은 청회색을 띠고 있다. 제단은 (경주고분 같은) 봉분 모양의 둥근 돌탑에 꼭대기에는 왕실용 일산(日傘)을 조각했다. 멀리 떨어진 굴 입구로부터 유일하게 빛이 들어온다.

이 같은 인도 석굴들은 회중 모임을 수용할 수 있었다. 사람들은 한 줄로 길게 줄을 지어 나아가면서 굴의 맨 끝에 있는 제단 또는 복발형(覆鉢形) 돌탑을 도는 탑돌이 의식을 치렀을 것이다. 어떤 점에서 칼석굴은 중세 유럽 성당의 원형이라고 할 수 있다. 그래도 성당은 자연석 바위 자체에 새겨진 것은 아니고 돌 제단을 건축했을 뿐이다. 그러나 칼석굴은 전체가 자연석 바위를 이용한 거대한 조각품이자 인간의 손으로 만든 광대한

석굴이다. 이런 환상적인 조각건축 석굴을 베즐레이나 파리 노트르담성당의 비조라고 할 수 있듯이, 경주 토함산의 석굴암보다 7~8세기 앞선 칼석굴은 바로 석굴암의 보다 직접적인 모태가 된다.

미술사가로서 나는 석굴암이 인도의 석굴보다 훨씬 정신적·종교적인 분위기를 지녔음을 인정한다. 왜냐하면 뉴잉글랜드 출신으로서 청교도적 배경이 무의식에 영향을 미친 때문인지 칼석굴 입구의 커다란 남녀 누드 조각은 너무나도 관능적으로 보인다(지독히 성적이라고 말할 수 있을 것이다. 그러나 석가모니는 이런 애욕에 집착하지 말라고 했다).

조각에 새겨진 여성은 벌거벗은 신체를 보석으로 치장하고 진주 거들을 했지만(물론 돌조각으로) 몸을 감추기보다 오히려 더 강조하는 것 같다. 남자는 꼬인 밧줄을 몸에 걸치고 있으나 벗고 있기는 마찬가지다. 이런 조각이 하나둘이 아니고 여기저기 수도 없다. 이 정도로도 지상의 쾌락을 다 표현하지 못했는지 석굴 안 수십 개의 자연석 열주에도 교접상이 새겨져 있다.

점잖게 말하자면 이들은 젊음의 힘을 나타내는 것으로서 남자는 넓은 어깨와 좁은 허리를 하고 강건해보인다. 여자는 역시 풍만한 가슴과 가는 허리에 굴곡이 심한 엉덩이를 보인다. 무엇 때문에 이런 조각이 사원에 들어서 있는가? 장식을 위해? 한마디 더 하자면 그들 머리에 두른 터번은 나체를 더욱 강렬하게 보이게 한다. 물론 이 정도의 누드 조각은 건물 정면에 온갖 체위를 다 제시해놓은 카주라호(Khajuraho)석굴의 나체 조각에 비하면 약과다. 인도 당국이 얼마 전 이들 조각을 잘 닦아 손질해놓았기 때문에 보통 관광객들이 눌러대는 사진기로도 적나라한 장면이 선명히 박혀나온다. 장사꾼들은 관광객의 돈을 더 쓰게 하려고 망원렌즈가 없는 사람한테 쌍안경을 빌려주고 돈을 받는다.

카주라호는 힌두 사찰이지만 어차피 이들 모두는 자이나(Jaina)교파들이다. 카주라호석굴의 그 같은 조각을 보고 나면 칼석굴의 것은 그래도 얌전한 편이란 생각이 든다. 그러나 뉴잉글랜드 혈통인 나는 칼석굴 같은 불교

사찰을 남녀의 성애 장면으로 조각하는 것보다 좀더 엄격한 주제의 것이 마음 편하다.

바위벽에 불상을 조각해 예배하는 풍조는 인도에서 아프가니스탄으로 전해졌다. 비록 회교도들에 의해 나중에 무참히 파괴되긴 했어도 이곳엔 아직도 세계 최대의 석불들이 서 있다. 어떤 것은 58미터나 된다! 애기 석불이라도 40미터나 된다.

대승불교는 4~5세기 아프가니스탄에서 절정에 달했다. 실크로드를 오가는 여행자들은 여기서 바위벽을 파낸 자리에 광배까지 갖춰서 새겨넣은 대불 석상들을 보고 경탄스러워했다. 이 같은 착안은 연이어 중국 투르키스탄(돌궐)에도 파급되어 천불이 들어 있다는 돈황석굴을 낳았다. 천불은 불교신앙의 기념물이자 장인이나 승려들로 하여금 유명한 오아시스 지대인 이곳의 바위벽을 깎아 수천 개의 불상을 만들도록 후원한 상인들의 아량을 기린 표적이기도 하다. 당시의 비단길은 위험이 잔뜩 도사린 길목이었지만 여기서 패권을 잡은 상인들이 취하는 이문은 실로 대단한 것이었다. 중국에서 나온 비단필은 인도로 가고 동시에 인도에서 발생한 불교는 대상들의 낙타짐에 매달린 가방 속의 경전을 통해 중국으로 유입되었으며, 필연적으로 한국에까지 왔다. 이러한 전개과정에 대한 고찰 없이 석굴암의 그 정밀한 아름다움은 절대로 정확한 평가를 받을 수가 없다.

실크로드는 동쪽의 고비사막을 감싸고 뻗어나가 중국 최초의 석굴군은 내몽고에 면한 지방도시 따둥(大同) 가까운 윈강 사암지대에 형성됐다. 이 조그만 마을은 사막의 오아시스 한가운데 있는 작은 강물에 면해 있는데 그 주변풍광은 남캘리포니아 브라이스 사구(砂丘)지대의 황량함과 많이 비슷하다. 450년경 조성된 윈강석굴의 수천 구의 불상 가운데 가장 중심이 되는 것은 15미터 높이의 것이다.

대부분의 한국 고고학자들은 "고구려의 초기 청동불은 윈강에서 파생된 양식을 하고 있다"고 말한다. 나도 윈강석굴을 가보아서(지옥여행 같았다!) 알지만 이 말은 미술사를 너무 단순화시킨 것이다. 윈강석굴의 불상

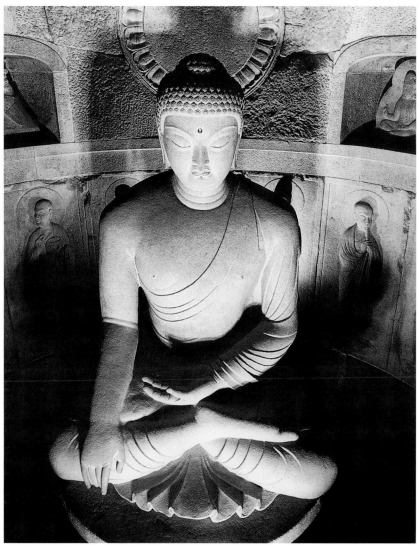

110. 석굴암의 본존불. 가슴은 기를 가득 머금은 듯하고, 몸 전체는 내부에서 솟아나오는 힘으로 부풀은 듯하다. 해탈한 부처의 긍정적인 힘과 아름다움이 함께 느껴진다. 사진 안장헌

과 고구려 양식을 구분하는 데는 차라리 글씨의 서체를 들먹이게 된다.

어쨌든 그 시절 한국의 여행자, 승려 여러 명이 윈강까지 와서 열두어 개 석굴 사암에 새겨진 부처와 보살, 나한 및 기타 불상들을 목도하였다. 그중에는 아프가니스탄의 58미터 대불을 목격한 승려도 있었을 테고, 몇몇은 인도 땅에도 들어갔다. 중요한 스님 한 사람이 600년대의 서장(티베트)에 왔었다. 석굴암을 볼 때는 이 모든 일들을 염두에 두어야만 한다.

석굴암이야말로 불교 석굴조각의 진수라고 하는 나의 주장은 순간적인 판단으로 하는 말이 아니라 인도의 모든 석굴들을 일일이 검토하고 윈강 석굴을 몇 차례나 오르락내리락했으며 50년 동안 불교 조각을 연구한 결과 내린 결론이다. 물론 사르나트(Sarnath)박물관의 굽타(Gupta)왕조 시대 훌륭한 불상들도 두 차례에 걸쳐 답사했다. 그러나 이들은 외떨어진 존재로 박물관에 소장된 불상일 뿐이지 석굴암같이 조각건축의 개념에 따라 총화를 이룬 구성체가 아니다. 무엇이 석굴암을 최고의 것으로 만드는가?

크기에 관한 한 석굴암은 아무것도 아니다. 이곳은 회중이 모이는 집합처가 아니라 한국의 통치자를 위해 만든 예배당인 것이다(마치 노트르담 사원은 파리 시민을 위한 것이고 생트 샤펠은 왕의 예배소였던 것과 같다). 불국사는 국가적인 대중 예배처였고 석굴암은 별도의 특별한 기능을 위한 장소였다. 신라의 왕으로서 마음은 항시 엊그제 통일을 이룬 국토의 안녕에 가 있어서 문무왕은 죽어서도 동해의 수중릉에 묻혀 있었다. 석굴암은 동해 건너 일본을 주시하고 있는데 신라 왕은 언제나 왜구의 침략을 염두에 두지 않을 수 없었던 것이다.

다른 측면에서는 대승불교에 대한 신앙심 표출이다. 왕은 국가의 적을 물리쳐 없애는 호국신앙으로 불교를 받아들였다. 석굴암보다 앞선 황룡사 9층탑은 매층마다 중국, 일본 등 신라를 에워싼 9국의 이웃 나라들을 뜻하여 이들이 신라에 항복하고 조공을 바칠 것을 염원한 것이었다. 점차로 신라는 7세기 후반에 들어 인접한 나라들을 정복했으나 750년 석굴암이 지어질 당시 동해 건너 일본은 괄목할 만한 성장을 하고 있었다. 통일신라의

왕은 석굴암에 들어설 때마다 그 사실을 새겨보지 않을 수 없었다. 그리고 동해 바다 수중릉에서 용이 된 문무왕이 나라를 지켜주리라는 것도 믿어 마지않았다.

석굴암은 비록 크기는 작지만 심미적으로 통합된 전체를 나타낸다. 인도나 중국의 석굴은 수많은 상들이 어지럽게 흩어져 있어서 보는 이의 인상도 산만해지고 뒤섞여버린다. 참배객들은 그 복잡다단함에 계속 충격을 받지만 통합된 느낌은 들지 않는다. 통일된 바가 없으면 정신적인 힘이나 인상도 그만큼 적어지게 마련이다.

석굴암에는 무엇 때문에 복잡다단한 구조나 크기에 앞서 통합이 요구됐을까? 통치자가 이 자그만 석굴사원에서 마주하게 되는 것은 대본존불만이 아니라 여타의 많은 제자상과 보살상도 있다. 본존불을 에워싸고 그 주변을 돌아볼 때 왕은 정신적인 존재로서 자신의 모습과 대면하지 않을 수 없었을 것이다.

석굴암은 위대한 철학자이기도 했던 건축가에 의해 발원됐다. 석굴암은 세속의 최고통치권자로 하여금 그 자신의 불성을 지닌 내면세계를 성찰하게 함으로써 종교적으로 쇄신하기 위한 성스런 장소로 마련된 것이다. 그 건축은 따라서 조각적으로 아주 아름다워야 할 뿐 아니라 철학적으로도 심오한 의미를 담은 것이라야 했다.

불교건축에서 탑(스투파)은 모든 윤회(輪廻)에서 벗어나는 열반이나 죽음 같은 허무의 뜻을 담고 있다. 인도의 산치대탑은 경주고분처럼 둥근 봉분 모양으로 2000년 전의 사상을 나타낸다. 초기 불교에서 스투파는 석가모니 또는 특별한 성인의 가사 등 유물이나 화장한 재 위에 세워졌다. 인도 스투파의 둥근 봉분형 탑은 수직 조형을 아주 사랑했던 중국에 와서 수직형 탑으로 바뀌었고, 신라에 와서는 3층 석탑이 일반화되었다. 3층은 어떤 의미에서 불·법·승 삼보(三寶)를 나타낸다. 그러나 좀더 깊은 뜻을 따지자면 불교에서 3이라는 숫자는 중생이 살고 있는 사바세계(欲界), 성불해서 얻게 되는 무 또는 공의 세계(色界), 무와 무 아닌 것이 서로 넘나드

는 경계(無色界)에서 깨닫는 일체감을 나타낸다.

　대승불교에서 말하는 '윤회와 열반은 하나'라는 논리는 극소수만이 이해할 수 있었다. 대부분의 중생은 삼라만상과 그 변용으로 가득 찬 욕계에서 살아간다. 불경은 물질에 집착이 없는 무의 세계를 권장하고 있다. 그렇긴 해도 진짜 해탈에 이르러 지극히 정화된 이는 형상과 공의 실체, 감각과 정신의 상호침투에 대해 깨닫게 된다. 원효나 서산대사 같은 이들은 이 세 번째 범주에 속한 사람들이었다. 서로 반대되는 세속적인 것과 정신적인 것이 하나로 통합을 이루는 개념은 심오한 철학이다.

　석굴암을 조성한 철학자이며 건축가이자 설계자였던 사람은 그 사상을 알고 있었다. 그것을 어떻게 단단한 돌을 가지고 구체화시켰는가? 석굴암은 신라의 왕이 어느 때든 올라와도 편안하고 쾌적한 공간으로 만들어야 했다. 8세기 이 한국의 천재는 그 구성원칙을 중국이 아니라 인도의 조각

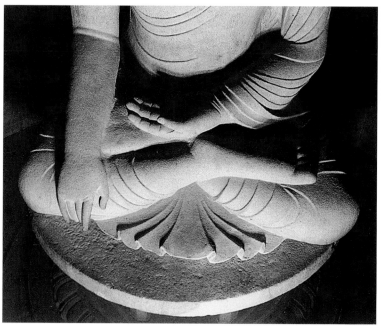

111. 굽타 시대 양식인 부채꼴 모양 주름이 본존불 다리 부분에 펼쳐져 있다. 사진 안장헌

과 건축 두 요소로부터 이끌어냈다.

중앙에 앉아 있는 부처의 가슴은 기(氣, 인도에서 말하는 Prana)를 가득 머금었고 둥그스름하고 풍만한 몸체는 내부에서 솟아나는 힘으로 부풀어 오른 듯하다. 근육 및 뼈를 묘사하는 당나라풍의 조각기법은 찾아볼 수 없고, 중국에선 전연 시도된 바 없었던 인도 굽타 시대 양식인 부채꼴 모양 주름이 다리 부근에 자리하고 있다. 당나라 어떤 불상의 얼굴도 석굴암 불상처럼 그렇게 아름답지 않다. 750년은 중국에서 불교 조각의 최전성기가 끝나고 통통한 얼굴과 관능적인 몸매를 한 조각에 자리를 내준 시기였다.

통일신라에 와서 한국 불교는 더 이상 중국으로부터의 전래에 기대지 않고 불교의 모태인 인도와의 직접 교류에 관심을 보였다. 최소한 8인의 신라 승려들이 7세기에 인도로 가는 긴 구법길에 올랐고, 8세기 초에는 4인의 승려가 긴 구법 여행길에 올랐다. 인도로부터 이들이 가져온 석굴 그림과 굽타 조각들이 분명코 석굴암에 영향을 미쳤을 것이다. 승려들은 부처의 상이나 자연석에 새긴 석굴 그림처럼 손쉽게 가져올 수 있었던 물건들과 함께 머릿속 가득 그곳에 대한 기억을 담아왔던 것이다.

인도와의 직접 교류를 증명하는 다른 증거는 달걀 비슷한 타원형 두광(頭光)을 하고 있는 브라마(범천왕)와 인드라(제석천왕) 두 고대 인도신 조각이다(타원형 두광은 중국에선 전연 쓰이지 않았으나 인도 굽타 시대와 그 이후의 팔라 시대 미술에선 아주 흔하게 보인다). 본존불의 옷 또한 인도식의 몸에 착 달라붙은 차림을 한국적으로 변용한 것이지, 늘어지는 천의 형식을 한 중국식 차림이 아니다.

칼석굴은 앞에서 설명했다. 7세기에는 아잔타의 많은 석굴이 등장하는데 그중 19번 석굴에는 뒤쪽에 승려들이 탑돌이를 할 수 있는 공간을 둔 탑이 조각돼 있다. 이 탑은 해탈을 이룬 초월적 존재로서 부처 좌상을 전면에 조각했다. 통일신라의 건축 설계자들은 이 19번 석굴에서 한 걸음 더 나아가 인도 석굴에서 탑 전체의 의미를 해탈한 불상 하나로 대치했다. 산치대탑은 부정적인 의미인 열반 혹은 영원한 죽음을 뜻하는 것이지만, 석

굴암에 와서는 절대화된 존재, 해탈한 부처의 긍정적인 힘으로 바뀌었던 것이다. 열반에 들었을 때 얻게 되는 자유와 세간의 윤회 개념은 별개의 것이 아니라 하나로 통합된 것이다. 해탈을 이룬 초월적 존재인 부처와 탑의 형상은 동일한 것이 되었다. 석굴암에 들어선 불교도 왕은 탑돌이를 하는 것처럼 해탈을 이룬 부처 주위를 돌아 걸을 수 있는 것이다.

신라 고분의 봉분과 산치대탑의 그릇을 엎어놓은 듯한 복발형 모양새는 참배자들이 외부에서 바라본 형상이다. 그러나 석굴암의 왕은 그것을 내부에서 감지한다. 그는 탑 안에 들어가 있으면서 동시에 절대 존재인 부처를 가운데 두고 탑돌이를 하는 것이다.

신라 건축가들은 아잔타 19번 석굴 건축가들보다 훨씬 진일보하지만 쌍영총에서 보듯 전실과 궁륭형 지붕에 원형 공간을 한 주실이 있는 고구려 고분을 원형으로 삼고 있다.

이와 같은 연유로 해서 8세기의 한국은 불교의 모태인 인도를 능가하는 불교사상의 철학적 정수를 구현한 동아시아 유일의 석굴암 조각건축을 지닐 수 있었다. 중국, 한국, 일본을 통틀어 석굴암은 탑돌이를 위한 구심점으로 부처를 석굴 한중간에 안치한 동아시아 단 하나의 장소이다. 그곳은 고구려 고분의 원형에다 인도 아잔타석굴에 대한 첨예한 지식을 결합해 왕실을 위한 소규모의 예배처로 건축되었다.

석굴암은 바로 탑의 속 내부, 아니면 탑을 뒤집어놓은 형태로서 여기엔 완벽한 불교 신전이 범세계적인 조각으로 아름답게 들어섰다. 아직도 이들 조각은 바깥에서 바로 보이지 않는다. 이곳 전역은 윤회와 열반이 일체가 된 불교정신의 표상으로서 개인용 탑이 되고자 했던 곳이다. 이러한 '하나됨' 속에서 왕은 자신의 불성을 체득할 수 있었다. 공에서 생겨나는 형상인 것이다.

화엄철학의 꽃 신라 석굴암

'파르테논'이란 한마디 말은 모든 서구인에게 기원전 5세기 중엽 전성기를 이뤘던 아테네 문명을 상기시킨다. 페리클레스(Pericles)란 이름 또한 페이디아스(Phidias)라는 조각가이자 예술감독이며 위대한 설계자와 단짝을 이뤄 예술과 건축에 눈부신 치적을 쌓았던 집권자의 면모를 떠올려준다. 두 사람은 그리스 예술을 후세에 영원한 것으로 만들어놓았다. 마찬가지로 두 명의 한국인이 힘을 합쳐 이룩한 '동양의 파르테논'과 같은 불후의 치적이 한국에 전한다. 바로 신라 경덕왕과 당대의 재상이던 김대성의 석굴암 창건이 그것이다.

10년 동안(기원전 440~기원전 430) 페이디아스와 그의 조수들은 파르테논 신전 페디먼트 세모꼴 공간에 그리스 신화에 나오는 제신들 모습을 새기고 기둥 윗단에는 전통 종교의 잔치 광경을 160미터에 이르는 연속 소재로 그려넣었다. 이 모든 것은 도시국가인 아테네의 종교적 수호신이자 지혜의 여신인 아테나를 기려 제작된 것이었다.

신라의 경덕왕(景德王, 재위 742~765)은 재정적으로 아낌없이 뒷받침하여 재상 건축가로 하여금 불후의 건축예술인 석굴암을 극동에 창건케 하였다. 기이하게도 석굴암 또한 화엄경의 원리인 지혜를 기려 만들어졌다는 점에서 두 건축물은 일치된다.

한국 불교는 신라 경덕왕 때 절정에 달했다. 이 기간에 보인 불교적 광휘는 대부분 당대 김대성(金大城 혹은 金大正) 재상의 뛰어난 재능에서 비

롯된 것이었다.

김대성은 불국사와 석굴암 두 군데 명소를 동시에 창건했다. 그중 불국사는 신라로 통일된 모든 백성들을 위해 지어진 방대한 사찰이었다. 반면 토함산 정상 가까이의 석굴암은 왕만을 위한 특별한 예배 공간으로 마련되었다. 통일신라의 왕으로서 받드는 정치·종교 철학서인 80권의 화엄경에 일러진 대로 화엄의 지혜를 모색하기 위한 왕의 예배소인 것이다. 이곳은 불국사처럼 수많은 회중이 모이는 데가 아니었으므로 많은 불상을 모실 여러 개의 대웅전이 필요없었다.

김대성은 이 일을 위해 태어난 사람이었다. 그의 건축적 천재성은 통치자의 자질을 높이고 통일신라의 국력을 신장하는 건축에 유감없는 독창성을 발휘했다. 현대에 와서는 한 국가의 번영이나 통치권자의 힘이 불교철학을 이해하는 데 있지 않은 만큼 왕립 건축물인 석굴암의 중요성과 그 청사진을 납득하기가 어려울 것 같아 보인다.

8세기 한국 불교는 화엄종이 주종파였다. 화엄경은 수많은 불교 경전 중에서도 가장 길고 복잡하며 동시에 가장 철학적 의미가 깊은 경이다. 그 까다로움은 비록 승려라 할지라도 보통의 경우 큰 골자를 이해하는 정도에서 그치게 마련이다. 추상적 사변철학으로 인도에서 출발해 모호한 시적 표현의 한문자로 중국에 번역, 소개된 화엄경은 많은 동양인들에게 일대 도전으로 받아들여졌다(한국에서는 탄허, 운허 두 스님이 50년간의 각고 끝에 한글로 번역해내었다. 영문으로는 두 종류의 번역본이 나와 있는데 그중 한 번역은 20권에 달하는 주를 달아놓았다).

화엄사상에 따르면 삼라만상은 모든 것을 포용하는 초월적 존재로서 모든 양상을 대표하는 부처에게로 집중되는 것이다. 그러므로 석굴암의 본존불은 특별한 종파를 이끄는 부처상이 아니라 모든 것의 혼합이라고 볼 수 있다. 화엄경은 "모든 것은 하나이요 하나는 전체"라고 말한다.

화엄사상은 강한 군주제 정립에 적합하게 들어맞는 지배 논리였다. 그것은 전제화된 제도를 제시했다. 왕은 세속세계의 최고권자인 동시에 신

앙에서도 국가적 수반 역할을 했다. 화엄경에서는 큰 일이나 작은 일이나 서로 연결돼 있음을 설한다. 이 세상의 어떤 현상이든 정신세계와 연결돼 있으며 모든 존재는 상호간에 의지하는 연기체인 것이다. 사람들이 미처 인식하지 못하는 미세한 일까지도 중중한 상호작용으로 엮어져 있다. 자기의 소우주에 갇혀 사는 중생은 부처의 머리카락 한 올에도 수천 수억의 무량한 부처가 깃들여 있는 화엄세계의 우주를 인식할 수가 없다. 그 수없는 부처들은 하나같이 모든 미물에게도 보석비나 꽃비처럼 축복을 내려주는 엄청난 일들을 하는 존재란 것이다.

이런 사고는 종교의식을 이끄는 승려들에게 의상의 극단적인 화려함, 진한 향, 섬세한 금은입사를 넣어 제조한 향로와 정병 등의 기물을 수용하게 만들었다. 불교는 실로 화엄의 장관을 이루었다. 한국에서 가장 아름다운 상감(象嵌) 금속공예품이나 정성을 다해 물감을 들인 사경지(寫經紙)에 금니, 은니로 사경한 불교 유물은 이 시대 때부터 유래됐다.

모든 것을 포용하는 부처는 모든 지혜를 다 갖춘 존재로서 신라 왕에게도 아주 총명한 자로서의 덕목을 요구하였다. 그러나 왕은 인간일 뿐으로, 전해지는 이야기에 의하면 경덕왕은 후사를 이을 아들을 얻는 데 모든 정신이 쏠려 있었다(그렇게 해서 왕위에 오른 아들인 혜공왕은 국민적 기대에 부응하지 못하는 미미한 인물로 그의 재위는 이후 통일신라의 국력이 쇠퇴하는 기점이 되었다).

김대성이 왕의 이러한 불민함을 보고 재상직을 떠나 석굴암 건축을 위해 전념한 것도 이때였다. 현대적 관점으로 말하자면 그는 별로 총명하지는 못한 왕을 보필하는 방편으로 문자 대신 그를 위해 화엄의 철학을 석굴암으로 지어 보여줌으로써 철학적 진리를 체득케 하려는 의도였던 것이다.

재상에서 건축가로 변신한 김대성이야말로 신라에서 가장 지혜로운 사람이었을 것이다. 그가 통솔한 석굴암 건축을 주의 깊게 분석해보면 그 같은 결론에 당연히 미치게 되는 것이, 석굴암은 여느 평범한 건축이 아니기

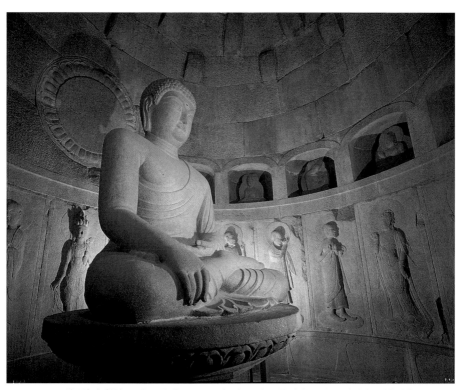

112. 석굴암의 원형 주실 중앙에는 본존불이 있고, 바로 후면에는 있는 십일면관세음상을 비롯하여 10대 제자상, 그리고 윗줄 감실에는 보살상이 자리 잡고 있다. 신라의 왕은 혼자서 이곳에 들어와 구도자처럼 본존불 주위를 돌며 새벽동이 틀때까지 먼 나라 먼 시대로부터 석굴암에 와 있는 주요 불상들과 일 대 일로 대면한다. 사진 안장헌

때문이다.

참으로 석굴암 같은 건축은 세상 어디에도 없다. 그것은 화강암 돌벽 안에 가장 심오한 사상을 담고 있다. 인도나 중국의 자연석 바위를 새겨 만든 석굴과 달리 석굴암은 비교적 짧은 기간에 특별한 용도를 위한 천재의 통솔 아래 완성되었다. 석굴암에는 다른 나라에선 총체적 계획안이 없이 오랜 세월 이 사람 저 사람이 손대 완성시키는 과정에서 잃게 되는 것, 즉 주제의 통일성이 확고히 존재한다.

화엄철학의 진리를 나타내는 40구의 불상들은 서로 의미를 연관시키는 조화를 이루며 심오한 집합체로 거기 모여 있다. 모든 조각들은 하나같이 돌을 다루는 데서 거의 믿을 수 없을 만큼 뛰어난 솜씨를 지닌 예술가 장인들이 정으로 쪼아 다듬어낸 작품들이다. 유럽에서 이와 비슷한 예라 할 만한 유일한 것이 샤르트르(Chartres)대성당의 서쪽 벽 구조나 또는 아미앵 대성당의 몇몇 문 정도다.

석굴암에서 의미의 상징들은 몇 겹씩 중첩된다. 석굴암에 와보는 사람이 돌조각들 틈틈이에 서려 있는 시적 설법의 내용을 알아챌 수만 있다면, 이로써 둥근 천장 아래 석굴암을 이루고 있는 모든 돌의 아주 작은 부분까지도 화엄의 사상과 종교적 감응을 담아가지고 있음을 보게 될 것이다. 이는 결코 대중적인 것이 아니라 1200년 전 통치자인 고귀한 왕의 자질을 위해 세워진 것이다. 오늘날의 석굴암은 해마다 수백 만의 관광객이 와서 보는 곳이지만 이들은 그 옛날 신라 왕이 보았던 것 가운데 극히 일부분을 간단히 훑어보는 것일 뿐이다.

예술사를 위해 다행이다 싶은 것은 이 석굴암이 한국 불교가 가장 깊은 불교철학을 영위하던 시기에 지어졌다는 것이다. 신라 경주가 복(福)이 있어 재상이며 건축가인 김대성 같은 인물이 나옴으로써 그의 비상한 창의력 구사를 통해, 군주의 정진을 위해, 나아가서는 온 백성과 나라를 위해 화엄철학을 제시한 건축이 이루어졌다는 것이다.

김대성이 의도한 것은 여러 지역을 나타내며 시간적으로도 긴 세월에

113. 원형의 주실에 들어가기 직전 통로 양측에 무기를 들고 서서 수호하는 사천왕상 중 다문천(多聞天, 왼쪽)과 지국천(持國天, 오른쪽). 이 두 상은 북벽에 있다. 사진 안장헌

걸치는 불교 인물 조각을 한자리에 모아놓는 것이었다. 화엄에서는 모든 과거와 현재 그리고 미래는 공존하는 것이므로, 이들은 이곳에 모두 모습을 드러낼 수 있는 것이고 왕은 여기 와서 이들을 대면함으로써 깊은 생각에 잠길 수 있게 되는 것이다. 국가지도자인 왕으로서는 '초월적인 지혜'로 인도하는 화엄경의 깊은 뜻을 새겨 이해하지 않으면 안 되는 것이었다.

불국사와 석굴암을 창건한 신라 재상의 이름이 김대성이라고도 하고 김대정이라고도 해 혼돈되지만 예술가들의 숙명이란 그런 것이다. 왕의 경박한 언행이나 문제들 또한 전설의 범주로 들어가버렸다.

석굴암 창건은 750년경 토함산을 부지로 선정하면서 시작됐다. 이 산은

아주 오랜 옛날부터 산신령과 곰의 전설을 지닌 무속신앙의 터였다. 토함산의 이들 터줏대감들은 화엄경에서 말하는 "하나되는 세계"의 가르침에 따라 무속 또한 화엄의 세계로 통합됨으로써 이제부터는 그곳에 새로 들어서는 불교 사찰을 보호하는 역할을 하게 되는 것이다.

재상 김대성은 토함산 꼭대기 가까운 곳의 바위를 뚫어 기초를 닦게 했다. 보살과 나한(10대 제자), 사천왕과 인왕(금강역사), 팔부신장이 조각된 화강암 판석들은 질서정연하게 배열하였고, 높이 8.30미터에 지름이 7미터가 넘는 둥근 천장을 지닌 석실을 형성했다. 석굴암 조성에 쓰인 화강암은 토함산 허리의 석굴암 자리 맞은편에 있던 최상질의 상아색 화강암 지층에서 떠내온 것이다. 연화문을 새겨 바닥을 덮은 판석 또한 근방의 화강암 지층에서 날라왔다. 반구형의 곡선을 이루는 천장 부분도 공기 순환을 위한 환기구를 남기고 부드럽게 다듬은 석재로 마무리됐다. 환기구는 폐쇄된 공간에 습기가 차는 것을 막기 위한 용의주도한 설계에 따른 것이다. 천장 꼭대기를 덮는 최종의 판석은 복잡 정교한 설계를 통해 세밀한 부분까지 정확하게 짜맞춘 돌로 환히 빛나는 커다란 연꽃을 새겨 마감했다. 그것은 모든 것을 나타내 보이는 우주 비로자나불의 대좌로 비유되는 '천 송이 연꽃'을 상징하는 것이다.

석굴 내부의 둥근 벽면을 돌아가면서 윗부분에는 10개의 감실(龕室)을 파고 매 감실마다 89센티미터 높이의 좌상 혹은 반가상(半跏像)의 보살상을 안치했다. 이 중 제1, 제10 감실의 보살상은 일본으로 밀반출되어 비어 있다. 또한 십일면관세음상 앞의 대리석 5층 보탑도 일본으로 밀반출되었다. 이들은 중생을 돕는 모든 보살의 존재를 상기시킨다. 동시에 이들은 화엄경에 나타난 대로 10대 원(願)을 발하고 행하는 보살의 설명이기도 하다. 건축 과정의 마지막 손질로 돔형의 천장은 흙으로 덮이고 석굴은 산등성마루의 한 부분으로 자연스럽게 스며들었다.

석굴암의 구조는 중국이나 일본, 또는 불교 국가 어디에도 비슷한 유례가 없다. 인도에는 석굴암보다 5~6세기 앞서 불상을 바위에 새긴 아잔타

석굴의 유형이 있긴 하다. 아마 인도 학자들은 인도에서 신라 서라벌(徐羅伐, 경주)로 신라 승려들이 청사진을 가져갔을지 모른다고 느낌직도 하지만 모든 한국 학자들은 석굴암이야말로 한국의 독창적인 설계라고 믿고 있다.

12세기가 지난 오늘에 와서 확신할 수는 없다. 그러나 분명히 다른 것은 인도의 석굴이 소승불교 승려들이 사용하던 것인 데 비해 석굴암은 대승불교를 표방하는 신라의 왕을 위해 건축된 것이다. 아잔타석굴의 조각기법은 단순하고 반복적인 것이며 평면은 일반적인 사각형에 초기 불교 예배 형식을 따른 넓은 면적이다. 석굴암 내부는 어느 지점에서 보든지 원형을 이루고 있으며 일반 공용이기보다는 개인적인 처소이고 이곳의 모든 조각은 단순한 '장식용'이 아니라 화엄경의 설법이 담긴 존재들로 화엄의 이념을 제시하고 있는 조각들이다.

석굴암의 본존불은 널리 소개되어 석굴암을 대표하고 있을 뿐 아니라 그 위엄 있고 당당한 분위기의 화강암 좌상은 학자들의 주된 연구 대상이 되어왔다. 연화대까지 포함해 5.08미터 높이에 달하는 이 본존불은 석굴암 입구가 자리 잡혀 막히기 이전에 조성되었을 것이다. 둥근 원형의 구조가 가까이서 감싸고 있어 본존불은 실제보다 더 크게 다가와 보이고, 특히 좁은 입구 때문에 공간 내부를 완전히 지배하는 것처럼 보인다.

170센티미터 가량 키의 일반 참배객이 본존불 앞에 서면 바로 눈높이에 둥근 테이블 같은 본존불 좌대가 들어선다. 이는 아주 압도적인 효과를 불러일으킨다. 좌대는 꽃잎이 위쪽을 향한 수많은 연꽃으로 장식되어 있고 8개의 화강석 기둥이 대좌 위의 본존불을 떠받치고 있다. 8개의 기둥은 기원전 5세기 석가모니가 설했던 팔정도(八正道)를 나타낸다.

석굴암 대보수 이후부터 수십 년간 석굴암의 본존불에 대해 불교의 창시자인 실존인물 석가모니를 나타낸 것인지, 또는 서방세계의 아미타불인지, 아니면 화엄의 주존불인 비로자나불인지를 두고 일대 논란이 있어왔다. 본존불의 수인으로나 방위로 볼 때 이들 세 가지 중 어느 견해에도 완

전히 들어맞는 것은 없다. 당연한 결과이다. 그도 그럴 것이 이들 견해는 너무 좁은 시야에 한정돼 있다. 750년 당시 통일신라의 종교적 이념이었던 화엄사상을 연구 기반으로 하지 않는 한 어느 한정된 분파를 표방하는 것이 아닌 본존불의 정체는 절대로 지각되지 못할 것이다. 방대한 화엄경을 정독하고 난 사람만이 화엄학의 기본 입장을 이해함으로써 이 본존불은 절대적 의미의 혼합체라는 것을 증득(證得)할 것이다. 이 좌상은 세상의 모든 존재를 연기의 원칙으로 얼싸안는 원형으로서 부처를 나타내고 있다. 석굴암은 바로 그런 절대 경지를 구현하기 위해 설계된 예배소인 것이다.

114. 석굴암 안에서 발견된 5층 보탑의 부분. 국립경주박물관 소장. 석굴암 안에는 흰 대리석의 보탑이 2구 있었는데 1구는 일제 때 일본으로 밀반출되었다. 사진 안장헌

　고귀한 왕은 석굴암 경내로 들어오는 입구인 남동쪽으로 들어와 북서 방향에 좌정한 본존불—모든 것을 포용하는 부처—을 향해 설 것이다 (북쪽은 궁중에서 가장 고귀한 자리이며 서쪽은 아미타불이 있는 서방정토세계와 통한다). 이 순간의 왕은 지배자로서가 아니라 간절히 그 자신의 정각(正覺)을 바라 마지않는, 그래서 나라의 사직을 잘 이끌어가려 애쓰는 겸허한 구법자에 불과할 뿐이다. 왕은 구법자인 동시에 1200만 백성을 대표하는 제1인자로서 석굴암의 문을 들어서서 전실을 거쳐 둥근 천장의 본존실로 순행을 하게 되는 것이다.

왕이 석굴암으로 들어서는 때는 어둠이 채 걷히지 않았다. 그 어둠은 아직 깨닫지 못한 상태를 말한다. 연(輦)을 타고 토함산 길을 올라온 왕은 연에서 내려 등불에 비추이는 돌계단을 밟아 석굴암으로 올라선다. 입구에서 시종이 왕에게 삼기름에 불을 켠 등불을 건네준다.

왕은 네모난 전실의 양옆 벽에 4명씩 새겨진 실물 크기의 팔부신장을 처음에 마주치게 된다. 야차(夜叉)·건달바(乾闥婆)·아수라(阿修羅)·긴나라(緊那羅)·마후라가(摩喉羅迦) 등의 옷이나 얼굴 모습은 거리로나 시간의 흐름으로도 아주 먼 세계, 거리로는 한반도로부터 수천만 리나 떨어져 있고, 시간적으로는 8세기 중엽의 당시로서도 아주 먼 옛날로부터 걸어나온 나그네의 형상을 하고 있다. 그러나 화엄경에 따르면 모든 과거의 시간들은 현재와 융화되는 것이며 모든 것이 중중무진한 연기의 법칙에 의해 지금 나타나 보이는 것이다. 왕 또한 불교에서 말하는 연기의 결과로 생성되어 나온 존재로서 이곳에 마주서 있는 것이다.

전실 벽면에 새겨져 서 있는 불법수호 팔부신장상은 동아시아에 유례가 없다. 그들의 신화적 내력은 고대 인도 쿠샨 왕조 혹은 그보다 더 아득한 베다 시대 신들에게까지 올라간다. 이들 중 어느 상(像)도 한국인의 얼굴형은 아니며 모두 인도 유럽형으로 보인다. 그런 증상은 외양에서 더욱 두드러진다. 핀란드식으로 꾸며진 다리, 스키타이식 삼차극(三叉戟, 끝에 갈고리가 달린 창), 북유럽풍의 코, 샌들 등. 통일신라의 예술가 장인들은 실제로 이들을 보지 않고서도 조각으로 옮길 수 있었단 말인가? 아니면 통일신라에 그처럼 먼 곳에서 온 나그네들이 들렀단 말인가?

처음에 본 팔부신장을 지나쳐 구법자 왕은 2명의 무서운 금강역사가 막아설 듯 지키고 있는 좁은 통로로 나아간다. 울퉁불퉁 솟아난 근육의 두 역사는 위상에 걸맞게 위협적인 표정과 자세로 이곳 길목을 지키고 있다. 어떤 의미에서 통일신라 정권은 그때까지도 불교를 호국불교의 차원으로 인식하여 적에 대한 1차 방어선으로 생각하고 있었다. 두 금강역사상은 석굴암 안의 불상 중에서 가장 맹렬한 모습이다.

그 다음 좁은 통로의 양옆에는 무기를 손에 들고 발 아래 마귀를 항복시키고 있는 사천왕상이다. 사천왕은 오래전 힌두교에서 불교로 유입된 '왕'들인데 이들은 보통 절 입구 사천왕문에 커다란 조각으로 세워져 있는 낯익은 존재들이다. 이제 구법자 왕은 연꽃 띠가 둘러진 두 개의 화강암 8각 기둥을 지나 본존실에 다다랐다.

왕은 이제 자연스럽게 불상 앞에 놓인 향로에 향을 사르고 삼배를 올린다. 통일신라 때 이곳에 불공을 드리러 오는 참배객들은 모두 향기로운 기름에 불을 밝혀 가지고 들어왔다. 한 소장학자는 그 기름이 삼기름이었을 것 같다고 말한다. 삼기름은 석굴암 내부의 밀폐된 공간에서 최면제이자 감각적 기능을 높이는 효과를 냈으리라는 것이다.

동이 트이면서 여명의 빛이 입구와 천장의 창문을 통해 들어오기 시작했다. 새벽 빛이 부처의 이마 백호(우르나, 인도에서 말하는 성인의 32상호 중 하나)에 박힌 보석에 비추었다. 고대에 이 보석은 큼직한 수정을 다이아몬드처럼 다면체로 깎아 반사 기능을 최대한으로 내게 했다. 부처의 이마에서 발산한 빛은 그 맞은편 위층 감실에 있는 두 보살상을 향해 내쏘게끔 되었다.

이렇게 굴절되고 반사된 빛에 새벽 빛이 더해지면서 반어둠 상태에 있는 석굴암 안의 다른 불상들도 비추이기 시작한다. 본존실 벽에 둥글게 둘러선 보살상과 인도식 사리를 두르고 옆모습을 보이며 서 있는 10대 나한(제자)상들은 왕이 그 앞으로 다가가면서 손에 든 향긋한 등불을 들어 비춰보는 불빛 아래 한 사람씩 드러나보일 것이다. 그 순간 이들은 어둠 속 네모난 판석으로부터 걸어나와 기원전 6세기로부터 현재 순간의 왕을 동반할 것처럼 보인다. 구법자인 왕과 일대일로 대면하는 것이다. 이렇게 걸어서 돌아다니는 순행은 석굴암에 오직 왕만을 위해 마련된 의식이었다. 한국의 다른 어떤 사찰도 그처럼 감싸여진 공간에서 절대적 도전, 혹은 배려를 베푸는 장소는 없다.

화엄경의 거의 마지막 부분 입법계품(入法界品) 9회에는 깨달음을 얻기

바라는 선재동자 이야기가 나온다. 문수보살이 선재동자에게 "남쪽으로 갈 것"을 말하자 그는 일종의 철학대학 교과과정과 같은 53명의 선지식(善知識)을 만나는 구도 여행길에 올랐다. 선재동자 이야기는 한국 불교의 모든 승려에게 잘 알려진 것으로 선재동자는 남행자(南行者)라고도 불린다. 그의 구도행에서 관세음보살이 가장 큰 도움을 주었다. 이 때문에 중세 한국 불화의 관세음상에는 발치에 무릎 꿇은 채 인도해줄 것을 간청하고 있는 선재동자 그림이 조그맣게 들어가 있다(현대의 관세음보살 그림에도 대부분 선재동자가 같이 그려지고 있다).

구도행을 마친 선재동자는 지혜를 상징하는 문수보살에게로 돌아온다. 그러자 문수보살은 그를 지혜를 실천하는 보현보살에게로 보낸다. 석굴암에서 문수, 보현 두 보살은 문 가까운 양쪽에, 관세음보살은 정확히 한가운데에 배열된 것으로 보아 이곳을 순행하는 구도자인 왕은 선재동자의 구도행을 그대로 되풀이하고 있는 것으로 해석된다.

왕은 선재동자처럼 구도행에 올라 석굴암을 순행하면서 깨달음을 얻을 것이다. 선재동자가 만나는 주요 선지식들은 석굴암에 모두 집결되어 있다. 본존실의 불상들은 전실의 조각들이 신체적 표현에 주력한 것과 달리 아주 정신적인 존재로서 만들어졌다. 세부적인 기술도 여타의 조각이 미치지 못하는 상위 기술을 구사해 이들이 특별히 중요한 존재들임을 부각하고 있다. 특히 십일면관세음, 문수, 보현, 인드라(제석천왕), 브라마(범천왕)는 꿈꾸듯 이상적이며 초연한 분위기로 조각되어 마치 완벽한 본체로서의 모습을 이곳 석굴암에 보이고 있는 듯하다.

조각이 실린 판석은 좁은 폭의 것이지만 모든 보살상은 건축적 배열에 얽매이지 않고 각자의 거룩함을 나타내는 후광을 지녔다. 여러 보살상이나 10대 제자상에게 네모난 판석 칸은 상식적 느낌의 순전히 물리적인 한계일 뿐이다. 그러나 정신적인 면에서 그들의 존재는 무한한 것이다. 보살상은 천상의 존재로서 묘사된 반면 10명의 제자상은 비쩍 마른 인간의 형상으로 표현됐다. 그러면서도 이들 모두는 시간과 공간의 한계를 넘어선

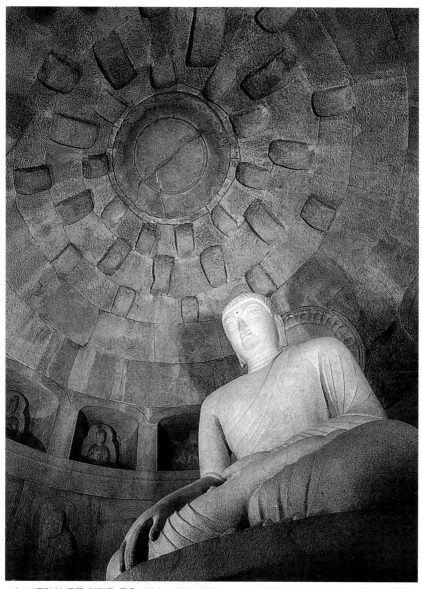

115. 석굴암의 궁륭 천장은 돌을 5단으로 쌓아 이루고 그 중심에 연꽃무늬를 새긴 커다란 개석(蓋石)을 덮었다. 사진 안장헌

존재들이다. 이론상으로는 이들을 몇 개 분야로 나눌 수 있겠지만 조각가는 이들 15구의 상 모두를 하나의 예술적 차원으로 통합시켰다. 그것은 화엄경에서 모든 존재를 포용해 깨달음의 세계를 향하는 것과 같은 원리다.

구도자가 순행하며 만나는 문수보살은 불교에서 지혜를 나타내는 화신이다. 그는 일반적으로 지혜를 담은 잔을 손에 치켜들고 있다. 지혜의 실천을 상징하는 보현은 모든 중생이 깨달음으로써 구제되는 것을 보려는 이다. 석굴암의 불상 중 둘은 인도식의 타원형 후광을 하고 있다. 힌두 바라문교에서 유래한 브라마가 그중 하나로 왼손에 정병을 들고 있다. 이 정병은 한국 불교에서 세례 의식에 쓰여지던 것이다. 또 하나는 인드라로 지혜로써 세상을 재단하는 상징인 금강저(金剛杵)를 손에 들고 있다. 화엄경에는 인드라 망(網)이 자주 언급된다. 망의 모든 그물코에 맺혀 있는 금강석은 화엄의 세계에서 말하는 중중무진한 연기의 원리를 비유할 때 쓰이는 것이다. 인드라 망은 모든 것을 상호 투사하는 우주적인 것으로 확대되어 지배자인 왕이 행동과 지각의 경계, 원인과 결과, 출세간의 가르침과 일상의 진부함을 서로 상호작용시켜 볼 수 있게 되는 것이다.

지상에서 왕은 법신 비로자나불에 해당하는 존재지만 깨달음을 위해서는 지속적인 보강이 필요하다. 선재동자가 했던 것처럼 겸허하게 구도행에 나섬으로써 왕은 세속의 이해관계를 잊고 생각을 깊이 하게 되고 깨달음을 가져올 수도 있을 것이다.

화엄경에 등장하는 제불 세계를 섭렵하는 순행에서 불타의 제자인 역사적 인물들은 지혜의 문을 여는 10단계를 나타내고 매단계를 지날 때마다 왕의 괴로운 마음에는 지혜의 새로운 국면들이 열리게 된다. 주실 벽면의 맨 뒤, 의미심장한 이 자리를 차지하고 있는 것은 자비와 연민의 화신인 관세음보살상이다. 구도행의 한중간에 있는 관세음은 인도자이며 세상의 모든 외침을 들어주는 자비의 보살로서 구도행을 이끌어준다. 석굴암의 관세음은 머리에 열한 개의 얼굴을 얹은 십일면관세음이다. 밀교에서 비롯된 여러 개 얼굴과 여러 개 손을 가진 불상은 8세기 한국 불교에 유입

되었으나 후일 사라졌다.

왕은 본존불 주위를 네 번 가량 돌 것이다. 한 번 도는 데 60걸음쯤을 걷게 된다. 그때마다 깨달음의 정도가 달라져 보일 것이다. 역사적 인물인 석가모니는 탐하는 마음을 없애라고 설법했을 수 있고, 아미타불은 불법을 따르는 모든 이들에게 서방정토세계를 약속할 것이다. 우주 법신불인 비로자나불은 화엄경의 하나되는 세계를 설하면서 모든 믿음은 정각을 이루는 데 있음을 강조할 것이다. 마침내 구법행을 끝내는 순간의 왕은 자신을 내세불(來世佛) 미륵보살로 여기며 평화로운 용화세계(龍華世界)를 이룰 존재로 생각하게 될 것이다.

이 과정을 거치는 동안 모든 것을 포용하는 부처의 화신으로서 왕은 구세주인 미륵불 천년의 시대가 앞으로 먼 미래의 일이 아니라 8세기 신라 땅에 구현되는 통치일 수 있음을 지각하고 그 실천을 다짐할 것이다.

왕이 자정이 지난 시각에 석굴암 경내에 든 뒤 모든 존재들을 일일이 대면하는 구법행을 통해 부처의 깨달음의 경지를 얻는 것으로 순행이 끝날 무렵이면 동해에서 해가 떠오르게 될 것이다.

본존불의 이마와 얼굴에도 새벽 빛이 닿으면서 백호에 박힌 보석은 한결 빛을 발한다. 지혜를 얻은 마음과 모든 것에 대한 연민의 정으로 새로이 무장된 왕은 이제부터 불법을 바탕으로 나라를 다스리는 정사에 몰두할 태세가 되는 것이다. 왕은 또한 존재의 모든 삶을 살아갈 태세도 되었다. 탁발 수행하는 승려로부터 가장 위대한 자, 자비로운 보살행의 삶 등. 왕은 그 자신에 깃들인 불성을 깨달은 것이다. 모든 것은 궁극적인 하나이며 한 개인은 전 우주인 것이다.

제9장 백제, 신라의 탑

다보탑 부분
사진 박보하

새 사조 수용의 첫발

분황사탑

불교에서 탑건축은 오랜 역사를 지닌다. 전하는 바로는 실존인물이었던 석가모니는 자신의 바루를 옷 위에다 엎어두곤 했는데 개어놓은 옷의 모양이 기단과 같고, 바루는 반원형의 궁륭과 같은 모양새를 나타낸 데서 비롯되었다고 한다. 어떤 의미에서 탑은 우주를 상징하는 것이기도 해서 그 꼭대기점은 수미산(須彌山), 즉 우주에서 가장 높은 산을 뜻하고 있다. 실제로 이는 히말라야산맥의 최고봉인 에베레스트를 생각케 한다. 인도에서 비롯된 불교이고 네팔의 에베레스트는 네팔의 석가모니 출생지에서도 바라보이는 산이다. 반구형의 탑이 중국으로 전파되면서 수직형을 좋아하는 중국인들 기호에 따르게 되었다. 중국인은 수직 형태를 기질적으로 좋아한 나머지 인도의 '스투파(Stupa)'는 더 높이 솟구친 모양을 띠게 되어 '탑'으로 바뀌었다.

초기 한국 불교의 건축가들은 중국의 탑건축에서 받아들인 직접적인 영향권 아래 있었다. 그러나 나중에 가서는 화강암 쑥돌을 사용한 탑 건립으로 한국건축의 진가를 발휘했다.

한국에서 제일 오래된 탑은 634년의 경주 분황사탑(芬皇寺塔)이다. 사방 12.19미터 넓이의 단조로운 탑으로 후기 탑파 양식에 비해 덜 매력적이다. 벽돌전으로 건축되었는데 지나치게 중국 양식을 본뜨고 있기 때문이다. 안산암으로 다듬어낸 네모 벽돌은 분명히 중국식 벽돌을 모방한 것이다. 국보 30호로 지정돼 있으나 후기 탑파의 날아갈 듯한 모양에 비하면 답답

한 선에 너무 두껍고 둔중한 모양새를 하고 있다. 그래도 처음의 5층탑 아니면 7층탑이었던 때가 지금 3층탑으로 남아 있는 것보다 훨씬 보기 좋았을 것이다.

　이보다 앞서 중국에 세워진 벽돌 전탑은 전(塼)의 특성상 탑 전체가 단단한 덩어리 하나로 뭉쳐지는 것이었다. 이 때문인지 혹은 다른 이유가 있어서였는지 분황사탑의 내부는 돌멩이만 가득 차 있다. 사자석이 외로이 탑의 네 귀퉁이를 지키고 있어 부처를 수호하는 역할을 했다. 이들이 그저 금기를 나타내는 정도라면 보다 더 무서운 모양새의 수호신은 8명의 인왕상들이다. 사방에 돌아가며 난 문 양옆에 모두 8구의 두드러진 부조 조각의 험상궂은 모습으로 지키고 있지만 문은 아예 들어갈 수도 없게 돼 있다.

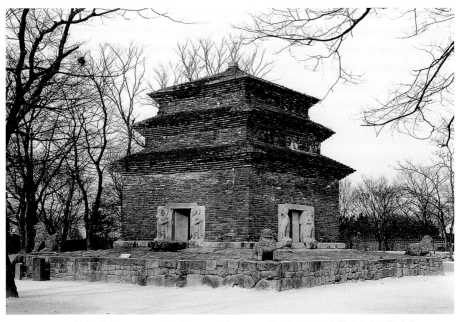

116. 분황사 석탑. 국보 30호. 높이 9.3m. 사방 12.19m. 신라가 불교를 수용하면서 초창기에 세워진 분황사탑은 중국식 전돌 건축의 영향을 다분히 받은 것이며 약사여래를 봉안하고 있다. 사진 박보하

분황사의 주존불은 약사여래(藥師如來)였다. 이 사실은 불교가 처음 한반도에 전파될 때 높은 데서 낮은 데로 흘러가는 문명을 담아가는 도구 역할을 했음을 되새기게 한다. 도구란 철학과 의약, 법령 그리고 예술 양식을 포함하는 것이었다. 이들은 모두 인도철학의 개념을 일정 부분 수용하면서 활기를 띠고 중국에서 발전된 불교의 한 형태로 들어왔다. 6세기에 불교를 받아들여 국교로 삼은 고대 신라의 경우 통치자들이 특별히 깊은 신앙심이 있어 일이 그리되었다고 보기는 어렵다. 그보다는 국가방위와 함께 지배계층을 방어하는 수단인 '호국불교'의 요소를 강조한 데서 국교로 받아들여지고 그에 따라 많은 새로운 문물이 유입되었다.

6세기에 한반도에서 일어났던 것과 같은 상황은 그 뒤 20세기에 와서 기독교와 서구문물이 연이어 한국에 유입되는 것으로 비슷하게 되풀이되었다. 이때에도 서양 의약은 서양세계의 새로운 종교와 함께 이 땅에 들어온 '도구'로 손꼽히는 것이었다. 불교 초기의 건축인 분황사의 주존불이 약사여래라는 사실은 그래서 절대 우연이라고 할 수 없다. 한국인들이 일본에 불교를 전파할 때도 약사여래는 일본 불교 초창기의 절에 다수가 예배 대상으로 세워졌다. 그러나 후기에 가서는 그다지 중요하지 않은 위상으로 물러났다.

그렇다, 신라는 불교를 아주 실제적인 몇 가지 이유로 받아들였다. 새로운 외래 종교는 국가를 다른 나라의 침략으로부터 보호하는 수단이 됨으로써 국가방어와 안전을 도모하게 할 뿐 아니라 사람을 거의 최면시키는 갖가지 현란한 의례에다 앞선 기술의 의약을 받아들이는 기회로 다가왔다. 오늘날까지 한반도 산하에 흩어져 있는 탑들은 섬세한 불교예술품인 동시 '새 사조'에 대한 열렬한 수용을 시사하는 말없는 증인인 셈이다.

석가탑과 다보탑의 건축 근거

『법화경』 25품

　오늘날 한국에서 가장 유명한 탑은 단벌로 된 탑파가 아니라 상반되는 2개가 한 벌이 된, 세상에 유례가 없는 석가탑(釋迦塔)과 다보탑(多寶塔)이다. 750년께 건조된 두 탑은 서로 30미터쯤의 거리를 두고 한국에서 여러 모로 가장 유명한 절인 불국사 대웅전 앞에 서 있다. 한 탑의 간결함은 다른 탑의 복잡미묘함을 더 돋보이게 한다. 이러한 대비 개념의 건축을 표방할 수 있었던 건축 조각가는 실로 철학적 천재로서 무려 1200년에 걸친 그 이후의 세월 속에 두 탑이 역동적 긴장관계에서 마주하고 서 있도록 할 수 있었던 것이다.

　국보 21호인 간결한 탑은 석가탑으로 불리는데 무영탑(無影塔)이라는 이름도 있다. 장식적인 다른 탑은 국보 20호인 다보탑이다. 많은 보배의 다보라는 이름은 실존인물이었던 석가모니의 제자 중에 그 이름의 연원을 두고 있다. 그는 장엄한 건축을 원했는데 죽은 뒤 화장한 그의 재 위에 탑이 세워졌다. 죽어서 그는 다보여래(多寶如來)가 되었고 이후 다보라는 이름은 그 같은 유래를 지닌 전설로 남았다.

　똑같은 이름의 탑이 중국에 세워졌으나 곧 없어져서 과연 어떤 양식을 하고 있었는지 알 도리가 없게 됐다. 다보탑은 결정적으로 인도에 연원을 둔 개념을 나타내고 있다. 나란히 서 있는 석가, 다보 두 탑을 좀더 연구해보면 인도 불교가 배태했던 간결한 논저와 그 이후 파생된 복잡한 철학 등 인도 불교의 총체적 양상을 알 수가 있다. "인생은 고해(苦海)이다. 집착을

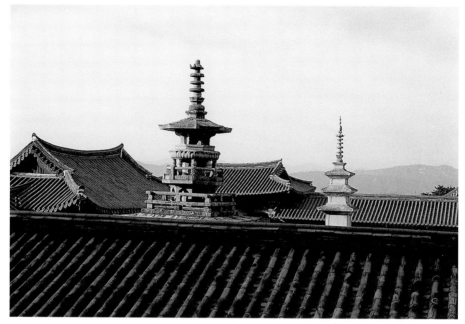

117. 전세계에 유례가 없이 두 탑이 한 벌을 이룬 불국사의 다보탑(왼쪽)과 석가탑(오른쪽).
두 탑은 관세음보살이 공양한 석가모니와 다보 부처를 상징하며 역동적 긴장 속에 서 있
다. 사진 박보하

버리면 괴로움에서 벗어날 수 있다." 한 종교가 그처럼 단순한 전제 아래
시작돼 일찍이 인류가 생각해낸 바 없던 심원한 형이상학의 세계를 이루
었다는 사실은 숙고할 만한 것이다.

　대승불교의 주요 경전 가운데 하나인 『법화경』에 언급된 관세음보살은
한국의 절에서 가장 높이 받들어지던 부처이다. 그 인기는 한국이 열렬한
불국토가 되었던 6세기에서 8세기에 걸쳐 절정을 이루었다. 400년에 중앙
아시아 사람 구마라지바(Kumarajiva; 344~413, 구마라집이라고도 한다)가
『법화경』을 한문으로 옮겨놓았다. 이 불경은 7세기경 한반도에 유입된 천
태종(天台宗)의 중요 경전이었다(9세기에는 일본을 압도했다).

　『법화경』 25품을 읽으면서 나는 이들에 대한 설명 근거를 찾아냈다. 25
품「관세음보살보문품(觀世音菩薩普門品)」은 세상 사람 누구든 그의 이름
을 부르기만 하면 '중생의 탄원을 들어주는' 관세음보살의 전폭적인 도움
을 받을 수 있다는 것으로 전체가 이루어져 있다. 예문을 들어보면 다음과

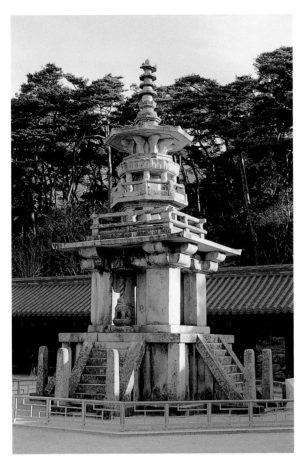

118. 다보탑(높이 10.4m, 국보 20호)은 한국에서 가장 독특하고 유명한 탑이다. 고대 우주론에 따르면, 하늘이고 양이며 남성인 또 다른 탑 석가탑의 대칭이 되는, 음이자 여성이고 땅을 상징한다고 소리치고 있는 것 같다. 층마다 다른 설계와 문양은 만상의 현실세계, 여성적인 화려함을 상징한다. 사진 박보하

같다.

만일 어떤 사람이 이 관세음보살의 이름을 받들면 그 사람이 혹시 큰 불 속에 들어가더라도 불이 그를 태우지 못할 것이니, 이것은 관세음보살의 신통한 위력 때문이니라.

만일 큰물 속에 떠내려가게 되더라도 관세음보살의 이름을 부르면 곧 얕은 곳에 닿게 되느니라.

또 백천만억 중생이 있어서 금·은·유리·자거·마노·산호·호박·진주 등의 보물

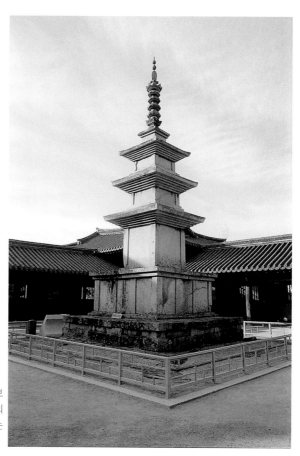

119. 석가탑(높이 8.23m, 국보 21호)은 사색에 잠긴 승려의 남성적인 의식과 추구를 보는 듯하다. 사진 박보하

을 구하기 위하여 큰 바다에 들어갔을 때 가령 폭풍이 불어 그 배가 아귀인 나찰 (羅刹)들의 나라에 떠내려가게 되더라도, 그 가운데 한 사람이라도 관세음보살 의 이름을 부르는 이가 있다면 이 사람들은 다 나찰의 재난으로부터 벗어날 수 있으리니, 이러한 인연으로 관세음보살이라 이름하느니라.

만일 어떤 사람이 죽음을 당하게 되었을 때 관세음보살의 이름을 부르면 죽이 려던 자들이 가지고 있는 칼이 동강 나서 능히 그로부터 벗어나게 되느니라….

『법화경』은 더 나아가 한순간이라도 관세음보살을 부른 이는 한평생 음

식과 마실 것과 옷과 의약으로 공경한 사람과 공덕이 같다고 서술하고 있다. 그 같은 압도적인 위력에 어느 누군들 거역할 수 있겠는가? 바다에 난파했다거나 불을 만난 사람들은 『법화경』에 써 있는 말을 부인할 여지가 없이 관세음을 불렀을 것이다.

25품 끝부분에 무진의(無盡意)보살은 목에 걸었던 보배구슬과 영락으로 된 목걸이를 끌러 관세음보살에게 공양한다. 『법화경』에는 이 목걸이가 백천만 냥이나 하는 값진 것이라고 씌어 있다. 관세음보살이 이를 받으려 하지 않으므로 무진의보살은 "어지신 분이여, 저희들을 가엾이 여기사 이 영락을 받으소서"라고 다시 말하였다.

마침내 관세음보살이 그 아름답기 그지없는 목걸이를 받더니 두 몫으로 나누어 한 몫은 석가모니 부처에게 바치고, 나머지 한 몫은 다보부처탑에 바쳤다. 이로써 불국사 석가탑과 다보탑에 대한 설명이 가능해진 것이다. 석가탑과 다보탑은 관세음보살이 중생에 대한 연민의 정으로 받아들인 목걸이의 두 몫을 상징하고 있는 것이다.

불교는 오랜 기간에 거쳐 여러 나라로 전파되면서 가는 곳마다 고통에 시달리고 끝없는 위험에 처해 있는 사람들에게 받아들여졌다. 관세음은 그들에게 희망이자 위안이었으므로 오래지 않아 곧 불교 사찰에서 가장 중요한 표상이 되었다. 관세음은 오늘날 한국 불교에서도 첫째가는 입지를 지녔다.

한국 땅을 여행하다 보면 곳곳에 외로운 파수꾼처럼 서 있는 석탑을 보게 된다. 그 자리가 옛날 번성했던 절터였음을 말해주는 적어도 1천 기 이상의 석탑들이 그 표석이 되어 있는 것이다.

백제는 5층탑 양식을 발전시켰으며, 이는 일본으로 전래돼 호류지의 유명한 목조 5층탑을 남겼다. 첫 번째 호류지는 607년 백제 장인들에 의해 건축됐다. 670년 이 절이 불타 없어지자 두 번째 호류지 역시 백제인들의 손으로 세워졌다. 이때의 백제인들은 660년 멸망한 백제에서 일본으로 이주해온 집단이었다. 이렇게 해서 전쟁의 가공스러운 한 측면을 통해 600년

경의 백제 목조탑이 어땠을지를 오늘날 그려볼 수 있게 됐다. 오늘날 한반도에 백제의 불교 유적으로 겨우 남아 있는 것은 폐허가 된 미륵사지와 정복군이었던 당나라 소정방(蘇定方)에 의해 모독된 정림사지 5층탑 정도가 고작이다.

신라는 3층탑을 일반화시켰다. 그 규범은 2개의 기단을 갖춘 것으로 하대석은 평평한 데 비해 상대석인 둘째단은 수직적이며 조붓하다. 이 두 단의 기단 위에 3층의 탑신이 매끈한 화강암 판석을 써서 때로 텅 빈 속을 지닌 채 구성되었다. 꼭대기에는 장대 같은 찰주(擦柱)가 솟아 9중으로 된 장식을 지녔다. 9는 단수 중 최대의 가능성을 나타내는 숫자이다.

여기에 제시된 수학에는 사뭇 심오한 과학 또는 마력이 숨어 있다. 두 층의 기단은 모든 짝수가 의미하듯 '땅'을 뜻한다. 탑신 3층은 하늘 또는 하늘의 뜻을 말한다. 찰주의 9중 장식은 3을 3번 곱한 숫자로 수학적 도식에 따르면 가장 완벽한 숫자이다. 음과 양, 남과 여, 하늘과 땅 같은 기본 개념을 염두에 둔다면 어째서 기단이 2중으로 구성되며 그것이 짝수라는 사실, 그 짝수가 뜻하는 것이 '땅'이라는 것을 이해하게 된다. 어느 탑이나 홀수로 층을 이루고 있어 '남성' '하늘' 그리고 '긍정'을 상징한다. 찰주의 9 중 장식은 이러한 상징을 절대적으로 강조한 것이다. 한반도 전역에서 짝수로 된 탑을 보았다는 소리 같은 건 있을 수 없다. 기단을 층수에 넣어 계산했거나 전북 익산 미륵사지 탑에서 보듯 오랜 세월이 지나며 파괴된 것일 뿐이다.

불국사의 두 탑도 위에 말한 수학적 양식에 부합한다. 석가탑은 2단의 네모난 기단을 바탕으로 3층의 탑신이 올라서고 그 위에 9중으로 된 찰주가 섰다(석가탑의 원래 찰주는 없어졌다. 복원된 찰주가 과연 정확한 것인지는 의문의 여지가 있다). 이 탑은 퍽이나 엄숙하며 기하학적이다. 그로써 이 탑의 상징은 매우 남성적이다. 그 옆의 다보탑은 전세계를 통틀어 단 하나의 유형이다. 기단이 있고 네 방향에서 오르는 계단이 붙어 있다. 땅을 상징하는 것이다. 그러나 기단 위에서부터는 층수를 따지기가 매우

어렵다. 내 계산으로는 '땅' 또는 삼라만상의 '현상'을 뜻하는 4를 가진 4층으로 보인다.

게다가 각 층마다 모양을 완전히 달리하고 있다. 어떤 층은 네모, 어떤 층은 땅을 뜻하는 4의 배수 8각형이다. 석가탑이 폐쇄된 자존의 형태로 하늘을 꿰뚫고 있다면, 다보탑은 '열려' 있으며 틈입이 가능하다. 원래는 계단 위 네 군데 입구에 네 마리의 사자석상이 앉아 있었으나 일본이 그중 세 마리를 탈취해갔다. 지금 하나만이라도 남은 게 불행중 다행이어서 네 마리 사자석의 온존했던 원래 모습이 어땠을지 짐작케 한다. 다보탑에는 욕계의 세속에서 귀중한 보물을 나타내는 형형의 곡선이 들어 있다. 여러 가지 모양새를 화강암으로 다듬어 꾸민 다보탑은 정신세계를 상징하는 8.23미터의 석가탑보다 더 높은 10.4미터로 솟아 현상세계를 나타낸다. 석가탑은 사색에 잠긴 승려의 한 군데로 집중된 의식과 단일한 추구를 보는 듯한 데 비해 다보탑은 갖가지 면모와 겉 모양 및 많은 곡선이 땅과 여성, 유혹적인 만상의 현상세계를 보는 듯하다.

신라 경주 불국사를 건설하고 석가탑·다보탑 두 탑을 세운 불교철학은 화엄종에서 나왔다. 화엄종은 이제 거의 완전히 사라진 종파이지만, 아직도 한국 전역에 화엄종파 몇몇 절이 남아있긴 하다. 한때 화엄종은 한국 불교의 90퍼센트를 차지할 만큼 한국 불교의 지배적 이념이었다. 화엄의 요체는 의상대사에 따르면 '현상과 실체, 또는 물질과 정신은 서로 스며드는 하나이며 동체이다.' 즉 사치함은 현상을 말하는 것이 아니라 현상과 같은 하나에 속한 정신의 결정체라는 이 논리 위에서 신라시대 불교 절은 온갖 호사를 다한 것이 되었다.

겉에 보이는 모순은 모순이 아니며, 그 반대되는 것과 동체이자 서로 스며들어 있는 것이므로 남성과 여성은 기본적으로 같은 하나라는 화엄종 개념에 집중하여 불국사와 석굴암, 석가탑·다보탑을 통해 이토록 탁월하게 표현해낸 불교국은 오직 한국뿐이다.

지적인 논리로 보자면 화엄은 모든 불교철학 중에서도 가장 심오한 것

이다. 신라 한국인들이 느끼고 알던 것을 20세기에 사는 우리들이 정확히 파악하기는 어렵다. 하지만 신라는 스스로의 결단으로 3인의 여왕을 냈을 만큼, 주자학으로 다스리던 조선시대에 비해 여성에게 주어진 동등한 인권을 어느 한 군데도 훼손하지 않은 시대였다.

오늘날에는 매년 백만 명의 학생들이 불국사 수학여행차 경주에 온다. 그저 며칠 묵고 갈 뿐 달리 배우는 게 없어 보인다. 인솔한 선생님들도 불교사나 불교철학에 대해 아는 것이 없고, 쉴새없이 소란스러운 학생들을 지도할 생각조차 않고 내버려둔다. 학생들은 지금 세상에 유례가 없이 정교하게 조각되고, 전무후무하며, 어떤 것과도 비교를 넘어선 특별한 유물인 탑에 와 있다. 두 탑이 지닌 깊은 의미에 대해선 어떤 설명도 주어지지 않으며, 8세기에 알려져 있던 의미도 오늘날에는 잃어버렸다.

불국사 석가탑과 다보탑의 건축은 우연히 이루어진 것이 절대 아니다. 두 탑은 천만다행으로 용케 지금까지 전해져 온다. 이런 행운을 가진 만큼 그 안에 깃들인 깊은 의미를 알아내어야만 할 필요가 있다.

논밭에 덩그러니 서있는 수백의 화강암 석탑들을 보면서 모든 것이 환상일 뿐이며 모든 것이 변한다는 불교의 원리를 생각하고 그들을 좀더 가까이 느껴보도록 하자. 한국 불교는 그동안 수많은 변화를 겪어왔고 앞으로도 변화할 것이다. 그리고 탑은 여전히 그곳에 서있으면서 한때 한반도가 열렬한 불국토였음을 말해줄 것이다.

한·중·일의 탑 세우기 경쟁

신라 황룡사탑과 중국의 명당, 일본 호류지 탑

오늘날 국제사회에서 한 국가가 차지하는 위상은 상당 부분 국민총생산, 군비, 소득 수준 등으로 결정된다. 어느 시대에 그랬는지 얼른 상상이 안 될지 모르나 7세기에는 어느 나라가 제일 높은 탑을 건축하느냐는 문화적 역량을 두고 국제경쟁이 벌어졌다! 마치 여의도에 63층의 대한생명 빌딩을 지으면서 "아시아에서 가장 높은 건물"이라고 했던 것처럼. 그렇긴 해도 1300년 전 한국의 국제경쟁은 지금같이 홍콩이나 대만, 싱가포르와 맞서 산업화를 겨루는 게 아니라 중국과 문화 역량을 겨루는 것이었다.

중국은 당시 아시아 최대 국가로 번영하고 있었다. 최고의 탑 건립을 두고 국가적 역량과 특권의식을 겨루는 이 경쟁에 중국과 한국에 이어 이제 막 불교에 눈을 돌리고 국가적 상징의 건축물을 세우기 시작한 일본이 3위로 들어왔다. 바꿔 말하자면 한국은 장대한 규모의 중국과 이미 대륙을 한 바탕 휩쓴 불교를 처음 받아들이느라 제반 문물에 바삐 돌아가고 있는 이웃나라 일본과의 중간에 있었다. 이런 상황에서 경주에 황룡사(皇龍寺)를 건립키로 한 것은 유익한 경영이었다.

한국은 신라 27대 선덕(善德; 재위 632~647)여왕대인 645년 80.18미터의 황룡사 9층탑을 지었다. 일본은 스이코(推古; 554~628) 여왕 때인 607년 백제인들이 와서 33미터의 첫 번째 호류지 탑을 세웠다. 685년 중국은 측천무후(則天武后; 624~705)의 집권 아래 91미터나 되는 명당(明堂)을 세웠다. 유교와 불교가 혼합된 건축이었다. 누군가 여권(女權) 논리에 관

심 있는 사람이라면 7세기에 아시아 최고의 탑 건립을 두고 세 곳의 건축이 모두 여왕 통치하에 지어진 사실에 주목할 것이다.

세 사람 중 한 사람은 지금 생각해보더라도 아주 자유분방한 여왕이었다. 측천무후는 남성 편력으로 악명이 높았다. 일본의 스이코 여왕은 39세에 즉위해 70대 중반에 죽었는데 평생 스캔들 비슷한 것도 남기지 않았다. 그래도 스이코 여왕은 명목상의 통치자에 불과했고 조카 쇼토쿠(聖德) 태자가 실제 통치를 담당했다. 그러나 두 사람을 막후에서 조종한 실력자는 4세기 한반도에서 일본에 건너가 정착한 부여 기마족의 직계 자손 소가노 우마코(蘇我馬子), 즉 '말의 자손'이었다. 당시 일본의 실질적 지배자이던 소가 가문이 한국인 후손이었으므로 이들은 자연히 동족 불교도들을 후원했음을 기억해야 할 것이다. 스이코 여왕은 628년 세상을 떠나기 직전 남긴 말로 "우리는 소가 가문 사람들이다. 어르신께서 분부가 있으시면 비록 밤이라 해도 낮에 하는 것처럼 그 분부를 따라야 할 것이며, 또한 낮에 내리신 말씀은 어두워지기 전에 그대로 지켜야 한다"고 했다.

다시 이들 세 여왕 재위시, 불교가 번성하던 7세기의 탑 세우기의 경쟁 이야기로 돌아가자.

신라는 527년 공식적으로 불교를 받아들인 뒤 불교건축에 진력했다. 황룡사는 553년부터 짓기 시작했는데 애초에 새로운 궁궐을 지으려던 것이 우연한 계기로 뒤바뀐 것이었다. 무속신앙이 아직도 맹위를 떨치고 있어 용이 그 터에 나타나자 그 현현을 기려 궁궐 대신 절을 짓기로 한 것이었다. 한국에서 가장 장대했던 절 건축이 무속신앙의 근원에서 발원되었다는 사실은 특별난 것이다.

신라의 첫 번째 사찰인 황룡사는 17년 만인 569년에 완공됐다. 동서 288미터, 남북 281미터로 80,928제곱미터(2만 4,525평)에 달하는 황룡사는 대웅전의 길이가 47미터, 폭이 17미터나 하는 웅대한 건축물이었다. 이를 12세기나 13세기 중세 프랑스에 세워졌던 성당 규모와 비교해본다면 황룡사는 유럽이 몇 백 년간 꿈도 못 꿀 만큼 웅대했던 건축물이었던 셈이다. 대

웅전에는 무게가 23톤이나 하는 장륙불(丈六佛)을 모셨는데, 여기에는 금이 3.6톤 이상 소요되는 것이었다. 그러나 신라는 당시 금이 풍부한 부자나라였다. 황룡사의 위세를 더해주는 것으로 745년에 49만 근(80톤) 무게의 대종이 주조됐다. 황룡사에 주석했던 고명한 승려로는 7세기에 중국에 유학했던 원광(圓光) 스님이 있었다. 한국역사상 가장 높이 솟았던 9층탑은 645년 완공됐다. 『삼국유사』의 다음 기록에 따르면 이 탑은 지혜의 화신 문수보살을 기린 것이다.

"귀국이 여왕의 통치 아래 있으니 타국이 이를 업신여길지 모른다. 황룡사의 황룡이 신라를 보호해줄 것이다. 용을 위해 9층탑을 짓는다면 이웃의 아홉 나라가 신라에 조공을 바치게 될 것이다."

신라는 백제와 경쟁하면서도 왕들은 가장 우수한 백제 건축가 아비지(阿非知)를 불러다 쓰지 않을 수 없었고, 80.18미터 높이의 황룡사 9층탑

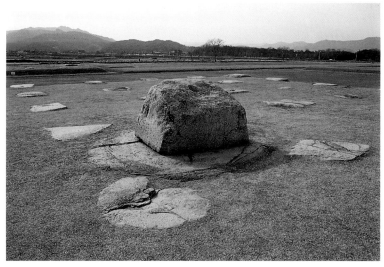

120. 지금은 심초석을 비롯해 65개의 주춧돌만 남은 경주 황룡사지는 553년에 건축에 들어가 이후 아시아 최대 가람으로 남아 있었다. 80.18m에 달했던 황룡사 9층목탑은 백제 건축가가 세운 것으로 호류지 5층탑과 같은 양식을 하고 있었을 것이다. 이 탑은 선덕여왕 때 이웃 9국을 위압하는 힘의 상징으로 세워졌다. 사진 박보하

(한 변이 23.5m)도 이들 백제 건축가의 손에서 이룩된 것으로 호류지 5층 탑과 같은 양식이었을 것이다. 7세기 중엽 완공된 황룡사 9층탑은 이후 불타 없애질 때까지 아시아에서 가장 높은 탑으로 군림했다.

황룡사 9층탑에는 석가모니의 진신사리(眞身舍利)가 사리함에 모셔졌다 (그것은 자장대사의 꿈에 하늘로부터 내려온 것이다. 이 시대에는 기적이 참 많이 일어났다). 부처님 진신사리에다 황룡의 보호라는 성스러움에도 불구하고 80.18미터의 황룡사 9층탑은 이후 5번의 화재를 만나는데 4번은 낙뢰에 의한 것이었고 마지막으로는 1238년 이 탑을 질투한 몽골군의 방화로 불타 없어졌다. 목조탑은 치명적인 화를 입기 십상이다. 이로써 1626년에 건립된 법주사(法住寺) 팔상전(捌相殿)이 이 땅에 남아 있는 유일한 목조 5층탑이다.

오늘날에 와서 황룡사 9층탑의 위용이 어땠을지는 법주사 팔상전을 보면서 상상해볼 뿐이다. 높이 21.61미터, 탑 한 변이 11.35미터의 팔상전 역시 5층의 목조로만 건립된 것으로 높이도 607년경 시작된 호류지의 5층탑과 거의 비슷하다. 현대에 와 어울리지 않게 기괴한 미륵상이 한국에 유일하게 남은 아름다운 목조탑인 이 팔상전을 깔아뭉갤 듯 옆에 서 있다.

나당연합군을 편성해 고구려와 백제를 멸망시킨 뒤 당나라 측천무후의 야심은 신라 황룡사보다 더 높은 탑을 건설하는 것으로 모아졌다. 고구려·백제 정벌에 나섰던 군대로부터 소상히 보고를 받은 측천무후는, 그당시 신라 경주의 자랑거리였던 황룡사와 황룡사 9층탑에 대해서 잘 알고 있었음에 틀림없다. 당나라 장수들은 또한 예배 대상이었던 금동 미륵보살상 같은 것을 당나라로 가지고 들어갔을 것이다. 당시 신라에서는 '미륵보살의 화현(化現)'이라고 말하는 것이 최고의 찬사이기도 했다. 중국의 측천무후도 유명한 학자들로 하여금 '측천무후야말로 미륵의 환생'임을 '발견해내도록' 일을 꾸몄다.

황룡사탑은 사방 길이의 한 변이 23.5미터에 달했으며 대웅전은 길이가 47미터나 되었다. 여기에 모신 불상은 무게가 23톤이나 나가는 장륙불로

서 두껍게 금이 입혀졌다. 측천무후는 경주 황룡사 9층목탑을 퇴색시키기 위해 이 모든 것들보다 더 나은 것을 원했다. 그러나 그 건축물은 얼마 안 가 극적인 운명을 맞았다.

규모에 있어서 세상을 깜짝 놀라게 할 건축물을 지으려는 측천무후는 한나라 시대에 제물을 바치는 곳이었던 '명당(明堂)'을 짓기로 작심했다. 그러나 그 명당이 어떻게 생긴 것이었는지에 대한 기록이 전혀 없었으므로 선대의 황제들은 일이 잘못될까 두려워한 나머지 아무도 엄두를 내지 못했던 일이었다.

측천무후도 688년에 이르러서야 계획을 실행에 옮기기로 하고 승려 설회의(薛懷義)를 건축 책임자로 임명했다. 측천무후는 얼마 전 그를 알게 되었고 그의 정력적인 모습에 감명받은 터였다. 그가 글을 읽을 줄도 쓸 줄도 모르는 작자라는 것은 아무 장애가 안 되었다. 측천무후는 그를 곧바로 낙양성 밖 중국에서 가장 오래된 절인 백마사의 주지로 임명했다. 측천무후의 총애를 한몸에 지니게 된 그에게 환관과 노비, 그리고 황제의 마구간에서 보낸 말들이 주어졌다. 이 당시 불교 승려들은 머리를 깎았지만 도교인들은 그렇지 않았다. 측천무후의 정부인 그는 이후 도교인들을 볼 때마다 강제로 붙잡아 머리를 삭발해버렸다.

이 새 주지가 건축에 대해 약간의 기술이 있어 보였으므로 무후는 명당의 건립과 함께 그 뒤에 천당(天堂)·천추(天樞) 같은 건물도 세우도록 하였다. 장방형 2층 건물에 원형으로 된 3층을 얹어 90미터 높이에 달하는 탑 모양의 건축이 되었다. 1층의 벽화는 사계절에 맞는 짐승들을 그려넣고, 2층 벽화에는 12지신상을, 3층에는 24절기를 나타내는 그림을 그렸다. 지붕은 용 모양의 쇠기둥으로 받쳤는데 그 위에 금이파리를 덮은 쇠봉황새를 얹었다. 전체 구조는 열 군데를 돌아가며 지붕까지 오는 거대한 목재기둥으로 떠받들었다. 이 목재를 광동성에서 벌목해 배에 싣고 당나라 수도 낙양까지 오는 데 1천 여 명의 인력이 들었다.

명당 뒤에는 천추가 지어져서 거대한 목조대불이 안치됐는데 어찌나 큰

121. 660년 백제가 멸망한 뒤 일본으로 피난간 백제 건축가들은 축적된 기술력으로 일본 궁궐을 위해 두 번째 호류지 5층탑을 세웠다. 첫 번째 호류지 역시 백제인의 손으로 건축되었으나 불타 없어진 뒤였다. 일본 나라에 있는 호류지 목조 5층탑은 32.45m 높이에 한 변이 7.5m인데 처마의 곡선과 높아지면서 작아지는 체감 비율 등이 백제인의 숨결을 느끼게 한다. 사진 김유경

지 부처의 손가락 하나에 사람이 10명도 더 올라설 수 있을 정도였다. 좀 과장해서 말한다 치더라도 이 불상은 아마 60미터가 넘는 크기였던 것 같다.

도대체 이곳에서 어떤 불교 의례가 치러졌던가?

대불 앞의 바닥은 15미터 깊이로 움푹 파낸 뒤 여타 불상들을 안치했는데 '땅에서 솟아나는 의식'이란 이름의 의례 때마다 기계로 이들 부처를 지상에 끌어올렸다. 황소를 제물로 희생시켜서 그 피를 목조불상 머리에 발랐다. 소피를 뿌리는 의식은 음력 정월 초하룻날의 행사로 대중적인 것이었다. 7세기의 중국 불교는 인도에서 처음 비롯되던 당시의 불교와는 거리가 멀었다. 불교는 일종의 곡예(曲藝)로 변질돼가고 있었다. 선을 추구하는 승려들은 산속으로 들어가버리고 왕실을 경멸한 것도 하등 이상할 게 없었다.

벼락치기 건축가가 된 중 설회의는 교만무쌍해지더니 안하무인이 되었다. 그와 측천무후의 사이는 냉각되었다. 버림받고 빈털터리 거지가 된 이 건축가 주지는 여주군(女主君)에 대한 원한이 사무쳤다(그는 백마사를 예쁜 여승들로 가득 찬 화류집으로 만들어놓았다). 7년간 이 엄청난 목조 건물의 책임자로 있었던 주지는 건물 안으로 몰래 들어가서 불을 질러버렸다. 건물이 타는 불빛은 도시 전체를 비추었으며 목조 불상은 산산조각이 나서 타버렸다.

주지는 붙잡혀서 참형을 당했다. 측천무후는 건물을 재건축하도록 지시했는데 이번에는 전만 못해 크기도 작아지고 높이도 줄었다. 그러나 측천무후를 상징하는 금봉황만큼은 더 커졌다. 나중에 가서는 이 건물도 불타버렸지만 질투심에 의한 방화는 아니었다.

이렇게 해서 경주 황룡사탑에 대한 중국의 도전은 끝을 맞았다. 측천무후가 세운 탑은 면적과 벽화에 대한 기록밖에 남아 있지 않다. 그러나 거의 대부분의 중국 탑은 한국 건축에서 보듯 하늘로 들린 처마를 볼 수 없고 미학적으로 한국 사찰 건축과 같은 산뜻한 맛이 없다.

660년 백제가 멸망한 뒤 일본으로 피난간 백제 건축가들은 그들의 축적된 기술력으로 두 번째 호류지 5층탑을 세웠다. 첫 번째 호류지 역시 백제인의 손으로 건축되었으나 불타 없어진 뒤였다. 일본 나라에 있는 호류지 목조 5층탑은 32.45미터가 조금 넘는데 처마의 곡선과 높아지면서 작아지는 체감 비율 등이 백제인의 숨결을 느끼게 한다.

임진왜란으로 이 땅의 거의 모든 절들이 불타 없어지기 전까지 얼마나 많은 목탑들이 남아 있었는지는 모른다. 그렇긴 해도 더 높은 탑을 쌓으려 한 한·중·일의 경쟁은 7세기가 지나서야 그친 것으로 보인다. 흥미롭게도 현대 건축에서 다시 그런 경쟁이 불붙은 듯하다. 이번에는 물론 강력 철근 콘크리트에 유리벽을 쓰고 지진에도 끄떡없을 뿐 아니라 번개 같은 것은 웃음거리밖에 안 되는 엔지니어링을 바탕에 깔고 있는 건축으로서다.

황룡사 9층탑의 건축공법

　한국에서 가장 높은 황룡사 9층탑은 645년 경건한 불교도였던 신라 선덕여왕대에 세워졌다. 『삼국유사』에 보면 이 탑이 80.18미터 높이의 9층탑이었음을 알 수 있다. 80미터라면 엄청난 높이인데, 최근의 황룡사지 발굴에서 가로 세로 8줄의 주춧돌 64개와 심초석 1개가 발굴되어 탑의 한 변이 23.5미터에 달했음을 확인했다. 일본에서 이에 필적할 어떤 기록도 찾아낼 수 없는 만큼 황룡사는 이로써 가장 규모가 컸던 절임에 틀림없다. 거의 동시대 일본 호류지에 세워진 5층탑은 32.45미터 높이에 한 변의 길이는 7.5미터를 하고 있다.

　황룡사는 여러 번 화재를 당했는데 고려 고종 때 몽골군의 방화로 파괴되고 난 뒤에는 재건축되지 못하였다. 다행히 호류지는 670년의 화재 이후 재건축되어 이제까지 전해져온다. 호류지는 660년 나당연합군에 의해 멸망한 백제의 장인들이 대거 일본의 두뇌로 유입되면서 건축된 절이었다. 호류지 건축을 담당한 예술가와 건축가, 장인 들이 백제인이었고 신라를 위해 황룡사를 건축한 것도 아비지 같은 백제인이었기에 그중 유일하게 남아 있는 호류지의 5층목탑 건축양식은 전통적인 백제 양식에 따른 것이었음을 짐작할 수 있다. 나라 호류지 부근의 호린지(法輪寺) 탑과 호키지(法起寺) 탑은 호류지 탑보다 낮은 3층탑이지만 역시 동일한 백제 양식으로 지어진 것이다.

　야심만만한 탑건축의 시작은 우선 산에 들어가서 목재로 다듬었을 때

122. 1626년 건축되어 국내에 남은 유일한 5층 목조탑인 속리산 법주사의 팔상전은 일본 나라 호류지 5층탑의 기조를 보여주는 것이다. 국보 55호, 높이 21.61m, 탑 한 변이 11.35m. 사진 박보하

높이 30미터가 넘는 크고 튼튼하고 곧게 뻗은 재목감을 골라내는 것이었다. 호류지의 목재 심주(心柱, 탑 한가운데 박는 기둥)는 땅속에 3미터 깊이로 박혀 있는 만큼 원래 재목은 40미터 이상의 큰 나무였을 것이다(그당시에 어떻게 그 큰 통나무를 절터까지 운반했는지는 또 다른 문제다). 40미터의 큰 나무를 통째로 어떻게 다뤘을지 추측으로밖에 알 수 없는 터에 하물며 황룡사의 심주감인 76미터 높이의 통나무에 있어서랴? 도대체 그걸 어떻게 가늘 수 있었을까? 호류지 탑의 기본 공법은 중심에 박은 심주 주위에 마치 우산살이 퍼지듯 가로보를 엮는 것이었다. 탑의 각 층을

123. 전남 화순 쌍봉사의 3층 목탑. 1984년 화재로 소실되기 이전 조선시대 건축으로 남은 유일한 3층 목탑이다. 소실 이후 재건축되었다.

둘러싼 벽체(壁體)는 들보를 지탱하는 내력벽이 아니라 병풍처럼 둘러진 것이다. 바꿔 말하면 이 방식은 캔틸레버(Cantilever)[1] 공법으로 처마를 대담하게 내뻗치게 했다.

나로선 전문 건축가가 아니니 80.18미터의 황룡사 9층탑을 어떻게 목재만을 써서 건축했을지 더 이상 알 수가 없다. 측천무후가 낙양성에 지은 91미터짜리 명당 건물이 철주를 심으로 박아 지어졌던 사실은 신라 황룡사 9층탑이 어떻게 지어졌을지에 대한 참고사항이 된다. 명당은 쇠심주를 박아 안에서는 3층이고 밖에서는 9층으로 보이게 한 건물이었다. 중국 목재는 한국 목재처럼 강한 재질이 못 되었다. 중국의 대궐과 절 건물에 뻘건색 주칠 단청을 입히는 것은 그 때문이다. 반면에 한국산 목재는 중국 것보다 훨씬 품질이 좋은데도 건축가들이 당나라 풍습을 모방해 대궐과 절에 붉은 칠을 올렸다.

그동안 발굴된 5세기 금관 등에서 증명된 것처럼, 탁월한 금속 장인이 많았던 신라로서 목재 기둥 2개를 철이나 청동과 같은 금속으로 연결시켜 원하는 대로 60미터가 넘는 대들보감 목재를 얻지 않았을까? 『삼국유사』에는 9층탑이 완전히 목재만을 써서 건축되었다고 한다. 그렇다고 나무를 금속으로 연결시키는 것을 배제하는 말은 아니라고 본다.

국립경주박물관에서 얼마 떨어지지 않은 황룡사지는 고고학자들의 수년간에 걸친 발굴 결과 심초석을 비롯해 65개의 화강암 주춧돌이 발견되

1. 한쪽 끝이 고정되고 다른 끝이 받쳐지지 않은 상태로 되어 있는 보.

었다. 조유전 발굴단장은 그림을 보여주며 황룡사 9층탑의 사방 크기는 한 변이 23.5미터로 밝혀졌음을 설명한다. 이는 호류지 5층탑의 한 변 7.5미터에 비해 1층의 길이가 3배 가까이 되는 것이다. 80.18미터 높이를 받치는 밑변의 비율로서 타당한 치수인 것이다.

688년 측천무후가 낙양에 세웠던 명당은 695년에 불타 없어졌는데 이후 중국은 다시는 그런 높은 목조탑을 시도하지 않았다. 처음 지을 때 많은 스캔들이 따랐기 때문에 자세한 사항 역시 후세에 남겨지지 못했다. 중국에서 아직도 전해오는 전탑들은 아시아에서 가장 높이 건축된 것이다.

전(塼)을 사용한 건축은 한국에서 초기 불교 시대 이외에는 거의 도외시되었고 일본에는 전혀 유입되지 않았다. 목재로는 하늘로 쳐들린 처마의 곡선을 낼 수 있었지만 벽돌은 그런 미학을 발휘하기가 불가능한 때문이었다. 또한 벽돌 전은 전체가 단단한 한 덩어리로 뭉치기 때문에 내부 장식의 여지가 없었던 것도 도외시된 이유였다.

한반도에서 화강암 석탑에 앞서 세워졌던 목탑들은 모두 전란과 벼락 등으로 남아 있지 못하고 7세기 후반에서 8세기에 걸쳐 집중적으로 세워진 석탑들이 한국탑의 전형으로 남아 있다. 한반도 곳곳에 말 그대로 수백 기의 석탑이 여러 번의 보수를 거치고도 꿋꿋이 서 있으면서 자아내는 아름다움을 보고 있노라면 한국 땅에는 한때 목탑도 이만큼 많았을 것이고 그것들은 대단히 아름다웠을 게 틀림없다는 생각을 떠올리게 된다.[2]

2. 1998년 3월 일본 나라에서 7세기 조메이 천황(舒明天皇, 호류지를 건축한 스이코 여왕의 후계자) 당시 건축되었던 구다라다이지(百濟大寺) 9층탑(百濟大塔)의 규모가 발굴 조사 결과 처음으로 밝혀졌다. 가로 세로 한 변이 모두 30미터에 이르러 황룡사탑보다 더 큰 것으로 추측되는데 탑의 이름이 말해주듯 백제의 영향이 한창일 때 세워진 건축물이다. 코벨의 이 글이 씌어진 것은 1984년 4월이었다.

목탑에서 석탑으로
백제 미륵사탑

흔히들 "신라는 군사력이 강했고 백제는 예술에서 뛰어났다"고 말한다. 하지만 예술과 문화에 대한 깊은 관심 탓에 백제는 좋은 전사들을 많이 확보하지 못한 나머지 신라에 무릎을 꿇게 되고 신라는 경쟁국이던 백제의 영광을 깡그리 잿더미로 돌려버렸다. 당나라 군대는 한반도에서 가장 우수한 건축가들이 모여살면서 수많은 목조탑과 석탑을 세운 백제 땅을 짓밟았다. 오늘날 남아 있는 미륵사지(彌勒寺址) 7층탑(혹은 9층탑)은 백제 건축의 영광을 시사해준다.

그러던 차에 문공부가 공주－부여 유물 복원에 관심을 갖고 이 지역을 국내외 관광객 앞에 좀더 단장시켜 내보내겠다고 하는 반가운 소식이 들린다(1981).

그렇긴 해도 미륵사지의 무너져내린 석탑은 복원하지 말고 그냥 지금의 폐허대로 놔두었으면 한다. 길 안내 표지판도 거의 없이 한적한 곳에 파묻혀 있는 이곳은 말 그대로 인상 깊은 유적지이다. 코니 최 같은 베테랑급 관광안내자도 논밭 한가운데 있는 이 장엄한 폐허를 찾아가는 게 힘들어 불평을 할 정도였다. 적당한 주차장을 갖추고 찬 음료수와 군것질거리를 파는 가게, 그리고 여러 나라 말로 된 길 안내판이 구비된다면 더없이 좋을 것이다.

미륵사탑은 목조에서 석조로 탑의 재료가 옮아가는 과정의 건축양식을 보여주는 만큼 더 흥미롭다. 고대 인도에서 일어났던 것과 똑같은 일이 백

124. 한국의 화강암 석탑 중 가장 오래되고 규모도 가장 큰 익산 미륵사지 석탑. 부여에서 불과 40km 떨어진 곳에 위치한 미륵사지는 논 한가운데 덩그렇게 서 있다. 한 귀퉁이에 원숭이 모양 석상이 있다. 지금은 6층까지밖에 안 남은 모습이지만 600년경에 건립된 원래 탑은 적어도 7층탑, 어쩌면 9층탑이었을 것이다. 당국이 이 사적지를 말끔하게 손보았을 뿐 탑의 복원 같은 것은 손대지 않고 있어 더 좋아 보인다. 마치 목재처럼 다듬어진 옥개석을 볼 수 있다. 미륵사는 편년상 경주고분 시대보다 정확히 1세기 뒤의 유물이지만 한국문화사에서 고분과 맞먹는 중요성을 갖는다. 사진 박보하

제에서도 일어났던 것이다. 벼락 등 여러 가지 원인으로 너무나 많은 종교 예술품들이 소진돼버렸다. 백제 건축가들에게 목재 서까래나 들보 같은 것을 돌로 교체하는 일은 그다지 힘들 것 없었다. 기둥도 석재 열주(列柱)에 배흘림기법[3]을 그대로 가미해(그리스의 파르테논 신전처럼) 대치했다.

미륵사탑은 원래 7층탑에 20미터 높이를 하고 있었다. 백제 왕이 좋아한 건축물이자 오늘날 한반도 전역을 통틀어 남아 있는 고대 석탑 중 가장 규모가 큰 것이다. 오늘날의 탑은 동북쪽 부분이 5층까지 명증하게 모양새를 갖추고 있으며 6층 부분은 한귀퉁이 조금밖에 안 남았고 7층 부분은 완전히 무너져내렸다. 그런데도 남은 탑의 높이가 14.24미터에 이른다.

미륵사탑의 조성 연대는 백제 건축이 절정에 달했던 7세기 초, 그러니까 신라 왕실에서도 백제 건축을 경주로 들여다놓고자 했고, 일본의 군벌 세력가 소가노 우마코도 백제에서 건축가와 와공(瓦工)을 초청해 일본 역사상 최초의 절다운 절 호류지를 지었던 그때이다. 그래서 미륵사지 폐허는 오늘날에도 백제 건축의 진수를 말해주고 있다.

미륵사탑에서 특히 주목할 것은 석재를 다룬 석공의 달인의 경지에 이른 솜씨다. 무거운 화강암 돌덩이를 마치 백제 목조탑에서 보듯 날렵한 느낌에다 하늘을 향해 우아하게 쳐들린 곡선으로 다듬어냈다. 일본의 고도(古都) 나라 호류지의 목조탑이 이러한 우아한 곡선을 그어내고 있음을 증거로 삼을 수 있다. 미륵사탑은 화강암으로 목조탑 같은 모양새를 제시하는 것이다.

층수가 올라가면서 체감되는 옥개석(屋蓋石)의 선도 비록 폐허가 되긴 했어도 미륵사탑에 분명하게 드러난다. 신라 탑에 적용된 것과 달리 여기서의 체감률은 극히 완만해서 우아함을 느끼게 한다. 이 탑은 동양에서 제일 큰 석탑이다.

처마 부분이 석탑치고 특히 넓어 보이는 것은 바로 그 전의 목조탑을 그대로 옮겨놓은 것이거나 목조 건축의 영향을 너무 강하게 받고 있는 때문

3. Entasis. 기둥의 중간이 배가 부르고, 아래위로 가면서 점점 가늘게 만드는 양식.

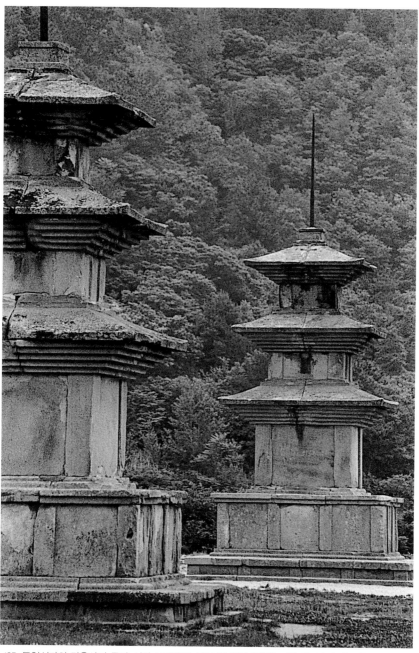
125. 통일신라의 감은사지 동탑·서탑. 동해에서 용이 된 문무대왕을 기린 탑. 사진 박보하

이다. 아무 기록도 남아 있지 않지만 600년을 갓 넘긴 시대에 건축가의 야심이 이런 탑의 건축과 맞물린 것이다.

목조 건축의 유형을 따랐거나 또는 그로부터 영향받은 백제의 석탑 건축은 삼국이 통일된 660년 이후 신라의 기술과 합쳐졌다. 이러한 예로서 대표적 건축이 바로 경주 감은사(感恩寺) 동탑, 서탑으로 이들도 지금은 논 한가운데 폐허가 된 절터 위에 서 있다. 감은사는 사후 동해에 묻혀 용이 되려 한 문무대왕과 깊은 관련이 있다. 동해에 출몰하는 왜구를 격퇴하는 데 신통력을 구하기 위한 의도로 조성된 것이다.

'전형적인 신라 양식의 탑'으로 불리는 감은사탑은 2층의 기단 위에 얹힌 3층탑이다. 층수가 올라가면서 높이와 폭의 체감이 두드러지고 탑신(塔身)은 아무 조각도 새기지 않은 채 단순한 맵시를 보인다. 3층의 탑신이 올라가면서 옥개석의 곡선도 하늘로 선명히 치켜올라가고 있다. 인도 스투파의 한중간 꼭대기를 장식하던 왕실용 일산에서 유래된 찰주가 물론 이들 탑의 중심부에서 솟아나와 있다. 바닷가에서부터 산비탈, 논밭 한가운데에 이르기까지 1천 기도 더 넘게 서 있는 화강암 석탑들은 한반도가 한때 '열렬한 불국토'였음을 입증해준다.

미륵사지 출토 인면 와당

그대가 말을 할 수만 있다면!

그대의 입은 벌려 있는 것 같다. 아니면 끈으로 그렇게 고정시킨 것인가? 코는 여느 한국인의 그것처럼 곧고 길게 뻗어내렸다. 그러나 두 눈은 이 땅에서 한 번도 본 적이 없는 그런 눈매다. 무엇 때문에 그런 눈을 하고 있을까? 그대는 신인가 아니면 인간인가? 도사 혹은 부처? 구레나룻 턱 부근에 도교에서 불로장생 약으로 치는 불로초가 분명하게 새겨져 있기에 그대가 도사인가 하는 의문이 들었다. 그러면서도 그대는 전라북도 익산 미륵사 절터에서 발견되었기에 부처냐고도 묻는 바이다. 아니면 둘다 겸했는지? 한국 종교에서는 그런 혼합이 보통이니까 문제될 것도 없다. 그러면 당신은 독성(獨聖, 邢畔尊者), 석가모니 부처님의 제자 나한인 모양이다. 부처님 제자들은 해탈한 뒤 한국에서 독성이 되어 동자들이 쟁반에다 천도 복숭아나 석류 같은 과일을 담아올리며 받든다. 독성이니까 당신은 불로초를 그렇게 가까이하고 있는 것이겠지?

기와에 찍힌 얼굴은 분명히 웃음 짓고 있는 것 같다. 무슨 비밀을 알기에 그처럼 미소 짓고 있는 것인가? 한국의 남도 땅 황토흙 속에 1200년이나 묻혀 있다가 마침내 발굴돼 나온 게 기뻐서 웃고 있는 것인가? 그렇다면 그대는 '미륵사의 비밀'에 대해 뭘 좀 알고 있는가?

5년에 걸친 발굴이 끝났는데도 미륵사에 관한 사실은 끝내 밝혀지지 않을 것인가. 그 옛날의 미륵사는 불교 사찰로서 경쟁국인 신라에서도 이와

126. 익산 미륵사지에서 발굴된 인면기와. 백제 무왕은 신라와 고구려를 포함한 외적으로부터 백제를 보존해갈 방편으로 이곳에 왕국을 건설하고자 했다. 초기 한국사에서 불교는 외교 전략으로 활용되었다. 이 와당의 인면에는 중국 도교의 민간설화에 깊이 뿌리박은 불로초가 두 개 그려져 있어 흥미를 끈다.

비길 것이 없었다. 미륵사는 세 군데 가람터에 세 군데 대웅전을 갖춘 절로 가람마다 각기 탑과 본존불이 안치됐다. 이곳에서 가장 경이로운 사실은 목조와 석조가 혼합된 탑이 있었다는 것이다. 발굴보고서에 따르면 가람터 동서 양편에는 석탑이 들어섰고 한가운데는 목탑이 서 있었다. 이 사실은 백제 건축양식의 변화과정을 극명하게 나타낸다.

변화과정의 또 다른 추이는 탑 짓는 돌을 떠낸 모양새가 꼭 목재 들보를 다듬어낸 것처럼 날렵하다는 사실이다. 지금 남아 있는 폐허 미륵사지탑은 그런 과정의 결과였는가? 지금의 폐허는 나당연합군에 의해 멸망하기 전인 600년경 백제 건축의 영광에 대해 무엇을 증언하려는 것일까.

일제감정기 일본 당국은 이 유적이 귀중한 것임을 알아채고 무너져내리는 탑 왼쪽을 시멘트로 발라 고정시켰다. 분명 이 탑은 벼락으로 파괴되었고 시간이 지남에 따라 무너져내렸을 것이다. 지금까지 몇 년 동안이나 고고학자들이 발굴작업을 해왔고 앞으로도 3년은 더 이곳을 파내려갈 작정이라고 한다. 고고학자 5명, 조교 10명, 발굴자 60명의 발굴단은 미륵사의 비밀을 캐내는 데 괄목할 만한 성과를 올렸다. 1년에 1억 원의 비용이 들지만 고작 비탈진 폐허에 불과했던 자리에서 찬란한 고대 문명의 실체가 드러나면 그게 어딘가.

백제 무왕(武王)은 열렬한 불교도여서 익산을 중심으로 이 지역에 강력

한 불국토 건설을 꿈꾸었다. 산이 감싸안고 있는 이 사적지는 파내려갈수록 더 귀중한 유물들이 건져진다. 발굴품에 나타내는 대로 이곳은 청동기시대의 거주지였다. 또한 고려시대 기와도 발굴되었다. 980년 경종(景宗) 재위 5년을 말하는 기와도 있고 1317년 충숙왕(忠肅王)대의 기와도 나왔다. 지금은 궁벽한 시골에 불과한 이곳이 무엇 때문에 과거에는 그렇게 중요한 터로 지목되었는가? 수로관 파편이 어떤 열쇠를 쥐고 있지나 않을까? 백자 조각은 무슨 뜻인가? 고려청자 파편도 물론 발굴되었다.

나의 칼럼을 오래 읽은 독자들은 본인이 백제-가야 지역 발굴에 역점을 두어왔음을 알 것이다. 지금 이 지역은 예술사적 가치가 무진한데도 간과되고 있다. 경주랑 보문단지에는 수만금을 쏟아부으면서도.

1981년 8월 나는 「미륵사지의 의미심장한 폐허」란 제목의 글을 썼다. 그 글에는 여기서 다시 되풀이할 필요가 없이 모든 기초사항들이 들어 있다. 발굴이 끝날 때쯤 7세기 초 이곳이 어땠는지에 대한 조감도 하나쯤 마련된다면 좋겠다. 이곳에 비구들말고도 비구니 스님들이 살았는지? 불교라는 지붕 아래 부자와 가난한 자가 함께 섞이던 당시 제도에 따라 이곳을 방문한 이들이 함께 묵었던 구호소 또는 병원이 있었는지?

발굴이 다 끝나 발굴품들이 창고에 정비되고 나면 미륵사로 난 신작로 길이 열렸으면 한다. 지금(1982) 같아서는 '하라, 못하면 죽는다'쯤의 각오를 가진 왕립아시아학회 같은 결연한 의지의 여행자만이 이곳을 찾을 수 있다.

불교의 원천인 인도와 같이 과히 요란스럽지 않은 여행자용 객사가 유적지마다 지어진다면 참 좋을 것 같다. 영국이 그런 시설을 인도에 정착시켰는데 방이 작더라도 수돗물이 나오고 잠잘 수 있는 간편한 시설 정도만 갖춘 객사였다. 인도의 모든 불교 유적지를 돌아볼 당시 묵었던 그런 곳은 호텔에 비해 요금도 싸지만 유용도에 있어서는 기숙사보다 한 단계 더 개인용으로 활용하게 만들어져 있었다. 사실 예술애호가들은 경주 1500년 고도에 반역하듯 들어선 보문단지보다는 이런 담백한 시설을 더 좋아할

것이다.

　돌아오는 길에는 왕궁리 5층석탑을 보았다. 그 역시 백제 건축의 기술과 옥개석의 우아한 선을 확인시켜주는 것이었다. 이곳 주민들이 여기다 정원을 꾸며 풍요를 비는 수석을 세웠다. 샤머니즘식이다. 근처에 벽돌공장이 두 곳 있어서 여전히 이곳의 철분이 많이 함유된 흙을 사용하는데 한 공장 이름은 '신라 벽돌'이고 또 다른 공장 이름은 '백제 벽돌'이었다.

제10장 인간 실존의 아름다움

미륵반가사유상

경주 송화산 석조반가사유상

미륵과 신라 화랑
신라시대 걸작부터 현대의 흉물까지

 기원전 5세기에서 기원전 2세기에 이르기까지 초기 불교에서는 네팔에서 태어나 실재하다가 기원전 483년 80세에 사망한 고타마 싯다르타가 유일한 부처였다. 불교가 북방의 아프가니스탄, 중앙아시아와 투르키스탄, 중국, 한국, 일본으로 뻗어나가면서 부처는 한 사람에만 국한되지 않게 되었다. 이것이 대승불교(Mahayana)로 통칭되는 정교한 불교 형식이다. 기원전 1세기쯤에 이르러 부처는 어디에나 있는 것이 되었고, 사람은 전지한 요소로서 누구나 불성을 지닌 것으로 여겨지게 되었다. 이렇게 해서 부처는 실재인물 싯다르타가 지상에 출현하기 이전부터 존재하는 것이 되었다. 전생의 부처는 모두 일곱이 있었다고 하며 실존했던 싯다르타 석가모니 부처가 있고, 또 하나 이 땅에 도래할 때를 기다리고 있는 내세불 미륵부처가 생겨났다. 절대 존재로서의 부처는 천, 만으로 현신(現身)한다고 하는 무한 부처의 개념도 있다.

 대승불교의 이러한 부처 개념 변화에 따라 불교미술에도 변화가 일어났다. 역사적 존재 석가모니는 바퀴라든가 열반의 보리수, 옥좌나 발자국 등의 추상적인 비유로 표현되던 것이 이제는 인간 모습의 형상으로 나타나기 시작했다. 이 경향은 대략 1세기경부터 비롯됐다. 그것도 처음엔 부처만 혼자 있었는데 곧 보살들이 함께 등장하기 시작했다. 보살은 중생을 구제하는 일만 그친다면 어느 순간에든 부처가 될 수 있는 존재들로서 추상적인 덕성의 화신들을 말한다. 불교미술은 중생이 불법을 분명히 알아들

을 수 있게 도와서 해탈케 하는 방편으로 꽃을 피웠다. 이론적으로 예술이란 보는 이를 특정한 형상 너머로 이끌어가는 것이어야 한다. 그것이 창조를 뒷받침하는 원칙이다. 불교가 전파되는 동안 수천, 수백만의 평범한 사람들, 문맹 계층들이 이를 받아들였는데 대다수는 불상에 깃들인 영험함을 좇아 열심히 불상을 숭배하면 기적이 일어나리라는 단순한 믿음을 가진 사람들이었다. 초기 대승불교의 여러 부처 중에서도 특히 인기 있었던 것은 서방세계를 관장하는 아미타불과 구세주 개념을 지닌 내세불 미륵부처였다.

이 글은 특히 한반도에서 성했던 미륵불 조각에 관한 것이다. 중국에서도 미륵불이 중요시되었고 일본에서도 어느 정도 중시됐으나 미륵을 진실로 가슴에서 우러나온 예술 형태로 만들어내고 또 오늘에 이르기까지 미륵에 대한 믿음과 불상 제조가 계속되고 있는 곳은 바로 한국이다. 미륵사상은 한국에 들어오기 전(3~6세기까지) 수 세기를 거치면서 계속 발전되었다.

한국은 7세기 전반에 걸쳐 미륵불을 특별한 존재로 받아들였으며, 그 열정을 일본으로도 전파했다. 미륵사상이 시들해진 뒤에도 예술가들의 손을 통해 만들어진 작품들이 미륵의 명성을 연장시켰다. 한국에서는 지금도 미륵불, 그것도 거대한 크기로 만들어지고 있다. 그러나 그 미학은 600년경의 신라 조각가들에 의해 절정에 달했다. 언제, 어느 지역의 어떤 미륵상도 이 당시 한국 예술가들이 만들어낸 미륵불을 넘어서지 못한다. 이런 절정의 아름다움이 나올 수 있었던 데는 그럴 만한 배경이 있었다. 이제 그 역사를 추적해보자.

기독교가 전파되기 두 세기 앞서 구세주가 나타나 이 세상의 고통을 없애주리라고 하는 믿음이 지중해 일대에 강하게 번졌고 이란에도 퍼져 나갔다. 여기서 퍼져 나간 메시아 사상은 대승불교 발생지였던 간다라(파키스탄)로 스며들어 갔다. 구세주 개념은 대승불교의 여러 보살 가운데서도 제일 먼저 생겨난 미륵보살에게 그대로 접합되었다. 미륵은 초기 소승불

교(Hinayana) 및 팔리어(Pali語)[1] 경전에 나오는 유일한 보살이자, 대승불교에서는 엄청난 위력의 보살로 확대된 존재였다. 미륵을 가리키는 마이트레야(Maitreya)라는 말은 산스크리트어로 '우정'을 뜻하는데 이 뜻이 확대되어 모든 것을 포용하는, 범세계적 사랑, 지극한 친절, 가없는 연민 등을 말하는 것이 되었다. 이런 것들은 대승불교가 가는 어디서나 환영받는 요소였다.

3세기에 이르러 미륵 숭배가 이미 성행했음이 중국 승려 법현(法顯)이 인도로 가면서(399~414) 목조에 금을 입힌 거대한 미륵불을 보았다는 기록에서 드러난다. 그 불상은 26미터가 넘는 크기로 인더스강 북쪽 데랄(Deral)이라는 곳에 세워져 있었다. 지금의 파키스탄에 해당하는 곳이다. 법현은 이 거불을 만들게 된 전설을 소개하고 있다.

마드한티카(Madhyantika)라는 부처님 제자 한 사람이 도솔천(兜率天)에서 이 세상에 내려올 때를 기다리고 있는 미륵에게로 오르는 능력이 있었다. 그는 솜씨 좋은 목수를 데리고 도솔천에 가서 미륵의 신체치수를 정확하게 재었다. 목수가 미륵상을 정확하게 깎아낼 수 있도록 그는 세 번이나 도솔천에 올랐다. 이렇게 해서 26미터짜리 미륵불상이 생겨난 것이다! 달리 생각하면 미륵은 공간적으로나 시간적으로 치수를 잴 수 있는 게 아니지만 조각을 포함해 예술은 그저 인간을 가르치기 위한 방편일 뿐이다.

거대한 미륵입상은 흔한 것이 되었고, 쿠차(Kucha)에도 2구가 있었는데 이슬람 군사와 몽골 유목민들에 의해 파괴되어 지금은 하나도 남아 있지 않다. 그렇지만 두 갈래의 길목이 마주치는 곳, 하나는 이란에서 중국으로 향해 난 길이고, 다른 하나는 간다라의 인더스강 협곡에서 중앙아시아를 거쳐 중국 넘어까지 가는 길이 만나는 바미얀(Bamian)에 2구의 거대한 불상이 서 있다. 이슬람 군사들이 얼굴을 짓이겨놓아 험한 몰골이지만 어쨌든 이제껏 전해져온다.[2] 목조가 아닌 돌을 깎아 만든 것인데 너무나 커서

1. 아리아 제어(諸語)의 하나. 남방 불교 언어에 사용된 언어.
2. 2001년 이슬람의 무장세력 탈레반에 의해 완전히 파괴되었다.

127. 바미얀의 바위벽에 새겨넣은 거대한 미륵불상. 미륵불의 초기 모습이다.

파괴할 수 없었던 것이다. 하나는 53미터이고 그보다 작은 것이 36.6미터나 된다. 각각 4세기와 5세기 초에 만들어진 것으로 보인다. 둘 다 강으로 향한 바위 절벽에 깎아세웠는데 후광도 지녔다. 바위를 거칠게 파내고 옷 주름을 만들어서 밝은 색으로 칠하고 여기저기에 금을 입혔다.

나는 둘 중에 오래되고 작은 불상은 미륵불이고 큰 불상은 아미타불이라고 믿는다. 36미터를 넘는 불상 머리 위에 아치가 있고, 여기 그려진 벽화에는 날개 달린 천사의 호위를 받으며 수레를 몰고 하늘을 가로지르는 해신이 있다. 초기 미륵은 페르시아의 해신 미트라(Mithra)의 영향을 강하게 받았다. 나중에 가서 미륵과의 그 같은 조합은 줄어들고 먼 데 있는 거대한 빛의 신 개념도 변했다. 미륵이 한국에 들어올 때쯤 해서는 친근한 인간만한 크기로 되어 있었다.

돈황에 있는 대부분의 미륵은 서 있는 입불이고 소수만이 앉은 자세다. 앞서 말한 것 같은 엄청난 크기의 미륵은 사라졌다. 미륵이 어떻게 반가사유상(半跏思惟像)으로 나타나게 됐는지를 말해주는 근거는 없다. 그렇지만 미륵은 친근한 존재로서 이 땅에 오는 날 지상의 모든 인간사를 도와줄 것이므로 사유하는 포즈를 취하게 된 것은 자연스럽다고 할 수 있다. 반가사유상 중 몇 개는 젊은 석가모니라는 주장도 있지만 미륵이 앞으로 석가

모니가 지상에서 차지했던 자리를 점할 것이니만큼 어떤 면에서 둘은 동일한 존재다.

372년 불교가 고구려에 처음 들어왔을 당시 만들어진 불상은 이제껏 발견된 유물로 보건대 서 있는 석가모니상이었다. 그러나 불교가 점점 자리를 잡아가면서는 아미타불이 즐겨 다루어졌다. 석가모니는 죽은 사람으로 알려진 만큼 물러나게 되었던 것이다. 『법화경』이 번역돼 나오면서 아미타불은 열반의 세계 저 너머에 있는 서방세계의 주재자로서 석가모니를 압도하는 위세를 지니게 됐다. 8세기에 와서 아미타불은 주불이 되었고, 이런 현상을 오늘날 한국 불교가 답습하고 있는 것이다. 오직 선종(禪宗)만이 이런 대중적 경향에 맞서나갔다.

미륵은 두 부처 간에 벌어진 인기 경쟁과는 떨어져 있었다. 그렇지만 4세기에서 6세기에 걸쳐 미륵불이 엄청난 인기를 얻게 된 것은 석가모니 사후 1000년이 지난 뒤, 그가 현세로부터 구원을 담당할 존재로 이 세상에 오게 된다는 예언 때문이었다. 대략 500년경에 미륵이 온다고 하였다. 『미륵하생경(彌勒下生經)』이 이러한 믿음의 근거가 되었다. 그래서 이 시대에는 어느 때보다 미륵 도래에 대한 기대가 컸다. 많은 기독교인들이 1000년경 예수가 재림한다고 믿고 그에 대한 기대로 들떠 살았던 것은 이미 알려진 사실이다. 그와 비슷한 일이 대승불교에서도 앞서 일어났던 것이다. 미륵이 나타나지 않자 다시 새로운 연대가 설정되었다(후일 기독교에서도 예수 재림이 일어나지 않자 교회 당국이 재림을 무기한 연기한 것처럼). 도솔천의 1년은 지상에서보다 훨씬 긴 기간이어서 인간 세상의 56억 7000만 년이 도솔천의 1년에 해당한다는 것이다.

미륵이 한국에서 중요한 예술 주제가 되면서부터는 좀더 인간적이고 가까이할 수 있는 존재로서 부각되었다. 527년 신라가 불교를 받아들일(고구려가 불교를 받아들인 372년과 좋은 대조를 이룬다) 즈음 거대한 미륵불상은 퇴색하고 그보다는 작은 반가사유상이 선택되었다. 고대 신라는 미륵을 매우 친밀한 존재로 대했다. 이런 현상은 정치·종교체제에 따른 화랑

의 성장과도 합치되었다. 살아 있는 사람에 대한 최대의 찬사는 '살아 있는 미륵불 환생'이라는 것이었다.

그 전까지 신라는 무속을 신봉하고 왕은 그 수장으로서 불교는 외래 종교라 하여 배척해왔다. 그동안 신라 땅에서 불교 조각은 진전을 보지 못했던 것이다. 신라 왕(무속권의 우두머리로서 신라 고분에서 출토된 금관과 요대 등 마력의 상징을 지니고 있었다)이 불교를 받아들이자 그것은 곧바로 기적과 결부되었다. 신라 불교에서 영험함, 혹은 마력은 무속권일 때 그랬던 것처럼 시초부터 중요한 역할을 차지했다. 불교는 개방적으로 상황을 받아들이는 종교인 만큼 신라 불교는 한반도 어느 나라보다 강하게 기적 지향의 색채를 띠게 되었다. 이것은 『삼국유사』와 『삼국사기』를 읽고 나서 얻어진 결론이다.

540년에서 575년에 걸친 진흥왕(眞興王) 재위 시절, 지상에 자주 모습을 나타내는 인간적인 미륵불 개념은 신라 귀족사회에 상당한 힘을 미치고 있는 것 같았다. 열렬한 불교도였던 진흥왕은 왕과 국가를 근위하던 여자 낭도 원화(源花)들을 전원 남성인 화랑으로 대치했다. 그 전까지 고대 신라 왕들은 모두 무속적 통치자였다는 사실에 상당히 주목해야 할 것이다. 달인급의 여무속인들인 원화는 샤머니즘 구제도의 산물이었다. 신라는 비단 샤머니즘만 불교로 바꾼 것이 아니라 가야를 처음 정벌하여 합병한 데 이어 다른 두 이웃 나라까지 정벌하려는 장도에 올라 있었다. 화랑은 모두 귀족계급 출신으로 그러한 야심을 성취하는 데 도움이 되는 막강한 조직이 되었다.

화랑이 강력하게 떠오르면서 덩달아 이들 소년전사 그룹의 수호신격이던 미륵도 중시되기에 이르렀다. 화랑들이 지녔던 계(戒)는 불교와 유교(국가에 충성하고 부모에 효도하라)가 혼합된 것이었다. 물론 신라 영토를 확장하기 위해 전장에서 적을 죽이는 일은 용납되었다. 소승불교에서 모든 살생을 죄악시하던 것에 비하면 이것은 큰 변화였다. 이들의 지도자들 중 몇몇은 불교 승려였다.

화랑의 원래 목적은 체력적으로 단련된 젊은 청년만의 정예집단으로 왕의 근위대였으며(열다섯 살이면 이러한 화랑이 될 수 있었다), 여자와의 연애를 지양하고(그 대신 동성애 문제가 있었던 것으로 보인다) 562년 가야를 병합한 데 이어 신라가 다른 두 나라와의 전투 때 우위를 차지하도록 하려는 것이었다. 1145년 편찬된 『삼국사기』에 최초로 화랑에 대한 기록이 나오는데 "가려뽑은 잘생긴 소년들로 화장을 하고 우아한 옷차림을 했으며……산과 강을 찾아 노래하고 춤추는 일을 즐겼다"고 한다. 그런데 이런 '나약해 보이는' 청년들이 전투에 참가한 것이다! 유명한 화랑 한 사람[3]은 562년 신라의 대가야전에서 지휘관으로 활약했으며 가야 합병을 적극 도왔다. 화랑은 나이가 들면 은퇴하게 되어 있었으나 신라가 삼국을 통일하는 전투과정에서 다수가 죽었다.

전투에서 죽음은 늘 있는 일이기에 화랑들은 미륵을 수호신으로 여기고 반가사유상의 미륵을 애중했다. 이에 따라 조그만 미륵반가사유상들이 대량 제작되었으며 아주 작은 미륵 불상은 가톨릭에서 여행중의 위험이나 사고로부터 안전을 기원해 착용하는 성 크리스토퍼 메달처럼 몸에 지닐 수 있었다. 서울 국립중앙박물관이나 국립경주박물관 모두 이런 소형 미륵 불상을 여러 구 전시하고 있으며, 지하 수장고에도 많이 보관돼 있어 이를 뒷받침해준다. 더 나아가 요렇게 조그만 미륵사유상들은 일본의 개인 소장이나 도쿄국립박물관 지하 수장고에도 다수가 있다.

신라의 아름다운 젊은 남성은 곧잘 미륵의 화현이라고 호칭되었는데 여러 화랑 가운데 김유신도 미륵의 환생으로 통했다. 『삼국사기』에 따르면 6세기 신라에 아주 명민하고 아름다운 소년 하나가 있어 미륵의 화현으로 여겨졌다고 한다. 그렇듯 불교예술에서 미륵은 젊고 약간 여성적이면서 날씬한 모습으로 나온다. 그 절정기는 6세기 중반부터 신라가 삼국을 통일한 668년까지 지속됐다.

금속예술을 통해서는 두 가지 미륵상이 만들어졌다. 둘 다 오른손을 뺨

3. 진흥왕 때의 진골 출신 화랑 사다함(斯多含)을 말한다.

가까이 대고 있으나 하나는 아주 단순한 삼겹 곡선의 삼산관(三山冠)을 쓰고 있고(국보 83호), 다른 하나는 훨씬 정교한 장식에 수식이 내려뜨려진 보관(寶冠)과 어깨를 덮는 소매 달린 천의(天衣)를 걸치고 있다(국보 78호). 한국미술사를 위해 정말 다행하게도 이들 두 미륵보살상은 서울 국립중앙박물관에 소장돼 있다.[4]

미륵보살에 관심을 갖고 연구하려는 이들은 서울 국립중앙박물관에 있는 조그만 청동반가사유상 10여 구와 국립경주박물관에 있는 몇 구 불상을 연구해야 될 줄로 안다. 7~8센티미터 크기의 휴대용으로 만들어진 듯한 이들은 이른 연대의 것인 듯 어딘가 거칠게 제작된 것에서부터 당대 금속 장인들의 세련되고 섬세한 솜씨를 보이는 것까지 있다. 전란으로 인해 삼국시대 예술품은 아주 극소수만이 전해오지만 한반도 역사의 어느 순간에 수백, 어쩌면 수천에 이르는 조그만 미륵반가사유상들이 제작되었으리라는 것을 추측할 수 있다.

삼산관을 쓴 조그만 청동미륵불상 하나가 국립경주박물관에 있다. 앞서 말한 한국의 대표적 미륵불상(국보 83호)의 10분의 1밖에 안 되는 크기지만 반가를 한 그 기본 형상은 놀라울 만치 똑같다. 이 작은 미륵반가사유상은 얼굴 부분이 무언가로 되풀이해 문질러진 듯 얇게 닳아진 상태다. 인도에서는 종교적 감흥과 일종의 영험을 구하느라고 불상의 얼굴을 문질러서 반질거리게 했다. 아마 그런 관습을 화랑 누군가가 따랐던 모양이다. 이러한 작은 불상이 여기저기 많이 나돌아다녔을 것으로 짐작된다. 이 작은 미륵반가사유상의 팔은 그다지 잘 만들어지지 못했고 손가락도 큰 미륵불상만큼 섬세하지 못한데 이는 견본을 보고 재생산한 물건이라 그럴 것이다. 꽃잎이 아래로 향한 연화좌대도 똑같고 머리 위에 쓰고 있는 삼산관도 같다. 물론 작은 미륵불상에서는 상체의 모습이나 옷주름 같은 세부

4. 국보 83호 미륵반가사유상은 1979~1981년 미국 내 8곳의 박물관에서 열린 '한국미술 5천년전'에 출품되었다. 국보 78호 미륵반가사유상은 1998년 6월 뉴욕 메트로폴리탄 미술관 한국실 개관 기념전에 전시됐다. 1957년에는 두 불상 모두 미국에서 전시됐다.

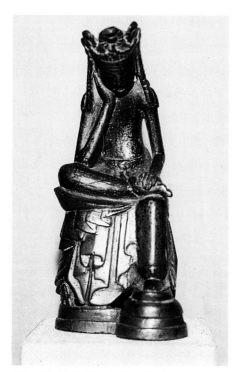

128. 신라시대의 소형 미륵반가사유상. 높이 15.0cm, 서울 국립중앙박물관 소장. 이 불상은 신라에서 매우 성행했던 미륵불 제작의 한 전형처럼 보인다. 사진 존 코벨

구조들이 보다 거칠게 다뤄져 있다.

미륵불이 하나의 전형으로 고대 신라에서 많이 활용됐다는 흥미로운 증거는 7세기 초 교토 한국인 집단의 지도자 하타 가와카쓰(秦河勝)가 세운 고류지(廣隆寺) 소장 123.5센티미터의 목조미륵보살반가사유상이 신라의 미륵반가사유상과 매우 닮았다는 사실이다. 고류지의 목조 미륵반가사유상은 일본의 섭정이던 쇼토쿠 태자가 갑자기 사망했을 때 623년 신라로부터 들여와 애도의 뜻으로 안치된 것으로 보인다.

삼국간에 벌어진 수많은 전투와 연이은 몽골 침략 등으로 한국 땅의 7세기 목조 불상은 남아나지 못했다. 그러나 쇼토쿠 태자에 대한 존경심으로 마련된 목조 미륵반가사유상 하나가 고류지에 용케 보전되어 그 아름다움을 오늘에 보여주는 것이다.

고대 신라 예술가들이 착상해내고 그에 따라 만들어진 미륵불은 그토록 아름다운 것이어서 오늘날 모든 동양예술을 대표하는 사진으로 소개되기도 하며, 한국예술 전체를 무시해버릴 때라도 이 삼산관의 금동미륵보살상만큼은 표지로 취급되곤 한다. 그런 미륵불이 나온 시기가 600년을 전후한 짧은 동안이었음을 생각할 때마다 감사하는 마음이 든다. 미륵반가사유상의 걸작품은 나무든 돌이든 금속이든 이 시기에 집중적으로 만들어진

것이다. 100퍼센트 확신할 수는 없지만 신라의 화랑들은 이 걸작 예술품의 발달에 큰 역할을 했던 것으로 보인다.

통일신라에 이르러 법신불(法身佛) 비로자나불이 무대 중앙에 등장하면서 미륵의 중요성은 퇴색했다. 후대에 와서 미륵보살상이 어떻게 둔감됐는지를 보려니 슬프고 기가 막힌다. 미륵을 특별한 신앙 대상이자 일종의 수호신으로 받아들였던 화랑이 별 의미를 갖지 못하자 예전의 거대한 미륵불이 되살아났다. 한국서 제일 큰(높이 24.5m) 돌부처라는 보물 218호 은진미륵(恩津彌勒)에 와서는 반가하여 앉은 자세도 사라지고 젊은 얼굴이나 귀족적인 풍모, 사유에 잠긴 분위기 같은 것은 눈을 씻고 볼래야 볼 수 없게 되어버렸다. 그 대신 조잡한 생김새에다 사각모 같은 것을 얹은 머리만 큰 불상이 눈을 깔고 내려다보는 것이다. 입술에 칠해진 붉은색은 야만스럽기까지 하다. 보는 이들의 마음속에 거부감을 일게 하는 은진미륵을 두고 혹자는 그것이 한국서 제일 큰 불상이라며 추켜세운다.

고려시대 것으로 역시 보물 115호인 안동미륵(安東彌勒)은 그렇게까지 밉상은 아니지만 그 역시 왕년의 미륵상이 가졌던 특징들은 없으며 다른 부처와 거의 구별이 안 된다. 그렇지만 적어도 유교 관리의 모자 같은 사각모는 여기 없다. 고려시대에는 아직 유교가 그렇게 발호한 것은 아니었다. 조선시대에 들어와 유교 천하가 되자 미래에 올 부처 머리에다 관리 모자를 씌워놓는 발상이 먹혔던 것이다!

더 끔찍한 것은 20세기 들어 법주사에 세워진 콘크리트 미륵상이다. 게다가 이 미륵상의 위치는 6~7세기 백제 탑의 우아하게 쳐들린 곡선을 연상시키는 조선시대 팔상전 목조 5층탑의 경쾌한 자태를 내리누르듯 옆에 붙어서서 괴상한 대비를 이루고 있지 않는가. 도대체 절에서는 어떻게 해서 이 아름다운 팔상전 바로 옆에다 꼴사나운 사각 모자와 후광을 인 콘크리트 불상을 세우도록 허가했는지 모두가 깊이 생각해볼 일이 아닌가.[5]

5. 법주사 용화보전 자리에 1930년대 태안의 한 갑부가 발원하여 1964년에 완성됐던 100척의 콘크리트 미륵불입상은 1986년 해체됐고, 그보다 약간 남쪽에 1989년 청동 미륵

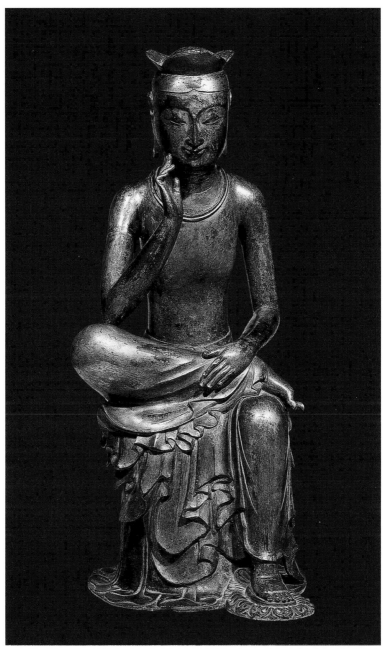

129. 신라시대 절정의 미륵불 제작을 말해주는 국보 83호 금동미륵보살반가사유상. 육감적
인 감각이 배제된 몸체에 사색에 잠긴 듯한 불상은 수인을 취하지 않아 인간적인 면모를
보이면서 신비로운 미소를 머금고 있다. 높이 93.5cm, 서울 국립중앙박물관 소장.

중국과 일본의 예술가들은 만들어내지 못했던, 600년을 전후한 시기에 한국의 그 고상하고 사유에 잠겨 있는 듯한 미륵반가상에 나타났던 미륵 미학은 종언을 고하고 만 것인가.

한국 불교는 주자학을 국교로 삼은 조선시대 통치자들 아래서 500년을 억눌려왔다. 또한 미래불 개념은 이미 생기를 잃고 궁지에 몰린 낡은 것이 되었다.

사실 오늘날의 불교신자들은 그가 생각해낼 수 있는 가장 먼 미래의 일로 '미륵불 도래'를 들기는 한다. 이 일은 앞으로 몇 조 겁(劫, 1겁은 4억 3200만 년)이 지나고 난 뒤 일어날 것이라는데, 거대한 바위에 1만 년에 한 번씩 비천의 날개가 스치는 것으로 그 바위가 닳아 없어질 때까지를 말하는 겁이라는 시간 단위는 그 자체가 이미 가늠하기 어려운 것이다.

미륵; 신라의 화랑들이 모두 부적처럼 지녔고 한때는 매우 중요시되어 최고의 경칭이 '미륵의 화현'일 때도 있었지만, 이제는 아무 의미도 없는 것으로 굳어져 통하는 바도 없고 움직임도 없이 마치 거대한 콘크리트 불상에서 보는 것처럼 차갑게 죽어 있다.

불이 다시 조성되었다.

서울과 교토의 쌍둥이 미륵반가사유상

1978년 가을 한국에 왔을 때 많은 사람들이 내가 불교학자인 것을 알고, 그중 한 분은 수십 번에 걸쳐 "한국 불교의 어떤 점이 중국이나 일본하고 다른가? 왜 다른가?"에 대해 물어왔다. 또 몇몇 사람들에게 내가 네팔과 스리랑카에서 연구생활을 했던 경력이 알려지면서 이들 나라의 불교와 내가 한국에서 보고 안 것 등을 비교해보라는 권유를 받았다.

기독교에 여러 교파가 갈려 있듯, 불교에도 여러 종파가 있어 대승불교, 밀교, 소승불교는 전파과정에서 나라마다 다른 특색으로 수용됐다. 이 사실은 불교가 강세를 이루었던 10여 국의 미술양식을 연구해보면 금방 눈에 띄는 것이다. 이들은 정치적 상황에 따라 변화를 거듭해온 모습들이다. 중국과 한국, 일본을 차례대로 휩쓴 대승불교 형식에만 국한해 말한다면 그 차이점은 쉽게 제시된다.

대승불교에서 석가모니 부처가 점점 중요성을 잃고 대신 여러 보살들이 예술상의 중요 주제가 되면서 삼국의 불교예술은 각자 노선을 달리하여 전개돼 나갔다. 원래 보살은 부처보다 지위가 아래인 존재들인데 모든 중생을 고통에서 구할 때까지 자신의 성불을 미루겠다는 서원을 한 점이 보통 사람들에게 기원전 483년에 사망한 석가모니보다 더 절실하게 받아들여졌다. 한국 불교미술이 중국이나 일본과 구별되는 것은 바로 이들 보살 중의 하나, 내세(來世)에 온다는 미륵보살에 대한 예술가와 대중들의 깊은 애정에 있어서다.

서울 국립중앙박물관에 소장된 국보 83호 금동미륵보살반가사유상을 주목해주기 바란다. 93.5m 높이의 이 금동미륵상을 두고 한국의 유명한 두 불교학자는 이 불상의 제작지가 백제인지, 신라인지를 놓고 의견이 엇갈리고 있지만 그보다 더 흥미로운 사실은 이 금동미륵상과 쌍둥이처럼 똑같은 불상이 일본 고류지에 가 있다는 것이다. 『일본서기』에 의하면 616년 신라에서 일본으로 불상을 보내왔으며, 623년에도 불상과 여타 불구들이 일본에 도착했다는 기록이 있다. 도대체 어떻게 거의 똑같은 불상 2구가, 하나는 금동이고 하나는 적송(赤松)으로 만들어져 하나는 서울에 앉아 있고, 하나는 교토에 앉아 있게 됐더란 말인가?

중요한 것은 적송으로 된 불상이 일본의 예사 오래된 절이 아니라 『일본서기』에 603년 건립된 것으로 나와 있는 한국 이주민의 절 고류지에 소장돼 있다는 사실이다.

이 절의 건립자는 일찍이 신라에서 이주해온 한국인 직물기술자들의 우두머리 하타 가와카쓰(秦河勝)였다. 이들의 직조기술은 당시 유치한 수준에 불과하던 일본에서 궁중으로부터 높은 평가를 받았고, 교토의 북쪽 30킬로미터 밖에 광대한 토지를 하사받기에 이르렀다. 이 지역은 오늘날의 교토시 남단 절반에 해당하는 면적이다. 땅주인 가와카쓰는 간무천황(桓武天皇)대에 가서 이 땅을 일본의 새로운 수도가 들어설 터로 다시 기증한다. 교토 남단 절반에 해당하는 땅의 등기상 첫 번째 주인은 신라에서 일본으로 이주해와 직조기술로 우대받던 한국인들의 우두머리 하타(秦) 가문이었던 것이다.

거상 하타 가와카쓰는 당시 섭정인 쇼토쿠(聖德) 태자(재위 595~622)의 절친한 친구였다. 쇼토쿠 태자는 일본에 불교를 진흥시킨 인물로 '일본 불교의 아버지'로 불리곤 한다. 태자 이전의 일본 궁중은 친(親)백제 반(反)신라 노선을 취하고 있었다. 그러나 불심이 깊었던 태자대에 와서는 한반도 삼국과 고른 우호관계를 유지했다. 쇼토쿠 태자의 불교 스승은 고구려 승려 혜자(慧慈)였고, 유교 스승인 각가(覺伽)는 백제 승려였다. 신라에서

사절단이 오면 측근인 하타 가와카쓰가 영접사로 나서서 쇼토쿠 태자측의 공식 접대를 담당했다.

하타 가와카쓰가 적어도 반쯤은 한국인 피를 지닌 섭정 쇼토쿠 태자와 가까운 사이였음은 이 미륵반가상을 이해하는 데 아주 중요한 사실이다. 쇼토쿠 태자는 한·일간의 우호관계를 유지함으로써 신라를 공격하려는 일본 내 세력을 견제하였다. 하타는 이 점을 높이 평가했으며 당시의 신라에서는 고귀한 인간에 대한 최고의 경칭이 '살아 있는 미륵보살의 화현'이었으므로 하타 가와카쓰는 쇼토쿠 태자를 미륵불과 동격으로 여기게 되었다. 그 같은 발상은 『삼국유사』에 기록된 대로 신라시대 특정 젊은이들을 미륵하생(彌勒下生)이라고 일컫던 것과 같은 것이다.

쇼토쿠 태자는 48세에 홍역으로 급서했다. 이 때문에 하타가 자신이 세운 절 고류지에 그가 존경했던 쇼토쿠 태자를 기리려는 미륵보살상을 주문했으리란 것도 짐작이 된다. 나는 그가 태자의 죽음을 장엄한 것으로 만들기 위해 신라에 불상 제작을 의뢰했다고 생각한다. 그러나 시일이 촉급했기 때문에 청동으로 주조하는 대신 신라의 장인은 적송 통나무 하나에서 걸작 미륵보살상을 깎아내고 그 위에 금을 입혔다. 623년 불상이 일본에 도달한 기록은 『일본서기』에 다음과 같이 기록되었다. "봄에 서거한 태자를 기린 금부처가 7월에 도착했다."

일본에는 이와 같은 적송을 써서 만든 조각이 없다. 원래 이 불상의 머리에는 삼산관 위에 훌륭한 청동투조보관이 씌워져 있었으나(호류지 구다라(백제)관음과 몽전의 구세관음에서 보듯) 사라졌다. 고류지의 목조미륵보살은 서울 국립중앙박물관 소장 금동미륵반가사유상(국보 83호)과 삼산관 모양까지도 거의 똑같다. 물론 목조 조각과 청동주조에 따르는 기법 차이 같은 것은 인정해야 할 것이다.

오늘날 금칠이 벗겨지면서 그 안의 나뭇결이 드러나 보이게 됐다. 특히 얼굴 부분 뺨 주위에 둥근 나뭇결이 두드러져 보인다. 고류지 미륵보살반가사유상의 미학적 정수는 오랜 세월로 인해 벗겨진 금칠 아래 드러난 나

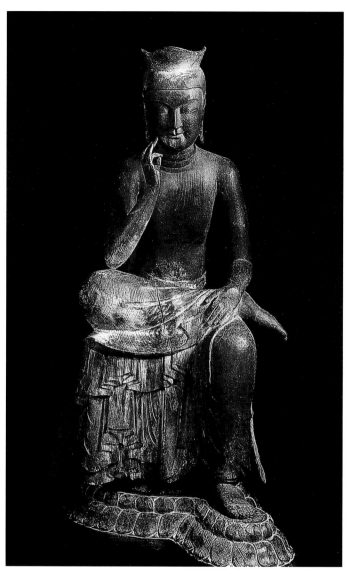

130. 목조미륵보살반가사유상. 일본 국보 제1호, 높이 123.5cm 일본 교토 고류지 소장. 이 목조미륵반가사유상은 서울 국립중앙박물관 소장 금동미륵반가사유상 (국보 83호)과 아주 닮았다. 역사기록은 이 미륵불이 일본 불교의 아버지로 불리 는 쇼토쿠 태자를 추모해 일본 내 한국인 거류민 집단의 우두머리 하타 가와카쓰 가 신라로부터 들여와 623년 고류지에 안치한 것임을 밝히고 있다.

뭇결 때문에 이루 말할 수 없이 고양되었음이 사실이다. 얼굴의 나뭇결 무 늬로 인해 이 미륵불상은 매끈한 얼굴을 한 금동미륵상보다 한결 돋보인 다.

머리에 쓴 삼산관, 귀의 처리법, 손과 여러 가지 몸짓 등이 도저히 부정 할 수 없이 똑같다. 목에는 모두 세 줄의 선으로 부처 상호를 갖추었으며, 서울의 금동미륵불상은 목 아래 옷자락 표시가 있다. 그러나 두 불상 모두 가슴 부위는 이상화되어 전연 육감적이거나 감각적 느낌이 안 들게끔 처 리됐다. 모든 초점이 얼굴과 내리뜬 눈, 오른팔을 들어 오른 뺨에 닿을 듯 말 듯하게 갖다댄 섬세하기 짝이 없는 손에 집중되는데 한 점 군더더기가 끼여들지 못하도록 했다.

이들 두 미륵보살상을 통해 많은 사람들은 한국인의 미륵불에 대한 미 학이 당시 최고 수준에 올라 있었음을 느낀다. 인간의 고통에 대해 깊이 생각하면서 이들의 고통을 덜어줄 방안을 사유하는 듯한 신성이 여기에 이상적 모습으로 빚어져나온 것이다. 고류지의 목조미륵반가사유상은 얼 굴과 뺨, 양손에 드러나 보이는 나뭇결이 또 다른 차원의 아름다움과 질감 으로 인한 호소력을 주는 데 비해 서울 국립중앙박물관의 금동미륵보살반 가사유상은 금속 재질에서 오는 차가움이 약간 느껴진다.

쌍둥이 두 미륵불상 모두 눈썹이 콧대에 스며들면서 이어지는 곡선으로 처리돼 사색적 분위기를 강하게 풍긴다. 본디 두 불상 모두 머리에 청동보 관을 쓰고 있었을 것이 분명한데 전해지지 않는다. 중국이나 일본의 예술 가가 만들어낸 어떤 미륵불상도 한국인의 손에서 나온 이 두 미륵불상과 같은 정신적 고고함을 지니고 있지 못하다고 솔직히 말할 수 있다.

고류지 불단 왼쪽에 미륵보살반가사유상이 또 하나 있는데 이 불상은 뺨에 눈물 한 방울을 머금고 있다. 이 또한 한국인의 솜씨로 보인다. 일본 으로 이주한 한국인들의 절 고류지는 불단에 2구의 미륵보살반가사유상 을 안치해놓은 세계 유일의 장소이기도 하다.

이 사실은 신라인들이 가슴속 깊은 데서부터 미륵보살을 섬기고 있었으

며 일본에 이주한 한국인들 또한 마찬가지였음을 말해주는 증거이다. 이들 한국인은 현 교토 서쪽 지역에 정착해 양잠과 직조에 종사했던 전문가 집단이었다. 오늘날에도 교토의 명성을 대표하는 직물센터인 니시진(西陣)은 대부분이 7세기 한국인들의 후손들이다.

교토에는 여러 번 대화재가 일어났으며, 10년 동안이나 지속된 오닌의 난(應仁의 亂;1467~1477)[6] 동안 대부분의 절이 소실되었다. 고류지는 교토시 중심에서 서쪽 외곽으로 비켜난 위치 덕분에 전란의 불길을 피할 수 있었다. 불상의 영험함을 믿는 사람들은 이 또한 '신라 불교'의 기적이 아닐 수 없으며 미륵불상은 7세기 초 일본이 신라에 진 빚을 야무지게 드러내주는 것이라고 말한다. 두 나라 사이에는 서로 으르렁대고 경쟁하고 피를 보는 일들이 때로 있었다. 그러나 예술창조에 관한 한 그것은 두말할 여지 없이 한국에서 일본으로 일방적으로 흘러간 것이었다.

6. 일본 중부 교토 지역에서 일어난 내란. 이 난을 계기로 장원제(莊園制)가 무너지고 대영주인 다이묘(大名)가 부상하게 되었다.

인간 실존의 진정한 평화로움

미륵반가사유상과 야스퍼스

얼마 전(1981) 서울대 철학과 심재룡 교수가 내게 유명한 독일 실존주의 철학자 칼 야스퍼스(Karl Jaspers)의 글 하나를 건네주었다. 그것은 아주 놀라운 것이었다. 실존주의는 "인생은 무의미한 농담 같은 것이다. 그러나 지적인 개체로서 인간에게는 인생을 어떻게 살 것인가(혹은 자살해 죽어버릴 것인가) 선택할 권리가 있다"는 철학적 명제를 던진다. 야스퍼스는 이 말에 덧붙여 종교예술에 관심을 보이면서 인간 모습을 한 종교적 신성의 예로 한국의 걸작 목조 조각을 든 것이다.

야스퍼스는 한국인이 만들어 현재 일본 고류지에 소장된 목조미륵보살반가사유상을 두고 "진실로 완벽한 인간 실존의 최고 경지를 조금의 미혹도 없이 완벽하게 표현해냈다"고 썼다. 이 독일 철학자가 처음에 거론한 것은 그리스와 로마 신상이었는데 이들에 대해서는 "아직 초월하지 못한, 지상의 인간 체취를 지닌 것"이라고 했다.

그는 '세속의 때'라고 옮겨놓음직한 독일어 단어를 구사했다. '신성의 아름다움과 합리성의 이상적 표현'으로 만들어진 그리스 신상조차 이 실존주의 철학자에게는 '너무 세속화'되어 보였던 것이다. 나아가 그는 기독교미술에서는 미륵사유상에서 보는 것 같은 '인간 실존의 순수한 환희'를 찾아볼 수 없다고 갈파하고 있다.

야스퍼스는 세계미술사를 들춰보다가 '완벽한 표현'으로서 그가 생각하던 것에 미치는 이 반가상을 찾아낸 것이다. 이것은 또한 본인이 오랫동안

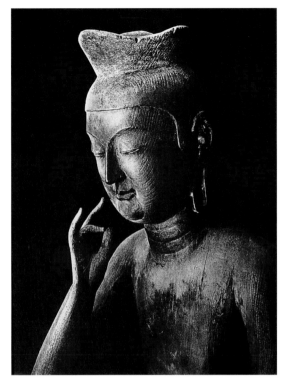

131. 고류지의 목조미륵
보살반가사유상 부분.

즐겁게 해오는 작업이기도 하다.

1960년대 초 내가 처음으로 고류지를 찾았을 때 절 박물관 창문에는 두 꺼운 커튼이 내려져 있고 영어와 일본어로 "사진 찍지 마시오" 하는 커다 란 팻말이 붙어 있었다. 그때 나는 일본의 유서 깊은 오타니대학(大谷大 學)에서 인도 불교를 연구하는 교수와 동행하고 있었다. 그 교수가 절에 "이분은 미국 캘리포니아대학에서 일본미술사(!)를 가르치는 교수인데 강 의 교재로 이 미륵상 사진이 꼭 필요하니까 찍게 해달라"고 말을 잘해주었 다. 정말 그랬다! 그 당시에는 모든 책에 이 목조미륵반가상이 "일본 아스 카 시대의 걸작"이라는 설명이 붙어 있었다.

그로부터 20년이 지나 나는 좀더 많은 걸 알게 됐다. 이화여자대학 등에

서 '한국미술사'를 강의하면서 나는 이 미륵반가상이 7세기 초 한반도에서 무수히 만들어졌으나 7세기 전란에 모두 없어진 불상 조각을 대표하는 '한국 불교 예술품'이라고 가르친다.

그러나 한국에서조차, 학술단체마저도 이 사실을 완전히 인정하지 않거나 또는 감히 주장하지 못한다(1981년 현재). 나는 이 미륵상이 한국에선 흔한 목재지만 일본에는 없는 적송을 써서 조각한 것이라는 사실 외에도 쇼토쿠 태자의 측근이던 하타 가와카쓰 가문이 당시 교토의 한국인 거주민들을 위해 고류지를 세웠다는 기록으로 미루어 고류지의 목조미륵반가상이 한국 것임을 확신한다.

고류지의 미륵불상은 국립중앙박물관 소장 국보 83호 금동삼산관미륵반가사유상과 너무도 똑같아서 이를 보는 사람은 누구나 두 불상의 자세라든가 얼굴, 머리에 쓴 관과 옷자락의 생김새까지 흡사한 데 주목하지 않을 수 없다.

'한국미술 5천년전'의 주요 전시품으로 서울의 금동미륵반가상이 출품돼 1976년 일본에서 첫 전시를 갖고, 이어서 1979~1981년까지 미국 내 8곳의 박물관을 순회전시한 것은 정말로 현명한 선택이었다. 일본을 포함해 전세계가 서로 닮은 두 불상의 존재를 눈여겨보게 됨으로써 '일본문화의 근원인 한국'을 천명하는 기회가 된 것이다.

얼마 전 동국대 총장 황수영 박사는 "이제 모든 사람들이 고류지의 미륵불상이 한국 것임을 알게 됐을 것"이라고 말했다. 그러나 나로선 그 말에 전적으로 동감하기 힘들다. 나도 여러 차례 이 목조미륵불상이 어떻게 해서 교토 고류지에 소장되기에 이르렀는지를 논했다. 그런데 최근 연세대학의 한 여성 미술사 교수로부터 나의 주장이 틀렸다고 하는 공격을 받았을 뿐 아니라(한국의 미술사학자들은 세계에서 가장 훌륭한 예술품 중의 하나인 한국의 문화유산을 스스로 부정하려고 기를 쓴다) 또 몇몇 일본의 '전문가'들은 그러한 보물을 '놓치고 싶지 않기' 때문이다.

이제 한국인들은 눈을 바로 뜨고 현재 일본에 가 있는 한국 미술품들이

'일본미술사' 영역으로 분류되는 상황을 막아야 할 때다. 유럽이나 미국에 가 있는 한국 미술품들은 일반적으로 한국 것이라는 사실을 몰라 아예 무시하는 경향이다. 또 일본어 학습세대를 넘어선 진보적 안목의 한국미술사학자가 드물다(1981년 현재). 한국의 미술사학자들은 과거 몇 십 년 전 일본에서 수학하였으므로 일본에 압도되어버렸거나 적어도 일본사학자의 논리에 순종하고 있는 것이다.

일본에서 나는 '친한국적'이라고 비난받는다. 나의 첫 전공 학문이 일본예술이었음을 생각할 때 이런 류의 비난은 아주 역설적으로 들린다. 나는 일본예술에 대해서는 10권의 저서를 냈지만 한국예술에 대해서는 아직 『Korea's Cultural Roots(한국의 문화적 근원)』(1981) 한 권밖에 내놓지 못했다. 한국예술 영역에 첫발을 내딛은 데 불과하다.[7] 어찌되었건 독일 철학자가 이 미륵반가사유상에 대해 쓴 글을 더 자세히 읽어보자. 아래 글은 야스퍼스의 『패전의 피안으로(That Beyond the Defeat of the War)』에서 인용했다.

고류지의 미륵보살상은 진실로 완벽한 실존의 최고 경지를 한 점 미망 없이 완전하게 표현해내고 있다. 나는 이 표정이야말로 가장 순수하고 조화로우며 세속적 잡사의 한계 상황을 뛰어넘은 인간 실존의 영원한 모습을 상징했다고 생각한다. 철학자로서 지내온 지난 수십 년간 인간 실존의 진정한 평화로움을 구현한 이 같은 예술품은 달리 본 적이 없다. 이 불상은 모든 인간이 다다르고자 하는 영원한 평화와 조화가 어울린 절대 이상세계를 구현하고 있다.[8]

7. 이 글이 쓰인 것은 1981년 7월 29일이었다. 존 코벨 박사의 한국문화를 논한 첫 저서 『Korea's Cultural Roots』는 1981년 서울에서 영문으로 출판되어 1997년 12쇄를 발행했다. 이후 5권의 한국문화 관련 저서를 냈다. 일본예술에 관한 저서는 미출판된 저작까지 합해 모두 16권이다.

또 하나의 걸작, 보관을 쓴 미륵반가사유상

한국 미륵불상의 아름다움을 중국이나 일본 두 나라와 비교할 수 없을 만큼 높여준 것이 서울 국립중앙박물관에 소장된 또 하나의 청동미륵불이다. 국보 83호 금동미륵반가사유상이 '한국미술 5천년전'의 주요 전시품목으로 선정돼 1979년 이래 2년에 걸쳐 미국 내 8곳의 도시를 순회전시하며, 2백만에 이르는 미국인 관객들로부터 찬탄을 받는 동안 이 미륵반가사유상은 박물관의 어두컴컴한 불교 조각실에 외로이 앉아 있었다. 역시 국보(78호)인 이 청동미륵반가사유상은 한 자리에 몇 년이나 앉아 있었음에도 그다지 많은 사람들이 주목해보는 것 같지는 않았다(따뜻한 눈길을 받는다면 외로울 리가 있겠는가). 이 미륵보살상은 진홍 벨벳 같은 천으로 뒤 배경을 세워주는 배려도 없이 그저 약간의 철책이 둘려 있을 뿐이다. 약 600년경 만들어진 이 미륵상은 애초엔 화려한 장식을 걸치고 연화대에 안치돼 있었을 것이다.

1957년 한국미술이 처음으로 미국에 해외전시됐을 때 서울 국립중앙박물관의 두 미륵반가사유상은 모두 전시품목으로 선정되었다. 각각 93.5센티미터, 83.2센티미터 높이의 이 두 불상은 한국에 현존하는 가장 고대 유물이자 당대의 가장 큰 청동불이다. 당시 박물관장이던 김재원 박사를 만나 왜 위험천만하게도 두 미륵불 모두를 해외 전시에 내보냈는지에 대해 이야기를 나눴다. 김 박사의 언급은 "그때 한국 박물관에 뭐가 있었나요. 그러니 우리가 갖고 있는 좋은 건 모두 가져다 보여줄 수밖에요"라는 대답

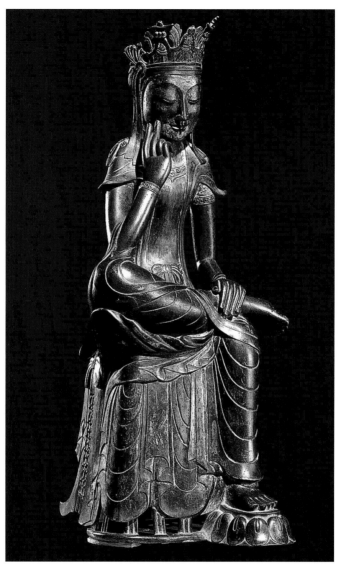

132. 서울 국립중앙박물관에 가서 이 평화로운 얼굴의 청동미륵불을 보라. 국보 78호, 높이 83.2m, 그리고 또 다른 미륵반가상을 떠올려보면서 어느 미륵이 이 땅, 한국만이 아닌 전세계에 천년의 평화와 번영을 가져다주리란 사상을 더 잘 나타내고 있는지를 비교해보면 좋을 것이다. 이 미륵불은 금속보관을 쓰고 소 매 달린 천의를 걸쳤다. 미륵불 제작이 최고조에 달했던 신라시대의 대표적 두 미륵상 중 하나이다.

이었다. 오늘날은 다르다. 1970년대의 많은 발굴 결과, 기대를 넘어선 보물들이 다수 출토되어 거의 매주 새로운 발굴품이 선보였다. 이제 서로 닮은 두 미륵반가상 중 하나가 해외 전시중일 때 다른 하나는 서울 집에 앉아 자리를 지킬 수 있게 된 것이다.

이 미륵상이 머금고 있는 미소는 좀더 고풍스럽고 옷주름의 처리는 약간 뻣뻣한 듯한 것이 앞서 언급한 국보 83호 미륵불상보다 연대가 몇 년 앞선 듯하다.

고대 신라의 땅 안동에서 나온 것이라고 전하는데 보존 상태는 아주 뛰어나다. 옷은 두 어깨에서 뾰족한 소매를 형성하며 신체 전부를 덮고 있다. 옷자락 밑으로 느껴지는 신체는 감각을 최소화시켰다. 애초에 불상은 옷을 거의 걸치지 않은 아열대지역 인도로부터 받아들였지만 한반도에 와서는 유교적 분위기에 눌려 옷을 걸치게 된 것으로 보인다.

이와 짝을 이루는 93.5센티미터의 국보 83호 미륵불상은 83.2센티미터인 국보 78호 미륵불상과 거의 같은 크기다. 하지만 83호 미륵반가상은 목 아래와 팔뚝에 몇 개 주름 접힌 부분이 있을 뿐 78호 미륵반가상보다 더 나신이다. 허리 위 상체에는 아무것도 걸치지 않은 인도식 불상 모드인 것이다.

국보 78호 미륵반가사유상을 자세히 살펴보면 매우 특별한 관을 쓰고 있음을 알게 된다. 독자들은 5세기 신라 금관에서 보았듯 당대의 정교한 금동세공술을 떠올릴 수 있을 것이다. 금동세공 장인들은 불교 도입 이후 금관을 만들던 솜씨로 불상을 만들어내었다. 따라서 7세기 청동불상이나 목조불상이 다같이 정교한 금속보관을 쓰고 있다는 사실은 놀랄 것 없이 당연한 것으로 이해되는 것이다. 국보 83호 삼산관미륵반가상도 애초에는 지금의 간단한 삼엽형 삼산관 위에 정교한 청동투조보관을 쓰고 있었을 것이다. 이 미륵반가상의 사본으로 알려진 일본 고류지의 목조미륵불도 애초에는 머리에 청동관이 얹혀 있었음을 시사하는 구멍이 뚫려 있다.

장인은 그의 솜씨를 금속보관으로 과시해보려 했던 것이다. 이 보관

은 작은 탑 모양 장식을 지니고 있어 눈길을 끈다. 애초에는 이런 탑 장식이 3개 있었을 것이지만 그동안 1개가 부러져나갔다. 지난 수백 년 동안 불교는 너무 억압된 나머지 그 상징의 대부분이 불행히도 망실되고 말았다. 그런데 78호 미륵반가상은 정교한 금속보관에도 불구하고 얼굴에 집중되는 힘은 앞서의 미륵반가상(국보 83호)보다 덜하다.

어찌됐든 1미터가 채 못 되는 두 미륵반가상을 보노라면 미륵신앙이 최고조에 달했을 시절, 한국의 절에 분명히 안치돼 있었을 커다란 미륵불상들을 그려보지 않을 수 없다. 금속 예술품을 다루는 솜씨가 귀신 같았던 신라 장인들은 이번엔 젊고, 아름답고, 정감어린 보살로서 미륵불상을 만들어내는 데 온 열정을 기울였을 것이다.

이렇게 해서 신라의 젊은 귀족 같은 미륵, 실재 싯다르타 왕자였던 석가모니를 연상케 하는 불상이 제조되기에 이르렀다. 젊고, 날씬하고, 몸에는 인도 왕자처럼 보이는 보석 장식이 아니라 아주 단순한 옷을 걸친 채 수인(手印) 같은 것 없이 생각에 잠겨 앉아 있는 미륵인 것이다. 한국의 미륵불상 가운데 이것이 절정에 이른 수준이었다고 말하지 않을 수 없다.

제11장 한국의 범종과 비천상

상원사 종 비천상

성덕대왕신종의 소리를 듣고 싶다

경주에 있는 이 종은 지금 활동을 쉬고 있다. 봉덕사 '성덕대왕신종(聖德大王神鍾)'으로 불리는 이 종은 771년에 주조된 '한국 금속공예의 최대 걸작'으로 일컬어진다. 신라 금관을 필두로 수많은 걸작 금속공예품들을 만들어낸 장본인들인에게 그러한 찬사는 예사로운 것이 아니다. 그것은 성덕대왕신종이 세계에서 가장 큰 종이기 때문에 붙여진 그런 류의 형용사는 더 더욱 아니다. 불교미술의 복잡다단함에 전혀 익숙하지 않은 사람에게도 에밀레종은 1천 년 동안이나 불교의 영향을 받아온 한국문화의 유산을 어느 것보다 즉발적으로 이해시킬 수 있는 그런 자산이다. 무엇 때문인가?

아마도 한 가지 설명만으로 그 이유를 풀어낼 수는 없을 것이다. 종의 양쪽에 우아하게 새겨져 있는 비천상(飛天像) 두 쌍의 아름다운 외양만으로도 이 종은 이미 세계적으로 유명한 것이 되어 있다. 그런데 성덕대왕신종의 또 다른 위력인 종소리는 알 수 없는 이유로, 알 수 없는 당국자의 조치로 인해 최근(1979) 끊겨버렸다.

1976년 내가 처음 국립경주박물관 뜰에서 사람을 압도하는 이 종의 모습을 처음 마주했을 때도 어딘가에 녹음 테이프가 감춰져 있어서 2분마다 — 아니 5분마다였는지 알 수 없다 — 신종 소리가 울려나왔다. 그 낭랑하고 맑게 울려퍼지는 음색은 가슴에 사무치는 것이었다. 정말로 잊지 못할 것이었다. 그 소리에는 세속을 넘어서는 초월적인 음질이 있었다. 왜 이

아름다운 신종의 타종이 금지되었나. 어느 무뢰한이 저 혼자서만 몰래 그 종소리를 들으려고 종의 음통(音筒)이라도 뜯어가버렸던가? 설사 그럴 사람이 있을지 몰라도 나는 그러지 않았다. 그래도 그런 유혹을 느낀 적이 있다.

성덕대왕신종의 종소리는 맑은 날이면 60여 킬로미터 밖에까지 들린다고 전해진다. 여기에는 물론 여러 가지 요인이 복합적으로 작용하겠지만 종의 크기도 큰 상관이 있다. 에밀레종의 높이는 3.66미터, 지름은 2.2미터나 된다. 종구(鍾口)의 크게 벌어진 입 아래 커다란 구멍을 파놓았는데 음향을 극대화하는 공간이다. 이 움푹 파인 음향 공간말고도 종 꼭대기에는 용 모양의 고리 용뉴(龍鈕)가 달려 있어서 역시 음향 공간 구실을 할 뿐 아니라 종 전체 형상의 흥미로운 한 부분을 이룬다. 용은 하늘과 바다 양쪽에 연관된 신성함과 더불어 비를 내려 농작물을 잘 자라게 해줌으로써 풍요와도 연결되니, 종 꼭대기의 용뉴로서 존재하지 못할 이유가 없다.

경주에 처음 갔을 때 신종의 몸통 한중간을 우아하게 차지한 실물 크기의 비천상 탁본을 샀다. 인사동에서 표구를 해서 1976년 하와이로 떠날 때 우체국에 가서 부치려고 했더니 "너무 커서 안 된다"고 해서 할 수 없이 이화여자대학 국제여름학교 사무실 벽장 안에 2년간이나 넣어두었다. 비천상은 그간의 벽장 생활로 생생한 새것 같은 맛이 사라지고 고색이 묻어나 보였다. 1979년 가을 이화여자대학 미술사 강의 시간에 학생들한테 보여주려고 다시 꺼냈을 땐 마치 전에 사랑하던 사람을 만나는 것 같았고, 그 길로 또다시 사랑에 빠져들었다. 비천상 탁본은 한국 금속공예가 절정을 이루는 통일신라의 황금기에 대한 맛보기 소개 같은 것이 될 것이다.

몇 달이 지난 지금 두 비천상은 서울 우리집 거실 벽에 걸려 있다. 집에서 쉴 때면 나는 영원한 곡선에 싸여 하늘로 솟구치면서 눈을 들어 바라보게 하고 따라서 정신도 고양되게 하는 그 비천상을 바라본다. 비천인들은 두 손에 향로를 받들고 있어서 소리 없이 우리 집안에도 향을 피운다. 비천상을 소개한 모든 글에는 이들이 좌우대칭을 이룬다고 하지만 자세히

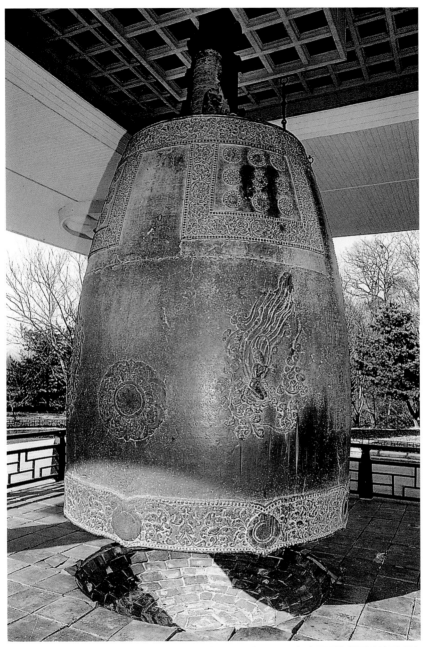

133. 771년 주조된 통일신라의 성덕대왕신종. 높이 3.66m, 지름 2.27m의 이 동종은 '한국 금속공예의 최고 걸작품'으로 손꼽히며 국보 29호로 지정돼 있다. 국립경주박물관 소장. 사진 박보하

살펴보니 똑같아 보이는 두 비천인들이 사실은 조금씩 다르다는 것을 알수 있었다. 전체 구성에 서정적 분위기를 주는 꽃줄기의 길게 휘도는 선이나 넝쿨은 조금씩 차이가 난다. 이파리들은 여러 가지 무늬를 이루고 있으며 비천인이 허리에 걸치고 있는 보석 거들에서 맴돌아 나와 공중으로 뻗어오른 두 보석줄도 약간씩 다른데 이 때문에 더 흥미로워진다.

공중에 떠 있는 이들 꽃송이 혹은 이파리 혹은 연꽃봉오리 무늬는 아주 오랫동안 한국 불교미술에 쓰여온 가장 품위 있는 의장(儀仗) 중 하나라는 점에서 강하게 머리를 스치고 지나가는 게 있었다.

일본 나라 호류지(法隆寺) 소장의 축소판 불단 다마무시노즈시(玉蟲廚子) 벽의 그림에도 조그만 분홍빛 연꽃봉오리가 떠다니고 있다. 아주 섬세한 나전회화가 붙어 있는 목제 불교 공예품, 다마무시노즈시는 일본의 스이코 여왕 재위시 백제에서 갓 불교를 받아들인 일본 조정에 보낸 선사품이었음이 틀림없다. 아마도 593년 스이코 여왕의 즉위를 계기로 보내진 것인 듯하다. 스이코 여왕은 일본 역사상 자기 앞의 권력을 지니고 즉위한 최초의 여왕이었다. 그러나 그녀는 영리하게 모든 행정력을 조카 쇼토쿠 태자 앞으로 돌렸다. 이들 두 사람은 모두 한반도에 근원을 둔 소가(蘇我) 가문의 후예들이었다. 이들은 또한 돈독한 불교도였으며 한국과의 관계에 역점을 두었다.

그리하여 593년 스이코 여왕의 즉위는 일본에서 불교와 동시에 한국의 영향이 증대되는 기점이 되었다. 6세기 이래 한국미술에서 기품 있는 의장의 하나로 쓰여진 공중에 떠다니는 꽃봉오리는 8세기 중엽에 와 더욱 발전된 양상으로 이곳 성덕대왕신종에 드러나 있는 것이다.

중국 불교 사찰에도 종이 있지만 그 장식은 중국인이 좋아하는 대칭과 정렬 상태, 그것도 계급적인 정렬 상태의 기하학적 무늬를 많이 취하고 있다. 이런 특징은 나중에 불화에도 그대로 반영되었다. 성덕대왕신종의 윗부분 4분의 1도 이와 같이 중국적인 기하학 무늬를 보이고 있다. 종의 어깨 부분을 감싸고 4개의 네모칸(유곽)이 양각되면서 평면과 교차된다. 기

하학적인 이 네모칸 안에는 9개의 둥근 꼭지(종유) 같은 돌기가 붙어 있다. 상원사 종과 같이 보다 이른 시대의 종에는 윗단에 질러진 네모칸 안에 9개의 돌기가 아주 엄정한 줄에 맞춰 튀어나오듯 돋아나 있다. 그러나 성덕대왕신종에 와서 이런 돌기는 훨씬 수그러들었을뿐더러 꽃판 무늬가 둘레를 장식하고 있다. 중국 성향인 강팍하게 '튀어나온 돌기'는 세월과 함께 양쪽의 비천상과 조화를 이루게 되어 중국식 기학학적 느낌은 퇴화되고 보다 우아한 한국적 양식이 자리 잡았다.

771년 성덕대왕신종이 주조될 즈음 한국의 여러 종교는 불교로 집약된 상태여서 불교에서 숫자 상징도 다양하게 뿌리내리고 있었다. 예를 들면 종 어깨에 걸친 4개의 네모칸은 초기 우주체계를 설명하는 4방위와 5방을 뜻하는 것 같다. 4방위와 연관된 네모칸 안의 무늬는 우주에서 양의 개념, 남성적 요소를 말하는 것이고, 이를 감싸고 있는 네모칸은 음 또는 여성적 힘, 땅을 나타낸다. 5방은 서구적 개념의 '중앙'과 같은 것이고 불교탑의 중심부, 종에서는 음향의 원천인 종 내부의 공간, 즉 전체 체계의 한중심에 해당한다.

종구의 가장자리에는 팔능형(八稜形)으로 구획이 나눠지고, 그 사이는 꽃과 이파리와 넝쿨이 얽힌 보상화문(寶相花紋)으로 부조되었다. 이 팔능형은 기원전 500년 석가모니가 설하던 불교의 팔정도를 뜻하는 것임이 틀림없다. 8이란 숫자는 불교미술에서 자주 인용되는 것으로 불제자들에게 인생에서의 올바르고 진실한 길을 예시하는 역할을 한다.

정말이지 세상 어디에도 한국의 종장(鍾匠)을 능가할 만한 사람은 없어 보인다.

한국의 걸작 범종 여러 개 중에서 가장 먼저 경주 성덕대왕신종에 대해 글을 썼다. 일반 관광객이 제일 쉽게 접근해볼 수 있는 데다 즉발적인 매력이 느껴지기 때문이다. 나는 끓는 쇳물 속에 어린아이를 던져넣었다는 전설에 대해서는 언급하지 않았다. 아마도 그 이야기를 꺼내지 않은 사람으로 내가 유일하지 않나 하는 생각이다. 미국인 관광객이나 예술애호가

들이 이제는 그런 대로 정교해졌기 때문에 한국의 아름다운 유물에 그런 류의 전설을 갖다붙여서 주목케 할 이유가 없다고 생각한다. 이 종의 이름은 정확하게 명문에 따라 성덕대왕신종으로 부르는 게 옳다.

사찰에는 흥미진진한 것들이 많다. 그런데 귀신, 주술, 초능력, 인간의 능력을 넘어서는 어마어마한 무용담 같은 장황한 수사 등을 싸붙여 '전통'이라고 둘러대는 것은 바람직하지 않다. 초기 불교도들은 돈독하면서도 정직했다. 그들은 후세의 불교가 망상으로 범벅이 된 것과는 달리 자신을 그렇게 꾸며낼 필요가 없었다. 따라서 성덕대왕신종의 어린 아기 같은 전

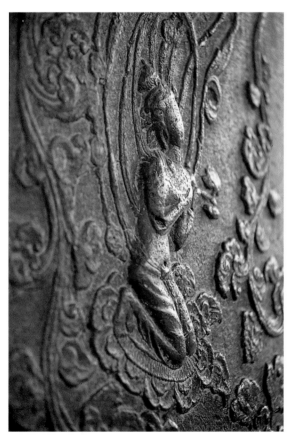

134. 성덕대왕신종은 고대 한국 종이 지닌 특징을 모두 지니고 있다. 종의 양옆에는 꽃줄기와 천의가 천상으로 날아오르는 가운데 무릎 꿇고 앉아 두 손에 향로를 받쳐들고 있는 비천상이 새겨져 있다. 사진 박보하

설은 언급하지 않는 것이 좋겠다. 후기 한국문학에 와서 처음으로 나타나는 이 전설은 그 당시 꾸며낸 것이라는 혐의가 짙다.

그런데 이 글을 쓰면서 생각해보니 성덕대왕신종의 비천상은 그들의 우아한 비상에 걸맞지 않게 너무 적막하다는 느낌이 들었다. 전에는 보는 것만으로 족했는데 이제는 이들이 본질의 반쪽인 오디오(종소리)를 잃고 허전하다는 생각이 든다. 이왕이면 더 나아가 771년에 만들어진 성덕대왕신종의 소리까지도 상품화해서 일반이 접할 수 있다면 더 좋지 않을까? 서울에서 나는 락 뮤직 테이프 같은 것을 종종 듣는다. 택시 운전수들도 이런 테이프를 틀고 다닌다. 한국인 친구 한 사람이 한국 방송에서 제야 프로그램에 유명한 사찰의 종소리를 들려준다는 말을 한다. 하지만 그 역시 종소리 녹음 테이프 같은 게 있다는 소식은 아직 들은 적 없다고 한다. 아직도(1979년 현재).

한국문화의 뿌리를 되살리는 일, "세상에서 가장 아름다운 종들"이란 찬사에 걸맞게 종 음악을 왜 고대에 연주됐던 방식대로 녹음해내지 못하는 것일까? 3분 혹은 5분마다 되풀이해 치는 성덕대왕신종 소리에 스님들이 다라니경을 염불하는 소리를 나지막하게 배경음으로 깐 녹음말이다. LP판, 카세트 테이프, 뭐라도 좋을 것 같다. 경주에 가서 비천상 탁본을 사는 것으로 눈에 보이는 아름다움은 집에 가져올 수 있지만 소리도 그렇게 해주면 안 될까. 박물관장님께 부탁해보자.

이 종이 주조될 즈음 신라 성덕대왕의 궁전은 불교 화엄종이 지배적이었기 때문에 다라니경의 독송도 성행했을 것임이 틀림없다. 몇 주일 전 불국사의 부주지 스님께 오늘날 한국 사찰에서 다라니경을 얼마만큼 독송하는지 물었더니 "10퍼센트 정도"라는 대답이었다.

나는 오늘날 한국에서 다라니경을 이해하는 학자가 열 명 가량 될까 하는 생각을 해보지만 그게 큰 문제는 아닐 것이다. 이 특수한 불교 언어는 말하자면 듣는 이의 심금을 울리는 리듬과 음조의 효과가 탁월하게 짜여져 있어 반죄면 효과를 낸다. 다라니는 티베트 양식화된 범어로서 인도에

서 중국과 여타 나라로 탄트라 불교(인도 밀교)와 함께 널리 퍼졌다. 화엄경을 신봉했던 8세기 신라 불교는 따라서 다라니 독경을 중대하게 취급했을 것이고 아미타불의 숭배 또한 잇달았을 것이다.

다라니경 외우는 소리를 듣고 있으면 주변을 둘러싼 물질세계로부터 마음이 반쯤 떠나 있는 듯하고 의식을 넘어서 일종의 최면 상태로 빠져들어가게 된다. 그렇다고 염려할 것도 없이 필요한 순간에 마음은 즉각적으로 다잡아진다. 일본 교토 다이도쿠지에 있을 때 나는 주지 스님이 매일 아침 예불 때마다 다라니 독경 소리에 반무아지경에 빠져 있는 것을 말 그대로 수백 번은 지켜보았다. 그러다가도 제자 스님이 어느 부분 잘못 뇌이기라도 하면 즉각 지적해내곤 하는 것이었다. 다이도쿠지에서는 오늘날에도 전체 다라니경의 반을 매일 예불에서 독송한다.

이 세상의 소리가 아닌 듯, 끊일 듯 이어지는 깊은 성덕대왕신종의 소리와 여러 스님들이 외우는 다라니 독경 소리의 어울림은 현대에 와서 여간 특별한 상품이 아닐 수 없다. 미술사를 공부하는 목적이 정신적으로 그 옛날을 그려보면서, 오늘날 사람들이 경탄하는 예술품이 만들어지던 그 당시의 느낌을 동시에 느껴보도록 하려는 것인 만큼, 성덕대왕신종 역시 눈으로 보는 것 외에 소리로도 들을 수 있도록 해야겠다. 하느님 제발 소원을 들어주십시오!

그렇게 되면 한국의 금속 주조기술은 아주 오래전 이미 탁월한 경지에 있었던 만큼 제야의 종을 치는 일본 방송을 압도하게 될 것이다. '신라 금관'을 만들었던 바로 그 장인들의 몇 대 후손들이 이번에는 길을 달리하여 아련히 울리는 음색을 갖춘, 아직껏 그 누구도 이를 능가하지 못하고 있는 세상에서 가장 아름다운 종들을 만들어낸 것이다.

실상사 종

　지금 살아 있는 모든 한국인을 통틀어 아마 동국대 대학원장 황수영 박사가 이 나라의 종과 가장 친숙한 사람일 게다. 한국 종에 새겨진 가장 뛰어난 3종의 비천상 가운데 하나, 실상사 종이 동국대박물관에 있는데 그렇게 잘 어울려 보일 수가 없다. 동국대박물관 직원들은 아무 때나 맘 내키는 대로 비천상을 볼 수 있다. 이 비천상이 새겨진 종 자체는 깨진 단편에 불과하지만 불행 중 다행으로 종의 윗부분만 유실되고 아름다운 비천상이 있는 가운데 부분은 다치지 않은 채 남았다.

　이 종은 비교적 최근인 1967년 전북 남원 실상사 땅속에 파묻혀 있다가 발굴되었다. 실상사 종은 성덕대왕신종에 비해 훨씬 작지만 어떤 면에서 비천상 무늬만큼은 더 가까이서 접해볼 수 있다. 종이 놓여 있는 주위에 가로막은 줄 같은 게 없어서 바로 비천상 옆으로 다가가볼 수 있다. 그렇지만 이 박물관은 방문객이 요청할 때만 들어가볼 수 있는 곳이고, 모든 설명에는 영문 표기가 없는 데다 경비원이 방문객을 살펴보고 있으니까 혼자 남아서 실상사 종의 비천상을 탁본할 수 있잖을까 하는 생각은 아예 꿈도 꾸지 말 일이다. 그런데 내가 실상사 종의 매혹적인 비천상을 처음 보던 날 무슨 운명적인 기적인지 안내자는 내가 비천상을 열렬히 들여다보는 데 감동한 나머지 박물관 사무국에서 탁본 한 벌을 내다주는 것이었다! 그렇게 해서 1976년 이래 실상사 종의 비천상 탁본을 표구해 하와이 호놀룰루에 있는 우리집 발코니에 걸어두니, 두 비천인은 거기서 날고 있

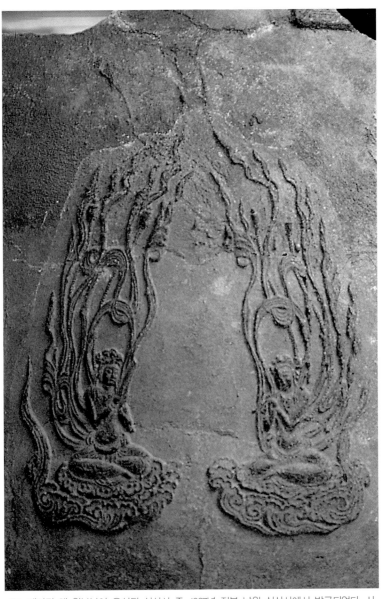

135. 깨어진 채 윗부분이 유실된 실상사 종. 1967년 전북 남원 실상사에서 발굴되었다. 사진 존 코벨

376

다.

　아담한 크기의 실상사 종 비천상은 그 때문에 보다 편안하게 느껴진다. 또 두 비천인은 아주 가깝게 붙어 있기 때문에 크기도 더 크고 종의 양면에 완전히 떨어져 있는 성덕대왕신종의 비천상에 비해 보다 다정하고 친근감이 느껴진다. 실상사가 세워진 해가 823년이니까 이 종도 처음부터 거기 있어서 쓰여졌던 것이 분명하다. 성덕대왕신종의 비천상과의 차이점이라면 주위를 감싸고 있는 긴 줄의 흐름이 비천상의 머리 위로 올라가고 있으며 얼굴은 좀더 성숙한 표정이고 몸은 옆 모습이 아니라 4분의 3쯤 돌아앉은 앞 모습이란 것이다.

　어떤 이들은 무릎 꿇고 앉아 향로를 두 손으로 받들고 있는 에밀레종의 비천을 좋아하고(인도식 근원을 따지면 디바 여신으로도 부른다), 어떤 이들은 가부좌 틀고 앉아 피리와 악기를 연주하고 있는 실상사 종의 비천을 더 좋아한다. 종 양식의 발전과정을 대표하는 이들은 프랑스 성당의 부조 조각이 '초기 고딕 양식' '13세기 초 양식' 등으로 불리는 것과 비슷한 예를 보여준다고 할 수 있다. 아미앵성당의 전체적인 조화는 성덕대왕신종과 비슷하다. 실상사 종은 프랑스 샤르트르대성당 남쪽 회랑 부조와 비교된다. 덧붙여 말하면 이들 종들은 프랑스 성당 부조 조각 또는 피렌체성당의 청동문이 그렇듯 당연히 '조각' 범주에 든다.

　비슷한 예를 유럽미술에서 더 찾아보면 고려시대의 종은 라임(Rheims) 성당의 정면 조각과 같다고 할 수 있다. 고려 종의 무늬는 단순치 않아서 후광과 연화좌대를 지닌 두 쌍의 보살들이 구름 속에 떠 있고 위에는 9개의 화판(花瓣) 혹은 돌기무늬가 사각형 틀 안에 들어 있다. 정교한 손질이 가해져 초기의 정신적 긴장감은 사라지고 그 대신 섬세한 여성성을 띠고 있다. 그래도 충분히 아름다워서 고려 종 중 다수가 일본으로 넘어갔다. 한국 땅에 남아 있는 고려 종은 100구 정도이다.

　이것들은 한국인의 청동주조술이 얼마나 대단했는지를 말해주는 증인들이다. 나는 한국미술사 책에서 이 종들을 굳이 작은 범주인 '수공예'로

분류하는 게 이해가 안 간다. 8세기 후반에서 9세기 초에 걸치는 시기의 독자적인 청동조각은 거의 모두 불단에서 사라져 버렸기 때문에 오늘날까지 남아 전해오는 이 종들은 그 당시의 영화가 어땠는지를 알게 해주는 중요한 사료이다.

성덕대왕신종처럼 국가적 지원 아래 특별히 주조된 것이 아닌 한 통일신라 수백의 사찰마다 실상사 종만 한 크기의 아름다운 종들을 가지고 있었으리란 추측이 나온다. 하지만 애통하게도 이들 중 대부분은 오래 전에 녹여서 총알 같은 것으로 만들어졌거나 바다 건너 일본

136. 쓰루가 하스이케지(蓮池寺) 종의 비천상 탁본. 833년 신라 흥덕왕 때의 종으로 비천이 조그마한 장구를 메고 치고 있다. 비천들은 동해 건너 일본으로 날아갔다.

으로 반출되어 한국의 종이란 사실이 은폐된 채 '고대의 종'이란 이름 아래 일본 보물창고에 들어가 있는 상황이 되었다.

일본 땅에는 적어도 4구 이상의 신라 종이 있다.[1] 종 이야기를 완벽하게 하기 위해선 일본에 있는 것으로 신라 종임이 밝혀진 4구 종을 언급하지 않을 수 없는데 이 일은 고래로부터 쌓인 양국간의 원한 감정을 휘저어놓을 것이 분명하다.

1. 일본에 가 있는 신라 종은 다음과 같다. 1. 하스이케지(蓮池寺) 종[833년 흥덕왕 7년 제작, 112.0cm, 쓰루가시 죠쿠(常宮) 신사 소장]. 2. 마쓰야마손다이지(松山村大寺) 종(904년 효공왕 9년 제작, 오이타현 우사시 우사 신궁 소장). 3. 윤쥬지(雲樹寺) 종(8세기 제작, 시마네현 야스기시 운쥬지 소장). 4. 고메이지(光明寺) 종(9세기 제작, 시마네현 고메이지 소장).

이들 종은 일찌감치 고려 때 한국과 중국 해안지대에 출몰하여 거둬갈 수 있는 모든 물자를 약탈해간 왜구(일본에 거점을 둔 국제 해적)들의 손아귀에 들어가 한국 땅을 떠나 일본으로 넘어갔다. 자그마한 종들은 운반하기도 수월한 데다 한국 종의 명성은 이미 일본에서 높이 알아주고 있던 터였으니, 가지고 가서 어느 절에든지 후한 값을 받고 팔아넘길 수 있었다. 1592년 임진왜란 때도 히데요시 막하의 일본군들은 조선군의 거점이던 모든 절들을 닥치는 대로 불질러버리기 전 종들을 떼어내 훔쳐갔다. 현존하는 조선시대의 종 대부분은 이때 불에 탔거나 약탈당한 것을 대치하느라 새로 주조한 것들이다. 이렇게 해서 50구가 넘는 한국의 종들은 일본으로 반출되어 일본 내 각 절과 신토 신사에 안치되었다. 이 가운데 4~7구는 신라 종이며, 나머지는 고려 종으로 알려져 있다.

그렇지만 그 종이 얼마나 아름다운지 한 번도 공개된 적이 없고, 오직 일본국립방송공사에서 1년에 한 번 제야 특별 프로그램으로 '일본에서 가장 오래된 종의 소리'라며 치는 신라 종의 소리를 섣달그믐날 자정에 불교도를 포함한 일본인 모두가 듣는다. 나는 한국 종에 대한 연구를 하면서 비로소 '일본서 가장 오래된 종'이라는 게 어디서 만들어졌는지를 깨닫게 되었다. 신라 종에 새겨진 아름다운 비천인들이 종째 일본으로 날아가버리리란 것을 누가 짐작이나 했으랴. 한눈에 보면 탄로날 게 너무 뻔한 나머지 아름다운 자태를 감춘 채로 말이다.

어느 누구도 한국의 종장들만큼 아름다운 불교 비천상들을 만들어내지 못했다. 조만간 나는 이러한 '영락없는 한국의 비천상'들이 현재 일본이 소장하고 있는 불화들 가운데 어떤 것들을 '한국에서 제작된 것'으로 밝히는 데 어떻게 작용했는지에 대해 쓸 생각이다.

미술사의 결정적 순간, 상원사 종 비천

모든 사람들에게 '성덕대왕신종'은 고대 종들 가운데 가장 걸작품으로 인식된다. 그것말고도 신라 종 3구는 너무 아름다워 당연히 애호가들의 사랑을 받고 있다. 3구 중에 실상사 종은 앞서 논했다. 그러나 예술애호가들에게는 고풍의 평면 조각에서 둥근 삼면체 조각으로 옮겨가기 직전에 있는 미술사의 특정 순간, 이 세상 것 같지 않은 정신적 느낌이 사라지기 시작하고 곡선의 우아함보다는 활력이 강조되며 세속화되는 기점의 작품을 본다는 사실 때문에 또 하나의 오래된 신라 종 — 상원사 종을 선호하기도 한다.

이런 특정 순간의 표현법은 어느 나라에서건 곡선의 우아함을 넘어서서 활력과 강렬함을 강조하고 인간화된 모습을 나타내면서 평면 조각에서보다 아주 약간씩을 늘여 그리는 기법을 쓰고 있다. 유럽의 예로서 프랑스 샤르트르(Chartres) 대성당 서문(西門)이 있지만 한국 불교에서 이런 매혹의 순간은 725년에 나타났다. 바로 상원사 종의 비천상이 둥근 입체 조각으로 옮겨가기 직전의 미술사적 시기에 해당한다.

그런 결정적 순간을 나타내는 종이 아직도 종루에 걸려 있는 강원도 오대산 상원사동종(上院寺銅鍾)이다. 이 종에는 신라 성덕대왕 24년, 즉 725년에 주조되었음을 나타내는 명문이 있어 분명한 연대를 말해준다.

이 종은 1469년 현재의 상원사로 옮겨져 지금까지 내려오고 있는데 이 시기는 콜럼버스가 "서쪽으로 계속 나아가면 동쪽에 가 닿을 것"이란 논

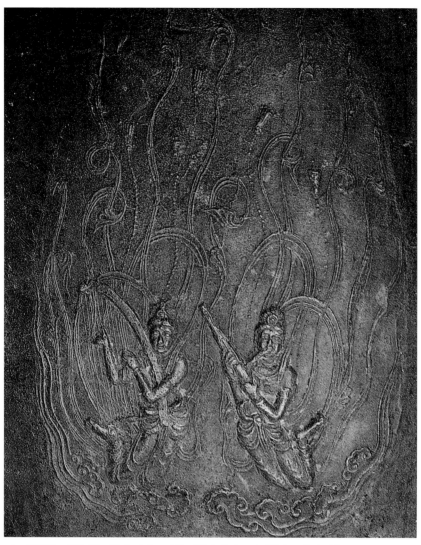

137. 현존하는 한국 종 가운데 가장 오래된 상원사 종의 주악비천상. 공후와 생을 연주하는 비천인들을 보여준다. 725년 신라 성덕대왕 때 성덕대왕신종보다 50년 앞서 주조되었다. 국보 36호, 높이 1.67m, 상원사 소장.

리를 확신하기도 전이다. 그 전에 상원사 종은 안동 남문에 걸려 있었다. 다른 종이 발견되지 않는 한 이 종은 따라서 한국 불교 범종(梵鐘)의 최고 시조와 같다. 이보다 더 오랜 종은 기록에 49만 근(12만 근 기록의 에밀레 종은 19톤이 나간다. 이 같은 비례로 따지면 현재 도량 단위로 80톤이 된다) 나가는 경주 황룡사 대종이 있었으나 사라졌다. 상원사 종은 무게가 330관(약 1.3톤) 나간다. 이 종이 상원사로 옮겨진 것은 조선 초 세조의 어명에 따른 것이었다. 머리 위로 가벼운 옷자락을 날리고 있는 두 비천상을 세조도 좋아했던 나머지 그런 명을 내렸을까? 세조는 1455년 왕위를 찬탈해 왕좌에 오른 인물로 자기가 원하는 대로 종을 관리할 수 있었다.

어쨌든 하늘을 날고 있는 두 비천상(산스크리트어로 Apsaras)은 반 무릎 꿇은 자세인데 아랫다리가 상당히 부자연스러우면서도 고풍스럽게 바깥쪽으로 뻗쳐 있다. 그러나 이 다리 모양은 전체 구성에 일종의 리듬감을 더해준다. 왼쪽의 비천은 공후(箜篌)를 켜고 있는데 악기의 윗부분이 뺨을 치받히듯 높이 솟아 있다. 오른쪽 비천은 길고 가느다란 악기 생(笙)을 입에 대고 불고 있다. 이 또한 앞에서 마주볼 때 왼쪽을 향해 상당한 예각을 이루며 악기를 틀어잡고 있다. 다같이 악기를 다루고 있는 비천상은 뚜렷하게 두드러진 부조 조각이며, 전체 선이 보는 이에게 무의식적으로 일종의 긴장감을 준다. 비천상의 팔과 다리, 위쪽을 향하고 있는 발바닥 또한 아주 약간 부자연스럽게 비틀린 듯한 긴장을 더해준다. 그렇긴 해도 이들은 주악(奏樂) 비천상의 위쪽으로 너울거리며 솟아오르는 옷자락의 침착한 곡선과 상대적 균형을 이루고 있다.

다시 말해 고대 상원사 종의 비천상은 긴장감과 평화로운 선의 율동이 조화되어 주목하게 한다. 구름 무늬는 경주 성덕대왕신종보다는 덜 세련됐으며, 두 비천상은 따로 떨어진 독립 비천이 아니라 분명히 2인조의 한 쌍인 것으로 보인다. 성덕대왕신종보다 훨씬 작은 높이 1.67미터의 상원사 종에서 2인조 비천상은 상대적으로 적은 면적을 차지하고 있다. 상원사 종과 성덕대왕신종은 두 종 모두에 분명히 새겨져 있는 연대에 따라 50

년의 세월 차가 난다. 유럽 식으로 말하자면 신라 종의 주조는 '초기 고딕' 양식에서 '완숙 고딕' 양식으로 옮아간 것이다. 771년에 주조된 성덕대왕 신종은 한국 법종 예술의 극치를 이루게 되지만, 흠잡을 데 없이 완벽해지기 이전의 예술 형태를 사랑하는 이들에게 상원사 종은 디자인과 주조에 관한한 한국예술의 '비조'로 남아 있을 것이다.

이제까지 거론된 것 가운데 빠진 사실 하나는 서양 종과 극동 종 생김새가 다르다는 것이다. 유럽이나 미국 종은 종 안쪽에서 종벽을 치는 추가 있는데 아시아의 종은 바깥쪽에서 큰 종목으로 종을 쳐 소리낸다. 이런 방식은 종의 안벽을 때릴 때 나는 쇠소리 대신 '울려 퍼지는' 음질을 낸다. 따라서 종의 무늬는 종목이 와서 닿는 부분을 특히 보강하게 돼 있다. 보통은 커다란 화판 무늬로 종목이 닿는 당좌(撞座)를 꾸민다. '쿵' 하고 종목이 와서 칠 때의 충격을 받아들이기 위해 보강된 당좌 화판은 비천상 부조의 정반대편, 말하자면 종의 몸통에서 두 번째와 네 번째 위치를 점하는 자리에 놓여진다. 후대 종에 와서는 비천상의 중요성이 줄어들고 대신 당좌의 꽃 무늬가 더 커지며 중요시되었다.

6·25와 월정사 종의 비극

앞서 언급한 종에 비견할 만할 불교 사찰의 종이 또 있다면 바로 오대산 월정사(月精寺)의 '잃어버린 종'이다. 월정사 종은 상원사 종에서 10킬로미터쯤 떨어져 오대산 밑에 걸려 있었는데 바로 그 때문에 숙명적인 화를 입었다. 상원사 종은 좁고 험한 산길을 올라가야 하는 곳에 있었기 다행이었지만 상원사 종이나 다름없이 아름다운 월정사 종은 평지에 있어서 화를 면하지 못했다. 근대사에서 월정사 종이 겪은 수난은 어떤 면에서 어느 종의 역사보다 비극적이다.

1948년, 아무도 북한군이 38선을 넘어 남한을 침략해오리라고는 생각지 못하던 그 시절, 강원도 양양군 미천골이라는 조그만 산간마을에서 아름다운 신라시대의 종이 발견됐다. 그 종은 아주 오랜 세월을 땅속에 완전히 파묻혀 있었기 때문에 푸른색과 녹청색의 고색창연한 빛을 띠고 있어 이루 말할 수 없이 아름다워 보였다. 종이 발견된 곳은 선림원(禪林院)이라는 암자가 있었던 곳인데 절은 오래전에 폐사되어 종도 역사에서 버려져 있었다.

이 훌륭한 금속 명품은 다친 데도 없이 아주 상태가 좋았다. 당시의 미술사가들은 이 획기적인 발굴품에 어떤 조치를 취해야 마땅할까를 상의했다. 이런 종은 종교적 용품이니만치 박물관에 가져다 보관하는 것보다는 절에서 예불 때 있는 그대로 활용할 수 있도록 하는 게 원래 취지를 살리는 길이라 여겨졌다. 이 귀중한 고대 종을 절의 종루에 매달아 때마다 종

을 울림으로써 그 깊은 울림소리가 선(禪)에 들어 있는 승려들을 한층 생각에 잠기게 하고 근처 마을 사람들에게도 종소리가 전해지도록 했다. 오대산 아래 큰 절인 월정사는 종이 발견된 곳과 같은 행정구역 안에 있었는데 마침 종이 없었다.

전문가들의 조언에 따라 오래된 새 종은 월정사에다 새로운 거처를 틀었다. 그 다음 한 해 동안 이 종에 대한 연구가 세심하게 진행되었고 몇 개의 탁본도 떠졌다. 신라 종장의 솜씨로 빚어진 종에서 나오는 소리는 기대했던 대로 탁월한 음조를 냈다. 이 종에는 긴 명문도 새겨져 있었다! 150자에 달하는 명문은 성덕대왕신종에서도 미처 찾아볼 수 없던 조신함으로 종의 바깥면 무늬에 방해가 되지 않도록 안쪽에 조심스럽게 새겨져 있었다. 주종 연대는 신라 40대 임금 애장왕 때인 804년이었다.

신라시대 여느 종처럼, 이 종도 양면에 두 쌍의 비천상이 섬세하게 부조로 조각되어 있었다. 비천상은 다른 종에서처럼 악기를 연주하고 있는데 머리 위에서 음악적으로 나부끼는 가벼운 장식끈과 깔고 앉은 연꽃봉오리 대좌를 받치며 떠 있는 꽃 모양의 구름 무늬 등으로 인해 특별히 더 우아해보였다. 이 비천인들은 다리를 가부좌하여 사색에 잠긴 자세로 앉아 있는데 여느 비천상과 다른 점은 머리 위로 휘돌아 나오는 영락 보석줄이 없고 장식끈만 나부끼고 있다는 것이다. 섬세한 디자인의 이 장식끈은 특별해보였다. 이 비천상은 성덕대왕신종의 비천상에서 볼 수 없는 분위기를 자아낸다.

미술사가들의 작업은 서서히 진행되었고 이 당시는 사회가 어지러운 때였다. 마(魔)의 1950년이 될 때까지도 종의 모든 가능성은 충분히 고찰되지 못했다. 공산군이 쳐들어와 급작스럽게 서울이 점령되었고 서울에서 멀리 떨어진 산사들은 그나마 다행이었다. 모두 알다시피 서울은 6·25동란 동안 네 번이나 손을 바꿔 들었으며, 수많은 사찰들은 오랫동안 앞일이 어떻게 될지 몰라 불안으로 전전긍긍했다. 종교를 공식적으로 부정하는 공산군에게 불교 절은 그야말로 '밥'이었다. 월정사는 공산 진영 가까

138. 6·25동란 때 파괴된 월정사
종의 파편에 남아 있는 두 비천상
은 극도로 섬세한 아름다움을 보
여준다.

운 북녘에 위치해 있었다. 유린당할 것임이 분명
했다.

공산군이 계속 밀고 내려와 남한은 부산 부근
의 작은 지역만 빼고는 모두 공산군 수중에 들
어간 때도 있었다. 1952년 부산에서 희한한 일이
벌어졌다. 당시 국립중앙박물관장이던 김재원
박사가 박물관 소장품들을 부산으로 피난시켰던
것이다. 포격에 대비하여 부산에서 유일한 내화
지붕의 건물이 박물관 유물창고로 마련되었다.
그러던 어느 날 부산 거리에 승복 차림의 남자가
낙심천만한 모습으로 나타났다. 그는 슬픈 소식
을 알렸다. 그는 눈물을 흘리면서 진격해오는 북
한군의 거점화를 막기 위한 국군의 초토화 정책
으로 월정사 전체가 불길에 휩싸였음을 전했다.

고대 신라의 뛰어나고도 매혹적인 비천상은
불길에 녹아버렸다. 고대 신라가 누렸던 영광을
되찾는 근래의 가장 중요한 발굴 중 하나였으며,
가장 우아한 한국문화의 뿌리 중 하나이기도 했
던 유물이 무자비한 불길 속에 녹아붙어 쇳덩어
리가 되고 만 것이다. 예술은 시대에 속한 것이
지만 군대란 그런 것에 아랑곳없이 오직 승리와
상대방에 대한 타격만을 추구한다.

이렇게 해서 잃어버린 비천상은 이제 기억 속
에만 남았다. 그처럼 아름답고, 또 그처럼 비극
적으로. 만약에 그 종이 처음부터 국립박물관에 들어왔다면 다른 유물들
과 함께 부산으로 피난했을 것이다. 하지만 그건 사찰에 있어야 할 종으로
아침 저녁 울려야 하고, 승려들에게 깨우쳐주는 바를 행해야 한다. 박물관

에 소장돼 소리를 죽이고 있는 것은 애초에 뜻했던 바가 아니었다.

한국예술사는 몇 안 되는 신라 연대의 유물을 잃는 큰 손실을 입었다. 어떻게 보면 그 비천상은 가장 탁월한 것이라고 할 수 있다. 궁극적으로는 공산군이 쳐들어오는 바람에 그렇게 되었지만, 또 일면으로는 당연한 조치였다고는 해도 공산군에 대응한 초토화 정책이 고작 그런 것이었나를 생각케 한다.

북한군과 중공군이 마지막 퇴각을 한 뒤 비보에 접한 일단의 미술사가들이 월정사로 가 불에 탄 잿더미 속에서 종의 잔해를 눈이 빠지게 찾았다.

"우린 주워담을 수 있는 파편은 모두 모아 국립박물관에서 보낸 트럭에다 싣고 왔지요. 종의 파편은 큰 것부터 작은 것까지 모두 20~30조각이 됐어요. 그런데도 결코 한데 맞춰지지가 않았어요. 결국은 영원히 종소리를 들을 수 없게 되어버렸습니다." 황수영 박사는 말했다. 그나마 다행인 게 불타기 전 비천상의 탁본이 떠졌고 타고 남은 종의 파편 중 제일 큰 조각이 두 사랑스런 비천상을 새긴 부분이란 것이다. 이들은 현재 서울 국립중앙박물관에 소장되어 있다.

월정사 종은 이중의 비극을 겪었던 셈이다. 월정사 종은 너무 오랫동안 땅속에 파묻혀 있었기 때문에 비천상과 종소리는 충분히 세상에 알려지지 않았고, 겨우 2년 남짓 빛을 보고 난 뒤에는 영원히 파괴되어버린 것이다. 이제 소리 없이 하늘에 떠 있는 두 비천만이 지난날의 아름다움이 어떠했는지를 짐작케 해줄 뿐이다. 아! 신라시대 이후로는 한국이나 혹은 다른 어느 나라에서도 이렇게 아름답게 아로새겨진 무늬와 환희에 찬 종소리를 내는 종을 다시는 주조해내지 못했다.

미국 독립 200주년을 기념해 보낸 '우정의 종'

재외 한국인 거류지 중 어느 곳보다 많은 한국인(궁극적으로는 한국계 미국인)들이 뿌리내리고 사는 곳, 로스앤젤레스. 한국 신문이 이 지역을 망라하는 칼럼과 문화 소식을 알리고 있는 것도 당연한 듯 보인다. 하지만 한국인들이 밀집해 있는 올림픽가에 초점을 맞춰 불고기집, 김칫독, 예쁜 처녀들에 대한 이야기를 늘어놓기보다는 그 안에 함축된 의미를 찾아 다루는 것이 나의 칼럼에서 언제나 의도하는 바이다. 오늘의 칼럼은 한국민과 미국민 사이에 공유된 멋진 문화적 사건에 대한 것이다.

미국에서 제일 중요한 종은 필라델피아에 있는 '자유의 종'[2]이다. 이 종은 깨지긴 했지만 아직도 미국인들의 가슴속에는 특별한 것으로 자리한다. 1980년 미국 독립 200주년을 기념해 한국은 유명한 성덕대왕신종을 본뜬 종을 만들어 미국에 선사했는데 선물로서 이보다 더 적절한 것이 또 있을까 싶을 정도다. 시공 첫날 한국의 문화부와 해외 공보관에서 나와 일을 진행했고, 톰 브래들리 LA시장도 참석한 자리에서 이규현 문화부장관이 나와 테이프 커팅 및 기념 연설을 했다.

성덕대왕신종은 극동에서 가장 크고 또 아주 정치한 장인의 솜씨를 과시하는 동종으로 8세기 이래 이 종을 능가할 작품이 없다. 그런데 한국 정부가 미국 독립 200주년을 기념해 보낸 이 종은 종의 무늬를 20세기에 걸

2. 프랑스 국민들이 미국 독립 100주년을 기념해 보낸 1톤 미만의 종인데 첫 타종 때 깨졌다.

맞는 것으로 바꾼 것말고는 모든 것을 성덕대왕신종에 준해 만들었다고 하니 참으로 기발하기만 하다. 1976년 이 종에 대한 이야기를 처음 듣고는 그 종소리를 듣고 싶을 뿐 아니라 사진도 찍어두어야겠다는 생각을 해왔다. 누군가가 이 종이 맥아더공원에 걸려 있다고 잘못 알려주었다. LA 시는 훤하게 알고 있으므로 그곳에 가 20번가의 맥아더공원을 한참 헤매었으나 종은 아무데도 없었다. 그 해엔 종을 끝내 찾지 못했다. 올해는 아주 작심을 하고 나섰다. 우리 아들은 내가 단지 종 하나를 보러 그 먼 길을 달려간다는 사실을 처음엔 이해하지 못했다.

월셔가 5505번지에 있는 한국문화원에 전화를 했더니 일이 확실하게 잡혔다. 여간해 찾아내기 어려웠던 그 종은 다른 장소, 한때 산 페드로라는 도시였으나 LA 항구에 병합된 곳에서 남쪽으로 30킬로미터 더 내려간 포트 맥아더라는 곳에 있었다. LA 항구로 입항하는 모든 선박들이 지나쳐가는 길목, 항구를 굽어보는 절벽 위 산뜻한 종각 안에 미국 독립 200주년을 맞아 한국민이 미국에 선물한 '우정의 종'을 마침내 보게 되었다.

이곳은 아주 전략적인 위치다. LA로 항해하는 모든 대형 선박들은 반드시 이 지점을 거쳐간다. LA는 미국 내에서 두 번째로 큰 항구, 오직 뉴욕항만이 이보다 클 뿐이다(뉴올리언스와 롱비치가 근소한 차로 뒤를 잇고 있다). 지구상에서 항해하는 배 중 큰 배 600척이 매년 이 지점을 통과해 가고 그보다 작은 배는 셀 수도 없이 많이 지나쳐간다. 갑판의 선원이든 누구라도 항해 끝에 처음 나타나는 지상의 모습이 '그 위에 뭔가 새로운 것이 솟아났구나' 하고 이곳을 올려다보지 않을 수 없다. 마치 뉴욕항에 들어오는 이들이 베드로섬의 자유의 여신상을 치켜보듯이. 실제로 미국의 모든 어린이들은 학교에서 프랑스가 자국의 전쟁에 협조해준 미국에 감사의 표시로 만들어 보낸 자유의 여신상을 배워 알고 있다. 구리로 겉을 싼 이 여신이 들고 있는 자유의 햇불은 유럽에서 억압받고 신천지 미국으로 새로운 삶을 위해 떠나온 이들에게 희망의 상징처럼 됐다. 이는 물론 100년 전의 일이다.

139. 한국민이 미국민에게 보낸 '우정의 종'이 걸려 있는 천사의 문 공원. 성덕대왕신종을 본뜬 17톤 무게의 이 종은 LA로 입항하는 모든 배들이 지나는 길목의 해발 90m 높이의 언덕에 세워졌다. 아름답게 쳐들린 종각 지붕의 곡선과 청기와가 햇빛을 받아 반짝이는 모습은 바다에서 이를 쳐다보는 사람들에게 항해를 반기는 인상적인 자태로 눈에 들어온다. 사진 김유경

이제 태평양으로 들어서는 길목에 한국은 한국전쟁을 도왔던 미국에 대한 감사의 뜻이자 양국 관계의 평화로운 미래를 바라며 성덕대왕신종과 비슷한 상징물을 이곳에 세웠다. 자유의 여신은 굉장히 강하고 남성적으로 생겼다. 이제 자유의 여신상은 쇠약해지고 비바람에 시달려 관광객들은 횃불 있는 데까지 올라가는 것도 금지됐다.

그렇지만 한국의 종은 섬세하기 이를 데 없다. 사람들은 바로 그 옆에까지 가서 바라볼 수 있다. 미국에서 말하는 대로 '아주 색다른 구장'이다. 미국인에게 이 새로운 상징, 동종이 제대로 익숙해지기까지는 앞으로 몇 년은 더 있어야 할 것이다. 하루에 약 400명 정도가 이곳을 찾는다고 한다. 건축은 아직 첫 단계에 머물러 있어 종이 걸린 전통 한국식 종각과 그를 에워싼 돌바닥, 급한 대로 좌우의 조경만이 준공되었다. 내년(1981)쯤이면 이곳 파세오 델 마르, 혹은 해안도로를 따라 올라오는 길 주변도 모두 다 듬어질 것이다. 그 다음 단계로 '천사의 문 공원'이란 이름으로 새로 단장한 약 25만 제곱미터 넓이의 공원 조경이 마무리될 것이다. 이곳은 17세

기 스페인 선교사들이 처음 정착하면서 '천사의 도시'란 뜻으로 도시명이 지어졌다. 그런데 스페인 선교사들이 와닿기 훨씬 전, 한국의 성덕대왕신종에도 비천하는 천사들 모습이 새겨져 있었다는 것은 참 묘한 우연의 일치가 아닌가.

'천사의 문 공원'이 완공돼 지금보다 널리 알려지면 많은 사람들이 이곳 경치를 즐기러 찾아들 것이다. 이곳은 워낙 잡초가 무성하던 군기지였다가(포트 맥아더란 이름은 더글러스 맥아더 장군의 아버지 이름을 갖다 붙인 것이다) 최근 들어 미 행정당국에 의해 LA 시로 편입되었다. 그래서 오래된 군용 바라크가 아직 서 있지만(종각을 지을 때 인부들 숙소로 쓰였다) 곧 철거될 것이다. 공원 조경은 5개년 계획에 따라 진행된다. 한국측에서는 원래 이 종을 LA에서 제일 큰 그리피스 공원에 세우려고 했다. 그러나 태평양 해안을 따라 전략적 위치에 있는 '천사의 문 공원'이 보다 가능성 있고 상징적인 터라는 점에서 최종 선택되었다. 이미 세 번째 커다란 방명록이 가득 차 있었다. 우리 두 사람이 서명하기 전 살펴본 방문객들은 멀리 시애틀, 턱슨, 아리조나, 타일러, 텍사스, 그리고 사우스-벤드, 인디아나 같은 주소지들을 남겼다.

여러 가지 요소가 전체 개념에 스며들어 있다. 우선 한국이 200년 된 미국에 답례하는 선물이라는 생각이다. 수천 년의 역사를 지닌 한국은 1882년 5월 제물포(인천의 옛 이름)에서 한미우호통상조약을 체결하면서 국교를 맺은 신생국 미국을 축하하는 입장인 것이다. 조약 체결 당시는 아무도 이후 100년이 안 돼 이곳 인천이 1950년 가을 맥아더 장군의 상륙작전으로 한국전의 흐름을 바꿔놓음으로써 한·미 모두에게 유명한 지명이 되리라곤 꿈에도 몰랐을 것이다. 인천은 정말로 역설적인 의미를 지닌 지명이 되었다. 첫 번째 한미우호통상조약과 맥아더의 상륙작전이 이뤄진 곳인 데다가 미국으로 온 771년 성덕대왕신종의 현대판 복제품이 바로 인천에서 선적되었으니 말이다. 정말이지 성덕대왕신종과 새 종 사이에는 기막힌 유사점과 함께 역설적인 아이러니들이 하나둘이 아니다.

아름다운 종각 앞에서 우정의 종을 바라보며

서양 종은 보통 높은 종탑에 매달리고 종 내부 한가운데 매달린 추를 모서리 안쪽에 쳐서 소리낸다. 한국 종들은 반대로 땅에서 얼마 떨어지지 않은 높이에 매달리며 종 아래 지면에는 공명통(共鳴筒)이 설치돼 있어 종소리를 그 벽에 반향시키면서 실로 믿을 수 없을 만큼 멀리 떨어진 곳까지 종소리가 퍼져나간다. 게다가 종의 맨 꼭대기에 구부러진 용 모양을 한 음통을 통해서도 소리가 증대된다. 종의 바깥쪽에서 종목으로 종을 때리면 공명통과 음통을 통해 극대화된 음량은, 세상의 어떤 종도 신라 종만큼 먼 거리로 퍼지는 울림 소리를 내지 못한다. 771년에 만들어진 성덕대왕신종은 최근까지도 맑은 날 밤이면 60킬로미터 떨어진 곳에서도 그 소리가 들린다고 한다.

1979년 봄 나는 LA의 '우정의 종'을 주조한 37세의 젊은 종장 김철오 씨를 만나 그의 사무실에 있었다. "이 종소리가 성덕대왕신종 소리만큼 좋아요?" 하고 물었더니, 종장은 보일 듯 말 듯 처음에는 입술로 그리고는 눈으로 웃음을 띄우면서 답했다. "물론 8세기 때 종만큼 좋지는 않아요. 그렇지만 꽤 괜찮아요." 아마 그가 한 말의 의미는 "아주 좋다!"는 뜻이었을 것이다.

오는 겨울 나는 그의 공장을 방문해 불국사 대종 만드는 과정을 보기로 했다. 그 종장이 만든 LA항의 종 이야기로 다시 돌아가자. 그 종은 크기에 있어서도 성덕대왕신종과 거의 같아서 근래에 한국에서 만든 어느 종보다

도 클 뿐 아니라 전 아시아를 통틀어서도 가장 큰 종이 되었다. 종이 큰 나머지 몇 세대 동안 사용되지 않았던 기술이 새롭게 쓰였다. 24톤 용량의 용광로와 5.6미터 높이의 특별한 거푸집을 새로 마련해야 했다. 종 표면에 새겨진 무늬는 성덕대왕신종의 비천상 두 쌍과 100여 자의 명문 대신에 20세기에 걸맞은 것으로 새겨졌다.[3]

140. 성덕대왕신종의 비천상처럼 우정의 종에도 한국 혼을 상징하는 선녀와 자유의 여신이 쌍을 이뤄 네 곳에 부조로 새겨져 있다. 사진의 한국 선녀는 왼손에 태극 문양을 들고 있으며, 미국을 상징하는 자유의 여신은 높이 쳐든 오른손에 횃불을 들고 있다. 사진 김유경

뉴욕항에 서 있는 '자유의 여신'과 한국 혼을 상징하는 '선녀'가 나란히 서 있는 모습을 한 쌍으로 종의 둘레에 모두 네 쌍이 새겨져 있다. 둘 다 여성인 이들은 한 팔을 모두 높이 쳐들고 그 가운데 해가 빛나고 있다. 첫 번째 한국 선녀는 태극 문양을 들고 있고, 두 번째는 한국의 꽃 무궁화를, 세 번째는 그리스 전통에 따라 월계관을, 네 번째는 세계적 평화의 상징인 비둘기를 들고 있다. 이 종이 전체적으로 전하는 것은 한국과 미국, 그리고 양국간의 '평화'이다. 종각의 한글 현판은 정확하게 '우정의 종'이란 두 낱말로 압축된다. 그리고 "지난 한 세기 동안 두 국민 사이에 오간 우정과 신뢰를 기념하여 한국은 이 종을 미국민들에게 선사한다"는 말이 씌어 있다.

3. 디자인은 문공부에서 마련했으며 조각은 고 김세중(金世中) 씨가 맡았다.

한국을 사랑하는 미국인으로서 나는 이 특별한 종이 전하는 뜻이 앞으로 오랜 세월 변치 않을 것이라 믿는다. 긴 명문은 "번영과 자유와 평화를 위해 공동 노력하는 두 나라간의 희망과 확고부동함을 위해 이 종이 울리기를 기원한다"는 말로 끝맺고 있다. 이 예술품이 만들어진 뒤에도 한국 장인들의 노고가 따랐다. 종각 건축에 소요되는 모든 돌이며 진흙까지를 포함해 한국 현지로부터 목수 13명, 석수 12명, 미장 2명, 지붕 이는 사람 2명, 금속장 1명, 그리고 이번 일의 총책임자와 기술감독, 주판을 쓰는 회계사, 서기, 그 위에 가장 흥미를 자아낸 고문 한 사람도 동행해왔다. 고문하는 사람이라니? 무슨 직책을 말하는 것일까?

5월에서부터 10월까지 터를 다지고 형질을 변경하는 일부터 시작해 드디어 처음부터 끝까지 전통적인 조선시대 건축으로 하얗게 빛나는 화강암 돌에 푸른 기와를 인 날아갈 듯 아름다운 종각을 완공했다. 물론 종각으로 오르는 3단의 인상적인 돌층계가 4방위를 상징하여 네 군데에 놓여지고 소맷돌에는 호랑이가 새겨졌다. 종각의 기둥은 십이지(十二支)를 뜻하는 12개가 들어섰다.

밤낮없이 진행된 공사 끝에 기념식이 거행되는 10월 3일에 맞춰 기본적인 일들은 마무리되었다. 기념식에서 이 아름다운 종은 열세 번 울렸다. 애초에 미국 본토를 형성한 13주를 말하는 숫자이다.

종각 앞에 서 있던 그날 바다에서 불어오는 해초 냄새 섞인 바닷바람이 상쾌하게 휘감겼다. 한국과 미국 두 나라가 결코 칼을 맞대는 일이 없도록 기도하는 동안 내 눈에서 흘러내린 눈물로 낯이 아렸다. 한국과 미국이 경제적으로 서로를 필요로 한다는 사실은 아주 명백한 것이다. 그러나 그것 말고는 지난 100년 동안 양국은 아주 부분적으로만 서로를 알아왔을 뿐이다. 아직도 서로에 대해 배워야 하고 이해하지 않으면 안 되는 것들이 많다. 한국인과 미국인은 다같이 그러기 위해 노력해야 할 것이다.

1년에 세 번 이 지극히 상징적인 종이 울려퍼진다. 한국의 광복절인 8월 15일, 미국의 독립기념일인 7월 4일, 세 번째는 전세계가 앞으로 좋은 일

이 생기기만을 바라는 정월 초하룻날이다. 3이라는 숫자는 동양에서 좋아하는 숫자지만 이 종이 네 번째로 울려야 할 날이 더 있다면 나로서는 한국이 정치적 독립을 굳게 표명함으로써 정신적 각성에 도화선이 된 3·1만세운동의 3·1절을 추천하고 싶다.

　후기: 종각 건축이 개시되기 전에 일종의 무속의식인 '지신밟기'가 행해졌다. 그리고 선적되어온 종이 미국 땅에 안전하게 내려진 뒤에도 이와 비슷한 고사가 거행됐다. 무속은 곳곳에 스며들어 있다. 비록 전면에 나서지 못하더라도 어느 틈서리에서건 꼭 모습을 보이는 것이다.

비천상-인도에서 중국을 거쳐 한국과 일본으로

　불교의 비천상은 지난 2000년 간 아시아미술의 하늘 부분에 서정적인 매력과 선율적인 특징을 띄워주는 것이었다. 이들은 조각과 그림을 통해 불교를 받아들인 나라의 사람들이 각각 그 나라의 특색을 지닌 비천상을 상상해내는 대로 여러 가지 모습을 하고 10여 개 국의 하늘을 날았다. 1300년 전에는 세상에 알려진 나라의 절반(인도, 네팔, 티베트, 투르키스탄, 스리랑카, 미얀마, 캄보디아, 타일랜드, 인도네시아, 한국 및 일본)이 불교를 공식적인 신앙으로 받아들였으므로 지금까지 남아 있는 불교미술은 방대한 양에 달한다.

　각국의 불교미술에 나타나는 불상들이 어떻게 발전돼 나갔는지를 추적하는 많은 연구가 나왔다. 그렇지만 비천상에 대한 연구는 이를 별로 중요하게 여기지 않은 풍조 탓인지 소홀히 취급되었다. 2천년 간에 걸치는 불상 연구는 여러 가지 경전에 묘사되어 있는 내용이 많아서 그 결과는 심각하고 또 경직되어 나타나기 일쑤였다. 비천상은 그렇지만 보다 인간 모습에 가까우면서 정신적 영역에 대한 인간의 지향하는 바를 서사적으로 표현한 것이 되었다.

　달리 말하면 비천상은 이를 그리는 예술가의 상상력이 보다 풍부하게 반영된 미술이었다. 그래서 인도를 비롯해 광대한 중국을 건너 한반도와 마침내 일본에 이르는 지역에서 많은 예술가들의 작품에 아름답고 공상적인 비천상들이 등장했다. 이들 비천상은 구도상 하늘에 위치하는 데 따른

특별한 신체적 특성을 지니고 있으니까 어느 나라 예술에서나 알아보기가 수월하다. 그렇지만 불교를 믿기 이전 각 나라에 있었던 독특한 신앙이 비천상 개념에도 영향을 미쳐서 이들은 상당히 다양한 모습으로 포진돼 있다. 비천인들은 불교 교리만을 받드는 것이 아니라 선사시대 사람들이 신비하게 여겼던 요소들도 반영하고 있다. 예를 들어 한국과 인도의 비천상에서는 무속 혹은 초기의 자연숭배적 요소를 상당수 찾아볼 수 있다.

서양에서 천사상은 초기 기독교미술의 큰 비중을 차지했다. 유럽에서는 14세기부터 16세기에 걸쳐 인기가 아주 높았다. 미카엘이나 가브리엘 같은 천사장(potent)은 남자로, 기독교 왕국의 일반 천사들은 여자로 묘사되었다. 오늘날 이들은 깃털 덮인 날개를 단, 이상적인 여성형으로 미화되어 그려진다. 날고 싶어하는 인간의 오래전 바람이 그렇게 표현된 셈이다. 유럽의 천사상들도 지역마다 다른 미적 기준에 따라 다양한 모습이 나오는데 북유럽 미술에서는 눈부신 금발로, 남부에서는 어두운 머리색으로 그려졌다. 또한 각각의 예술가가 속했던 시대의 드레스 차림을 따르고 있어 전체 구성에 여성적이고 장식적인 분위기를 냈다. 옷에 연결된 것 같은 커다란 날개는 이들의 초상에 필수적인 것이었다.

반면에 아시아의 비천상들은 아주 드문 예외 말고는 모두 날개 없이 그려졌다. 단순히 이상적인 젊은 여자의 형상을 취하는 선을 넘어 그들은 어딘가 추상적이다. 비천들은 등이나 겨드랑이에서 돋아난 듯한 큰 날개 같은 것 없이도 날 수 있었다. 몇몇 나라(특히 한국과 인도에서 이런 전통이 강하다)에서는 춤이 비천상에 영향을 미쳤다. 거의 예외 없이 아시아의 천사들은 악기를 지니고 있어 돌, 혹은 비단 바탕에 그려진 전체 구성 위에 음악적 요소를 보태려는 듯 보인다.

감미로운 음악 소리가 들리는 듯한 효과 외에도 불교의 비천은 구도상 움직이고 있는 느낌과 동시 공간적인 감각도 나타낸다. 보이지 않는 바람결 또는 부드러운 미풍이 비천인들을 향해 불어와 옷자락과 꽃줄, 비단띠며 보석 장식줄을 뒤척이면서 모두 한 방향으로 나부끼게 한다. 이렇게 해

서 차림새를 묘사한 선의 구불구불하면서 지극히 서정적인 요소는 새한 테서 따온 날개 같은 물리적 짐을 얹지 않고도 공중을 나는 것처럼 보이게 하는데 큰 힘을 발휘했다.

종교로서 불교는 2천5백 살 가량 됐지만 서기전 483년의 석가모니 사망 이후 첫 3,4백 년 동안 비천상이나 신적 인간 모습을 한 불상 같은 것은 제 작되지 않았다. 불교의 원래 형태인 테라바다(Theravada)는 불도들에게 도 덕적인 방침만을 강조했던 터라 예술은 필요한 것으로 여겨지지 않았으 므로 극히 제한된 범위 안에서만 피어났다. 서기전 2세기에 가서야 석가 모니는 옥좌나 그 밑에서 성불한 보리수, 팔정도를 뜻하는 바퀴 같은 상 징으로 나타나기 시작했다. 실제로 비천상은 인간 모습을 한 불상이 만들 어지기 훨씬 이전부터 인도미술에 등장해 있었다. 서기전 1세기의 바루트 (Bharhut) 스투파(Stupa)에는 머리에 터번을 두르고 생김새가 남자 같은 비 천상이 날개 없이 그려져 있다. 주목할 것은 이 시기에 후광도 아직 나오 지 않았다는 것이다. 나중에 가서야 비천상에 가끔씩 후광이 주어지게 된 다.

인도의 비천상은 짧은 기간 안에 변화를 겪었다. 조로아스터교가 영향 을 미침에 따라 산치(Sanchi)의 1세기 불교미술에는 페르시아 양식의 사자 처럼(산치대탑 동문 처마도리에 있는) 날개 돋은 비천상이 나타났다. 이는 말할 것도 없이 인도가 페르시아의 영향을 받았음을 말해주는 것이다. 근 육형의 남자 같아 보이는 산치대탑의 이들 비천상은 동문과 서문 기둥 위 공양상 윗부분에 들어 있다. 모두 다 손에 꽃줄을 들고 은제 목걸이를 늘 이고 있으며 옷은 허리 부분에만 걸친 나신이다. 페르시아식의 두터운 깃 털 날개가 엉덩이 부분에 붙어 있는 것이 분명히 드러난다.

그래도 불교의 이론이나 예술은 보다 개방적인 것이 되어 모든 곳으로 부터의 발상과 영향을 받아들였다. 초기의 그림에서 예술가들은 불경에 언급된 인물을 그려내는 일에 매달렸다. 3세기에 와서 간다라의 기둥장식 에 그려진 3인의 비천상은 인도 서북부 지방(현재의 파키스탄)에 밀어닥친

141. 산치탑 동문 남벽 기둥에 새겨진 인도 비천상은 이란의 영향을 받아 등에 날개가 붙어 있는 모습이지만 1세기 이후 아시아미술에서 이런 요소는 사라졌다.

지중해권의 영향을 시사하듯 로마식 토가를 걸치고 꽃줄을 든 모습이다.

주불 및 여러 불상이 계속 발전적으로 전개되고 불경도 번역되면서 비천상 역시 초기 불교미술과는 딴판의 다양한 형태를 띠우기 시작했다. 4세기에서 5세기 초에 걸쳐서는 초기 비천상에다 불교 이전의 자연신인 약시(Yakshi, 여성상)와 약사(Yaksha, 남성상)를 뒤섞은 것 같은 혼합체 비천이 창조되었다. 보다 단순한 테라바다 초기 불교이론이 대승불교화하면서 이에 따라 예술과 종교 논리도 매우 복잡하게 되고 형이상학적 사유로 가득 찬 것이 되었다.

비천상을 그리는 데 지표가 된 중요한 사상 하나는 절대적인 진리라 할지라도 여러 단계의 상대적인 진리로 대치될 수 있기 때문에 보통 사람들은 특별히 현학적일 필요가 없이 그들 수준에 맞는 신앙 형태를 지닐 수 있다는 것이었다. 그래서 인도 초기 종교의 비천상은 여러 가지 다양한 특징을 띠게 되는데 그중에서도 특히 힌두교의 다산을 비는 제의와 맞아떨어졌다(작물 및 인간의 다산을 관장하는 여신을 받드는 무속 타입의 원시

힌두교를 말한다. 이 종교는 지금도 완전히 사라진 것이 아니며 인도 남부 데칸 지방에 남아 있다).

초기 불교미술에서 가장 눈에 띄는 것은 분명히 인도의 다산에 관련된 정신이다. 여성인 약사신과 남성인 약사신은 일찍부터 불교에서 대중적으로 인지되는 개체였다. 이들은 일찌감치 바루트 스투파에 거의 실물 크기로 그림 그려져 문에 서서 지키는 역할을 맡아왔다. 불교는 이러한 자연신들 말고도 강력하고 마력도 지닌 여타 신들까지 받아들였다. 이런 신들은 사람들로부터 받들어지고 공양도 받을 뿐 아니라 소원성취하는 데 유용하기도 했다. 제신들은 어떤 도덕률에도 매이지 않으면서 대충 인간이 그들에게 비는 정도에 따라 좋은 일도 해주고 해코지도 했다. 이들 가운데 하나가 앞사라(Apsara)였다.

오늘날에도 앞사라는 흔히 불교의 비천과 같은 뜻으로 혼돈되곤 한다. 그러나 이들은 동일한 존재가 아니다. 초기 힌두교에서 앞사라는 천상의 무희, 또는 물의 요정으로 인드라신의 범천에 거처했다.

대승불교의 열린 정신에 이르러 이들은 불교의 수많은 제신들 중 하나로 받아들여졌는데 이 때문에 어떤 비천은 힌두교의 천상세계에서 관능적인 무희로 존재해온 앞사라와 뒤섞였다. 이들은 천상의 남자 신들 배필이거나 때로는 전쟁에서 죽은 영웅에게 보상삼아 짝이 되기도 했다. 비천의 이런 성역할은 아주 일찍 불교가 그 경쟁 종교인 힌두교와 겨룰 때부터 시작되었다. 불교는 자강해지는 방편으로 브라마(범천)와 인드라(제석천) 같은 힌두교의 주신들을 불교로 영입해다가 부처를 보필하는 지위에 매겨놓았다. 인드라의 제석천에서 춤추고 노래하며 때로 다른 힌두신들을 접대하는 앞사라스도 덩달아 불교로 이적하게 된 것이다. 이들의 역할은 살아서 선업을 많이 쌓음으로써 신격화돼 극락에 오게 된 남자의 정부와 같은 것으로 확대되었다.

이 때문에 인도 불교미술에 보이는 비천상은 470~490년에 걸치는 아잔타 제17석굴에서 보는 것같이 풍만함을 나타내느라 가슴과 엉덩이를 한껏

과장해 드러낸 모습으로 정형화되었다. 다산과 풍요의 힘에 대한 인도식 경외심의 발로로 불교도 화공들이 답습하게 된 그림은 서구인에겐 관능적으로 보일 뿐인 육체에 대한 솔직하고 무심한 묘사를 한 것들이다. 이런 화풍은 불교의 초기 전도국인 스리랑카에도 그대로 이입되었다. 5세기 후반 시기리야(Sigiriya) 동굴에 그려진 연꽃을 든 사람의 현란한 모습은 세속과 성스러움 간의 차이가 그렇게 뚜렷하게 다를 것 없음을 말해주고 있다. 시기리아 동굴 벽화에서 구름을 밟고 있는 천상녀들은 그 당시 궁중의 한 모퉁이에서 마주치는 여인이나 또는 시장터에서 보는 여인과 별다른 점이 없다.

전도사들이 퍼뜨린 불교는 남으로 스리랑카, 동으로 미얀마로 뻗어나가고 북으로는 아프가니스탄과 투르키스탄을 거치고 사막을 지나 중국의 수도에 도달했다. 불상의 발달과정은 몇몇 학자들의 연구대상이 된 반면 비천상 역시 시대 따라 달라진 특징으로 전개돼 왔음에도 거의 주목을 받지 못했다. 이제 순전히 미학적인 관점에서 이들 천상의 존재에 대한 묘사는 극동, 특히 한국에서 그 절정에 올랐다.

불교미술이나 문학 형태 모두 변모되었다. 인도식 형이상학은 중국인들

이 알아들을 수 있는 개념으로 바뀌었다. 처음에 불교의 '내적 성찰'은 중국에서 지극히 극소수의 사람만이 이해할 수 있을 것으로 보였다. 가족과의 연대를 무시하는 승려로서의 삶은 이미 유교에 젖어든 중국 사회의 습속과는 전연 다른 것이었다.

더군다나 무한겁(kalpas; 편년의 한계를 넘어 영원보다 더 긴 시간 규모)의 인도식 시간 개념은 우주에 대한 중국인의 실용적이고 물질적인 개념과도 상충하는 것이었다. 그럼에도 불구하고 대승불교는 중국이 선험한 무속과 도교에 힘입어 조금씩 받아들여졌다. 풍요의 신에게 드리는 무속 굿은 기원전 31년 한나라 궁중에서 금지되어 있었지만 자연에 대한 이런 외경은 2세기경 중국에서 세력을 형성한 도교에서 조금씩 차용해 활용하였다. 불로장생을 희구하는 도교에서는 도사들이나 정령들이 날개 없이 공중에 떠있거나 영원히 산다는 것이 중요한 일이 되었다. 이런 정령들은 인도의 앞사라스와 비슷한 것으로 중국예술에서 제작되었다.

4세기경 불교미술에서 비천은 도교의 정령들과는 약간 다르면서도 연관성이 없지 않은 존재로서 나타나게 되었다. 인도식의 육체파적 여성상

143. 윈강석굴의 악기를 연주하는 중국 비천상. 460년경 제작된 것으로 이 작품은 현재 보스턴박물관에 소장돼 있다.

은 중국에 와서 예술세계를 지배하는 유교 엘리트의 서화에 영향 받은 화공들의 선(線) 중심 화풍에 밀려 더 이상 추구되지 않았다.

비천은 투르키스탄과 아프가니스탄, 둔황이나 윈강, 룽미엔(龍門) 같은 중국 변방의 석굴벽화에 등장했다. 윈강석굴에서 탈취된(1920년경?) 460년대의 비천상 하나가 현재 보스턴박물관에 전시돼 있다. 여기서는 여성적인 특징은 모두 사라져 버린 듯이 보인다. 차라리 남성인 듯 아닌 듯한 중성의 비천이라고 보아 무방하다. 양감 같은 것은 거의 느껴지지 않으며 선을 구사해 그린 감상 대상이다. 인도 화공들이 자연세계에서 추출해내 인간 육체에 투사했던 무지무지한 곡선의 활용은 모가 난 선으로 대체되었다. 먹을 쓰는 사용법 때문에 아주 색다른 비천상들이 그려져나왔다. 과연 이 비천상의 옷차림은 확실히 덜 곡선적이며 노출된 육체부분도 관능적인 분위기가 거의 없다. 이런 중국 비천은 오로지 정숙함에 대한 가치부여로 인해 그렇게 되어버린 것이다(몸뚱이에 날개를 돋아나게 한 그리스-로마-이란의 비천처럼 직설적이고도 잔인한 것도 없다).

불교가 한국에 들어왔을 때(공식적으로는 4세기 후반) 무속이 앞서서 원초적인 종교로 힘을 발휘하고 있었다. 현존하는 가장 오래된 그림은 북한의 고분벽화이다. 여기서는 유교적인 사회통념에다가 무속적 상징과 도교 인물까지 뒤섞여 있다. 5세기 혹은 6세기에 이르러 고구려 고분벽화에 비천이 등장하는데 무속적-도교적-불교적인 요소를 모두 갖춘 것이다. 7세기에 가서도 독수리 날개에 의지해 공중을 나는 승려 그림 같은 것이 나온다. 그 주제는 주술사의 근원에 관해 전해오는 시베리아 무당 전설에 따른 것이다. 즉 첫 번째 무당은 독수리의 아들이었는데 이후 신령을 지니고 날아다니는 능력을 가지고 승려 주술사가 되었다는 것이다.

먼 남부지방에서는 남중국의 영향을 더 많이 받아 백제 예술가들은 사랑스런 모습의 비천상들을 만들어냈지만 신라의 백제 정벌로 모든 것은 깡그리 초토화됐다. 하지만 607년과 670년 백제 장인들이 일본에 세운 두 개의 호류지에서 백제인들의 비천상이 어떤 것이었는지 알아볼 수 있다ー

여성이긴 하면서도 겉보기의 성적 특징은 중성인 그런 비천들이다. 이들
호류지의 비천상들은 불교 극락세계에서 오직 노래하고 음악을 연주하는
천상의 존재일 뿐 인도에서 처럼 극락세계에 들어온 남자 신들의 성적 노
리개 같은 역할은 철저히 배제돼 있다. 또한 호류지 비천상들을 살펴보면
그 당시 어떤 악기들을 연주했는지도 알 수 있다.

　나당연합군에 의해 고구려와 백제가 멸망하고 난 뒤의 통일신라기(668-
935)에 들어 한국의 비천상은 무상의 아름다움을 갖춘 것으로 되었음은 주
목해야 할 사실이다. 오늘날 현존하는 가장 세련된 비천상은 15톤이 넘게
나가는 거대한 동종 성덕대왕신종(聖德大王神鍾) 표면 양옆에 새겨진 것
이다.

　아마도 동아시아의 모든 비천상을 통틀어 오대산 상원사 종에 새겨진
한 쌍의 비천상이야말로 제일가는 것이라고 부를 만하다. 그 비천상은 인

144. 고구려 고분벽화에 그려진 비천상. 휘날리는 옷자락은 공중을 날고 있음을 말해준다.

간의 모습을 취하였으되 다른 세상의 존재인 듯 초탈한 기운을 담고 있으며 투명한 옷자락의 끌림을 나타낸 부드러운 곡선과 그에 대비되는 악기의 엄격한 직선 구사, 그리고 비스듬히 잡고 있는 피리의 강한 선 등이 한 번 보아 영원히 잊을 수 없는 시각적 감동을 준다. 이들 명백한 '천상의 존재'들은 인체 해부학적 구조와는 다른 비율로 된 신체 구조를 하고 있지만 그럼에도 불구하고 미묘하고 여성적인 따뜻함이 배어난다. 이 비천상을 제작한 예술가는 청동이라는 영원불변의 자료에다가 정신적인 것과 감각적인 것 사이의 아주 절묘한 중도점을 포착해 놓은 것이다. 이후의 한국 비천상들은 성덕대왕신종이나 동국대 소장 실상사 종에서 보듯 당나라 영향이 가해지며 보다 감각적인 쪽으로 기울었다. 또 하나 6·25 때 타버린 월정사 종의 비천상 탁본이 남아 있다. 모두 종 표면에 주조된 이들 세 개의 섬세하기 짝이 없는 비천상들을 보고 있노라면 머릿속에서 그 옛날 한국의 수많은 큰 절마다 이런 비천이 새겨진 종을 지니고 있었으리란 생각이 일고 연이어 얼마나 많은 비천상들이 망실돼버렸는지에 대한 망연자실함으로 엇갈린다.

8세기 통일신라기의 비천상은 향로를 극진히 받들고 있는 자세를 취한 것이 많은데 기록에도 각종 의례 때마다 향을 많이 사르곤 했다는 것이 나온다. 당시 한국 불교는 화엄종이 지배적이었으며 승속이 서로 다른 두 개가 아니라 하나로 혼합된 것임[성스런 밀교(Tantras)에서 파생된 것이다]을 말하는 그 종지는 필연코 그 시대 예술형태 – 특히 비천상에 영향을 주었다.

고려가 935년 집권하면서 한국 내의 비천상도 점차 달라졌다. 초탈한 것과 감각적인 것, 두 종류의 비천으로 갈라졌다. 종에다 비천상을 새기는 일은 없어졌지만 대신 그림에서 대단히 중요하게 취급되어 특히 아미타불의 서방세계를 묘사하는 데 많이 나타났다. 예를 들면 일본 교토 치온인(知恩院)에 있는 그림은 공중을 나는 비천 말고도 그 옆의 전각 안에 그 생김새로 보아 전혀 불교적 색채가 없는 무희와 가수들을 묘사하고 있다. 이

145. 1369년 고려불화에 나오는 비천상. 이 불화는 현재 일본 교토 도지(東寺)에 소장돼 있다.

들은 극락을 예찬한다기보다는 육체를 써서 여흥을 돋우는 일을 맡아하는 것 같다. 이로써 불교가 얼마나 세속화됐는지를 드러내보이는 것이다. 여성적인 우아함의 정수를 나타내는 비천은 여전히 긴 옷자락을 가볍게 끌며 그 뒤를 따르고 있긴 하다. 이들의 몸매는 중성 같지만 그 얼굴은 놀랍게도 아주 예쁜 여자이다. 하늘에 있는 또 다른 여성상도 두드러진 젖가슴을 얇은 옷으로 감싸는 등 관능적인 몸매를 하고 있다. 서방세계에서조차 풍부한 음식과 흐르는 술과 나무로 된 미묘한 거처 말고도 별도의 오락거리가 필요하다는 것을 전해주고 있는 것이다(아시아의 남자들이나 왕들은 여성적인 오락거리가 없이는 궁전에 오래 살 수 없다고 여긴다).

1978년 일본 나라 다이와문화관에서 전시된 백여 점의 고려불화에도 14세기 비천이 상당수 그려져 있었다. 이들은 한국에서 성화(聖畵)로 취급되는 것이지만 어떤 금욕적 고행의 느낌보다는 사치스런 느낌이 더 든다. 흡사 힌두교의 '천상의 정부(情婦)' 개념이 불교법이나 유교적 반감을 억누르고 대신 들어선 듯 보인다.

146. 신라시대 성덕대왕
신종에 새겨진 비천상
(탁본). 8세기 중후반기
에 제작된 이 종은 현
재 경주박물관 뜰에 걸
려 있다.

서울에 도읍한 조선왕조에 들어와 불교는 물리적으로나 사상적으로 억압을 받게 됐다. 절의 90퍼센트 이상이 폐사되고 재산은 파괴되거나 몰수되었으며 노비도 징발되고 환속케 되었다. 36개의 절만이 조선 땅에서 명맥을 부지토록 하고 남녀 승려는 백정이나 기생과 동급의 신분으로 분류됐다.

억압된 불교는 민간신앙으로 결속되면서 무속적 요소를 많이 받아들였다. 예를 들어 비천상 또한 완전히 한 바퀴를 돌아 원점으로 돌아왔다. 즉 인도에서 원초적인 풍요의 여신으로 비롯된 비천은 그 후 궁중여인이 되고 여성적 우아함의 정수로서 구현돼 더할 나위 없이 완벽함을 갖추었던 시기를 지나 조선왕조에 와서 다시 원초적인 무속 신으로 둔갑, 반쯤은 불교풍인 옷을 걸친 채 나타나게 된 것이다.

오늘날에도 한국 절에 가보면 천장 우물반자 안에 비천상 그림이 있다. 이 비천 무희들은 무속적 매무새에 무속 악기를 들고 있으며 때로는 무희의 춤에 반주하는 남자 무당과 엇갈리기도 한다. 바라와 장구, 징이 이들의 주요 악기이다. 이들 여자 샤먼 혹은 무당들은 도교 및 무속풍이 섞인 머리 모양에 한국 무당이 많이 쓰는 벙거지 모자를 쓰고 있다.

이런 샤먼 무희 비천과 샤먼 악사 비천이 불당 천장에 그려진 이유는 무속에서 말하는 '대들보신'이 흡족해하지 않으면 집이 무너진다는 논리 때문이다. 그래서 이들 비천은 영원히 춤추고 노래하는 모습으로 박혀짐으로써 대들보신이 흡족해하여 재앙을 미리 막는다는 무속신앙에 따르고 있다. 이런 무당 비천 무희들이 절의 산신각이나 칠성각 같은 무속신의 거처에는 그려지지 않고 불교 대웅전에 그려진다는 사실은 특기할 만하다. 무당 비천상으로 대표적인 것은 부산 범어사, 속리산 법주사, 전북 상왕사, 그리고 서울 조계사에도 있다.

일본열도 쪽을 살펴보자. 초기의 역사서인 『일본서기』에 따르면 이 땅에도 일찌감치 비천의 개념이 들어왔다. 6세기 후반 백제 왕이 일본의 통치자에게 보낸 선물로서 불상과 함께 비천이 장식된 천개와 비천상이 있

147. 불교 비천상을 대신하는 이 무속 무당은 합천 해인사 건물 천장에 그려져 있어 종교 간의 혼합된 상황을 말해준다. 사진 존 코벨

148. 7세기 중후반 일본 나라 호류지 내 타치바나(귤부인) 주자(廚子) 감실의 비천상 세부. 청동부조의 이 비천상은 아미타불의 서방세계의 한 구성원으로 그려졌다.

는 청동 번개(깃발 같은 불교용구) 등이 도착했다. 화공, 건축가, 조각가, 조경사 및 기와를 빚는 와공까지 망라해 문명에 대한 일본인의 갈구에 부응하는 일단의 전문가들이 한국에서 건너왔다. 현존하는 가장 오랜 불교 절인 호류지에는 비천상이 장식된 천개와 번이 있는데 아마도 '백제로부터의 선물'이었으리라고 생각된다. 첫 번째 호류지가 불탄 뒤에는 한반도에서 멸망한 백제로부터 온 피난민들이 670년 두 번째 호류지를 지었다.

일본에서 가장 절정에 오른 비천상은 아마도 다치바나절[귤부인 주자(廚子: 탑 모양의 불단)] 감실 뒤쪽 청동판에 새겨진 것으로, 7세기 후반쯤 백제의 영향이 최고조에 달했던 시점이었다. 여기의 비천상들은 아시아 예술사상 인간이 표현해낼 수 있는 가장 절묘한 것들 중 하나이다. 이들은 서정적인 우아함으로나 투명한 옷의 얇기, 얼굴의 초연하면서도 부드러운 상과 인간적이면서 초탈한 정신이 나타나 보이는 것 등 어느 것도 빠지지 않는다. 이들 비천상을 일본인 예술가가 만들었는지 또는 한국 예술가가 만들었는지는 1300년이나 지난 이 시점에서는 그리 큰 문제가 아니다. 단지 이 비천상들이 지닌 우아함을 능가하는 다른 예술가가 없었다는 것만이 사무친다.

후대 헤이안 시대에 와서 일본 비천상들은 변모되었다. 얼굴은 통통하

게 살이 붙고 보다 차분한 표정이 되면서 결과적으로 정신적인 기상을 잃었다. 상큼하게 보이지만 정신적인 존재라기보다는 감성적으로 보인다. 사진에 보다시피 이들은 비록 공중을 날고 있으나 대지에 발붙인 존재들이다.

또 하나의 우수한 비천상은 우지(宇治)에 있는 보도인(平等院) 봉황당 벽에 전혀 손상을 안 입은 채 전해오는 것이다. '서방세계에서 하강하는 아미타불'을 주제로 한 이 그림은 1053년 3차원의 미술품으로 제작됐다. 295센티미터 높이의 목조 아미타불 외에도 수많은 비천상 일행이 막 서방세계로 들어오는 죽은 자의 영혼을 영접하러 아미타불과 동행해 내려오고 있는 것이다. 목조로 깎은 각 비천상은 65센티미터 높이로 만들어졌는데 저마다 다른 악기를 연주하고 있다. 이것은 신자들에게 아미타불이 관장하는 서방세계의 모습과 아름다움을 눈앞에 펼쳐 보여줌으로써 위안과 확

149. 교토 교외 우지에 있는 보도인 봉황당의 아미타불과 비천상 일행. 왼쪽은 목조 아미타불이고 목조 비천상들은 벽에 붙여져 있는데 이들은 갓 죽어서 서방세계로 들어온 사람들의 영혼을 영접하기 위해 날아 내려오고 있다. 10세기 작품.

신을 주기 위해 만들어졌다.

하지만 신라시대 종에 새겨진 비천상이나 타치바나의 청동 비천상과 비교해볼 때 이 목조 비천상들은 지나치게 세속적이고 지극히 시속에 젖어 있다. 공중을 날고 있는 기분을 내기 위해 벽에 붙여져 있다지만 세속화된 모습은 달라지지 않는다. 사바세계에 몸을 두고 사는 중생들이 우러러볼 만한 대상이 못 되는 것이다. '귀엽'기는 하다. 그렇지만 종교적인 믿음으로 접근하는 데 인간은 '귀여움' 이상의 것을 구하려고 하는 법이다.

더 후대에 와서 일본의 비천상은 더욱 관능적인 것으로 변해갔다. 교토 다이도쿠지 삼문 천장에 그려진 비천상은 그 당시의 유명화가인 하세가와 도하쿠가 그렸는데 그러한 예에 속한다. 이는 또 정확한 제작날짜를 알 수 있는 유일한 불교 비천상이기도 한데 다이도쿠지 삼문 누각은 거의 아무도 드나들지 않는 장소였던 만큼 거의 원래 상태 그대로 보존돼 있다. 사진에서 보는 것처럼 이 비천상은 당나라의 영향을 받아 통통하고 둥근 얼

150. 교토 다이도쿠지 삼문 누각 천장의 이 비천상은 1590년 당대의 유명화가이던 하세가와 도하쿠가 그린 것이다.

굴을 하고 아름다운 장식끈을 옷자락 주변에 나부끼고 있다. 그러나 신라
시대 비천상이나 초기 일본 비천상에 서려 있었던 정신적인 기상은 모두
잃었다.

고려시대 예술가들이 비천상을 두 종류로 구분해 그렸던 것과 달리 이
시기의 일본 예술가들은 모조리 관능적인 비천상만을 강조해 그렸다. 그
것은 기독교든 불교든 또는 여타 종교든 할 것 없이 예술가들이 항시 빠져
드는 궁지라고 할 수 있다. 비천상이 아름답고 여성적인 존재로서 그려져
야 된다고 할 때 예술가들이 이 주제를 얼마나 확대시키고 정신적인 경지
로 이끌어갈 수 있겠는가? 대부분의 예술가들은 남자였던 만큼 성적인 욕
망이나 생각 없이 아름다운 여자를 그리려면 어려움이 많았을 것이다. 예
술가도 인간이니 여성적인 천사라는 것도 그 시대 감각에 따라 나오게 마
련이지 예술가가 달리 어찌 해볼 여지란 없었을 것이다.

만약에 예술가들이 모두 여성이고 비천이 오로지 남성이라는 개념에 따
라 만들어져야 한다고 했을 때도 같은 문제가 일어날 수 있었음직하다. 그
렇다면 그 역의 방향으로 말인가?

제12장 경주 남산과 한국의 돌부처

2007년 바닥에 엎드린 채로 발견된 경주 남산 열 암곡의 마애불. 기적적으로 불상 얼굴의 코가 땅 에서 5cm 가량 떨어져 얼굴이 닿을 듯 말 듯 해 서 훼손되지 않고 보존된 전체 높이 560cm, 무게 70-80톤의 대형 불상이다. 사진 이순희

경주 남산과 한국의 돌부처

　한국인들은 어느 시대에나 화강암 돌을 특별한 애정으로 가까이하면서 살아왔다. 부여의 건국 설화만 해도 이름에 '바위'자가 들어가는 건국자의 이름이 무수히 나온다. 오늘날에도 한반도, 특히 남쪽 지방을 여행하다 보면 논밭 한가운데나 산비탈에 서 있는 말쑥한 화강암 탑들이 마치 무슨 군대처럼 눈에 들어온다. 또한 길을 따라 들어가 보면 숲속 바위벽이나 굴속, 노천에 누군가가 간절한 염원을 담아 새겨놓았을 불상들이 서 있다. 자연석 암반에 직접 새겨놓은 것이니만치 1200~1300년이 지난 오늘날에도 윤곽이 남아 있다.

　4세기부터 14세기까지 한국문화는 불교에 지배되었다. 왕족과 귀족층의 비호를 받아 불교는 거미줄처럼 섬세한 실크 옷감이며, 꽃송이 같은 향로, 금은으로 상감한 풍경화, 화려한 광물염료와 금니로 그린 불화와 탱화, 복잡정교한 솜씨로 만든 불감 등 이런 것들을 예술품으로 만들어 즐겼다. 그렇긴 해도 이들 고급한 예술품들은 파괴 앞에 속수무책이어서 불타 없어지고 도둑 맞고 또는 그 안에 들어 있는 금은 따위를 채취하느라 녹여 없애기도 하였다.

　그런 데 비해 보다 간결하고 민중적인 예술 형태로 빚어진 돌부처와 석탑 2천여 기가 한반도 전국토에 남아 있다. 이름도 없고 부르지 못한 노래처럼 민간 장인들은 유명해지려는 바람도 없이 오직 지워지지 않는 불교적 헌신의 증표로 돌조각을 남긴 것이다. 사치스런 불교용품도 아니고 부

자들을 위한 호사스런 기호품도 아닌, 그저 선한 의지의 표현일 뿐이다.

오늘날 돌부처라는 따뜻한 이름을 달고 있는 이런 조각들은 오랫동안에 걸쳐 천천히 그리고 상대적으로 단순한 기법을 써서 만들어졌다. 네모 반듯한 화강암 돌판 하나와 돌쐐기, 아니면 비어 있는 바위벽 공간에다가 끌만 있으면 되었다. 그 다음에는 돌에 그림대로 파내려가기만 하면 되었다. 몇 달 아니 몇 년간 이 일에 매달릴 수 있었다면 불상 하나에서 나아가 3구로 짝을 맞춘 삼존불을 새길 수 있었다. 삼존불이란 한가운데 부처를 두고 양옆에 기독교의 성자와 같은 보살을 세우는 것이다.

한국산 화강암은 재질이 단단해서 다루기 어려우므로 인도에서 전래된 정해진 모습의 세공이 많이 드는 불상은 피했다. 농부가 고작이었을 조각가에게 불상은 그저 긴 귓불과 이마의 제3의 눈, 동글동글 말린 머리 또는 정수리에 뭉친 육계(肉髻)로서 해탈 상태에 든 부처를 표현할 수 있었다고 여겨진다.

돌에 파내린 음각법은 보기엔 쉬워 보이나 어떤 면에선 점토나 건칠(乾漆), 청동주조보다 까다로운 구석이 있다. 후자의 것들은 만들다 잘못되면 고치거나 다시 시작할 수 있지만 절벽 바위에 새기는 일은 한 치만 틀려도 일을 그르치므로 다른 절벽을 가져다 새로 새길 수 없다. 비례에 대한 확신 아래 끌을 놀리는 획 하나하나가 결정적인 것이 되는데, 이를 새기는 사람은 캔버스를 코 앞에 대고 들여다보면서 작업하지 않으면 안 되는 것이니, 전체적으로 지금 하는 일이 틀린 것인지 아닌지 균형을 알아보기 어려운 상태인 것이다.

말하자면 청동상을 주조하는 데는 먼저 진흙으로 형을 뜨는데 장인은 나무틀에다 덩어리 흙을 바탕으로 넣고 만족할 때까지 흙을 조금씩 떼내면서 작업한다. 그 위에 밀랍으로 다시 형을 떠낸다. 여기서는 무늬를 새기고 세부까지 매만지는 일이 가능하다. 그런 다음 세라믹을 입혀 겉의 주형을 만드는데 세라믹을 여러 번 되풀이해 입힘으로써 거칠거칠한 외양 주형이 만들어지는 것이다. 마침내 뜨겁게 녹인 쇳물을 안에다 부으면 밀

랍은 녹아내리고 그 자리에 청동쇳물이 들어가 밀랍이 만들었던 모양을 대체한다. 주조는 이처럼 복잡한 일이지만 막판에 와서는 거의 손쓸 일이 없이 금속 장인의 일로 넘겨진다.

그렇지만 돌조각가는 처음부터 끝까지 돌과 직접적인 관계를 유지한다. 돌조각을 하는 예술가는 까딱 잘못해 한번 잘못 놀린 칼질이 모든 것을 망치지 않도록 비례에 대한 확실한 생각 아래 움직여야 한다. 여기엔 복잡한 공정은 없다 해도 제3자가 애초의 의도를 바꿔버릴 수 없기 때문에 창의성이 그대로 드러나게 마련이다. 주물공장이 개입되지도 않고 작품을 다른 데로 실어내갈 수도 없다. 자연석에 새겨진 조각은 그대로 그 자리에 남는다.

오늘날 약 7백 개의 돌조각과 1천여 개의 돌탑이 이 땅에 산재한다. 탑은 여러가지 새김을 지닌 건축의 한 양식이다. 조각난 것들까지 친다면 2천 개가 넘을 것이다. 이들은 모두 이름 모를 사람들 솜씨로 대궐이나 누구의 의뢰로 만들어진 것이 아닌, 지극히 민간적인 예술형태다. 깊은 불심으로 제작한 불상을 가장 잘 연구할 수 있는 곳이 8세기 100만 인구가 살았던 경주 남산이다. 668년 삼국통일 이후 경주는 대도시로 변모됐다. 뛰어난 예술품을 지닌 절들이 경주 땅을 메웠는데 그 대부분은 불단에 청동부처를 모셨다. 하지만 산등성이에는 민간인들에게 보다 친근한 예술이 창조되고 있었다. 남산은 신라 수도의 남쪽에 솟은 산으로 한때는 5대 성산 중 하나였다. 성산은 신라 수도를 외침으로부터 보호하는 자연의 요새이기도 했다. 남산에는 그래서 오래된 산성터가 있지만(사적 22호) 불심이 깊은 사람들에게 외침을 막아주는 진짜 역할은 불보살들이 관여하는 것으로 여겨졌다. 소나무가 뒤덮고 계곡이 겹겹이 들어선 남산은 솟아 있는 돌에 이런 불심을 새겨놓을 수 있는 맞춤한 장소였다. 조각가들은 세속의 번잡한 수도에서 멀리 떨어진 남산의 거대한 화강암을 그의 작업판으로 삼았다.

남산의 제일 높은 꼭대기는 5백 미터가 채 안 되지만 산길의 오르내림

이 심해 풀이 무성하고 절벽으로 면해 있는 계곡이 17군데나 된다. 모두를 자세히 본 사람이 아무도 없을 것 같은 돌조각들을 불과 몇 분 동안에 10여 구나 보면서 지나쳐갈 수가 있는 곳이 바로 남산이다.

유적의 대부분은 삼존불이나 간혹 외부처도 있고 몇 층씩이나 하는 탑 조각도 있다. 가장 오래된 것은 1300년이나 된 것으로 보인다. 이들 민간 불교미술은 935년 신라가 망하면서 새로 들어선 고려의 수도가 북방으로 옮겨지고 불교가 보다 사치스럽고 세련된 것으로 변모되기 이전에 만들어 진 것이다. 1,200~1,300년 전 그저 단순한 백성들은 부처를 조각하면서 무언가를 기원하는 마음으로 남산에 올랐을 것이다.

경주는 그 후 기적적으로 고려 정복자의 손아귀에서 벗어나 보존돼왔다. 5~6세기의 신라 고분이 발굴 때마다 드러나는 경이로운 보물들은 불교 이전 더 옛날의 기념비적 금제(金製) 유물들이다. 그런데 대부분의 절들은 임진왜란 때 히데요시의 일본군에 의해 파괴되었다. 그래도 남산의 돌조각들은 나무와 덩굴, 이끼, 고사리 같은 것들이 덮어주고 가려주었다. 그럼에도 돌조각은 세월의 상흔을 안고 있다(우기 열대림에 있는 앙코르와트[1]나 앙코르톰[2]의 절들처럼 거대한 나무 뿌리에 휘감겨 파괴되지는 않았으니 다행이다).

오늘 남산의 부드러운 산등성이로 드러난 나무 뿌리와 오래된 등걸을 헤치며 오르노라면 곳곳에 조각이 새겨진 바위덩이들을 본다. 꼭 H. G. 웰스의 '타임머신' 속으로 들어가 1천여 년 전 옛날을 탐험하는 것 같다. 어떤 산굽이에 이르면 아무 표식도 없는 틈자리에서 갑자기 돌조각의 무리가 나타난다. 삼존불, 외불 또는 7층탑 같은 것들이 반쯤은 가려지고 반쯤은 드러난 채로 주의 깊은 눈길 아래 들어오는 것이다. 오랜 세월의 풍상을 겪고 이들은 마치 자연 풍경의 일부로 그렇게 서 있는 것 같다. 천수

1. 캄보디아의 북부에 있는 석조 사원 유적. 12세기 전반기에 건조됨.
2. 캄보디아의 톤레사프 호수 북쪽에 있는 크메르인의 궁성 유적. 현존하는 것은 12~13세기에 건설된 것임.

백 년 전 이곳에 살던 사람들은 돈독한 불교도였으련만 이제는 간 데 없고 몇몇 길손만이 찾아보는 그런 곳이란 생각이 들었다.

935년 경주는 더 이상 수도로서의 기능을 잃었고, 고려 불교 또한 10세기 이후 13세기에 이르기까지 지극히 사치스럽고 기교적인 것이 되었다. 개성에서는 익명의 장인들이 경주에다 그처럼 흔쾌하게 쏟아부은 종교적 열정이 나오지 않았다. 고려시대 때의 절 경제는 부유하였기 때문에 노비들이 모든 궂은 일을 다 도맡았다. 이들 중 몇 명이나 경주 남산엘 갔겠는가?

시간이 천천히 흐르면서 이곳은 역사에서 거의 잊혀진 장소가 되었다. 경주 또한 활기를 잃은 촌이 되었고 그 외곽인 산골짜기는 더욱 외진 곳이 되었다. 금세기 들어 경주의 신라 고분이 발굴되면서 경주는 립 밴 윙클(Rip Van Winkle)³처럼 오랜 세기에 걸친 잠에서 서서히 깨어났다. 고고학이야말로 숲속에 잠든 공주를 깨우러 온 왕자였다고나 할까?

남산의 돌조각을 둘러보자. 소나무숲 사이로 명상에 잠겨 있는 좌불(미륵곡석불좌상, 보물 136호)이 보인다. 기원전 6세기에 태어났던 실재 인물 석가모니가 여기 남산에 조각되어 있다. 그의 등 뒤에 있는 만다라에는 대승불교가 꿈꾸었던 전생의 일곱 부처가 새겨져 있다. 8세기의 이 돌부처는 비구니 절 보리사(菩提寺)가 있는 계곡에 있다. 보리란 깨달음을 말하는 것으로 천여 년 동안 얼마나 많은 비구니들이 높이 2.44미터의 이 돌부처를 보고 깨달음을 얻었을 것인가. 보리사의 원래 창간 연대는 886년이라 한다.

조각 중 운반이 용이했던 몇몇은 남산을 떠나 국립경주박물관으로 들어갔다. 삼화령석조삼존불상(三花嶺石造三尊佛像)으로 불리는 1미터 남짓한 키의 불상 3구가 있다. 가운데 좌불(162.0cm)은 미륵상 또는 여러 부처 중 하나로 통칭해도 무방하다. 좌우 보살 중 1미터짜리 오른쪽 입불은 관

3. 미국의 작가 어빙(W. Irving)의 '스케치북'에 수록되어 있는 단편소설 혹은 그 주인공. 20년 동안 숲속에서 잠을 자다 깨어보니 온통 세상이 바뀌었다는 내용.

세음이고 대칭해 서 있는 왼쪽 지장보살 ─ 지옥에 가서 영혼을 구제하는
이다 ─ 은 90센티미터 가량 된다. 어려 보이는 표정의 세 불상은 원래 634
년에 창건된 삼화령사에 있다가 박물관으로 옮겨왔다. 이 중 관세음상이
가장 흥미를 끈다. 단순하게 흘러내린 옷주름은 불상의 상반신과 하반신
을 하나로 통합시킨 미묘한 조화를 냈다. 어깨에 걸친 옷의 주름이 부드러
운 타원의 곡선을 이루며 발끝에 닿도록 내려뜨려져 있다.

이 돌부처를 만든 장인은 불상의 상호로써 손이 무릎에 와 닿게끔 길다
는 규칙을 아예 무릎 표지를 없애는 것으로 넘어섰다. 관에 그려진 조그마
한 아미타불의 존재로 인해 이 돌부처가 자비의 화신이자 아미타불의 동
료 내지는 조수인 관세음이란 게 증명된다. 이 불상에서 느껴지는 온기는
재료인 화강암이 크림색을 띠고 있는 데서 기인한다.

박물관에 소장되기 전 도대체 몇 세기를 이 돌부처는 남산에 서 있었던
것일까. 그 기간 동안 한국 땅의 여성들은 무속을 믿어 마지않았다. 그 여

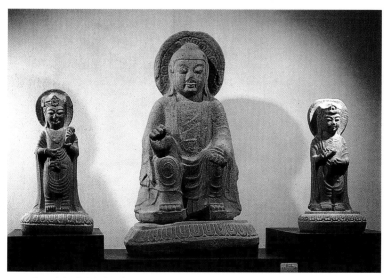

151. 경주 남산 삼화령석조삼존불상. 높이는 본존 162.0cm, 좌협시지장보살 90.8cm, 우협시
관세음보살 100cm, 국립경주박물관 소장.

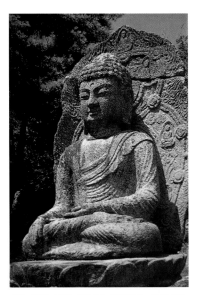

성들의 남편은 여자란 모름지기 조상 제사를 받들 아들을 낳지 않으면 안 된다고 믿던 유교론자들이었다. 셀 수도 없을 만큼 많은 여성들이 아기를 못 낳거나 딸만 낳았으므로 걱정이 이만저만이 아니었다. 이 당시 무속의 일부인 민간신앙에서는 돌부처의 코를 떼어다 갈아마시면 남자아이를 낳게 하는 효과가 있다는 것이었다. 이 때문에 세 불상 모두 다른 신체 부위는 멀쩡함에도 불구하고 코는 모조리 떼어져 나갔다.

152. 경주 남산 미륵곡 석불좌상. 보물 136호, 높이 2.44m, 몸통 부분이 얼굴에 비해 작은 편이다. 사진 존 코벨

남산에 있다가 서울의 국립중앙박물관으로 들어간 불상은 신라시대 절 감산사(甘山寺)의 석조미륵보살입상이다. 확실하게 새겨진 명문으로 이 미륵불은 719년에 조성된 것임이 밝혀졌다. 지금 국보 81호로 지정되었으며 높이 2.73미터에 달한다. 하반신은 상대적으로 짧은 비율을 하고 있으나 거의 발목까지 내려오는 보석줄 장식으로 결점이 어느 정도 감춰졌다. 부드럽고 원만한 인체 조각기법은 미래의 메시아를 뜻하는 이 불상의 원력을 강하게 부각시킨다.

역시 감산사 불상으로 국립경주박물관에 가 있다가 나중에 서울 국립중앙박물관으로 옮겨간 국보 82호 석조아미타불입상이 있다. 이들 감산사두 불상은 모두 보트 모양의 거신광배(擧身光背)를 등지고 서 있는데 둘다 화염문(火焰紋)과 함께 꽃송이와 줄기 모양이 돌에 새겨진 점은 같지만 국보 81호가 좀더 부드럽고 원만하다. 아미타불은 물에서 갓 나온 듯 착 달라붙는 옷차림을 하고 있다. 이런 표현기법은 옷을 입은 채로 갠지스 강

153. 경주 남산 삼화령의 지름 2m 연화대좌. 금오봉과 고위봉을 연결하는 남산의 가장 높은 지점에서 용장계곡을 내려다보는 위치에 있다. 사진 이순희

물에 들어가 목욕하는 성자들의 행태로부터 나온 것이다. 광배 명문에 새겨진 글에는 김지성(金志誠)이란 사람이 돌아간 부모를 위해 이를 조각했노라고 되어 있다. 이 같은 사실에서 돌부처 조성의 세 번째 동기가 부여된다. 첫 번째는 자기 자신을 위해, 두 번째는 국가안녕을 위해, 세 번째는 부모의 왕생극락 발원이거나 고통을 덜어주려는 의도에서 이 많은 불교 조각들이 탄생한 것이다.

한국 땅 곳곳에 흩어져 있는 유수한 솜씨의 돌부처는 아마 세월이 가면서 더 늘어날 것이다. 서산 마애삼존불(磨崖三尊佛)도 수많은 사람들이 충청남도의 이곳 가야산 용현계곡을 수십 년간 올라다녔음에도 숲에 가려 알려지지 않았다가 1959년에야 비로소 발견됐다. 또 다른 걸작품이 어느 날 발견될 때까지 감춰져 있는지도 모를 일이다.

600년경의 초기 불교 조각인 서산 마애삼존불은 너무나 인상적인 것으

로 이미 국보 84호로 지정되었다. 백제 강역에 속한 이 조각을 보면 일본 통치자들이 왜 일본의 건축 및 조각 진흥에 백제의 지도를 받기 원했는지 그 이유를 알게 된다. 높이 2.8미터로 3구의 불상 모두 예의 그 유명한 백제의 미소가 서려 있다. 전체적으로 온화하고 감각적인 데다 인간적 불교의 모습을 띠고 있어 고구려 청동불상에 보이는 것 같은 딱딱하고 엄숙한 선의 구사와 반대된다. 한국 불교에서 그처럼 순진무구하고 솔직하며 믿음직스러운 모습은 다시 보기 어려우리라.

1부처 2보살상으로 된 서산 마애삼존불상은 관세음입상이 미륵반가상

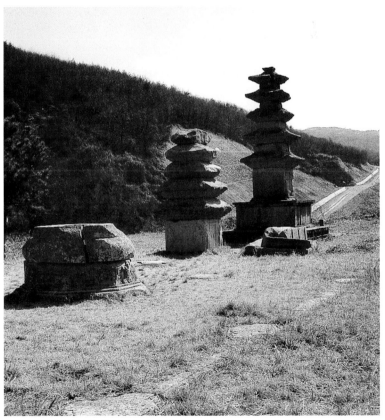

154. 경주 장항리사지. 왼쪽부터 석조불대좌, 동탑과 5층 석탑인 서탑(국보 236호)이 폐사지의 과거를 말해주듯 서 있다. 사진 안장헌

과 짝이 되어 나타난 유일한 예이기도 하다. 불상의 어린애 얼굴 같은 표현은 남중국 양나라의 영향을 많이 받은 듯하다. 얼굴은 넓적하면서 북방족의 그것보다 훨씬 넓은 콧망울을 하고 있다. 동쪽으로 면해 있는 이 절벽 바위는 회색 바탕에 밝은 분홍빛 색조를 띠고 있어 1300여 년에 걸친 풍상의 결과를 역력히 보여준다. 가장자리에 약간의 손상이 있긴 하지만 평화롭고 우아한 분위기가 마애삼존불에 감돌고 있다.

모든 돌부처들이 감춰져 있거나 산꼭대기나 성소에 안치돼 있는 것만은 아니다. 어떤 것들은 푸른 하늘 아래 완전히 노출된 평지에 위치해 있다. 그중 하나가 8세기 후반 경남 창녕 관룡사(觀龍寺)에 있는 부처(용선대석조석가여래좌상)로서 높이 1.88미터이며 보물 295호로 지정돼 있다. 절이 있는 곳까지 가파른 산길을 올라가야 하지만 일단 올라가면 발 아래 나무

155. 경주 남산 부처골의 자연 바위 깊숙이 만든 감실에 새겨진 불상. 동지 전후 며칠간만 햇살이 감실 전체에 들어와 비춘다. 사진 이순희

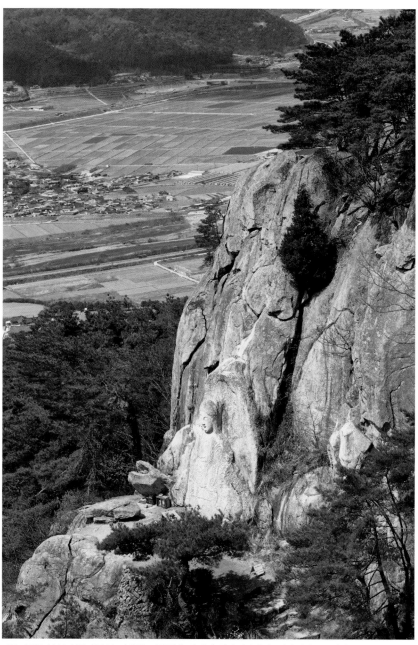

156. 경주 남산 삼릉계곡의 거대한 바위벽에 새겨진 석가여래좌상. 남산에서 두 번째로 큰 불상이다. 금오봉 가는 길 상사바위에서 아랫 마을과 함께 내려다본 풍경. 사진 이순희

가 가득 펼쳐지는 조망이 나온다. 절이 워낙 멀고 외진 데 있었기 때문에 불상은 전혀 화를 입지 않았다. 뚱뚱하게 보일 만큼 둥글게 조각되었는데 이런 특징은 풍요로운 시대의 미적 기준이기도 하다. 좌대의 연꽃 또한 도톰하게 새겨지고 불상의 몸체는 확연한 인간의 생김새이다. 이 불상의 모든 요소가 뜻하는 것은 비록 시골 조각가라 할지라도 당나라 영향을 받아들여 풍요한 시대의 산물로서 살찐 인간을 이상화했다는 것이다. 절들이 경제적으로 부유해지면서 부처 또한 살찐 몸집을 하게 됐다. 이런 불상에 보이는 정신적 특성은 그 높은 산꼭대기까지 올라가 불공드리는 이들의 열심에서 우러난 것이다.

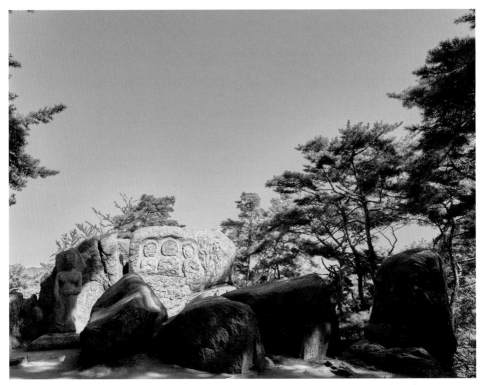

157. 경주 남산 탑곡의 높이 10미터, 둘레 30미터 바위에 새겨진 여래입상. 좌상과 동자승. 사진 이순희

한국의 돌부처들을 찾아다니다 보면 깊은 산골짜기까지 들어가게 된다. 그것은 동시에 한국의 마음속 깊이 들어가보는 것과도 같다. 1392년 이후 불교가 핍박받던 시절엔 청동으로 된 불상들은 녹여지고 말았지만 절벽은 그대로 남아났다. 관리들이 절벽까지 올라와 거기 새겨놓은 부조를 깎아내야 할 만큼 불교 탄압은 거세지 않았다. 그 대신 세월의 풍상이 가해졌다. 비바람에 시달리고 남은 부분들은 그래도 오늘날 사람들에게 돌부처를 새겼던 발원이 무엇이었나를 생각하며 바라보게 한다.

얼마 전 경주 남산을 올라갈 때(고맙게도 한병삼 경주박물관장이 만들어준 남산 지도를 보고 따라가면서 돌에 야트막하게 새긴 불상과 보살상을 20여 구, 탑과 기타 불교 유적을 볼 수 있었다) 스리랑카의 폐허화된 불교 유적지 폴로나루와(Polonnaruwa) 야산의 와불(臥佛)에서 느꼈던 것과 똑같은 기분에 사로잡혔다. 10~13세기에 걸쳐 불교의 중심지로 번성했으나 폐허화돼서 아무도 살지 않고, 열반에 든 석가모니와 그의 제자 아난타가 머리맡을 지키고 서 있는 이곳 산중엔 지키는 사람도 없이 적막했다. 경주는 계속 주목받는 고적지로 성장하고 있는 만큼 고대 신라의 문명을 감지케 하는 이곳 남산 바위 산중으로도 길을 내주면 좋지 않을까? 이런 일에는 결코 유네스코 같은 단체가 끼여들지 못하게 하고서 말이다. 유네스코는 5세기 스리랑카의 시기리야(Sigiriya) 암벽 유적을 복원한답시고 이탈리아 보수팀에게 이곳 벽화를 '다시 그려놓게' 함으로써 시기리야를 망쳐놓은 장본인들이다. 보로부두르(Borobudur)[4] 유적지 복원도 의심스런 구석이 많다. 유네스코란 데는 의욕도 많지만 관료적 폐단도 엄청난 곳이다. 한국 당국이 이 일을 독자적으로 해낼 수 있을 것이다. 보통 사람이 등산하기 쉽도록 8세기의 가장 유명한 몇몇 돌조각 있는 곳으로 길을 내는 것이다. 내게 등산은 아주 힘든 일이지만 그래도 올라갔다.

4. 인도네시아의 자바섬에 있는 불교 유적, 8~9세기에 만들어져 오래 땅속에 매몰되어 있다가 1814년에 발견됨.

기제(Gizeh)의 피라미드며, 인도의 산치대탑과 엘로라(Ellora), 파간 (Pagan) 등의 유적지를 둘러보고 온 사람들은 다음번은 뭐가 있을까 더 궁금해한다. 경주를 보러오는 사람들은 고분과 박물관, 왕릉과 석굴암을 하루 코스로 마칠 수 있다. 그러나 남산에 올라가 잊혀진 조각들을 둘러보게 함으로써 관광객들을 하루 더 붙잡아둘 수 있을 것이다.

한국에는 개발의 손길이 아직 미치지 않은 관광요지가 정말 많다. 왜 이들을 가동시키지 않는 것인가? 남산만 해도 12세기 스리랑카의 폴로나루와 불교 유적지보다 더 오래된 곳이며 그 나름의 매력이 담긴 곳이다.

존 카터 코벨 박사의 서울 체류 9년

존 카터 코벨(Jon Carter Covell; 1910~1996) 박사는 미국 출신의 동양미술사학자로 오벌린대학을 거쳐 미국 컬럼비아대학에서 수학했다. 1941년 「15세기 일본화가 셋슈(雪舟)의 낙관이 있는 수묵화 연구」로 영어권 학자로서는 최초의 일본미술사 박사가 되었다. 그녀와 동창생으로 같은 시기에 일본사를 연구하고 후일 주일미국대사가 된 에드윈 라이샤워(Edwin Reischauer)가 있었는데 이 사람이 한국문화를 중국의 아류로 폄하한 문제의 발언을 두고 존 코벨은 이를 논박한 장문의 편지를 쓰기도 했을 만큼 이후 한국을 보는 입장이 달랐다.

1930년대에 이어 1960년대 9년간 존 코벨은 선불교의 선(禪)미술품이 가장 많이 소장돼 있는 일본 교토의 다이도쿠지(大德寺) 신주안(眞珠庵)에서 지내며 일본 불교미술에 대한 깊은 연구를 하게 되었다. 다이도쿠지는 한국인 승려 여소가 주지를 지낸 곳이고 일본에 간 조선통신사들과도 관련이 깊은 곳이다. 후일에는 임진왜란에 참여했던 일본 장군들 중 다섯이 이곳에 묻혔고, 당시 조선에서 가져온 일본의 국보급 조선 다기와 고려불화 등이 다수 소장돼 있어 한국과 뗄래야 뗄 수 없는 역사적 관계를 지닌 사찰이며 정통파적인 선불교 사찰로 알려진, 한국에 대한 애증이 교차하는 곳이다. 존 코벨은 이곳에서의 연구로 『다이도쿠지의 선(禪)』 『일본의 선정원』 『시부미(澁み): 일본미학에 대해』 『잇큐 소준(一休宗純) 연구』 등 16권의 일본문화 연구저작을 남겼다. 일본의 문화적 전통을 영어권에 소개

한 코벨의 공헌은 대단한 것이었다.

　그러나 일본문화의 심연 한가운데서 끊임없이 어른대는 한국문화의 정체에 대한 의문은 드디어 그녀를 직접적인 한국문화 연구의 장으로 내몰아 1978~1986년 한국에 머물게 되었다. 존 박사는 경향신문과 코리아타임스, 코리아헤럴드의 고정 칼럼니스트로 활동했고, 신문 이외에도 『코리아 저널』 『아시안 & 퍼시픽 쿼털리』 『모닝 캄』 『코리언 컬처』 관광소식지 등 국내에서 발행되는 모든 영자매체, 『월간자유』 『월간불교』 『럭키금성』과 『현대』의 영문 소식지 등에 10여 년에 걸쳐 1400여 편의 칼럼을 발표하기에 이르렀다. 이러한 활동은 한국문화를 가장 본질적으로 꿰뚫어본 학자이며 탁월한 문장가이자 한·중·일 삼국을 모두 경험해본 미술사학자에 의한 영문판 한국문화사를 배출해냈다.

　불교문화가 꽃피었던 여러 나라 중에서도 코벨이 중점적으로 연구한 일본과 한국문화는 그 양상이 달랐다. 일본에서의 연구는 오랜 기간에 걸친 체재에도 불구하고 대중을 상대로 한 칼럼은 단 한 편도 나오지 않았고 오직 16권의 저서 출판에 의한 학구적인 논점의 것이었다. 일본에서는 그녀를 이끌고 지원을 아끼지 않은 류사쿠 쓰노다(角田柳作, 컬럼비아대학), 후쿠이 리키치로(福井利吉郞, 센다이 도호쿠대학) 교수 등 훌륭한 스승과 유력한 지기들이 있었다. 반면 한국에서는 주로 신문, 잡지를 이용한 1천 수백 편의 자유로운 칼럼 발표와 이화여자대학 하계학기 등에서의 한국미술사 강의, 5권의 영문판 저서 출판 등을 통해 학구적 결실을 이뤘다.

　그가 쓴 칼럼 중 중요한 내용은 몇 회씩 이어지며 발표됐다. 예를 들면 석굴암 관련기사는 수년에 걸쳐 장단편 원고로 모두 15번이나 발표되었는데 이들을 다 모아 보면 석굴암 전반에 걸친 원고지 350장 분량의 논문이 된다. 황수영 박사말고는 국내 학자 누구도 석굴암의 여러 측면을 1980년대에 이 같은 장문의 원고로 연구 발표한 사례가 없다. 한국과 일본의 미륵반가사유상 비교 분석도 8년에 걸쳐 10번이나 더 넘게 다루어졌다. 이러한 것들은 코벨 자신이 말한 대로 '한국문화의 광산'에서 '타자기를 삽과 곡

괭이 삼아' 캐낸 보물인 것이다.

그의 글은 미술사학자의 안목과 전문가적 분석이 가미된 '한국문화 이야기'로 외국인과 보통 사람이 접근하기 무리가 없는 내용들을 광범위하게 다루었다. 박력 있고 명쾌한 문장은 독자를 논리적 상상력에 의한 고고미술의 세계로 이끌어들임으로써 읽는 재미를 주면서도 학문적 사실 확인의 자세를 잃지 않았다. 인도·중국·스리랑카·한국·일본 및 서양 미술사까지를 망라하는 박식함과 각국의 불교문화에 대한 비교, 여기에 수백 장의 도판은 우물 안 개구리식의 한국문화사관을 벗어나 세계문화의 한 지류로서 한국문화에 대한 이해를 높이는 데 결정적 구실을 했다.

일본에서 한국문화의 엄청난 수혜를 은폐하는 학문적 왜곡의 전통을 알게 된 코벨 박사는 그 점을 간과하지 않았다. 미국 내 8곳의 박물관을 순회전시한 '한국미술 5천년전'(1979~1981) 관련 칼럼은 이러한 작업의 첫 접근이었다. 미국 롱비치의 캘리포니아주립대학 제임스 하틀리(James Hartley) 학장은 존 코벨과 함께 이 전시회를 보고 난 뒤 "미국으로 서둘러 귀국하지 말고 한국에 남아 일본인들이 무슨 짓을 했는지, 한일문화사에 대한 연구를 아무래도 당신이 더 해주어야 될 것 같군요"라고 쓴 편지를 보내기도 했다. 그러자 한국에서 발표되는 그녀의 칼럼을 보고 당황한 일본의 일부 학계인사와 우익들로부터 압력이 가해져서 칼럼은 횟수가 줄어들기까지 한 때도 있었다. 이에 대한 존 코벨의 대응은 눈 하나 깜짝하지 않고 "그렇다면 더욱 본격적으로 일본이란 나라를 파헤쳐보겠다(I'll step it up)"는 것이었으며, 중요한 저작인 『한국이 일본문화에 끼친 영향; 일본의 숨겨진 역사(Korean Impact on Japanese Culture; Japan's Hidden History)』는 이런 소동 이후 경향신문에 발표된 것이다.

그의 글은 국내에서도 80년대의 고고미술사학계를 비판하거나 기존의 학설을 조심스럽게 반박하는 경우가 없지 않았고, 또 대중적으로 씌어졌다는 것이 오히려 비판의 대상이 되어 어떤 땐 심각한 시비에 휘말렸다. 경주의 황남대총 고분에서 출토된 인골을 연구대상으로 취하지 않고 그

냥 넘겨버린 사실을 알게 되자 이를 비판한 글이 있었다. 당시의 소장학자들은 '그런 비판의 글도 있어야 한다'는 자세였지만 어떤 경우의 학자들은 코벨이 한국을 떠나주기를 바랄 정도였다. 그러나 그로서는 학문적 논쟁에 관한 한 쉽게 물러서지 않는 강단이 있어 이만한 글을 남길 수 있었다고 생각한다. 1천 수백 편에 달하는 그의 칼럼에서 배어나오는 학문적 연구결과는 실로 눈부시다. 나는 남녀를 통틀어 존 카터 코벨 박사처럼 모든 시대를 망라하는 박식함에 학문적 진실에만 모든 것을 거는 학자를 가까이 볼 수 있어 행운이었다는 생각이 들곤 한다.

그가 한국에 머물렀던 시기는 한국미술의 해외 소개에 기폭제가 된 '한국미술 5천년전'을 위시해 신안 해저유물 발굴, 경주고분 발굴, 황룡사지·미륵사지 발굴 등 고고학적으로 엄청난 사건들이 많았다. 나는 1982년 경향신문 코벨 칼럼의 담당기자로 존 코벨의 서울 봉원동 집을 드나들었는데 이 시절의 영향이 오늘에까지 미치는 것이 되었다.

우리말로 소개된 그의 책이 한 권도 없다는 사실을 잊지 않고는 있었지만 막상 실행에 옮기게 된 동기는 일본 고베(神戶) 지진이 일어나자 일본인들을 위로하기 위해 개최된 호류지의 '금당벽화전'을 도쿄(東京)에서 보면서부터였다. 한국의 근원을 한 글자도 밝히지 않은 일본 호류지의 금당벽화 같은 것을 올바르게 이해하려면 그에 대한 해설은 제3국 학자로서 존 카터 코벨 박사 혼자만이 쓸 수 있으리란 데 생각이 미치면서 나는 박사의 원고가 한국문화를 위해 얼마나 중요한 것인가에 다시 생각이 미치게 되었다. 주로 1980년대에 발표된 그의 글은 오늘에 와 읽어도 여전히 생생하다. 그동안 거의 영어로만 독자층을 확보했기 때문에 한국의 대중적 독자와는 거리가 있었는 데다 이제 80년대의 코벨 박사를 기억하는 사람들도 점점 없어져가고 있어 서둘지 않으면 안 되었다. 1987년 폐렴이 회복되지 않아 한국을 떠나서 캘리포니아 아이딜와일드 자택에 거처하고 있던 코벨 박사는 여든이 넘어서 마지막 저작이 된 자서전 『해뜨는 곳을 찾아서』를 집필하고 있었다.

1995년부터 모든 원고를 모으는 작업에 들어갔다. 1979년부터 1990년까지 원고가 실린 책자와 신문을 모두 확보하는 것이 일이었다. 이 과정을 통해 총 1천3백여 편의 글을 목록으로 만들었다. 내용별로 간단한 요약을 마친 뒤 같은 주제별로 분류했다. 이 일에만 2년이 넘게 걸렸다. 이 책에 언급된 사항 등을 확인하기 위해 일본과 미국을 몇 차례 다녀왔다. 그리고 나서 첫 번째 책으로 엮어진 것이 『한국문화의 뿌리를 찾아 – 무속에서 통일신라 불교가 꽃피기까지』이다. 몇몇 항목은 발표된 여러 개의 칼럼을 통합해 중복되는 부분을 빼버리고 하나로 편집했다. 원고 전체를 다루는 일은 컴퓨터 아니고는 엄두도 못낼 만큼 복잡했고(그래서 이제야 책을 낼 수 있었다는 변명이 될지) 확인해야 할 사항들은 끝이 없어 보였다.

그러는 동안 코벨 박사는 1996년 4월 19일 작고했다. 그의 유해는 화장되어 생전에 다이도쿠지 신주안에서 약속했던 대로 그곳 부도지에 묻혔다. 추도식이 열려 신주안에 가보았을 때 코벨 박사의 글에서 귀가 닳도록 들었던 신주안 벽장문에 그려진 이수문의 손자 소가 자소쿠의 그림, 차실 옆 오래된 선정원과 우물, 잇큐 소준의 초상화, 글씨, 이끼 낀 돌확과 선의 분위기를 풍기는 꽃꽂이 등 모든 것이 보였다. 코벨 박사와 평생 친분이 두터웠고 그의 연구를 적극 지원해온 야마다 소빈(山田宗敏) 주지는 마지막으로 존 코벨 박사를 위해 다라니경을 염불했다.

고대사 문제의 쟁점을 다룬 『한국이 일본문화에 끼친 영향; 일본의 숨겨진 역사』를 더 급하게 번역해내어야 할 것으로 생각됐으나 그에 앞서 박사의 한국문화에 대한 연구가 얼마나 깊이 있고 아름다운가를 더 먼저 독자들에게 선보이고 싶었다. 신라 무속과 불교예술은 그 화려함과 극적인 역사가 마침 똑떨어지는 주제였다. 코벨 박사의 글은 재미있고 사실 추구에 집중된 것이어서 힘이 있었다. 그러한 매력이 없었다면 방대한 원고 가운데서 이 한 권의 선집을 추려내는 작업은 불가능했을 것이다. 천마총의 천마, 금관, 탑과 종, 석굴암 등 그 글들은 한국적 아름다움의 원초적인 모습을 보여주는 것 같았다. 이들이 있게 된 전말을 구조적으로 설명하기

위해 가야와 부여족 이야기를 부분적으로 앞에 끌어왔고, 동시대 문화로서 백제, 고구려도 상당 분량을 삽입했다. 백제문화는 알면 알수록 그 규모가 커지면서 일본에 가버린 부분으로밖에 설명할 수 없는 것들이 많아 기회가 된다면 별도의 책으로 엮으려 한다(『부여 기마족과 왜』, 『일본에 남은 한국미술』이 그것이다).

존 카터 코벨과 그의 아들 앨런 카터 코벨 두 사람은 또한 한국의 고대사 가운데 가야 유물의 중요성을 일찍이 알아채고 고대 일본을 제압한 가야와 부여족이 한국사에서 얼마나 대단한 존재인가를 알리는 데 많은 노력을 바쳐왔다. "나는 한국의 가야사가 분명하게 확립되는 것을 볼 때까지 오래 살고 싶다"는 1987년 1월 31일자 코리아헤럴드에 실린 존 코벨의 글 한 줄을 떠올릴 때마다 그에 대한 그리움 같은 것으로 가슴이 저려오곤 한다. 아마 독자들도 군데군데 그것을 느낄 수 있으리라고 생각한다. 1982년 일본의 역사 교과서 왜곡으로 온 나라가 열 받아 있을 때 가장 학문적으로 일본의 이러한 행태를 통렬하게 비판한 사람이 바로 존 코벨과 앨런 코벨 박사였다.

한국문화는 20세기 말 존 코벨이라는 미술사학자를 만나 가장 정선된 안목과 사실 추구의 치열한 과정을 거쳐 씌어진 영문 해설서를 갖게 된 것이다. 이런 일은 그리 자주, 쉽게 일어나는 것이 아니다. 그것은 국내 여러 학자들의 연구에 덧붙여 한국문화에 깊이를 더하는 것이 될 것이다.

이 책이 나오기까지 실로 많은 분들의 도움을 받았다. 코벨과 주고받은 장문의 영문 편지는 캐나다 브리티시컬럼비아대학의 사회학 교수 장윤식 박사께서 써주신 것이다. 장 박사의 도움 없이 내가 코벨과 출판 저작에 관한 제반 문제를 그렇게 우아한 문장으로 처리할 수 있었으리라곤 생각할 수 없다. 불교 전문용어는 고려대장경 연구소장 종림, 혜묵 스님의 자문을 받았다. 그렇지 않고는 불교 어휘들은 장황한 설명으로 민망하게 남아 있었을 것이다. 그 외에도 각 박물관과 도쿄의 도서관에 이르기까지 세세한 사항을 확인하는 데 도다 이쿠코(戶田郁子) 씨 등 여러분의 도움이

있었다. 사진은 존 코벨과 앨런 코벨, 김유경 소장의 자료 및 서울, 공주, 부여, 김해의 국립박물관, 사진가 안장헌, 김대벽, 박보하, 박민규 씨 등의 도움을 받았다. 또한 일본 도쿄국립박물관의 도움을 받았다.

원고를 출판사에 넘긴 뒤 지난 여름 캘리포니아 카멜의 앨런 코벨 박사 댁으로 마지막 자료와 사진 등을 찾으러 갔는데 존 코벨 박사의 미발표 원고가 메모지 한 장도 없어지지 않은 채 수십 개의 짐더미와 함께 10여 권이나 보존돼 있었다. 최대의 야심작이던 한국미술사도 청사진이 되어 있었으며, 서기 369년 가야의 진구왕후와 부여족이 동해를 건너 당시의 야마토 왜(倭)를 정벌하는 사실은 존과 앨런의 공동 연구로 3~4권의 논문이 완성돼 있었다. 한국, 인도, 일본의 불교문화에 관한 여러 권의 미출판 원고와 함께 만해 한용운에 대한 미완성 원고도 온갖 참고자료와 함께 들어 있었다.

한국문화를 위해 무슨 일이 있더라도 이들 원고는 한글과 영문으로 우선 출판되어야 할 것이다. 한국미술의 아름다움과 독자성을 이토록 깊이 있게, 학문적으로 다룬 제3국 학자의 글이 갖는 가치는 아껴야 마땅한 것이기 때문이다. 공식적으로는 한국문화와 역사를 전세계에 알리는 데 이만한 자료 이상의 것이 또 있을까 싶지만 개인적으로는 한국인이 속해 있는 이 땅의 예술을 지적이고도 미학적인 20세기의 방식으로 즐기는 일 자체가 내겐 한없이 호사스러운 게임이었다.

그의 책들이 앞으로 빛을 볼 수 있다면 그것은 오로지 독자들의 힘일 것이다. 어쨌든 나는 오랜 시간을 들여서나마 그의 글을 우리 문화의 자산으로 환치하는 첫 번째 작업이 이루어졌음을 산 사람에게 고하듯 고인이 된 존 코벨 박사에게 기쁜 마음으로 전하려 한다.

1999년 1월
김유경

재발행에 부쳐

1999년 초판 발행(학고재) 이후 22년 만에 이 책이 눈빛출판사에서 재발행이 결정되던 날의 전화를 잊을 수가 없다. 이규상 사장이 짧은 대화로 "이런 책을 사장시켜서는 안 됩니다" 하는 것이었다.

코벨의 한국문화·미술사 전체 글이 흐름을 이어나가기 위해서는 무속에서 시작해 가야와 백제·고구려를 거쳐 통일신라 불교가 꽃피는 시기까지를 다룬 이 책이 시발점이 된다. 이후 고려 불교와 그 미술, 선(禪)과 교(敎)에서 고미술과 불교학에 대한 코벨 학문의 본령이 드러나고 이어서 도자기와 한일의 다도, 조선의 회화, 한국민화의 즐거움, 한국인과 유불선이 합해진 한국문화, 조선호텔과 한국 근대사, 만해 한용운론, 이런 내용들이 계속 다뤄질 것이다. 영문판 한국미술사의 준비작업이기도 하다.

한국미술사의 중요한 부분으로 일본으로 뻗어가 남아 있는 고대부터 조선시대까지의 한국미술은 별도의 책 『부여 기마족과 왜』, 『일본에 남은 한국미술』에서 한일 간의 어려운 역사문제와 더불어 다뤘다.

존 코벨이 다루는 한국문화·미술사의 전체 원고 발행을 가능케 해줄 결단에 힘을 얻어 다시 한 번 코벨 원고 전체의 번역이라는 무한해 보이기까지 하는 작업에 대한 열정을 떠올렸다. 애초에 어떻게 겁도 없이 이 방대한 영문 원고를 다루는 일에 뛰어들었는지 지금 생각하면 까마득하다. 즐겁게 교정을 다시 보면서 오자(誤字)와 미숙한 표현을 바로잡을 수 있어 기뻤다. 비천상 원고를 추가하고 경주유물 전문사진가 이순희 씨의 도움

을 받아 경주 남산 사진을 보강했다. 책이 다시 되살아나는 것을 보니 꿈만 같기도 하다.

무엇보다 이 책이 처음 나오던 20여 년 전과 눈에 띄게 달라진 것으로 코벨이 강하게 주장한 가야사의 중요성이 우리 사회에 알게 모르게 받아들여졌다는 점을 말할 수 있다. 문재인 정부의 주요정책 과제가 된 가야사 발굴, 국립중앙박물관의 '가야본성' 전시회, "현행 가야 연구는 전과 비교해 엄청나게 달라졌다"라는 학계의 평가 등이 나왔다. 2020년 초 국립중앙박물관으로 전시회를 보러갔을 때 가야 토기의 어마어마한 수량에서 뿜어내는 특별한 미의식은 압도적이었다. 가야 갑옷이 장착된 전시장은 마치 무장군인들 틈새를 지나는 금속성의 무력이 스며 있는 듯했다. 한국문화는 이렇게 해서 깊이를 더해가는 것이 되겠다.

동양미술사 전문가인 존 코벨 박사의 한국문화·미술사는 그가 최선을 다해 얻어낸 사실에서 통찰된 진실을 전하는 것이며, 문장 또한 현학을 부린 것이 아니라 어렵지 않고 즐거운 마음으로 읽어나갈 수 있다. '도대체 외국인인 코벨은 어떻게 나도 모르는 이런 사실을 알아내고 이런 결론을 유추해내는 천재성을 한국문화의 학문에서 발휘하는 것일까' 하는 의문이 그의 글을 대하는 모든 사람이 지적하는 항목이다. 한국인이라면 누구나 익숙한 한국문화·미술이지만 코벨의 글을 통해 얻어지는 지적 희열과 아름다움은 이 책에서 다루는 한국문화의 유물을 통해 우선적으로 독자들에게 전해질 것이라고 믿는다. 그리고 앞으로 전개될 여러 분야 한국문화론에서도 독자들은 같은 경험을 하게 될 것이다. 실로 엄청난 일이기도 하다. 그의 모든 원고를 읽으면서 개인적으로 나는 '한국문화·미술사의 혁명' 같은 기분을 느꼈다.

재발행의 결단을 내려준 눈빛출판사와 제작과정에 참여해준 안미숙 편집인과 성윤미 씨 등 모든 분들께 새삼 감사 인사를 드린다.

2021년 3월
김유경

도판 목록

1. 경북 성주 가야 고분의 토기 출토 상태.
2. 토기 그릇받침. 5세기 가야, 높이 58.7cm, 그레고리 핸더슨 컬렉션, 미국 하버드대학 새클러박물관 소장.
3. 토기 그릇받침. 경남 김해 대성동 39호분 출토, 금관가야, 높이 41.0cm, 국립김해박물관 소장.
4. 스에키(須惠器). 일본 효고(兵庫)현 출토. 6세기 전반, 높이 37.4cm, 입지름 21.0cm, 국립교토박물관 소장.
5. 껴묻거리 바구니. 기원전 1세기경, 경남 창원 다호리 제1호분 출토, 서울 국립중앙박물관 소장.
6. 가야 금관. 고령 출토, 국보 138호, 호암미술관 소장.
7. 은제 허리띠 및 드리개. 경산 임당동 고분 출토, 가야, 길이 70.7cm, 국립대구박물관 소장.
8. 가야 금관. 고령 지산동 32호분 출토, 높이 19.5cm, 서울 국립중앙박물관 소장.
9. 가야 금동관. 부산 복천동 11호분 출토, 5세기, 높이 21.9cm, 지름 17.6cm, 국립김해박물관 소장.
10. 가야 금동관. 경북 의성 탑리 출토, 서울 국립중앙박물관 소장.
11. 가야 금동관. 국립김해박물관 소장.
12. 가야 금관. 전(傳) 경상남도 출토, 지름 17.1cm, 오쿠라(小倉) 컬렉션, 일본 도쿄 국립박물관 소장.
13. 황해도 대택굿당의 자작나무.
14. 김해 예안리 가야 고분의 인골 출토 상태.
15. 경산 임당동 7-B호분 발굴 당시 금동족대의 출토 상태.
16. 경산 임당동 6-A호분 발굴 당시 금동신발의 출토 상태.
17. 일본 나라 후지노키(藤の木) 고분의 금동신발 출토 상태.
18. 세 마리 말머리 붙은 토기. 경산 임당동 5호분 출토, 영남대박물관 소장.
19. 철제 말얼굴가리개. 부산 복천동 가야고분 출토, 길이 51.6cm, 국립김해박물관 소장.
20. 금동안장. 합천 옥전고분 출토. 국립김해박물관 소장.
21. 고구려 삼실총(三室塚) 고분벽화의 기마 전투하는 고구려 장수들.
22. 함안 말이산 마갑총 출토 말갑옷 발굴 당시의 출토 상태.
23. 갑옷. 김해 퇴래리 출토, 서울 국립중앙박물관 소장.
24. 갑옷과 투구. 고령 지산동 32호분 출토, 서울 국립중앙박물관 소장.
25. 2020년 서울 국립중앙박물관의 〈가야본성〉전 가야 토기 전시실.
26. 새가 뱃전에 앉아 있는 배를 그린 벽화. 일본 규슈 후쿠오카현 고분 출토.
27. 신토 여신 진구(神功)왕후. 초기 헤이안 시대, 일본 나라 야쿠시지(藥師寺) 소장.
28. 하니와 토기 말. 도쿄국립박물관 소장.
29. 일본의 청동관. 도쿄 부근 출토, 이바라키박물관 소장.
30. 하니와 토기 배. 도쿄국립박물관 소장.
31. 규슈 후쿠오카현 다케하라(竹原) 고분벽화.
32. 아라비아산 말.
33. 〈천마도〉. 경주 천마총 출토, 국보 207호, 53.0×75.0cm. 서울 국립중앙박물관 소장.
34. 〈백마도〉. 경주 천마총 출토. 서울 국립중앙박물관 소장.

35. 1919년 고종 장례 때의 백마와 적토마의 죽산마(竹散馬) 행렬.
36. 1926년 순종 장례 때의 죽산마 행렬. 사진 유한상 소장.
37. 〈칠지도〉(七支刀). 일본 이소노카미(石上) 신궁 소장.
38. 백제 무령왕릉 현실 내부.
39. 백제 무령왕릉 금관. 국보 14호, 국립공주박물관 소장.
40. 백제 무령왕릉 출토 왕의 머리받침(베개, 복원품)과 발받침(국보 165호, 길이 38.0cm). 국립공주박물관 소장.
41. 백제 무령왕릉 출토 왕비의 머리받침(국보 164호, 너비 49.0cm)과 발받침(복원품). 국립공주박물관 소장.
42. 백제 무령왕릉 출토 금제 엽형 장식과 사엽형 장식.
43. 백제 무령왕릉 출토 석수(石獸). 국보 162호, 국립공주박물관 소장.
44. 백제 산수문경전 2매. 부여 규암리 출토, 사방 29.5cm(왼쪽)와 29.0cm(오른쪽), 서울 국립중앙박물관 소장.
45. 백제 벽돌전. 부여 군수리사지 출토, 국립부여박물관 소장.
46. 백제 금동대향로. 부여 능산리 집 출토, 국보 287호, 서울 국립중앙박물관 소장.
47. 백제활석여래좌상(滑石如來坐像). 부여 군수리사지 출토, 6세기, 보물 329호, 높이 13.5cm, 서울 국립중앙박물관 소장.
48. 백제금동미륵보살입상. 부여 군수리사지 탑에서 출토, 보물 330호, 높이 11.5cm, 서울 국립중앙박물관 소장.
49. 백제금동관음보살입상. 국보 128호, 높이 15.2cm, 호암미술관 소장.
50. 신라금동관음보살입상. 보물 927호, 높이 18.1cm, 호암미술관 소장.
51. 고구려금관. 평양 청암리 토성 출토, 26.5×33.5cm.
52. 고구려 금제 관식. 평양 진파리 출토. 7세기 전반, 13.0cm.
53. 고구려 삼실총 고분벽화에 그려진 갑옷 입고 환두대도를 찬 무사.
54. 고선지의 원정로.
55. 고구려 양식의 일본 다카마쓰 고분(高松塚) 서벽(西壁)의 여인들.
56. 미추왕릉 보검. 경주 미추왕릉 지구 14호분 출토, 신라 5~6세기, 보물 635호, 길이 30.0cm, 국립경주박물관 소장.
57. 3개의 금제 고배. 경주 황남대총 출토, 국립경주박물관 소장.
58. 기마인물형(騎馬人物形) 토기 2구. 경주 금령총 출토, 국보 91호, 서울 국립중앙박물관 소장.
59. 앞가슴에 대롱이 있는 용 모양의 토기. 미추왕릉 출토, 서울 국립중앙박물관 소장.
60. 금관총 금관. 국보 87호, 높이 44.4cm, 서울 국립중앙박물관 소장.
61. 금관총 금제 허리띠. 국보 88호, 길이 109.0cm, 드리개 길이 54.5cm, 국립경주박물관 소장.
62. 금령총 금관. 보물 338호, 높이 27.0cm, 서울 국립중앙박물관 소장.
63. 뉴욕 메트로폴리탄박물관에서 열린 '한국미술 5천년전'.
64. 황남대총 금관. 국보 191호, 국립경주박물관 소장.
65. 새 날개형 비상날개의 내관이 있는 4세기 신라 금관.
66. 황남대총 금관의 옆 모습.
67. 〈선동취적도(仙童吹笛圖)〉. 1779년, 비단에 채색, 105.2×52.7cm, 서울 국립중앙박물관 소장.
68. 천마총 금관. 높이 27.5cm, 서울 국립중앙박물관 소장.
69. 69-1. 백제 무령왕릉 출토 금귀고리와 귀고리의 곡옥 부분.
70. 신라 미추왕릉 출토 금귀고리.

71. 곡옥 모양의 범발톱노리개. 태평양박물관 소장.
72. 금동관. 파리 기메박물관 소장.
73. 금관. 전(傳) 울산 출토, 삼국시대, 높이 20.2cm, 오쿠라 컬렉션, 일본 도쿄국립박물관 소장.
74. 금동제투각관모. 전 창녕 출토, 삼국시대, 높이 41.8cm, 오쿠라 컬렉션, 일본 도쿄국립박물관 소장.
75. 천마총이 있는 경주고분 공원.
76. 이차돈 염촉의 순교 장면. 해인사 벽화.
77. 6-8세기 한국의 불교 승려들이 인도로 간 육로와 해로. 제임스 그레이슨 그림.
78. 원효대사상. 조선시대 후기, 범어사(梵魚寺) 소장.
79. 〈화엄종조사회권(華嚴宗祖師會卷)〉의 부분. 일본 교토 고잔지(高山寺) 소장.
80. 〈화엄종조사회권(華嚴宗祖師會卷)〉의 부분. 일본 교토 고잔지(高山寺) 소장.
81. 부석사의 전경.
82. 의상의 〈법성게〉.
83. 〈대방광불화엄경변상도(大方廣佛華嚴經變相圖)〉. 통일신라 754~755년, 높이 27.2cm, 호암미술관 소장.
84. 〈대방광화엄경변상도〉 부분.
85. 1980년 신안 해저 침몰선에서 도자기를 건져올리고 있는 잠수부들.
86. 전남 완도군 장좌리 장섬.
87. 9세기 초 한·중·일을 잇는 장보고의 해상 활동로.
88. 완도 법화사터 부도. 지금은 보길도에 있다.
89. 장섬 안의 장보고 사당.
90. 석굴암 전경.
91. 예불하는 장소에서 정면으로 바라본 본존불.
92. 중국의 윈강석굴. 제20굴 외경.
93. 500년경의 한·중 강역.
94. 석굴암의 빛의 반사 경로.

95. 석굴암 본존불의 백호 박힌 얼굴과 광배.
96. 석굴암의 십일면관세음.(복원 전)
97. 십일면관세음의 머리 부분.(복원 후)
98. 석굴암의 문수보살과 보현보살.
99. 석굴암의 범천왕(브라마)과 제석천왕(인드라).
100. 석굴암 원형 주실의 10대 제자상 중 제 7, 8, 9상.
101. 10대 제자상 중 부루나와 우바리.
102. 석굴암의 전실 북벽에 있는 네 신장.
103. 10대 제자상 중 아나율.
104. 석굴암 감실의 보살상들.
105. 석굴암 감실의 10보살상 중 제3상과 제9상.
106. 동해 바다의 문무대왕릉.
107. 1910년대의 석굴암.
108. 10대 제자상 중 제1상 가섭과 제5상 라후라.
109. 석굴암 북벽의 금강역사(높이 2.12m)와 남벽의 금강역사(2.16m).
110. 석굴암 본존불.
111. 석굴암 본존불의 하체.
112. 석굴암 원형 주실.
113. 사천왕상 다문천(多聞天)과 지국천(持國天).
114. 석굴암 5층 보탑 부분. 국립경주박물관 소장.
115. 석굴암의 궁륭 천장.
116. 분황사 석탑. 신라, 국보 30호, 높이 9.3m, 사방 12.19m.
117. 불국사의 다보탑과 석가탑.
118. 다보탑. 국보 20호, 높이 10.4m, 불국사 소장.
119. 석가탑. 국보 21호, 높이 8.23m, 불국사 소장.
120. 심초석을 비롯해 65개의 주춧돌만 남은 경주 황룡사지.
121. 호류지 5층 목탑. 높이 32.45m, 일본 나라 호류지 소장.

122. 법주사의 5층 목조 팔상전. 국보 55호. 높이 21.61m, 탑 한 변 11.35m, 법주사 소장.
123. 쌍봉사의 3층 목탑. 전남 화순 쌍봉사 소장.
124. 익산 미륵사지 석탑.
125. 감은사지 동탑·서탑.
126. 익산 미륵사지 출토 인면기와.
127. 바미얀의 바위벽에 새겨진 거대한 미륵불상.
128. 소형 미륵반가사유상. 신라, 높이 15.0cm. 국립경주박물관 소장.
129. 금동미륵보살반가사유상. 국보 83호, 높이 93.5cm, 서울 국립중앙박물관 소장.
130. 목조미륵보살반가사유상. 일본 국보 제1호, 높이 123.5cm, 일본 교토 고류지 소장.
131. 고류지의 목조미륵보살반가사유상 부분.
132. 보관을 쓴 금동미륵보살반가사유상. 국보 78호, 높이 83.2cm, 서울 국립중앙박물관 소장.
133. 성덕대왕신종. 통일신라 771년, 국보 29호, 높이 3.66m, 지름 2.27m, 국립경주박물관 소장.
134. 성덕대왕신종의 비천상.
135. 실상사 종.
136. 일본 쓰루가 하스이케지(蓮池寺) 종의 비천상 탁본.
137. 상원사 종의 주악비천상. 신라 725년, 국보 36호, 높이 1.67m, 상원사 소장.
138. 월정사 종의 두 비천상 탁본. 서울 국립중앙박물관 소장.
139. 우정의 종. 미국 로스앤젤레스 천사의 문 공원.
140. 우정의 종에 새겨진 한국 선녀와 미국 자유의 여신.
141. 산치탑 동문 남벽 기둥에 새겨진 인도 비천상.
142. 천상의 존재와 창녀의 중간쯤에 있는 여성상.
143. 윈강석굴의 악기를 연주하는 중국 비천상.
144. 고구려 고분벽화에 그려진 비천상.
145. 1369년 고려불화에 나오는 비천상.
146. 신라시대 성덕대왕신종에 새겨진 비천상(탁본).
147. 합천 해인사 건물 천장에 그려져 있는 불교 비천상.
148. 7세기 중후반 일본 나라 호류지 내 타치바나(귤부인) 주자(廚子) 감실의 비천상 세부.
149. 교토 교외 우지에 있는 뵤도인(평등원) 봉황당의 아미타불과 비천상 일행.
150. 교토 다이도쿠지 삼문 누각 천장의 비천상.
151. 경주 남산 삼화령석조삼존불상. 높이 본존불 162.0cm, 좌협시보살 90.8cm, 우협시보살 100.0cm, 국립경주박물관 소장.
152. 경주 남산 미륵곡 석불좌상. 보물 136호, 높이 2.44m.
153. 경주 남산 삼화령의 지름 2m의 연화대좌.
154. 경주 장항리사지. 석조불대좌, 동탑, 5층 서석탑(국보 236호).
155. 경주 남산 자연 바위 깊숙이 만든 감실에 새겨진 불상.
156. 경주 남산 삼릉계곡의 거대한 바위벽에 새겨진 석가여래좌상.
157. 경주 남산 탑곡의 높이 10미터, 둘레 30미터 바위에 새겨진 여래입상, 좌상과 동자승.

원전

제1장 다시 보는 가야
Kaya, The 'Fourth' of the Three Kingdoms (코리아타임스, 1980. 5. 28)
Metal, Cultural Power (코리아타임스, 1981. 3. 1)
Shall We Redress Balances? (코리아타임스, 1981. 11. 18)
Startling News from Taegu (코리아헤럴드, 1983. 8. 6)
Taegu's Bones:Key to Past (코리아헤럴드, 1983. 8. 16)
Golden Crowns Dated 140 A.D. (코리아헤럴드, 1986. 3. 27)
Do you Believe in Fate? (코리아타임스, 1982. 3. 10)
Chinju National Museum (코리아헤럴드, 1984. 11. 21)
Something Besides Apples from Taegu (코리아헤럴드, 1987. 1. 31)

제2장 부여족에서 천마총 신라의 말까지
'The Pen is Mightier than the Sword' (코리아헤럴드, 1985. 2. 9)
Horses Can Change History (코리아헤럴드, 1984. 10. 17)
Horses Vital Force in Korean History (코리아헤럴드, 1983. 3. 9)
Korea and 'Sacred Horses' (코리아헤럴드, 1983. 3. 12)
Origins of 'Horserider' Ceramics (코리아헤럴드, 1984. 4. 4)
경주고분 백마 숭배 사상을 입증 (경향신문, 1982. 5. 19)
경주고분 천마는 페르가나 종마(種馬) (경향신문, 1982. 5. 24)
'Tremendous Hoax' or History (3) (코리아헤럴드, 1985. 4. 3)
Korea's 'Heavenly Horse (Chon–ma)' (코리아타임스, 1980. 7. 20)

제3장 백제의 미소
Horserider Exponents Agree, Disagree (코리아헤럴드, 1984. 10. 3)
Paekche's Golden Objects: Superior to Kyongju's? (코리아타임스, 1981. 5. 25)
무령왕릉 출토품의 무속 상징 (경향신문, 1982. 7. 14)
Ancient Paekche, Japan's Art Teacher (코리아타임스, 1981. 5. 22)
Paekche Lives Up to 'Genteel' Image (코리아헤럴드, 1984. 5. 16)
백제의 미소 (경향신문, 1982. 8. 12)
Which is More Beautiful? (코리아타임스, 1981. 4. 3)

Seventh Century Korean Love Story (*Morning Calm*, KAL 기내지, 1984. No. 6)

A Magic Diagram to Explain the Universe (코리아헤럴드, 1984. 1. 31)

8세기 장보고 무역선 황해 주름 잡아 (경향신문, 1982. 9. 3)

장보고 신라 왕실 세력 다툼의 제물로 (경향신문, 1982. 9. 8)

당나라의 한국인들 (경향신문, 1982. 9. 13)

Chang Pogo… 9th Century 'Prince' or 'Pirate?' (코리아타임스, 1982. 8. 25)

Wando Island and Riches 1 (코리아헤럴드, 1984. 6. 6)

Wando Island and Riches 2 (코리아헤럴드, 1984. 6. 13)

Admiral Yi's Forested Redoubt (코리아헤럴드, 1985. 9. 13)

Silla's Golden Age Revivified by Ancient Scroll (코리아타임스, 1982. 4. 21)

Korean Buddhism's 'Golden Age' (코리아헤럴드, 1984. 1. 28)

Haeinsa Ranks Five Stars (코리아타임스, 1981. 6. 12)

제8장 석굴암에서

Highlights by Alien Observer (코리아타임스, 1979. 12. 30)

Did China's 'Sacred Caves' Influence Sokkuram? (코리아타임스, 1981. 12. 9)

Is This Korea's Sculptural Apex? (코리아타임스, 1981. 12. 20)

Skillful 8th Century ArchitectPrime Minister (코리아타임스, 1981. 12. 23)

'Sex Change' at Sokkuram? (코리아타임스, 1981. 12. 28)

How Did He Get to Korea? (코리아타임스, 1982. 1. 5)

Bring Beauty from Sokkram to Seoul? (코리아헤럴드, 1983. 11. 9)

Travelers from a far Reached Sokkuram (코리아헤럴드, 1984. 3. 10)

Some Misinformation (코리아헤럴드, 1986. 4. 3)

Alone with Two Candles or Electricity and One Million People? (코리아 저널, 유네스코 한국위원회, 1979. 11)

Sokkuram's Astonishing 'Roots' (코리아 저널, 1980. 9)

Dawn in the East: Sokkuram (*Asian & Pacific Quarterly*, 아시아태평양사회문화센터, 1984. Spring)

Sokkuram:Philosophy Set in Stone (*Korea's Colorful Heritage*, 시사영어사, 1985)

제9장 백제, 신라의 탑

Land of Granite Pagodas (코리아타임스, 1979. 10. 19)

Kwanseum (Kuanyin) Holder of 'First Place' in Korean Buddhism (코리아타임스, 1981. 4. 5)

Korea's Unique Granite Pagoda (월간불교, 1983. 3)

Unique Granite Pagodas (코리아헤럴드, 1983. 8. 24)

Empress Wu Mixes Buddhist Pagodas and Sex (코리아타임스, 1981. 3. 22)
Asia's Int'l Rivalries Go Back a Long Way (코리아헤럴드, 1984. 4. 11)
Int'l Competition7th Century Style (코리아헤럴드, 1984. 4. 18)
Miruksa:Intriguing Ruin (코리아타임스, 1981. 8. 28)
'Mystery Man' of Chollapukto (코리아타임스, 1982. 11. 17)

제10장 인간 실존의 미-미륵반가사유상
Peak in Art of Maitreya (코리아타임스, 1982. 6. 24)
Maitreya Is Special in Korea (코리아 저널 1980. 4)
The Meditating Maitreya: A High Point in Korean Buddhist Art (*Asian & Pacific Quarterly*, 아시아태평양사회문화센터, 1979. Spring)
Noted German Marvels at Korea's Miruk (코리아타임스, 1981. 7. 29)
교토의 목조미륵불상 신라 때 작품 분명 (경향신문, 1982. 5. 3)
고류지(廣隆寺)의 한국 불상, 추구지(中宮寺)의 일본 불상 (경향신문, 1982. 7. 23)

제11장 한국의 범종과 비천상
World's Most Beautiful Bells Part 1 (코리아타임스, 1979. 9. 5)
World's Most Beautiful Bells (Angels Wrought for Mortals' Delight) Part 2 (코리아타임스, 1979. 9. 7)
World's Most Beautiful Bells (Angels Wrought for Mortals' Delight) Part 3 (코리아타임스, 1979. 9. 9)
World's Most Beautiful Bells (Angels Wrought for Mortals' Delight) Part 4 (코리아타임스, 1979. 9. 12)
World's Most Beautiful Bells (Angels Wrought for Mortals' Delight) Part 5 (코리아타임스, 1979. 9. 14)
World's Most Beautiful Bells (Angels Wrought for Mortals' Delight) Part 6 (코리아타임스, 1979. 9. 16)
Korea's Gift to the American People (코리아타임스, 1980. 9. 14)
Miss Liverty and Korea's Spirit (코리아타임스, 1980. 9. 17)
Angels in Flight: India through China to Korea and Japan (*Asian & Pacific Quarterly*, 아시아태평양사회문화센터, 1983. Spring)

제12장 경주 남산과 한국의 돌부처
Namsan in Kyonju; Folk Buddhas Proclaim Korea's Love of Stone (*Morning Calm*, KAL 기내지, 1984. No.2)
Nostalgia in Sri Lanka and Kyongju (코리아타임스, 1982. 4. 9)

찾아보기